자화상
그리는
여자들

Published by arrangement with Thames & Hudson Ltd, London
Seeing Ourselves ©1998 and 2016 Frances Borzello
Designed by Karin Fremer

This edition first published in Korean in 2017 by ARTBOOKS Publishing Corp, Paju-si
Korean edition 2017 ARTBOOKS Publishing Corp, Paju-si

자화상
그리는
여자들

프랜시스 보르젤로 지음
주은정 옮김

아트북스

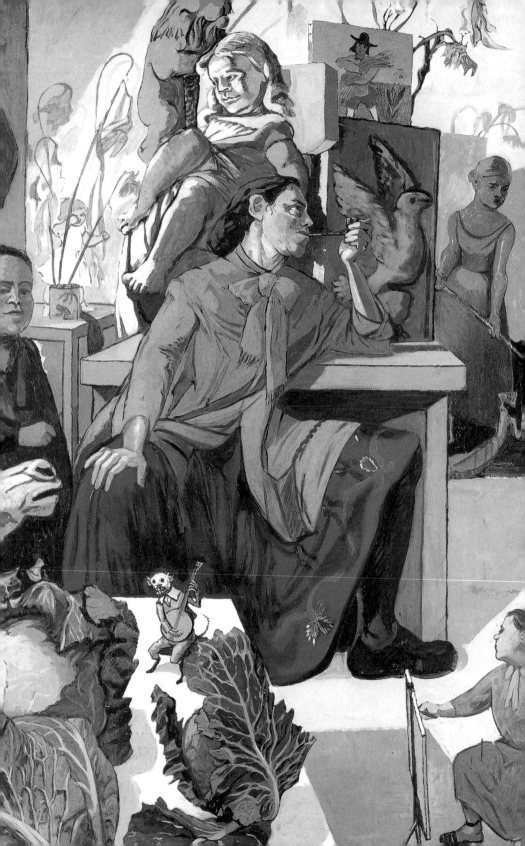

머리말

〜

"이 책은 지난 30년간 여성과 미술에 대해 글을 써온 역사가들로부터 전적으로 도움을 받았다. 이 여성주의 미술사가들은 미술의 역사를 바꾸어 놓았다. 예를 하나 들어보자. 1971년 린다 노클린은 왜 위대한 여성 미술가가 없었는지 질문을 던진 뒤, 연구를 통해 19세기까지 여성이 미술학교에 다닐 수 없었기 때문이라는 답을 내놓았다. 반박의 여지 없는 사실로 가득한 이 글에서 노클린은 여성의 창조력에 대한 감정적인 견해를 만찬 자리에서 오가는 잡담 수준의 이야기로 평가절하했다. 여성주의 미술사가들은 여성의 자화상이 타당한 연구 주제라는 확신을 갖게 해주었다. 따라서 그들에게 깊은 감사를 표한다."

1998년에 출간한 이 책의 초판본 서문의 도입부다. 그 뒤로 새로운 연구가 이어져 여성의 자화상에 대한 우리의 이해를 넓혀주었고 이전에 알지 못했던 자화상이 세상에 알려졌다. 개정판에서는 컬러 도판의 수를 늘렸고 글도 수정했으며 새로운 도판도 추가했다. 이를 통해 여성이자 미술가라는 것이 어떤 것이었는지(그리고 어떤 것인지)를 이해하

파울라 레고, 「작업실의 미술가」, 1993년

5

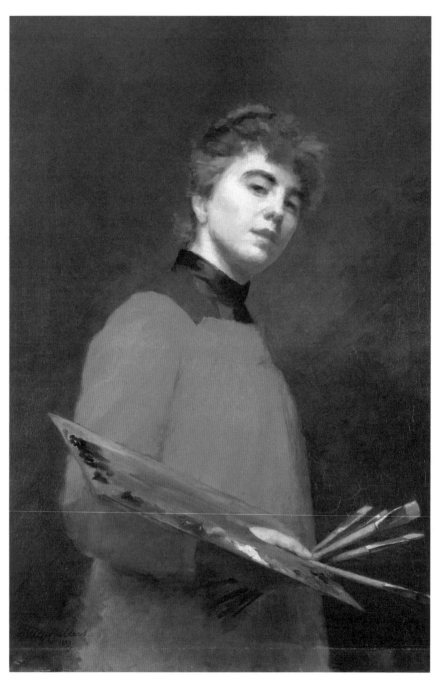

밀리 칠더스, 「자화상」, 1889년
팔레트는 19세기 여성 미술가들의 직업에 대한 진지한 태도를 상징했다.

는 하나의 방식으로서 자화상이 갖는 중요성을 보여준다. 이 책이 처음 나왔을 때에는 자화상에 대한 글이 거의 없었지만 최근 상황이 바뀌어 몇몇 작가들과 전시기획자들이 이 주제를 진지하게 연구해오고 있다. 여성의 작품 중 일부가 고찰의 대상이 되긴 했지만 여성의 자화상을 하나의 범주로 인정해야 한다는 견해는 여전히 주목받지 못한다. 그렇지만 여성은 늘 자화상을 만들어왔으며 지금도 새롭고 흥미진진한 방식으로 진행 중이다.

현존하는 여성의 자화상 전부를 다루는 것이 아니라 여성 미술가들의 자화상을 분류해 보려는 목적에서 이 책을 쓰기 시작했기 때문에 작품의 선택이 때로 엉뚱해 보일 수도 있다. 예를 들어 나는 19세기 중반 영국의 아마추어 수채화가인 루이자 패리스의 작품을 포함시켰다.(p.162) 이는 그녀가 주목받지 못한 천재이기 때문이 아니라 여성이 그린 '부재不在' 자화상의 초기 사례를 제공해주기 때문이다. 그녀의 존재는 산비탈에 놓여 있는 팔레트와 스케치용 의자를 통해 드러난다.

이 책에 실린 작품은 모두 어떤 주장을 담고 있기 때문에 선정되었다. 이 원칙에 따라 내가 특별히 아끼는 일부 작품을 배제할 수밖에 없었는데, 프레다 로버트쇼Freda Robertshaw의 1938년 작 자화상, 어느 오스트레일리아 여성 작가가 그린, 1970년대 이전에 제작된 것으로서는 유일한 서 있는 누드 자화상(개인 소장), 도라 캐링턴Dora Carrington이 자신의 장서표를 위해 디자인한 작은 목판화 자화상, 한 손에는 붓을, 다른 손에는 큰 고양이를 들고 작업 중인 모습을 그린 로테 라제르슈타인의 1925년 작 자화상(뉴워크 박물관, 레스터), 지나이다 세레브랴코바가 1911년에 제작한 대담하고 관능적인 누드화「수영하는 사람(자화상)」(러시아 박물관, 상트페테르부르크)이 그러한 경우다. 이 책이 건네는 유일한 위로는 상당히 오랜 기간 동안 간과되어 왔던 거대하고 매혹적인 미술 분야에 대해 독자의 관심을 이끌고 있다는 사실이다.

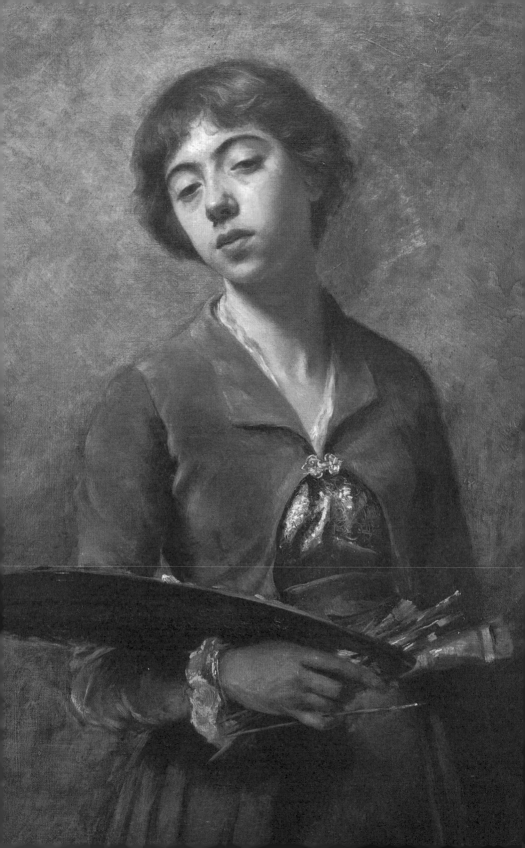

차례

일러두기

1. 이 책은 다음의 원서를 완역한 것이다.

　Frances Borzello, *Seeing Ourselves: Women's Self-Portraits*, Thames & Hudson, 1998/2016.

2. 인명, 지명 등의 외래어는 국립국어원이 정한 표기법에 따르는 것을 기본으로 했으나
　국내에 통용되는 고유명사의 경우 이를 우선으로 적용했다.

3. 단행본·잡지는 『 』, 미술작품·시는 「 」, 전시 제목은 〈 〉로 묶어 표기했다.

4. 원서에서 이탤릭으로 강조한 부분은 굵은 글씨로 표시했다.

5. 옮긴이 주는 문장 끝에 '*'를 덧붙여 표시했다.

서론
자신을 보여주기

여성 미술가의 자화상은 내 오랜 관심사였다. 나는 중세부터 현재까지의 서구 여성 미술가의 자화상 복제본을 서랍에 모아 왔다. 많은 작품이 훌륭하긴 하지만 모두 훌륭하다고 생각해서 모은 것은 아니었다. 하지만 여성 미술가가 표준이 되었던 적은 단 한 번도 없었기 때문에 이젤 위에 놓인 매우 단순한 자화상이라 해도 호기심을 유발하고 생각해볼 필요가 있는 흥미로운 지점이 있었다.

자화상은 미술가가 거울 속에서 보는 것을 그대로 순수하게 반영하지 않는다. 자화상은 '이것이 나의 모습이다'라는 단순한 차원에서부터 '이것이 내가 믿는 바이다'라는 보다 복잡한 차원에 이르기까지 화가가 어떤 생각을 밝히기 위해 사용하는 언어의 하나이다.

미술가가 자화상을 그리는 데는 여러 이유가 있다. 1746년 루이스 멜렌데스Luis Meléndez가 실물화에 정통하다는 것을 자랑하고자 서 있는 남성 누드모델의 뒷모습을 그린 그림을 들고 있는 자신을 그린 것처럼 솜씨를 뽐내기 위해, 조슈아 레이놀즈가 1773년 옥스퍼드 대학교에서

명예 학위를 받은 뒤 학위 가운을 입고 있는 자신의 모습을 그린 것처럼 자신의 지위를 과시하기 위해, 또는 렘브란트 판 레인이 1639년 암스테르담 미술시장을 파고든 티치아노 초상화의 자세를 토대로 그 이듬해에 자화상을 그린 것처럼 과거의 대가들을 모방하기 위해, 종교화로 유명한 바르톨로메 에스테반 무리요가 가족을 위해 제작한 초현실적인 자화상에서 액자 속 액자로부터 한 손을 불쑥 내밀고 있는 것처럼 통상 자화상의 필수요소는 아닌 자유롭고 재치 있는 표현을 위해서, 혹은 고전 조각에 대한 존경심을 표현하고자 헤라클레스의 드로잉을 들고 있는 바초 반디넬리처럼 자신의 예술적 신념을 공표하기 위해 그렸다.

나는 여성의 자화상과 남성의 자화상 사이의 차이점을 서서히 이해하기 시작했다. 왜 많은 여성 미술가들은 자신의 표현을 절제했던 것일까? 런던의 내셔널갤러리에는 살바토르 로사의 자화상이 있다. 이 작품에서 그는 하늘을 배경으로 어두운 색의 망토를 걸친 채 장광설 대신 침묵을 권고하는 라틴어 비문이 담긴 판을 들고 서 있다. 마치 오페라의 한 장면 같은 자기 표현이다. 초자연적이고 폭풍우가 몰아치는 풍경을 묘사한 시인이자 화가에게서 충분히 예상할 수 있는 바이다. 하지만 여성 미술가들로부터는 이런 극적인 표현을 보지 못했다.

여성이 자신의 능력을 뽐내는 일이 드물었던 이유는 무엇일까? 여성 미술가에 대한 수십 년간의 연구가 그들 역시 남성 미술가만큼이나 야심차다는 것을 보여주는데도, 관객에게 남성 누드 습작을 보여줌으로써 자신이 성경, 고전 신화, 고대와 현대의 역사 속 웅장한 주제를 시도할 만한 역량이 있음을 드러내는 멜렌데스의 자화상에 비견할 만한 여성의 자화상은 왜 없었던 것일까?

하지만 이 차이점들이 모두 부정적인 것만은 아니었다. 여성의 경우에는 화가를 음악가처럼 표현하는 자화상뿐 아니라 미술가의 모성적

측면을 강조하는 자화상이 다수 존재했다. 아르테미시아 젠틸레스키가 자신을 회화의 화신化身으로 묘사한 것과 같은 일부 작품의 경우 이에 견줄 만한 남성의 작품은 없었던 것으로 보인다.(p.11) 이 강렬하고 독창적인 이미지를 통해 젠틸레스키는 어떤 남성도 발붙일 수 없는 자화상의 유형을 창안했다.

많은 차이점이 시대와 관련이 있는 것 같다. 모성적인 이미지는 18세기 말에 하나의 부류를 이루는 경향을 보였고 음악과 관련된 주제는 16세기에 번성했다. 20세기에 거대한 변화가 도래했는데, 이때 미술가들은 임신, 성 정체성과 같은 문제를 마주하기 시작했다. 이전에는 이러한 주제가 글에서만 다루어지거나 (18세기 엘리자베트 비제르브룅은 산통 중에도 그림을 그렸다고 기억한다.[1]) 감추어졌다(19세기 로자 보뇌르는 남성복을 입는 자신의 취향이 그림이나 사진으로 기록되기를 원치 않았다). 그리고 분류를 시도하려는 나의 바람에 혼란을 주려는 듯 어떤 주제들은 역사의 흐름과는 무관해 보인다. 네덜란드 미술가 샤를레이 토롭이 노년의 자신과 창밖에 있는 겨울의 황량한 나무를 비교한 1955년 작 그림(p.18)과 이탈리아 미술가 로살바 카리에라가 55세가 된 자신의 모습을 겨울로 묘사한 1731년 작 그림(p.22)이 그 예이다.

나의 놀라움은 점점 더 커져갔다. 그처럼 많은 수의 자화상이 있다는 데 놀랐고, 그 다양성에 놀랐다. 소심함뿐 아니라 독창성에도 놀랐다. 나를 물끄러미 바라보는 자화상은 내 눈으로 목격한 증거, 즉 여성의 자화상은 남성의 자화상과 다르며, 부족한 교육과 미온적인 지원을 이야기해온 전통적인 여성의 역사가 말할 수 있는 것보다 훨씬 더 흥미롭다는 사실을 인정해야 한다고 요청해왔다.

나는 그 어떤 여성 미술가의 자화상도 당연한 것으로 받아들일 수 없다는 결론에 이르렀다. 그림 속 여성의 얼굴은 일반적인 전형과 근본

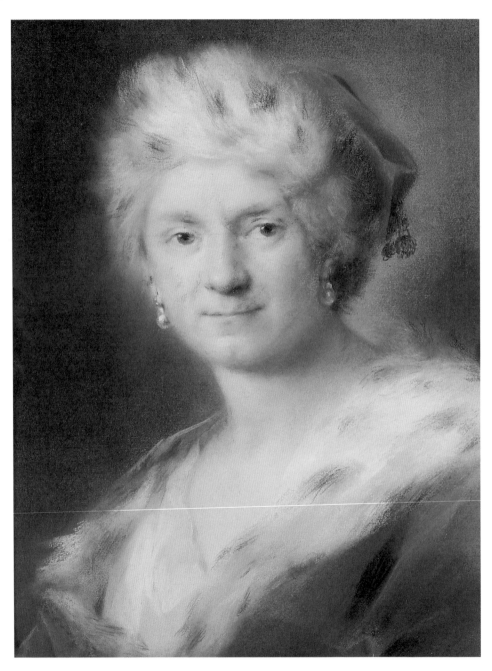

로살바 카리에라, 「겨울로서의 자화상」, 1731년

적으로 다름을 암시하며 따라서 남성의 자화상과는 다른 방식으로 해석하는 것이 타당하다는 사실이 그 그림이 '좋은지' '나쁜지' 혹은 '강렬한지' 여부보다 한층 흥미로웠다. 가장 전통적인 방식의 자기 재현의 경우라 하더라도 작품의 비밀을 풀 수 있는 건설적인 접근법은 그 작품이 그와 같은 방식으로 그려진 이유를 살피는 것이라고 생각했다.

나는 내가 본 자화상을 자서전을 그림으로 옮긴 것, 다시 말해 미술가가 대중을 상대로 자신의 이야기를 전달하는 방편으로 이해하고자 했다. 그렇지만 그 이야기가 반드시 진실만을 말하는 것은 아니다. 자서전은 사실에 바탕을 두지만 믿을 수 있고 공감할 수 있는 이야기에 대한 저자의 욕구를 거치며 소설과 같은 기교적인 색채를 덧입는다. 미술의 경우에는 예술가와 감상자가 이해하는 규칙이 있다. 자화상을 보는 사람은 자세와 몸짓, 얼굴 표정, 장신구의 언어를 독해한 뒤 그 시대의 개념과 대조해본다.

자서전의 경우처럼 특정 시대에서만 다루어지는 내용도 있다. 미술 양식과 전통, 미술 외부에서 유입된 개념의 유행은 특정 유형의 자화상을 독려하는 데 중요한 영향을 미친다. 이전 시대의 자화상에서 오늘날의 자화상과 같은 솔직함을 기대하기란 어렵다. 그것은 제인 오스틴이 엘리자베스 베넷과 다아시의 성관계에 대해 언급하기를 기대하는 것과 같다.

자서전을 염두에 두고 나는 그림들을 모아둔 서랍을 정리하기 시작했다. 매우 흥미로운 이미지들을 진지하게 살피며 그들에게 질문을 던졌다. 당신이 자화상에서 자신을 이러한 방식으로 보여주기로 결정한 이유는 무엇입니까?

갈등

현존하는 최초의 여성 자화상은 조반니 보카치오의 『유명한 여성에 대하여De mulieribus claris』(1355~59년경)의 삽화들에서 찾아볼 수 있다. 보카치오가 참고삼은 대★ 플리니우스는 "평생 독신이었던" 시지쿠스의 이아이아Iaia of Cyzicus가 "거울의 도움을 받아 자신의 초상화를" 그렸다고 전한다.[2] 보카치오는 "거울의 도움으로 얼굴 색과 이목구비, 표정을 완벽하게 담아 동시대인들 중 그림이 그녀와 매우 닮았다는 사실을 의심한 사람이 아무도 없었"을 정도로 본인과 유사한 자화상을 그린 인물로 오늘날 마르시아로 불리는 이 미술가를 지목했다.[3] 1402년경의 불어 번역본에는 마르시아가 왼손에 거울을 들고 오른손으로 자신의 초상화를 그리고 있는 모습이 등장한다.(오른쪽 페이지) 2년 뒤 베리 공작Duc de Berry에게 증정한 필사본에는 그녀가 통으로 만든 의자에 앉아 그림 옆에 놓인 거울을 들여다보면서 자신의 초상화를 그리고 있는 모습으로 묘사되어 있다.

여성 미술가의 자화상이 네 잎 클로버처럼 희귀해 보여도 사실 그렇게 드문 것만은 아니다. 그리 어렵지 않게 찾아볼 수 있다. 붓과 팔레트를 들고서 자신의 이목구비를 세심하게 살피는 여성 화가들의 작품이 상당수 존재한다. 클라리시아로 불리는 중세 필사본 삽화가는 자신을 글자 'Q'의 꼬리로 표현했다.(p.26) 18세기 아델라이드 라비유귀아르는 그녀의 어깨너머로 감탄하며 바라보고 있는 두 명의 제자를 배경으로 그림을 그리는 자신의 모습을 묘사했다.(p.120) 1910년경 그웬 존은 옷을 벗은 채 연필로 그림을 그리고 있는 자신의 모습을 스케치로 남겼다. 수 세기에 걸쳐 여성 미술가들은 독창성과 매력, 탁월함을 발휘해 자신을 묘사했고 오늘날에도 계속해서 이어지고 있다.

여성 미술가의 자화상이 눈에 띄지 않는 이유 중 하나는 자화상의

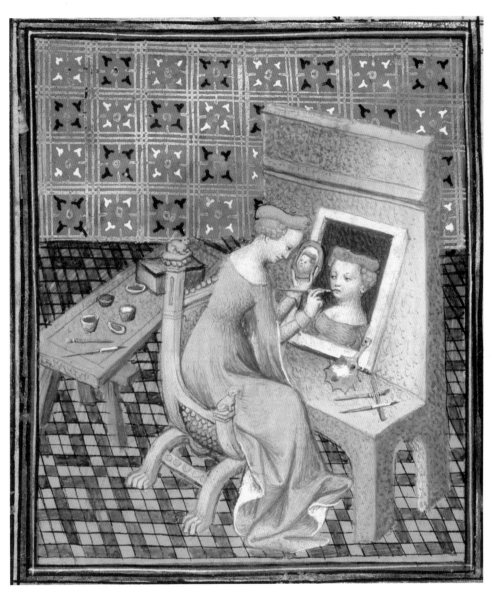

마르시아, 『유명한 여성에 대하여』 중, 1402년경

머리글자 'Q', 「클라리시아 시편」 중, 12세기

기원이 항상 남성의 사례를 통해 설명되기 때문이다. 자신의 작품에 개인적인 흔적을 남기고자 하는 바람이 필경사로 하여금 필사본에 자신의 이미지를 포함하게끔 만들었고, 조각가로 하여금 교회 조각을 자신과 유사한 모습으로 새기도록 이끌었다. 15,16세기의 이탈리아와 플랑드르, 독일의 미술가들은 종교화 안에 창문 밖이나 모퉁이, 출입구에서 지켜보고 있는 자신의 모습을 그려 넣었다. 15세기 말 알브레히트 뒤러가 그린 일련의 유명한 자화상을 계기로 자화상은 마침내 그림의 한쪽 구석에 놓이던 처지에서 벗어나게 되었다.

이 주제를 다룬 책 중 소수의 경우만이 여성의 자화상 일부를 구색 맞추기용으로 보여줄 뿐이다. 남성이 미술계를 지배해왔듯이 남성이 자화상 분야를 주도했다는 사실을 부정하는 것은 어리석은 일이지만 이 같은 방식의 역사 서술은 그림 속에서 자신을 어떻게 재현할지를 두고 남성만큼이나 치열하게 고민한 여성 미술가가 미술계에 항상 존재했었다는 사실을 은폐했다. 16세기 이탈리아 미술가인 소포니스바 안귀솔라가 그 예로, 그녀는 뒤러와 렘브란트의 시대 사이에서 가장 많은 자화상 연작을 그렸다.(pp.30, 50, 56, 57, 63, 64)

르네상스의 사상이 확산되면서 자화상에 대한 수요가 늘어났다. 16세기에는 유명 인사의 이미지가 수집의 한 분야로 자리 잡았고, 미술가들의 초상화는 그 하위 항목을 차지했다. 미술가들은 매력적인 분위기를 발전시키기 시작했으며 1550년 조르조 바사리가 출간한 『미술가 열전 *Lives of the Most Eminent Painters, Sculptors and Architects*』은 미술가들의 인지도를 높이는 데 중요한 계기가 되었다. 1568년 이 책의 제2판에는 미술가를 묘사한 144개의 목판화 이미지가 실렸는데 그중 95개는 미술가를 사실적으로 재현한 것으로 인정받고 있다. 이미 30여 년 전에 사망한 프로페르치아 데 로시의 초상화로 실린 홀로 있는 여성 이미지에

라비니아 폰타나, 「작은 조각과 함께 있는 자화상」, 1579년

대한 정보는 그녀의 친구들로부터 얻은 것으로 전해진다. 다만 그 정보가 시각적 단서였는지 언어적 단서였는지는 불분명하다.[4]

미술가의 초상화 및 자화상의 수집에 대한 언급은 16세기로 거슬러 올라간다.[5] 1578년 알론소 차콘은 라비니아 폰타나에게 남성과 여성 유명인의 판화 컬렉션인 뮤제오museo에서 복제할 용도로 자화상 제작을 요청했다.(위) 자화상에만 초점을 맞춘 최초의 컬렉션은 1660년대 중반 토스카나 대공의 동생인 레오폴도 데 메디치에 의해 시작되었다. 그가 죽은 뒤 그의 컬렉션은 우피치 미술관으로 옮겨졌으며 다수의 여성 미술가 자화상이 소장되어 있다. 미술가의 자화상에 대한 관심은 18세기에 하나의 유행이 되었고, 당시 미술 컬렉션을 갖춘 대저택의 벽에서 미술가의 자화상은 쉽게 볼 수 있었다.

자화상은 다양한 이유로 제작되었다. 소포니스바 안귀솔라가 70대 때 그린 자화상에는 다음과 같은 글귀가 적혀 있다.(p.30) "가톨릭왕 폐하께, 당신의 손에 입을 맞춥니다, 안귀솔라." 이것은 아마도 스페인의 새로운 왕인 펠리페 3세에 대한 존경의 표현이었을 것이다. 16세기 중반 그녀가 스페인 궁정에서 일할 때 펠리페 3세의 아버지가 그녀의 권익을 보호해준 인연이 있었다. 이탈리아를 떠나 직접 경의를 표하러 갈 수 없었기 때문에 그녀는 자신의 존경심을 그림으로 전했던 것이다. 직업적인 관심은 자화상의 또 다른 동기가 되었다. 세밀화 화가인 줄리오 클로비오는 여성 세밀화 화가인 레비나 테이를링크가 그렸을 것으로 추정되는 자화상을 갖고 있었다.[6] 고갱과 반 고흐가 자화상을 서로 교환한 것은 미술가들의 오랜 관행을 따른 셈이다.

일부 자화상은 오늘날 사진의 역할을 담당했던 것으로 보인다. 1555년경 구리 위에 유화 물감으로 그린 세밀화에서 젊은 소포니스바 안귀솔라는 그녀의 머리보다 그녀가 들고 있는 액자에 끼워진 원형의 모노그램에 더 많은 공간을 할애한다. 뒤얽혀 있는 문자와 그녀의 고귀함을 나타내는 왕관을 둘러싸고 있는 것은 "소포니스바 안귀솔라, 처녀, 거울 속 자신의 모습을 직접 그리다, 크레모나"라는 문구다. 이 수수께끼 같은 모노그램은 세밀화의 수령인을 향한 메시지를 내포하는 것이 분명하다. 지금까지 밝혀진 사실을 토대로 그녀의 전기 작가는 소포니스바 안귀솔라가 일하기 위해 가족을 떠나 로마로 막 향할 무렵 그려졌기 때문에 이것은 그녀가 가족에게 보내는 전언前言이라고 설명한다.[7]

자화상은 자기 홍보를 위해 제작되기도 했다. 엘리자베트 비제르브룅이 루벤스의 유명한 초상화를 모방하여 자신의 초상화를 그렸을 때 그녀는 그것이 어떤 의미를 갖는지 정확히 알고 있었다.(p.108) "나는 그것이 나의 명성을 높이는 데 크게 기여했다고 말할 수 있습니다. 유

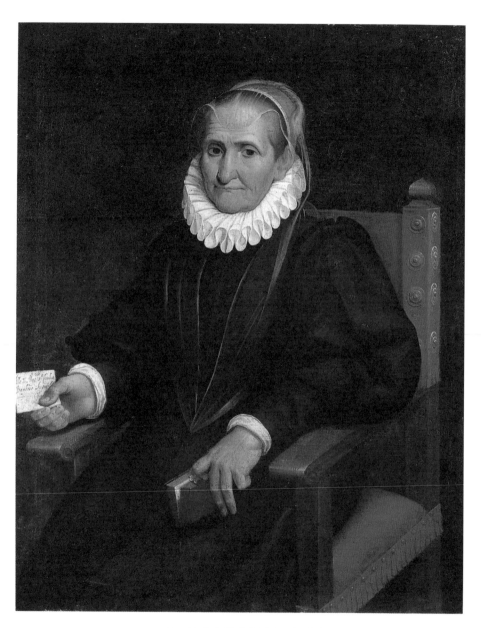

소포니스바 안귀솔라, 「자화상」, 1610년경

명한 뮐러가 판화를 만들어주었지만 판화의 검은색 그림자는 이 그림의 특별한 효과를 모두 지워버린다는 내 생각에 다른 사람들도 동감할 것입니다."[8]

이러한 자기 재현은 미술가가 미래의 고객에게 보여주기 위해 보유하는 경우도 많았다. 미술가와 그림 속 대상의 비교는 유사성을 포착하는 능력을 증명하는 가장 좋은 방법이었다.[9] 때로는 연습의 목적으로 제작되기도 했다. 렘브란트가 자신을 주제로 제작한 그림과 판화, 드로잉의 다양한 자세와 분위기, 양식 실험은 다른 모델을 세우는 것이 여의치 않을 때 그 자신의 얼굴이 지칠 줄 모르는 손과 탐구심을 위한 모델로 역할했음을 시사한다. 영국에서는 메리 빌의 남편이 빌이 '연구와 발전'을 위해 자화상을 그렸다는 기록을 남긴 바 있다.[10]

자화상을 제작하는 이와 같은 이유는 남성과 여성 모두에게 해당되는 것이었다. 그러나 오직 여성에게만 적용되는 한 가지 이유가 있었는데, 컬렉터의 호기심 충족이 바로 그것이다. 20세기 이전에는 여성 미술가들이 상대적으로 드물었다는 사실은 뒤집어 말하면 그들이 상당한 호기심의 대상이었다는 것을 의미한다. 컬렉터들은 여성 미술가들과 유사한 그림을 소유하는 것에 대해 탐욕적이었다. 이 호기심 때문에 특정 화가의 자화상은 서명 사본이 다수 존재하기도 한다. 브리스틀의 네 번째 백작이자 데리의 주교를 위한 엘리자베트 비제르브룅의 자화상은 우피치에 있는 원본을 복제한 여섯 점의 서명 사본 중 하나이다.(p.32) 그리고 그녀의 다른 초상화 몇 점도 두세 차례 복제되었다.[11] 주교는 자신의 초상화 제작을 위해 비제르브룅의 나폴리 작업실에서 모델을 섰을 때 원작을 보았을 것이다. 호기심은 또한 특히 18세기에 여성 초상화의 판화가 왜 그처럼 많이 제작되었는지 설명해준다. 이는 작품 뒤에 숨어 있는 작가의 얼굴을 보고 싶어 하는 사람들의 바

엘리자베트 비제르브룅, 「자화상」, 1791년

람을 위해 책 표지 안쪽에 저자의 사진을 싣는 것과 같다고 할 수 있다.

여성이 남성보다 자화상을 제작할 가능성이 높다는 뿌리 깊은 믿음이 있었다. 예를 들어 『박물지*Natural History*』의 38장에 나오는 자신의 이미지를 만든 조각가에 대한 짧은 언급을 제외하면 마르시아가 자화상을 그렸다는 플리니우스의 설명은 회화를 다룬 장에서 유일하게 자화상을 언급한 경우에 해당한다. 그러나 이를 입증하는 실제적인 증거는 없다. 상대적인 가치에 대한 자각이 일부 여성들이 자화상을 일종의 홍보수단으로 활용하도록 독려한 것은 맞지만 많은 출구가 막혀 있던 그들로서는 주어진 홍보의 기회를 잡지 않는 것이 일종의 태만일 수 있었다. 따라서 이것은 여성이 자화상을 자기 고유의 분야로 만들었다는 주장을 뒷받침하지 못한다.

여성이 자화상을 애호한다는 견해는 허영이라는 악덕의 의인화로부터 힘을 얻었을 것이다. 이러한 사고방식은 사실 교묘한 모욕이다. 허영은 오랫동안 거울을 들여다보는 여성의 형상으로 의인화되었기 때문에 여성의 자화상은 여성이 갖고 있는 이 악덕의 증거가 되며, 아르테미시아 젠틸레스키의 「'라 피투라*La pittura*'로서의 자화상」(p.11)과 같은 실존 인물의 의인화는 훨씬 더 큰 죄가 된다. 여성과 여성의 자화상에 대한 이러한 부정적인 견해는 거시적으로 볼 때 여성과 미술에 대한 일반적인 태도를 반영한다. 이 모두는 여성 미술가들이 미술계에서 그들에게 영향을 미치는 판단과 견해, 규정에 대해 거의 통제력을 행사할수 없는 소수라는 사실에서 비롯되었다.

비제르브룅이 1783년 프랑스 아카데미의 회원이 되었을 때, 그녀는 분명 남성 화가들과 동등한 위치에 있다고 생각했을 것이다. 앙겔리카 카우프만이 그보다 4년 앞서 런던의 서머싯 하우스에서 네 개의 천장 패널에 그림을 그렸을 때, 그녀는 함께 작업한 남성들과 그녀가 동등하

다고 생각했을 것이다. 하지만 유감스럽게도 남성들의 입장은 달랐다. 여성은 자신을 남성과 동등한 전문가라고 생각했을지 몰라도 남성은 그들을 미술가로서 뿐만 아니라 여성으로서 보았고 여성에 대한 관심과 호기심이 뒤섞인, 그다지 도움이 되지 않는 태도로 그들을 대했다. 찬사가 건설적인 비판을 대신했고 호기심이 자의식을 강화했기 때문에 실상 이는 전혀 도움이 되지 않았다.

미술가란 무엇인가? 만약 그 답이 그저 미술을 실행하는 사람이라면 여성 미술가들에게는 아무런 문제가 없었을 것이다. 하지만 기록된 역사에 의해 미술가는 항상 남성으로 전제되며 여성 미술가는 예외적인 영재에 해당한다. 16세기에 바사리는 조반니 바티스타 스쿨토리가 두 명의 조각가 아들을 두었는데 "믿기 힘들게도 딸 디아나 역시 조각에 뛰어난 재능을 보여 경이로웠다. 내가 본 그녀는 아주 온순하고 우아한 소녀였는데 그녀의 작품이 매우 아름다워서 놀라지 않을 수 없었다"[12]라고 썼다.

바사리는 또 다른 미술가인 화가 플라우틸라넬리에 대해 이야기하면서 "만약 그녀가 남자들처럼 교육을 받고 드로잉에 열중하고 생물과 자연물을 모사하는 혜택을 누렸더라면"[13] 뛰어난 작품을 제작했을 것이라고 말한다. 20세기 페미니스트의 입에서 나왔을 법한 그의 말은 생각 역시 시대를 잘 타고 나야 한다는 점을 보여준다. 그의 호의적인 분석에도 불구하고 바사리는 여성 미술가들의 여성적인 역할을 간과할 수 없었다. "그러나 여성이 살아 있는 남성을 만드는 방법을 잘 알고 있다면 그들이 그림에서도 남성을 잘 만들 수 있기를 바란다는 것에 그리 놀라워할 필요가 있을까?"[14]

생명을 낳는 것이 여성으로부터 다른 모든 창조 행위의 자격을 박탈한다고 믿었던 시대에, 소수의 예외를 정당화하기 위해 그 믿음을 완전

히 뒤집어 생각하는 것은 우아한 비유였다. 그러나 그것은 단지 사탕 발림 같은 찬사에 불과했다. 여성이 미술가가 되는 것이 자연스럽지 못하다는―다시 말해 '자연스럽다'는 것은 별다른 논평 없이 허용될 수 있다는 의미의―바사리의 관점은 20세기까지 이어졌다. 심지어 오늘날에도 미술가의 스테레오타입은 검은색 베레모와 줄무늬 티셔츠를 걸치고 큰 팔레트를 든 남성이다.

미술계 역시 남성 지배적이었다. 남성은 그림을 주문할 수 있는 경제력과 연줄이 있었고, 자유롭게 여행할 수 있었으며, 작업의 기준과 의제를 결정하는 이론의 밑바탕이 되는 교육을 받을 수 있었다. 기술을 배우는 학교에서부터 전문적인 지위를 보장하는 길드와 아카데미에 이르기까지 조직을 운영하는 것은 남성이었다. 여성이 그 세계에 진입하기 위한 조건을 결정하는 것 역시 남성의 몫이었다.

여성 전체가 '미술'이라는 문턱을 통과할 수 있는 시기도 있었다. 여성은 19세기 초 프랑스에서 살롱전 참가자의 5분의 1을 차지했고, 19세기 후반 영국에서는 신문, 잡지에 비평을 기고했으며, 20세기 중반 미국에서는 갤러리를 운영했다. 여성이 너무 많아질 경우 규정의 재해석을 통해 그 숫자를 제한하긴 했지만, 아카데미는 가끔씩 여성을 회원으로 초대했다. 또 르네상스 시대에는 부유한 여성이 제단화를 의뢰하기도 했다. 남성 화가들이 여성 제자를 기꺼이 받아들이는 경우도 있었다. 페미니즘이 우세했던 19세기 중반 여성들은 남성들의 연대를 둘러싸고 있는 매끄러운 표면에 틈을 내기 위해 스스로를 조직화했다. 하지만 역사 속에서 이와 같은 많은 사례를 발견할 수 있다 해도 최근까지도 여성이 남성이 주도하는 미술계의 균형을 흔드는 것은 결코 허용되지 않았다.

여성의 문제는 중세부터 여성성이 의무와 교양, 허용되는 행위라는

측면에서 이해되었다는 사실에 있다. 이러한 여성성의 형성은 종교와 의학, 철학, 관습에 의해 정당화되었고 결혼과 재산, 권리의 개념을 통해 합법화되었다. 여성은 자신을 차순위에 놓고 남편을 지원하며 가족을 위해 봉사하도록 교육 받았다. 자신을 먼저 내세우고 경쟁하거나 추월하는 것은 고사하고, 세상에 홀로 발을 들여놓으려는 생각도 부적절한 것으로 받아들여졌다. 여성의 영역은 사적인 반면 남성들의 영역은 공적이었다. 미술가로서 훈련을 받은 여성은 남성을 위해 만들어진 문맥 안에서 활동해야 했고, 여성적이지 않다고 여겨지는 방식으로 행동해야 했다.

여성의 일거수일투족에 따라붙는 트집 잡는 비판 없이 자신이 선택한 일에서 실패할 수 있는 남성의 자유에 대한 버지니아 울프의 통찰력과, 전문성을 향한 여성의 여정을 '장애물 경주'에 빗댄 저메인 그리어의 은유는 예술적인 직업을 추구하는 데 발생하는 어려움을 압축적으로 보여주었다.[15] 그럼에도 불구하고 자화상 속 자부심과 위트, 지성이 담긴 이미지들이 계속해서 나를 향해 시선을 던져왔다.

평행한 세계

여성 미술가의 예술 세계는 남성의 예술 세계와 평행선을 그렸다. 여성의 교육은 표준화되어 있지 않았던 반면 재능 있는 젊은 남성은 대가의 작업실에서 일을 하거나, 아카데미에 다니면서 용인된 방식을 따라 드로잉 모사부터 시작해 조각을 보고 드로잉을 그리는 단계를 거쳐 실물을 보고 그림을 그리는 데까지 이르는 일련의 과정에서 기술을 익힐 수 있었다. 경제력이 있거나 모험심이 강한 경우에는 여행을 다니며 당대와 과거의 유명한 걸작을 둘러보면서 견문을 넓힐 수도 있었다.

여성들에게는 이러한 배움의 길이 가로막혀 있었다. 19세기 후반에

이르러 미술학교가 여학생을 받기 시작하기 전까지 여성 미술가 지망생은 남성 지망생에게는 당연한 것이었던 교육에 접근할 수 없었다. 그럼에도 불구하고 그들은 배움의 기회를 찾아냈다. 세대별·국가별·예술적·사회적 태도의 차이가 여성이 배울 수 있는 틈을 남겨놓았다. 수용을 넘어 격려를 아끼지 않던 때도 있었다. 르네상스 시대 볼로냐는 여성 교육의 전통을 갖고 있었고 (볼로냐의 대학은 13세기부터 여성을 받아들였으며 이 지역의 성녀인 카테리나 데 비그리는 미술가 및 음악가로서 명성을 떨쳤다.[16]) 18세기 후반 프랑스는 여성의 예술적 열망에 호의적이었다.

틴토레토의 딸 마리에타 로부스티(p.69)나 루카 롱기의 딸 바르바라 (롱기의 1580년경 작품 「가나의 혼인잔치」에 그녀의 초상화가 등장한다)와 같은 재능 있는 젊은 여성들은 아마도 가업에 도움이 되는 일손 확보의 차원에서 예술가 아버지에게 교육을 받았을 것이다. 부유한 부모가 수업비를 대주어 배우다가 미술을 진지하게 고려하게 된 경우도 있었을 것이고 다소 가벼운 형식의 남성들의 견습 과정, 즉 미술가의 집에 머물면서 그의 작업 방식을 관찰하는 과정을 거쳤을 수도 있다. 여성 미술가의 성장에 있어서 가장 큰 장애물은 여성이 남성 누드모델을 그리는 것에 대한 터부였다. 미술가들은 인물 형상을 다루는 숙련도에 따라 평가를 받기 때문에 이는 중요한 문제였다. 주제에도 서열이 있었는데, 대부분의 여성이 다루었던 초상화와 정물은 그 지위가 실물을 보고 그린 근육질의 인물로 가득한 성경과 신화, 역사의 장면보다 훨씬 낮았다.

남성 미술가는 작업실과 조수들, 학생들의 도움을 받는 반면 여성은 예의범절에 대한 요구로 인해 직업 미술가로 활동하기 어려웠다. 이를 극복하기 위해 여성은 지원 시스템이 필요했다. 19세기에 이르러 제도 교육에 접근할 수 있게 되면서 여성이 해방되고 동지애를 갖게 되었지만 그 이전에 지원 시스템은 대개 가족이었다. 여성이 결혼한 뒤에도 경

력을 계속 이어나갈지 여부는 남편의 손에 달려 있었다. 비제르브룅은 남편을 방해 요인이라고 생각했던 것이 분명하다. 프랑스혁명이 일어나기 전날 밤 그녀는 남편을 파리에 두고 딸, 보모와 함께 탈출했다. 사실 그녀의 경우에는 가상 결혼이라는 표현이 적절할 수 있는데, 그녀에게 결혼은 유럽의 왕가를 넘나들며 자신의 길을 개척해 나갈 때 필요한 지위를 확보하는 수단에 불과했다. 르브룅의 회고록은 1794년 그녀가 없는 동안 남편에게 승인된 이혼에 대해 언급하지 않는다. 아내에 대한 남편의 법적인 권한을 고려할 때 아버지 또는 자매의 도움을 받을 수 있는 독신이 종종 결혼보다 한층 생산적인 선택이었다

전문적인 지원은 후원자, 유명 인사와의 우정, 그림 홍보에 도움이 되는 판화가 등 다양한 원천에서 나왔다. 여성 미술가는 남성이 기댈 수 있는 제도적인 지원을 거의 받지 못했다. 심지어 아카데미의 회원이 되었다 하더라도 종종 의결권이 없거나 있어도 그것을 여성을 위해 행사할 수 없었다.

추진력과 재능, 지원을 갖춘 여성은 평행선을 그리는 이 두 세계를 우회할 수 있었다. 여성의 능력을 무시하는 억측을 비롯해 분명하게 드러나지 않는 무형의 태도는 다루기가 훨씬 더 까다롭다. 남성 미술가는 광기의 천재, 무법자, 신비주의자로 여겨졌을 것이다. 바사리의 『미술가 열전』은 기이한 이야기로 가득하다. 피에로 디 코시모는 한 번에 마흔 개의 달걀을 삶아서 일주일 양식으로 삼았고, 프라 필리포 리피는 수련 수녀와 도망쳤다. 불순응주의자로서의 미술가에 대한 매혹은 관습을 무시하고 자신의 생각대로 행동하는 매력적인 보헤미안 미술가의 등장과 더불어 19세기까지 이어졌다.

여성 미술가의 유형은 덜 흥미로울 뿐만 아니라 여성 미술가를 미술가와 여성 양자 모두에서 기껏해야 허세적인 존재 또는 최악의 경우에

는 여성다움의 기괴한 위반자로 보면서 일탈적인 존재라는 사실을 강조한다. 여성 미술가는 머리를 산발한 채 그리 뛰어나지 않은 작품에 비해 우스꽝스러울 정도로 자신에 대해 심각하게 고민하는 태도를 보이며 이젤 앞에 서 있다. 또는 그녀는 (감언이설일 뿐 아니라 터무니없다는 의미를 함축하는) 영재 또는 (보헤미안의 반만큼도 긍정적이지는 않은) 성적으로 수상쩍은 인물, (이류라는 의미의) 아마추어로 간주되었다.

 남성처럼 여성 역시 좋은 평판을 유지하고자 하는 욕구에 따라 움직이지만 남성과 달리 여성은 그것이 이중적인 의미를 띤다는 사실을 알고 있었다. 즉, 좋은 평가에는 그들의 작품이 높은 인정을 받을 뿐 아니라 그들의 행위에 비난의 여지가 없다는 의미도 함축되어 있다는 점을 간파했다. 남성 미술가는 크게 제약 받지 않았다. 1606년 카라바조는 한 남성을 살해했고, 3세기 뒤 오거스터스 존은 여성을 성적 사냥감으로 보았다. 도라 캐링턴은 이렇게 썼다. "일요일 아침 나는 오거스터스의 그림을 보았고 늘 하는 제안을 받았다."[17] 이러한 수상쩍은 행위는 남성의 예술적·사회적 명성에 매력적인 악명만 더해줄 뿐이었다. 여성의 경우 전문가적 위상은 균형을 유지하기 어려운 자리였다. 1789년 아폴론상을 조각하는 영국의 조각가 앤 데이머를 그린 만화에서 확인할 수 있듯이 여성의 야망은 비방을 각오해야 했다.(p.40) 「데이머의 아폴론」이라는 제목의 이 만화는 작업실을 방문한 여성이 조각에 놀라 뒷걸음질치는 장면을 보여준다. 아폴론의 창은 시각적 유희로 하늘 높이 솟아 있는 데 반해 다른 두 누드상은 베누스 푸디카Venus Pudica('정숙한 비너스'라는 뜻으로, 한 손으로는 음부를 다른 한 손으로는 앞가슴을 가리고 있는 자세를 취한 비너스상을 말한다.*)의 방식으로 생식기를 가리고 있다.

 여성은 특유의 신화 유형을 갖고 있을 만큼 예술적 신화 분야에서 보다 부각되었다. 두 가지 재능을 겸비했다는 신화가 바로 그것이다.

남성 미술가 중에는 기량이 뛰어난 음악가로 알려진 경우가 일부 있긴 하지만 문학 분야에서 두각을 나타내는 경우는 드물었다. 반면 음악과 회화 모두에서 뛰어난 재능을 보인 여성 미술가에 대한 이야기는 많다. 신동에 대한 신화는 남성 미술가의 전기에서 자주 등장한다. 유명한 미술가가 아무도 몰랐던 천재 소년의 재능을 우연히 발견한다거나(돌로 양을 그리고 있던 어린 조토 디본도네를 우연히 발견한 치마부에), 소년의 재능이 기적과 같은 힘을 발휘하거나(자신을 붙잡은 억류자의 초상화를 그림으로써 무어인으로부터 풀려난 열일곱 살의 필리포 리피) 재능 있는

작자 미상, 「데이머의 아폴론」, 1789년

소년이 유명한 대가로부터 도제 수업을 받은 뒤 면면히 이어지는 천재의 계보를 계승하는 등의 이야기를 찾아볼 수 있다.

여성 미술가의 전기에 등장하는 뛰어난 어린 시절은 신화 뒤에 자리 잡고 있는 사회적 진실을 지적하며 소금 다른 방향으로 전개된다. 유명한 여성 화가가 어린 여성의 재능을 발견하는 일화는 존재하지 않는다. 비평가들과 역사가들이 여성 미술가를 지속적으로 이어지는 유대 관계의 맥락에서 보기보다는 돌연변이와 같은 일회적 사건으로 보는 경향이 있다는 점을 감안하면 그리 놀라운 일은 아니다. 논평가들은 한 번에 한 명 이상의 여성 미술가를 다루는 것에 대해서 일종의 소화 불량 같은 증상에 시달렸다.

로살바 카리에라와 같이 한 여성이 유명해지면 이후 50년 동안 그림을 그리는 여성들은 모두 그녀와 비교되었다. 여성 미술가에게는 리피와 같은 생명을 구한 미술작품에 대한 이야기가 없다. 대다수 여성들의 삶의 제약을 고려하면 이 결여 역시 이해할 수 있다. 사제지간의 패턴 또한 부재한다. 18세기 말경 소수의 선도적인 여성 미술가들에게 여성 제자와 후배가 있었지만 대개의 경우 젊은 여성 미술가는 그녀를 미술계로 진입시켜줄 수 있는 남성 멘토를 필요로 했다. 여성 신동의 신화는 남성의 경우보다 단순해서, 아주 어린 나이부터 그림을 그렸다는 사실을 주목하는 데 그친다. 안나 바서는 1691년 열두 살 때 자화상을 그렸다는 정보를 자랑스레 써넣었다.(p.42)

평행선을 달리는 두 세계는 여성의 자화상에도 영향을 미쳤다. 미술계의 소수자로서, 불충분한 교육과 도움이 되지 않는 태도의 대상자로서, 자신의 이미지가 남성 미술가의 자화상과는 다른 방식으로 면밀하게 관찰될 것이라는 점을 알고 있는 여성 미술가는 자신을 어떻게 보여줄 것인지에 대해 골몰해야 했다. 자화상을 그린다는 것은 사회가 여

안나 바서, 「12세의 자화상」, 1691년

성에게 기대하는 것과 미술가에게 기대하는 것 사이의 갈등을 해소해야 한다는 것을 의미했다. 문제—이자 도전과제—는 이 두 가지 기대가 전적으로 상충된다는 점이었다. 그에 대한 해답은 창조적인 수동성이었다. 비평가들의 반응을 예상하여 그들의 허를 찌르고자 하는 여성의 욕망을 이해해야만 여성의 자화상이 왜 그러한 모습으로 제시되는지를 차츰 알아나갈 수 있다. 여성 미술가는 그들이 과거 및 당대 화가들만큼이나 뛰어나다는 것을 보여주고 싶었지만 감히 으스대는 것처럼 보이는 위험을 무릅쓸 수는 없었다. 그들은 작업 중인 자신의 모습을 보여주고 싶었지만 더러운 작업복이나 지저분함, 지나치게 극적인 자기 표현 등을 통해 부각할 수는 없었다. 외모나 도덕성에 대한 비판을 감수할 수 없었기 때문이다.

이러한 제약은 충격을 안겨준 남성 자화상 유형의 상당수가 여성에게는 거의 무용지물이라는 것을 의미했다. 남성 누드 습작과 함께 그려진 루이스 멜렌데스의 자화상은 남성 누드를 그려볼 수 없는, 또는 그렸다 하더라도 그 사실을 공개할 수 없는, 당대의 여성이 차용할 수 없는 대상이었다. 망토를 걸치고 '침묵'으로서 자신을 그려낸 살바토르 로사의 극적인 표현 역시 여성에게는 활용 불가능한 것이었다. 여성의 상상력을 뛰어넘는 것이어서가 아니라 17세기 여성은 침묵으로서의 자화상이 자신을 조롱거리로 만들 것이라는 점을 잘 알고 있었기 때문이다. 여성과 험담의 연관성은 언어의 역사만큼이나 오래되었다. 실제로 살바토르 로사는 '연설'로 형상화한 다른 한 짝의 초상화에 그의 정부情婦를 그려 넣었다.

여성 미술가들은 사회적으로 용인되는 몸짓과 의복에 대한 규정을 무시할 수 없었다. 초상화에서 여성의 묘사는 관습의 지배를 받고 미술 이론으로 성문화成文化되어 있어 이는 결코 간단한 문제가 아니다.

수 세기에 걸쳐서 미술의 규칙은 여성은 몸짓으로 표현할 수 없고, 치아를 드러내거나 머리를 풀어 헤쳐서도 안 되며, 토머스 게인즈버러가 1760년 필립 시크니스 부인을 그린 초상화에 대한 충격적인 반응으로부터 배웠듯이 다리를 꼬아서도 안 된다고 규정했다. 게인즈버러의 작품에서 당시는 앤 포드였던 시크니스 부인은 무릎 부분에서 다리를 꼬고 앉아 있으며 팔꿈치를 악보 더미 위에 무심하게 괴고 있다. 미술가이기도 한 딜레이니Delany 부인은 이에 대해 다음과 같이 언급했다. "멋지면서도 대담했다. 하지만 내가 좋아하는 사람들을 그런 방식으로 보여준다면 대단히 유감스러울 것이다."18

비웃음을 피하기 위해서 여성 미술가들은 이러한 관습을 고려해야 했다. 그들은 자화상에서 단정함을 강조하는 경향을 보여주는데 일부는 그들의 나이를 감안할 때 지나치게 어려 보이기도 한다. 이것은 어느 정도 대중에게 가장 매력적으로 보이고자 하는 경우에 지나지 않지만 여기에는 그 이상의 의미가 담겨 있다. 어느 누구도 여성의 초상화가 실제 모습보다 더 어려보이고 예뻐야 한다고 꼬집어 말하지는 않지만 미술가에 대한 조언 이면에는 그러한 메시지가 숨어 있다. 비제 르브룅은 그녀의 여성 모델들에 대해 다음과 같이 썼다. "당신은 그들의 비위를 맞추며 그들이 아름답고 생기 넘치는 얼굴빛을 가졌다는 등의 이야기를 해야 합니다. 이것이 그들을 기분 좋게 만들어 기꺼이 자세를 유지하게 할 겁니다. 그 반대는 뚜렷한 차이를 낳게 될 겁니다. (……) 당신은 또한 그들에게 자세를 취하는 데에도 뛰어나다고 말해야 합니다. 그러면 그들은 자세를 유지하기 위해 더욱 노력을 기울일 겁니다. 그들에게 모델을 서는 데 친구들을 데려오지 말라고 하세요. 그 사람들 모두가 조언을 주고 싶어 할 테고 결국에는 모든 것을 망치게 될 테니까요. 당신이 미술가들을 비롯해 감각 있는 사람들과 상의하는 경

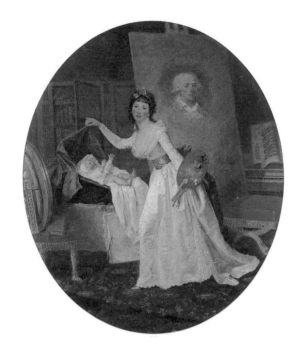

마리니콜 뒤몽, 「작업 중인 미술가」, 1789년경

우에도 그렇습니다."

남성을 그리는 일은 훨씬 더 간단했다. "남성의 초상화를 그릴 때, 특히 젊은 남성의 초상화일 경우 그는 당신이 시작하기 전에 잠시 서 있어야 합니다. 당신이 신체의 선을 대강 스케치할 수 있도록 말이죠. 만약 당신이 그가 앉아 있는 모습을 스케치하고자 한다면 몸은 우아해 보이지 않게 될 테고 머리와 어깨 사이가 너무 가까워 보이게 될 겁니다. 특히 남성을 다룰 경우에 이 점을 알아두는 것이 필요합니다. 왜냐하면 우리는 남성의 앉아 있는 모습보다 서 있는 모습에 더 익숙하기 때문입니다." 문화의 전반적 상황이 마지막 문장에 담겨 있다.[19]

운율, 시구, 압운의 제약에서 벗어나 흥미로운 운문을 창작한 엘리

질리언 멜링, 「나와 나의 아기(브루노 앨버트 멜링 1992.06.16~2011.06.27)」, 1992년

자베트 1세 시대의 시인들처럼 여성 미술가는 남성이 주도하는 미술계 안에서 자신의 현실을 밝히는 독창적인 자화상을 제작하기 위해 평행 세계의 제약을 뛰어넘었다. 그들은 그들의 전문성을 신뢰할 수 있는 방식으로 표현하면서 동시에 의도적으로 여성스러움에 대한 사회적인 기준을 충족하는 여성상을 보여준다. 교육, 지원 시스템, 예술 규범 내에서의 지위에 대한 권리, 음악적 재능, 모성, 매력, 뛰어난 외모가 여성 미술가들이 반복적으로 다루었던 주제였다. 20세기에는 이 주제를 솔직하게 다루는 새로운 태도를 보여주는 한편 성과 인종, 젠더, 질병, 고통 등의 새로운 주제가 등장했다.

수 세기에 걸쳐 여성의 역할과 미술계 내에서의 위치로부터 영향을 받은 여성들은 자화상에서 동일한 주제를 반복적으로 다루어왔다. 아기와 붓 사이에서 균형을 잡고 있는 미술가의 모습을 보여주는 마리 니콜 뒤몽의 자화상은 1789년 프랑스에서 제작되었다.(p.45) 2세기 뒤인 1992년 영국에서 질리언 멜링은 「나와 나의 아기」(왼쪽 페이지)를 그렸다. 이는 '여성적' 또는 '여성다움'으로 범주화될 수 있는 주제가 아니라 '미술가'와 '여성'이라는 이름의 공을 동시에 던져 저글링을 펼치는 여성의 경험과 연결되는 주제로 분류할 수 있다.

여성은 자신을 어떻게 보여줄지를 고민하면서 자화상의 범위를 확장하고 변화시켰다. 따라서 여성의 자화상은 독자적인 하나의 장르로 다루는 것이 타당하다.

1.

16세기
서막

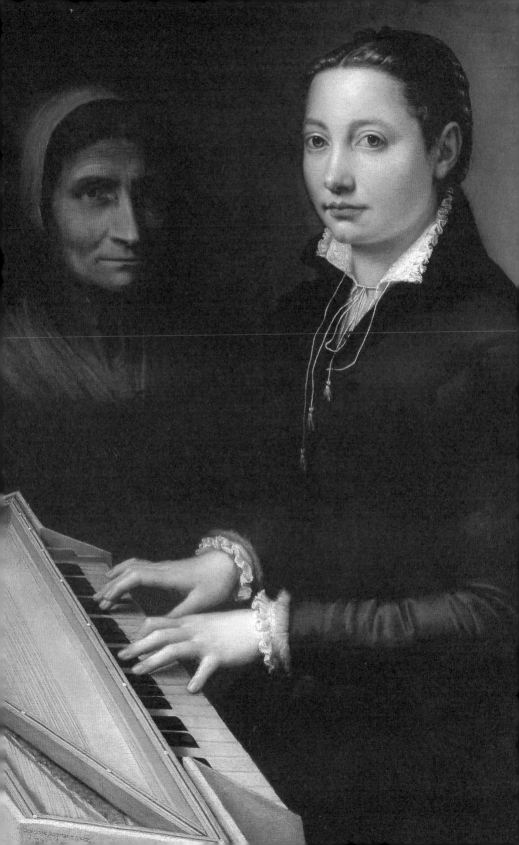

세속 세계가 여성은 기초적인 수준 이상의 교육을 받을 필요가 없다고 여기던 때에 중세 유럽의 수녀원은 총명하고 재능 있는 여성을 보호하고 지원했다. 그곳에서 예술적 재능이 있는 여성들은 필사본을 복제하고 글을 쓰고 삽화를 그려 넣었다.[1] 이들이 남긴 기록에서 가장 초기의 여성 자화상을 발견할 수 있다. 우리는 앞에서 이미 클라리시아를 살펴보았다. 12세기 필사본에서 디에무디스는 머리글자 'S' 안에 앉아 있고, 구다는 라틴어로 "여성이자 죄인인 구다가 이 책을 쓰고 그렸다"며 공표하는 깃발을 잡고 'D' 안에 자리 잡고 있다.(p.52) 1453년 마리아 오르마니는 자신을 "신의 시녀, 오르만의 딸, 이 책의 저자"로 묘사하면서 그녀의 『성무일과서Breviarium cum calendario』안에 자신의 초상화를 그려 넣었다.

생애에 대한 정보나 작품은 차치하고, 여성 미술가의 이름이 간간이 등장하기 시작하는 것은 16세기에 들어와서의 일이다. 이들이 여성 자화상의 개척자로서 목사와 교사, 행동 지침이 옹호하는 얌전한

소포니스바 안귀솔라, 「클라비코드 앞에서의 자화상」(세부), 1561년

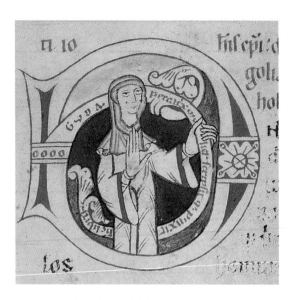

구다, 「머리글자 'D' 속의 자화상」, 12세기

태도를 유지하는 동시에 그들의 재능을 입증할 수 있는 자기 묘사의
방식을 최초로 고안했다.

이들의 문제는 백지에서부터 시작한다는 점이었다. 개인이 소유하
고 있던 소수의 채색 필사본을 제외하면 이들에게 영감이 될, 참고 가
능한 그림이나 드로잉, 조각으로 전하는 여성의 이미지가 전무했다. 남
성 미술가들에게는 수호성인 성 루가St Luke가 있었다(이것이 많은 미술
기관과 아카데미의 이름에 성 루가가 들어 있는 이유이다). 중세 후기 자코
포 데 보라기네의 『황금 전설The Golden Legend』에 이야기가 실려 널리 알
려지면서 성모를 그리는 성 루가는 특히 북부 지방에서 인기 있는 주
제가 되었다. 전해진 것보다 훨씬 더 빈번하게 성 루가는 미술가의 자
화상 제작을 위한 구실이 되었을 것으로 추정된다. 많은 경우 매우 평
범하게 표현되는 성 루가의 생김새로 미루어 볼 때 미술가가 자기 관

찰을 통해 구현한 것이라고 해석할 수밖에 없기 때문이다. 15세기 말부터 고전적인 원형들이 인용되기 시작했다. 회화가 초라한 공예적인 기원을 벗어 던지고 기계적인 기술에서 교양, 다시 말해 사고와 지성, 그리고 레오나르도 다 빈치에 따르면 신성한 영감의 산물을 향해 비상을 시작하려던 때였다. 이를 뒷받침하는 주장이 필요해졌고 고전 세계보다 더 나은 논거는 없었다. 그리스, 로마의 역사와 신화가 내력을 제공해주었다. 아펠레스와 제욱시스가 고대의 훌륭한 미술가들로 통했고, 그들의 (알렉산더 대왕이 아펠레스에게 자신의 정부를 준) 이야기는 높은 사회적 지위를 반영하는 사례로 해석되었다.

여성 미술가들도 고전에서 선조를 찾을 수 있었다. 조반니 보카치오의 『유명한 여성에 대하여』에는 그들의 초창기 이탈리아인 선조가 등장한다. 124명의 전기가 담긴 이 책에는 세 명의 여성 화가가 간신히 이름을 올렸다. 타미리스Thamyris는 거의 사실무근인 몇 줄의 글로 언급될 뿐이고, 이레네Irene에 대해서는 "미술은 여성의 정신과는 상당히 이질적인 것이기 때문에 그녀의 업적이 얼마간 칭송을 받아야 하고 여성에게는 매우 드문 대단한 재능 없이는 이루기 힘든 것이라고 생각했다"[2]라는 평가가 붙는다. 마르시아는 상황이 좀 낫다. 보카치오는 그녀가 주로 다른 여성의 초상화를 그렸다는 대 플리니우스의 주장에 부연 설명을 곁들인다. "나는 그녀의 순수한 정숙함이 그 이유였을 것이라고 생각한다. 고대에는 인물이 대부분 누드나 반누드로 재현되었기 때문이다. 이는 그녀에게 남성을 불완전하게 만들거나 남성을 완벽하게 만듦으로써 처녀의 정숙함을 저버려야 하는 것으로 보였을 것이다. 그녀는 이 두 경우를 모두 피하기 위해서 둘 다 삼가는 것이 더 나은 방법이라고 생각했을 것이다."[3] 붓을 들고 있는 여성을 승인한 최초의 고전적 이미지이자 회화를 의인화한 라 피투라가 이 시

기에 등장했다. 회화 그 자체로 빗대어 표현된 이 우의적인 이미지는 언제나 젊은 여성으로 형상화되며 대개 가슴을 드러내고 있는데, 드물게 이젤에서 작업하는 모습으로 표현되기도 한다. 당연하게도 화가를 나타내는 이 여성 이미지는 자화상 속에서 자신을 표현하는 방법을 찾고 있던 여성에게 전혀 매력이 없었다.

그들이 시작하기에 가장 적합한 출발점은 당대의 여성 초상화에 나타난 모습으로 묘사하는 것이었다. 자신을 상류층 여성으로 그려야 한다는 압박감이 미술가의 신분 상승에 대한 욕망과 적절하게 부합했기 때문이다. 대부분의 초상화가 부유하고 훌륭한 가문의 여성을 다루었기 때문에 르네상스 이후 많은 남성 미술가들처럼 여성 화가가 보잘것없는 공예라는 오명과 거리를 두고 교양 있는 이미지를 도모하는 데 도움이 되었다. 1498년 알브레히트 뒤러는 흑백의 줄무늬 옷과 어울리는 모자를 세련되게 차려입은 자신의 모습을 그렸다. 50년 뒤 티치아노는 자신을 부유하고 품격을 갖춘 근엄한 남성으로 묘사했다. 두 경우 모두 미술가의 생업에 대한 단서는 전혀 드러내지 않는다. 심지어 그림이 화가라는 직업 또는 16세기를 거치면서 미술이 도달한 지위인 교양에 대해 이야기할 때에도, 작업복은 화려한 의복과 정교한 시각적 장치로 대체되어 이미지의 재현에는 학습이 필요함을 보여주었다. 1558년 안토니스 모르는 자신을 아펠레스와 제욱시스를 능가하는 화가로 묘사한 시만 적힌 텅 빈 이젤 앞에 화려한 의복을 입은 모습으로 드러낸다.

16세기 초상화에서 여성 모델은 항상 품위 있는 방식으로 묘사된다. 옷은 단정하지만 호화로울 수 있다. 앉아 있든 서 있든 그들의 자세는 당당함을 지향한다. 손을 흔들지 않고, 몸을 비틀지 않으며, 미소 짓지 않고, 팔꿈치는 대개 몸에 바짝 붙이고 있다. 여성 미술가들

은 자화상에서 이 같은 재현의 규칙을 세심하게 따랐다. 16세기의 자화상에 대한 연구는 위엄과 자부심, 정숙함을 결합하는 데 성공한 진지한 여성 화가 그룹을 보여준다. 이들은 건반 앞에 앉아 있거나 그림을 그리고 있는 자신의 모습을 묘사할 때에도 안으로 접어 넣은 팔꿈치와 근엄한 표정, 단정한 몸가짐을 유지한다.

전통적인 초상화에서 미소 짓고 있는 경우가 없듯이 미소 짓는 모습의 자화상은 존재하지 않는다. 소포니스바 안귀솔라가 열세 살 무렵인 1545년경에 분필로 그린 스케치는 예외적이다.(p.56) 그녀는 감상자를 향해 활짝 웃으며 나이 든 가정부를 가리킨다. 가정부는 안경을 통해 그녀가 들고 있는 책을 내려다보고 있다. 여성 초상화에 대한 규정을 고려할 때, 이 어린 미술가의 몸짓은 놀라울 정도로 자유롭고 젊음의 활기를 발산한다. 3년 뒤에 제작한 분필 스케치(p.57)의 경우 그녀가 스스로를 가리키면서 자신이 작품의 작가라는 사실을 감상자가 이해했는지 확인하려는 듯 빤히 바라보고 있어, 자신의 재능에 대한 자부심은 여전하다. 그러나 그녀의 근엄한 표정은 그녀가 위엄에 대해 교육 받았다는 것을 나타낸다.

모든 여성 미술가들이 초상화 속 숙녀처럼 우아하게 보이기를 바랐지만, 초상화가 규정하는 행위의 소극성과 한정된 범위는 그들의 전문적인 기량을 과시하는 방법을 창안하는 데 전혀 도움이 되지 않았다. 행위는 점잖아야 했다. 초상화 속 모델은 책을 들고 있거나 풍성한 치마 속에 자리 잡고 있는 작은 개 위에 손을 차분히 얹고 있다. 또는 기도하는 사람, 속박, 소극성을 상기시키는 자세로 두 손을 꼭 쥐고 있다. 부속물은 꽃과 아이, 부채 또는 자수로 한정된다. '숙녀'와 '직업'은 상충되는 개념이기 때문에 초상화 속 여성은 활동적이거나 숙련된 모습일 수 없었다.

소포니스바 안귀솔라, 「나이 든 여성과 함께 있는 자화상」, 1545년경

소포니스바 안귀솔라, 「16세의 자화상」, 1548년

카타리나 판 헤메선, 「자화상」, 1548년

이젤에서 작업 중인 미술가의 모습이 가장 확실한 자화상 형식으로 보이기는 하지만 이 시기에는 드물었는데 그러한 유형의 최초의 자화상이 여성의 손에서 탄생했다는 주장이 제기되어 왔다.[4] 카타리나 판 헤메선은 1548년의 자화상에서 진지한 모습으로 감상자 또는 거울 속을 바라보고 있다.(왼쪽 페이지) 아니면 우리 혹은 그녀 자신을 평가하고 있는 것일까? 이 그림의 모든 요소들은 작품 속 여성이 숙녀이긴 하지만 아마추어는 아니라는 점을 분명하게 보여준다. 판 헤메선은 아버지로부터 화가 수업을 받았고 작품의 이미지는 전문성을 암시한다. 팔받침으로 고정된 오른손은 캔버스에 그림을 그릴 태세이고, 왼손 엄지는 팔레트를 들고 있으며 여분의 붓을 손에 쥐고 있다. 붓을 통해 그녀는 자신이 그림을 그리고 있는 미술가임을 우리에게 말한다. 이와 더불어 정숙한 태도와 단정하게 안으로 접어 넣은 팔꿈치 부분을 통해 점잖은 여성이라는 점도 전달한다. 이 작품이 작업 중인 미술가를 묘사한 최초의 자화상이 맞다면 그것은 판 헤메선이 성모를 그리는 성 루가를 전문적으로 다루는 역사적 전통의 북부 출신이고, 그림을 그리고 있는 미술가의 예를 자신에게 적용하는 재치를 갖고 있었기 때문일 것이다.

1579년 27세의 라비니아 폰타나는 숙녀의 자화상과 그림을 그리고 있는 화가의 자화상을 혼합한 그림을 제작했다.(p.60) 그녀가 한 손에는 붓을, 다른 손에는 팔레트를 들고 있지만 보석과 화려한 의상을 착용한 채 매우 딱딱한 자세로 서 있는 동안에는 결코 사용할 일이 없을 듯 보인다. 성직자를 연상시키는 자세와 의상 그리고 작업 도구 사이의 괴리는 (팔레트와 붓이 나중에 덧붙여진 것이라는 설이 있음에도 불구하고) 여성의 지위와 전문성을 하나의 이미지로 통합하는 문제에 대한 통찰을 제공해준다.[5]

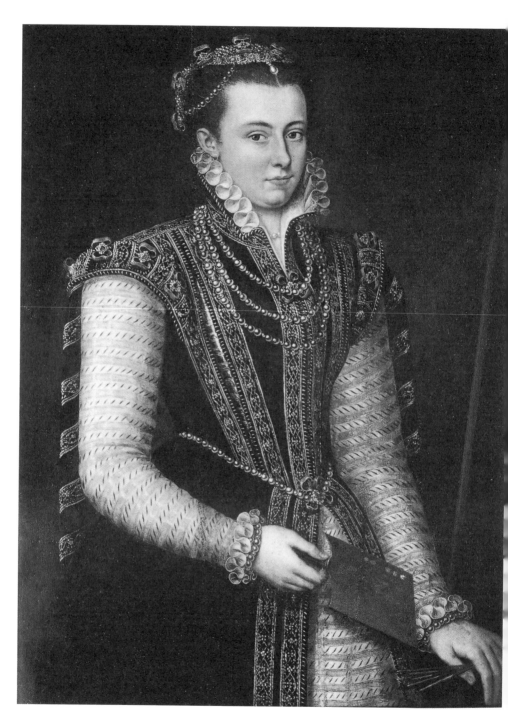

라비니아 폰타나, 「팔레트와 붓을 들고 있는 자화상」, 1579년

폰타나가 같은 해 그린, 지름이 16센티미터 정도에 불과한 작은 원형의 자화상은 훨씬 더 편안해 보인다.(p.28) 이 작품에서 그녀는 주조한 조각과 청동 조각으로 둘러싸여 있다. 이 자화상은 그녀의 초상화 세 점을 소장하고 있던 학자 알론소 차콘이 판화 연작으로 복제할 수 있는 자화상을 요청해 제작되었다.[6] 1579년 5월 3일, 그녀는 소포니스바 안귀솔라와 같은 미술가들의 작품과 나란히 보이기에는 부족하다는 겸손한 마음을 담은 편지와 함께 이 작품을 보냈다. 이 야심 찬 작품은 뛰어난 기교를 보여준다. 세밀화 형식임에도 불구하고 폰타나는 대개 훨씬 더 큰 그림에서 볼 수 있는 것과 같은 세부 요소들을 다수 포함시키는 데 성공했다.

이 작품이 대담해 보이는 까닭은 자신이 교육 받은 남성 미술가와 대등하다는 그녀의 주장 때문이다. 야심 찬 남학생들과 미술가들은 가장 뛰어나다고 간주되는 미술작품에 눈높이를 맞추기 위해 고전 조각 복제품을 연구했다. 미술에서 가장 훌륭하다고 간주되는 주제는 인간의 형상을 통해 표현되었기 때문에 그것을 가장 잘 묘사하고 그릴 수 있는 사람이 가장 큰 찬사를 받았다. 고전 조각 복제품과 함께 자신의 모습을 보여주는 것은 인물 드로잉에 대한 자신의 학식과 지식을 보여주고, 미술에 대한 진지한 태도를 주장하는 동시에 그녀가 받은 미술 교육이 남성의 그것과 동등하다는 점을 입증하는 영리한 방법이었다. 이것은 여성의 손으로 그린 선언문으로서의 자화상을 보여주는 최초의 사례이다. 이 작품은 두 사람의 누드 드로잉을 곁들인 바초 반디넬리의 자화상에 상응하는 여성의 자화상으로 이해해야 한다. 반디넬리 작품 속 한 누드는 1534년 피렌체 광장에 설치된 그의 조각품 「헤라클레스와 카쿠스」의 헤라클레스와 유사하다.

여성의 자화상에서 교육의 증거는 확실하게 드러나기보다는 넌지

시 암시되는 경향이 있다. 주물 뜬 조각상에 둘러싸인 라비니아 폰타나의 자화상 그리고 자신과 스승 베르나르디노 캄피를 담은 소포니스바 안귀솔라의 창의적인 이중 초상화(오른쪽 페이지)에서 이 점을 발견할 수 있다. 20세의 안귀솔라는 스승이 그리고 있는 이젤 위에 세워진 초상화 속 인물을 통해 자신을 드러낸다. 안귀솔라가 14세였을 때 그녀와 동생 엘레나는 캄피의 집에 머물며 회화의 기초를 배웠다. 이 이중 초상화는 1550년경, 그녀가 베르나르디노 가티와 함께 공부하기위해 캄피의 집을 떠난 지 1년이 되었을 무렵에 제작된 것이다. 이 작품이 드러내는 야심은 그녀의 길고 성공적인 경력을 통해 충족되었다.

안귀솔라는 자신의 모습을 스승의 손에서 탄생한 작품으로 제시함으로써 스승의 우월함을 품위 있게 인정하면서 재치 있고 위협적이지 않은 방식으로 자신을 표현할 수 있는 방법을 발견했다. 그녀는 자신을 그림처럼 아름답게 만듦으로써, 다시 말해 오브제를 만드는 제작자가 아닌 응시의 대상이 됨으로써 16세기에 여성 미술가가 된다는 것이 수반하는 부자연스러움에서 비롯되는 갈등을 완화한다. 이 작품은 자화상의 작가 판별에 있어 반복적으로 제기되는 주장을 보여주는 초기 사례이다. 서명의 흔적은 안귀솔라가 작가임을 증명한다고 주장하는 연구자가 있는 반면 그녀의 스승이라는 명성을 이용하려 한 캄피의 작품이라고 주장하는 연구자도 있다.[7] 이 작품은 초상화인가? 자화상인가? 이것은 여성 미술가뿐 아니라 남성 미술가에게도 해당되는 문제이다.

16세기 전반 미술이 기계적인 기술에서 교양으로의 도약을 시작할 무렵 보카치오의 『유명한 여성에 대하여』가 여러 판으로 인쇄되었다. 르네상스 미술에 대한 최초의 논문인 레온 바티스타 알베르티의 『회화론*Della pittura*』(1435~36)에도 마르시아가 등장한다. "그림 그리는 법을

소포니스바 안귀솔라, 「소포니스바 안귀솔라를 그리고 있는 베르나르디노 캄피」, 1550년경

소포니스바 안귀솔라, 「성모자를 그리고 있는 자화상」, 1556년

안다는 것은 여성 사이에서 영예로운 일이기도 했다. 바로Varro의 딸인 마르시아는 그리는 법을 알고 있기 때문에 작가들로부터 칭송을 받는다."[8] 그렇지만 고대의 여성 미술가들은 남성 미술가들처럼 16세기의 상상력을 사로잡는 데 실패했다. 심지어 확실한 기회도 놓쳤다. 바사리는 조각가 프로페르치아 데 로시에 대해 논의한 글에서 전쟁과 시, 철학, 웅변, 문법, 예언, 농업, 과학에서 명성을 떨쳤던 과거의 여성들의 이름을 나열하는데, 조각 분야는 빠져 있다. 조각이 떠나가는 연인의 그림자 윤곽을 벽에 그린 여성으로부터 비롯되었다는 플리니우스의 설명을 떠올려본다면 이는 뜻밖이다.

멘타나의 체리 컬렉션에는 성모자 주제를 자화상으로 전환한 남성 미술가들로부터 영향을 받았을 것으로 추정되는 안귀솔라의 자화상이 소장되어 있다. 성모자상을 그리고 있는 그녀의 모습을 묘사한 이 작품에 다음과 같은 글이 쓰여 있다는 사실은 오히려 당연해 보인다. (그 한 버전이 왼쪽 페이지에 실려 있다.) "나, 처녀 소포니스바는 노래를 연주하고 색을 다루는 데 있어서 뮤즈 및 아펠레스에 필적했다." 교육을 받은 여성으로서 그녀는 고전적인 여성 미술가들의 이름을 잘 알고 있었겠지만 덜 알려진 여성 화가보다는 아펠레스와 연결시키는 것이 보다 더 유리하다고 생각했을 것이다.

젊음과 늙음, 미술과 음악

16세기 중반 새로운 유형의 여성 자화상이 처음으로 등장했다. 나이 든 여성을 동반한 미술가의 묘사가 그것이다. 1545년경 13세의 안귀솔라가 자신을 그린 분필 스케치에서 확인할 수 있는데, 1561년 클라비코드 앞에 앉은 자신의 모습을 그릴 때 그녀는 이 모티프를 다시 들여왔다.(p.50) 하인 혹은 어머니에 대한 애정은 자화상에 나이 든 여

라비니아 폰타나, 「하인과 함께 있는 클라비코드 앞에서의 자화상」, 1577년

성이 포함된 까닭을 충분히 설명해주지 못한다. 남성은 그러한 장치를 필요로 하지 않았다. 비유를 활용하는 당시의 관습을 고려할 때 이 13세의 미술가가 젊음과 늙음의 비교라는 당시의 흔한 주제를 다룬 것으로 볼 수도 있다. 1561년 제작된 작품은 젊음과 늙음을 대립시키고 젊은이도 나이를 먹게 된다는 당대의 개념을 반영한다. 안귀솔라의 자화상에서 수수한 차림새의 나이 든 여성은 젊은 미술가의 우아함과 기량을 더욱 돋보이게 하는 부차적인 역할을 담당하고 일종의 샤프롱chaperon(젊은 여성이 사교장에 나갈 때에 따라가서 보살펴주는 사람.*)으로 기능하면서 미술가의 교양과 품격을 강조한다.

이 그림은 여성이 독자적으로 창안한 또 다른 유형의 자화상, 즉 음악적 재능을 과시하는 자화상의 초기 사례이기도 하다. 안귀솔라는 엘리자베트 드 발루아의 궁전에서 일하기 위해 스페인으로 떠나기 몇 년 전인 1555~56년 이 주제를 창안했다. 여왕의 궁정화가로 초청받긴 했지만 귀족 태생의 그녀는 미술가이면서 시녀인 복합적인 직책을 맡았다. 그녀는 왕족의 초상화를 그리는 일 외에도 엘리자베트에게 그림을 가르쳤고 왕족 후원자를 위해 드레스의 천을 고르는 일도 맡았으며 디자인을 도왔다. 그녀는 그녀와 엘리자베트가 악기를 연주하는 데에서 얻는 즐거움에 대한 애정의 표시로 1555~56년 작 자화상의 클라비코드 주제를 다시 다룬 것일 수 있다.[9] 또는 클라비코드가 1528년 발다사레 카스틸리오네가 써서 큰 영향을 미친 책 『궁정인*The Courtier*』에서 나열한 상류층 여성의 필수적인 교양 중 하나였기 때문일 수도 있다.

안귀솔라의 이 1561년 작 자화상의 독창성에 대한 찬사가 약 16년 뒤 20대 초반의 라비니아 폰타나가 자신을 묘사한 방식에 영향을 미쳤다.(왼쪽 페이지) 이는 여성의 자화상이 다른 여성의 자화상에 영향을 미친 최초의 사례이다. 폰타나가 보다 과장된 방식으로 감상자를

향해 몸을 돌리고 있긴 하지만 이 작품 역시 나이 든 여성을 보여주며 유사한 자세를 취하고 있다. 안귀솔라와는 달리 폰타나는 자신의 두 가지 재능을 모두 강조하는 방법을 찾았다. 그녀는 오른쪽 깊은 공간 속에 이젤을 배치함으로써 원근법을 다루는 자신의 능력을 드러냈다. 폰타나는 안귀솔라보다 스무 살 아래였고, 안귀솔라와 같은 이탈리아 북부 출신의 미술가였다. 50대에도 계속해서 작품활동을 펼치는 당대 가장 뛰어난 여성 미술가를 향한 그녀의 존경심은 대견하다. 과거 많은 여성 미술가들이 자신을 다른 여성 미술가들과 결부시키기를 주저했기 때문이다.

17세기 우피치 컬렉션에 소장된 때부터 틴토레토의 딸인 마리에타 로부스티의 작품으로 추정되어온 자화상은 음악 주제의 변형을 보여준다.(오른쪽 페이지) 그러나 1939년에 출간되어 여러 번 재판된 루트비히 골트샤이더의 『500점의 자화상*Five Hundred Self-portraits*』에서 로부스티가 그린 작품으로 간주했던 멋진 의상과 보석으로 치장한 이 젊은 여성의 이미지는 이후 틴토레토의 작품으로 재추정되었다.[10]

자화상을 화가와 짝짓는 작업은 미흡한 경우가 많다. 이 시기에 많은 여성이 세밀화를 그렸지만 세밀화가의 초상화는 한 점도 존재하지 않는다. 오똑한 코, 날카로운 눈이 매우 유사해서 이전에 세밀화가 레비나 테이를링크가 헨리 8세의 궁정 시절에 그린 자화상으로 여겨졌던 작품이 지금은 아이작 올리비에Isaac Oliver의 작품으로 간주되고 있다.[11] 테이를링크의 빈 액자에 캘리그래퍼 에스더 잉글리스가 그녀의 필사본 두 점을 위해 그린 작은 자화상 두 점을 채워 넣을 수 있을 것이다. 서로 다른 스타일의 머리 장식물은 25년의 시간 차를 나타낸다.(p.70) 1624년에 제작된 나중의 필사본에서 잉글리스는 다음과 같은 글을 남겼다. "전하[미래의 찰스 1세]께 53세의 제가 [단어 대신 손

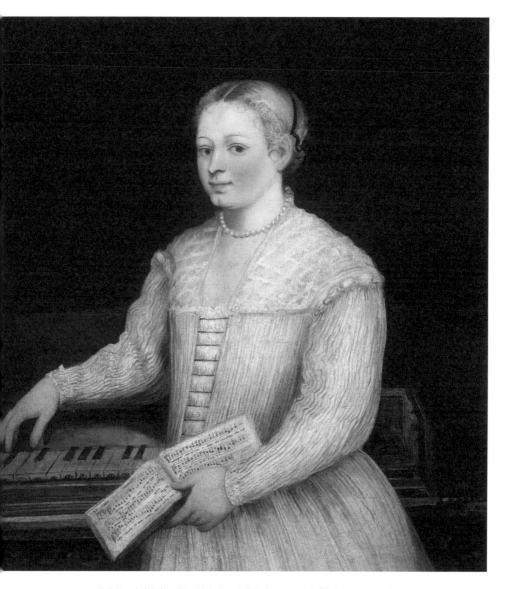

이전에는 마리에타 로부스티 '라 틴토레타'의 작품으로 추정, 「자화상」, 1580년경

을 그린 드로잉으로 재현되는] 떨리는 오른손으로 2년간 노력을 기울인 이 작은 솜씨를 바치나이다." 이 헌정은 여성의 관습적인 역할로부터의 탈피를 정당화하는 데 필요한 근거의 한 예이다. "그러나 여성의 정원에서 온순한 사라와 레베카, 용감한 데보라와 유디트, 인내심 많은 나오미, 겸손한 한나, 아내 아비가일, 질투심 많은 엘리자베트, 순결한 수산나와 같은 아름다운 꽃, 약효 있는 허브가 발견되지 않을 수도 있다."[12] (여성의 이름은 모두 성경 속 등장인물이다.*)

초상화가가 모델의 정체를 모델이 손에 들고 있는 책의 지면이나 가구 또는 배경에 절묘하게 고정된 종이쪽지를 빌어 밝히는 것은 일반적인 방식이었다. 안귀솔라는 자신의 초상화를 그릴 때 이 장치를 세 차례 이상 사용했는데 이는 자화상에서 이룬 그녀의 또 다른 혁신이라 할 수 있다.[13] 1552년에 제작한 그림(우피치 미술관, 피렌체)에서 그녀는 왼손에 붓을 들고 있고 오른손에는 종이 한 장을 들고 있다. 종이에 쓰

에스더 잉글리스, 「자화상」(세부), 1600년경

에스더 잉글리스, 「자화상」(세부), 1624년

인 글자는 희미해졌지만 배경의 문구 "크레모나의 소포니스바 안귀솔라가 20세 때 이 작품을 그렸다"는 지금도 또렷하다. 2년 뒤 반신 자화상에서 다시 이 장치를 사용한 것을 보면 그녀가 자신의 이름표를 붙이는 것을 즐겼던 것이 분명하다. 이 초상화에서 그녀가 들고 있는 펼쳐진 작은 책의 지면에는 다음과 같이 쓰여 있다. "미혼의 처녀인 소포니스바 안귀솔라가 1554년 이 작품을 직접 그렸다." 1557년에는 그녀의 여동생인 미술가 루시아가 이 형식을 차용했다.

몇 년이 지난 뒤 1610년경, 그녀는 다시 그림에 글을 들여와 스페인의 왕에게 보내는 메시지가 담긴 종잇조각을 감상자를 향해 내보인다. 자세는 위엄을 풍기는 한편 자기 관찰력은 여전해 끝이 둥글납작한 긴 코와 치아가 없어 가로로 길게 다문 입술을 숨김 없이 표현한다. 안귀솔라가 80세 무렵이었을 때 제작한 이 작품은 나이 든 여성의 모습을 재현한 여성 자화상의 초기작 중 하나로, 그녀는 여전히 자신을 꼿꼿하고 위풍당당하고 강인한 모습으로 묘사한다.(p.30) 10년 뒤 그녀는 홀쭉한 얼굴과 조금 구부정한 모습의 노쇠한 여성의 모습을 보여준다.(니바게스 미술관, 니바) 1624년 안토니 반 다이크는 친구에게 보낸 편지에서 안귀솔라를 방문한 사실을 전하며 이 자화상과 똑같은 늙은 얼굴을 그려 넣었다.[14] 그는 시력이 나빠진 그녀가 그림을 그만두게 되어 크게 슬퍼했다고 전한다.

이 시기에 여성 미술가와 그녀의 남편을 함께 보여주게 되면서 자화상이 부재하는 흥미로운 현상이 벌어졌다. 16세기에 여성 미술가가 활동하기 위해서는 남편의 지원이 필수적이었다. 예를 들어 품행이 방정한 여성은 혼자 여행을 다닐 수 없었다.[15] 1556년 마리어 1세Mary of Hungary는 카타리나 판 헤메선과 오르간 연주자인 그녀의 남편을 자신의 조카인 스페인 펠리페 2세의 궁전으로 데려갔다. 판 헤메선이 미술

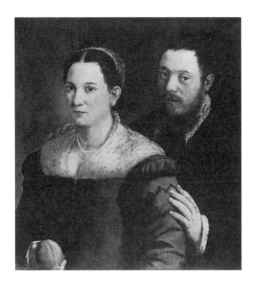

소포니스바 안귀솔라로 추정, 「부부의 초상화」, 1570~71년경

가가 아내와 함께 있는 자화상을 제작하는 전통이 있던 북부 지역 출신이기 때문에 그녀도 부부 초상화를 그렸을 것으로 추측할 수 있다. 그러나 실제로 그런 그림이 있었다 해도 소실된 듯하다. 그에 상응하는 유일한 작품인 1570~71년경에 제작된 부부의 초상화는 소포니스바 안귀솔라와 그녀의 남편 파브리지오 드 몬카다의 모습으로 추정된다.(위) 하지만 이 작품의 작가와 그림 속 인물의 정체에 대해서는 여전히 의견이 분분하다.

16세기 초상화의 고요한 표면 아래에는 미술가의 전문적인 기량을 나타내는 동시에 여성의 예절에 대한 당대의 기준을 충족시켜야만 한다는 생각이 숨어 있다. 그 과정에서 여성은 (종이를 들고 있거나 이젤 또는 악기 앞에 서 있는) 몇몇 자화상 유형의 최초 사례를 비롯해 (나이 든 동반자와 함께 등장하는) 여성 고유의 자화상 형식과 (작은 조각이 있는) 남성 자화상의 형식을 차용한 자화상을 제작했다. 이러한 업적은 여성의 자화상을 액면 그대로 받아들이는 우를 범하지 말아야 함을 우리에게 말해준다.

2.

17세기

새로운 자신감

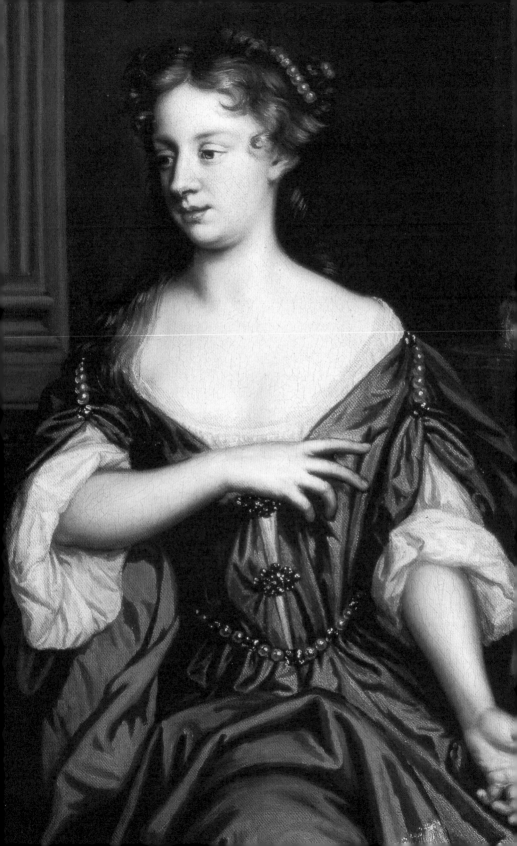

17세기에 들어서면서 여성의 자화상은 본격화되었다. 이는 유럽 전역에서 전문 화가로 활동하는 여성의 수가 증가했음을 의미한다. 17세기는 16세기의 일부 형식을 관례로 받아들였다. 1670년대 말 영국의 미술가 메리 빌은 자신을 상류층 여성으로 묘사했다.(왼쪽 페이지) 이 작품은 감상자에게 그녀의 외모에 대한 정보는 제공하지만 직업에 대해서는 아무런 단서를 주지 않는다. 빌이 40대 때 그린 이 초상화는 찰스 2세의 화가이자 당대 손꼽히는 초상화가였던 피터 렐리 경이 그린 숙녀를 한층 더 부드럽게 표현하고 있다. 렐리가 그린 여성은 모두 한결같이 아름다운 모습이고 (타고난 미녀가 아닌 경우 렐리가 윤색했을 것이라고 의심하는 사람도 있다) 우아하고 편안해 보이는 여성성을 드러낸다. 작품 속 빌은 렐리의 작품 속 여성보다는 노출이 적고 눈이 크긴 하지만 렐리가 그린 여성과 같은 인상을 풍긴다.

자화상은 전적으로 독자적인 언어를 사용하기 때문에 빌의 초상화는 숙녀로서의 자신의 모습을 묘사할 뿐만 아니라 그녀의 예술적인 관

메리 빌, 「자화상」(세부), 1675~80년경

심사를 분명하게 보여준다. 이 작품은 그녀가 우의적이고 신화적인 주제로 확장해 나가고 있던 때 '연구와 발전'을 위해 제작한 몇 점의 자화상 중 하나이다. 타고 있는 향과 유골함은 죽음에 대한 묵상을 암시하는 것이나 미래의 초상화 형식을 시도한 것일 수 있다.[1] 이탈리아의 화가 엘리사베타 시라니는 작업 중인 미술가의 형식을 차용해 이젤 앞에서 차분한 모습으로 그림을 그리며 서 있다.(오른쪽 페이지) 초상화 안에 두 가지 재능을 표현하는 주제는 프랑스의 화가이자 시인인 엘리자베트소피 셰롱의 작품에서 재등장한다.(p.78) 악보를 들고 있는 그녀는 감상자에게 그림은 자신의 많은 재주 중 하나일 뿐이라고 말한다.[2] 셰롱은 자신의 다재다능함을 알리고 싶었던 것이 분명하다. 1648년부터 1789년 사이에 프랑스 아카데미의 가입 허가를 받은 영예로운 열다섯 명의 여성 중 네 번째였던 그녀는 1672년 회원 승인을 받고 그린 자화상에서 시인으로서 자신의 명성을 암시하기 위해 두루마리를 들고 있는 모습으로 등장한다.

여성의 자화상이 그 양식을 공고하게 다지고 있던 무렵, 새로운 경향이 출현했다. 미술가들이 어깨를 뒤로 당기고 팔을 몸통에서 떨어뜨리는 등 화면 안에서 자신의 모습을 자신감 있게 구성하면서 이전 그림에서는 볼 수 없었던 강건함이 표출되기 시작했다. 이들이 화면에서나 자신에 대해서 편안해진 것이라고 결론 내리고 싶지만 여성 미술가가 자화상을 그리는 방식을 확장하는 데 큰 영향을 미친 것은 양식상의 변화였다. 종횡무진하는 바로크 시대의 예술적 기교가 미술가의 상상력을 자유롭게 풀어주었다. 유딧 레이스터르는 1633년에 그린 자화상에서 7년 전에 제작된 프란스 할스의 이사크 마사의 초상화를 연상시키는 자세로 팔꿈치를 의자 뒤쪽에 기대고 있다.(p.80) 그러나 그 결과는 단순한 차용의 수준을 넘어서며 처음으로 자신감 넘치는 표현을

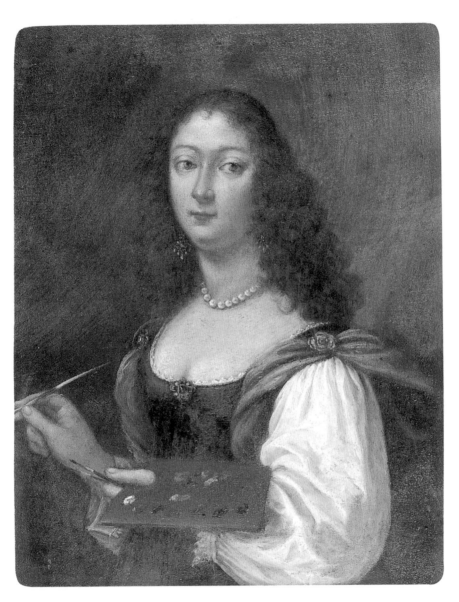

엘리사베타 시라니, 「자화상」, 1660년경

엘리자베트소피 세롱, 「악보를 들고 있는 자화상」, 17세기 후반

보여준 최초의 여성 자화상으로 이어진다. 할스의 초상화는 다음과 같은 측면에서 주목을 받았다. "할스는 교수나 목사, 여성을 마사를 그릴 때와 같은 편안한 포즈로 그린 적이 결코 없다. 그러나 이러한 태도와 후원자의 직업, 개성, 성별 사이의 확실한 상관관계를 밝히기에는 그의 모델에 대한 정보가 불충분하다."[3] 레이스터르와 할스의 정확한 관계는 알려져 있지 않지만 그녀가 할스에게 배웠을 가능성이 있다. 1630년대에 그녀는 자신의 제자를 가로챈 할스를 고소했다.

작품에서 배어 나오는 자신감은 그녀의 초기 경력에 토대를 두고 있다. 레이스터르는 20대 때 이미 자신의 작업실을 마련하고 하를럼 화가 길드에 가입했다. 이 자화상은 그녀가 가입 신청을 위해 제출한 작품이었을 수도 있다. 미술가 얀 민서 몰레나르와 결혼한 이후 그녀의 경력에 대해서는 알려진 바가 거의 없지만, 이 자화상을 감안할 때 결혼하고 어머니가 된 뒤 작업을 중단했을 것이라고 보기는 힘들다. 이 그림은 놀라울 정도로 직접적이다. 그녀가 의자 뒤로 기대고 앉아 우리를 향해 몸을 돌리면서 마치 말할 듯이 입술을 살짝 벌릴 때, 그녀와 우리 사이에 놓여 있는 시간의 간극은 사라진다. 여기에서는 여성성에 대한 절제된 태도를 내면화한 수많은 여성 자화상이 보여주는 고지식함을 전혀 찾아볼 수 없다. 알은척하기 위해 보는 이를 돌아보는 이 미술가는 자신과 자신의 직업에 대해서 편안한 태도를 보여준다. 모자와 레이스 옷깃, 얇은 소맷동은 그녀가 물감으로 얼룩진 여성 기능공이 아니라는 것을 말해준다. 그녀의 캔버스에 그려진 그림과 손에 든 열여덟 개가 넘는 붓은 자신의 능력에 대한 자부심을 증명한다.

이 초상화가 지적인 계획에 바탕을 두고 제작되었음을 주장하는 이론이 있다.[4] 초상화 속 캔버스에 등장하는 인물은 본래 여성이었지만 레이스터르는 이를 그녀의 잃어버린 작품 「즐거운 사람들」에 등장하는

유딧 레이스터르, 「자화상」, 1633년

이탈리아의 즉흥 희극commedia dell'arte 의상을 입은 남성으로 바꾸었다. 이는 고대에 보다 우월한 예술로서 간주되었던 시와 회화가 대등하다는 것을 말하기 위한 것이라고 해석하는 주장이다. 시와 회화 사이의 논쟁은 르네상스 시대에 다시 수면 위로 떠올랐다. 시가 말히는 이미지라면 회화는 침묵의 시로서 동등하게 존중해야 한다는 주장이 제기된 것이다. 레이스터르의 자화상이 고전적인 논쟁을 언급했다는 사실은 당대의 지적인 견해를 지지하는 여성 미술가를 보여준다는 점에서 그 의미가 크다. 미술의 기원과 중요성에 대한 고전적인 해석을 향한 르네상스의 관심은 17세기에 훨씬 더 커졌다. 미술에 대한 개념들이 여성의 형상을 통해 시각화되었다. 회화는 여성으로 의인화되었고 디자인도 마찬가지였다. 미술의 뮤즈인 에라토Erato를 포함해 아홉 명의 뮤즈들도 모두 여성이었다. 이러한 우의적인 인물들과 언어의 상관관계는 더욱 보편화되었다. 엘리자베트소피 셰롱은 1699년 '에라토'라는 이름으로 파도바의 리코베라티 아카데미에 가입되었다.

이와 같은 고전적인 여성 형상의 가능성을 알아본 최초의 여성 미술가는 아르테미시아 젠틸레스키였다. 1630년대 그녀는 자신을 회화의 의인화로 묘사하려는 독창적인 계획을 세웠다.(p.11) 그보다 약 20년 앞선 1611년, 펠리체 안토니오 카소니는 라비니아 폰타나의 메달을 주조했다. 한 면에는 머리에 베일을 두른 그녀의 옆모습을, 다른 한 면에는 머리를 흐트러뜨린 채 작업에 열중하는 의인화된 회화로서 그녀를 묘사한 바 있다. 1593년에 첫 출간된 체사레 리파의 『이코놀로지아 Iconologia』가 설정한 모델을 따라 여성과 알레고리를 결합시킨 데에서 젠틸레스키의 천재성이 드러난다. 창조의 광기를 나타내는 헝클어진 머리의 여성은 대형 메달과 붓, 팔레트를 상징물attribute로 지닌다. 활기 넘치는 모습으로 몰입하는 자세, 팔레트와 붓, 그녀가 목에 두른 체인

에 매달려 있는 가면 등 젠틸레스키의 뛰어난 초상화에 등장하는 모든 상징은 그녀의 의도를 반영한다. 그녀는 인물을 대담하게 제어하면서 여성 특유의 자화상 유형을 창안했다.

젠틸레스키의 작품은 17세기의 야심 찬 미술가들에게 늘 중요했던 학문적 지식의 과시 외에, 이 시대의 여성 자화상이 발산하는 새로운 활력을 감안하더라도 여성의 초상으로서는 보기 드문 활기와 극적인 분위기로 가득하다. 바로크 시대의 전형적인 특징인 비대칭 구성은 격렬한 운동감을 창출하고 피부를 향해 떨어지는 빛은 연극성을 더해준다. 보는 사람을 의식하지 않는 그녀의 태도는 몰입의 인상을 강조한다. 양식적 측면에서는 카라바조에게 큰 영향을 받았다고 볼 수도 있겠지만 작품의 주제는 여성만이 다룰 수 있는 자화상의 형태를 창조했다는 점에서 특별하다.[5]

일부 학자들이 젠틸레스키의 후기 자화상이라고 여기는 「회화의 알레고리」(오른쪽 페이지)로 알려진 작품에도 이와 유사한 몰입의 분위기가 배어 있다.[6] 엘리사베타 시라니의 자화상과의 공통적인 요소가 그 참신성을 더욱 분명하게 드러낸다. 두 화가 모두 고전적인 4분의 3 자세를 보여주면서 오른손에는 붓을, 왼손에는 팔레트를 들고 마치 모델인 양 감상자를 바라보며 그림을 그리고 있다. 두 사람 모두 어깨 브로치와 풍성한 소매 등 당시의 의복을 착용하고 있다. 그러나 단명한 시라니는 사회적으로 용인되는 여성성의 전통에 전적으로 순응하는 반면 젠틸레스키는 그 전통을 뚫고 나아간다. 두 작품 중 시라니가 더 젊고 전통적인 측면에서 보다 매력적이기 때문만은 아니다. 이는 자세와 관계가 깊다. 시라니는 매우 침착하게 백조 같은 목 위로 머리를 우아하게 기울인다. 그녀의 자세에 어떤 무용의 대가라도 넋을 잃을 정도이다. 붓과 팔레트를 제외한다면 당대의 여느 여성의 초상화와 다를 바 없다.

아르테미시아 젠틸레스키, 「회화의 알레고리」, 1650년경

아르테미시아 젠틸레스키의 초상화는 분명 숙녀의 초상화라 할 수 없다. 얼굴은 깊이 몰입한 표정이고 몸을 구부리고 있으며 의상은 단정하지 않다. 어깨를 노출한 드레스를 입고 있지만 유혹적으로 보이지 않게 표현한 것은 대단한 성과이다. 자신 또는 모델을 세심하게 관찰하는 어느 정도 나이 든 여성 미술가에 대한 냉정한 묘사는 소포니스바 안귀솔라가 그린 왕좌에 앉은 여성 거장의 위엄 있는 자화상과는 거리가 멀다. 아버지의 공방에서 작업했던 젊은 시절, 젠틸레스키는 아버지의 조수로부터 성폭행을 당했다. 재판에서 그녀는 17세기판 거짓말 탐지기라 할 수 있는 엄지손가락을 죄는 기구로 고문을 받았다. 이 자화상에서 카메라 렌즈를 거즈로 덮은 듯한 표현을 전혀 찾아볼 수 없는 것은 이 그림이 사실과 마주하는 것을 두려워하지 않는 여성의 작품이라는 점을 암시한다.

초상화인 것은 분명하지만 이 작품이 자화상인지의 여부는 학자들을 곤혹스럽게 만든다. 관습상 4분의 3 자세는 자화상으로 간주되지만 이는 작업 중인 미술가의 초상화를 그리기 위해 화가가 쉽게 사용할 수 있는 장치이기도 하다. 1870년 마네가 그린 미술가 에바 곤잘레스Eva Gonzalès의 4분의 3 자세의 초상화를 두고 모델인 곤잘레스가 그린 자화상이라는 해석을 가로막는 것은 작가의 서명이 유일하다. 기록이나 적힌 문구가 없다면 의심할 수 있는 여지는 충분하다. 안귀솔라의 자화상에서 그녀의 이름이 담긴 책과 종잇조각은 시각적으로 흥미롭지 않지만 적어도 후대에 그녀의 작품임을 판별할 수 있게 하려는 그녀의 목적을 충족시킨다.

17세기에 신화적인 외피를 두른 여성 화가들의 자화상은 현재 전하는 것보다 훨씬 더 많았다. 그중 한 점은 오직 시로만 전하는데, 1664년 영국의 시인 새뮤얼 우드포드Samuel Woodforde는 "투구와 코르

슬렛corselet(코르셋과 브래지어를 합친 여성용 속옷.*)을 제외하고는 아무런 무기를 들고 있지 않은 팔라스Pallas(그리스 신화의 아테나 여신.*)로 자신을 묘사한 뛰어난 메리 빌에게" 바치는 「벨리사에게To Belisa」를 썼다. 이 시는 다음과 같은 추켜세우는 말로 끝맺는다.

> 그리고 그녀가 다시 태어나게 된다면
> 그것은 주피터의 머리보다는 당신 손의 욕망으로부터 비롯될 것이다.

팔라스 아테나는 전쟁뿐 아니라 예술과 공예의 여신이기 때문에 이 작품 또한 메리 빌이 경력 초기에 갖고 있던 자신감을 보여준다.

여성들은 바로크 시대의 활기를 받아들이긴 했지만 그 장엄함은 수용하지 않았다. 그러나 일부 남성 미술가들은 그 잠재력을 간파했다. 1680~85년경에 미힐 판 뮈스허르Michiel van Musscher는 작업실을 배경으로 바로크 시대의 예복을 갖춰입은 여성 미술가의 초상화를 그렸다. 네덜란드는 17세기에 성공적인 여성 화가들을 배출했는데 그들의 명성이 이 여성 미술가의 모습에 반영되어 있다. 그녀는 왕좌에 앉은, 가극의 주인공으로 등장하는데 '명성'이 나팔을 울리고, 푸토Putto(르네상스 시대의 장식적인 조각으로 벌거벗은 유아의 형상을 띤다.*)가 그녀에게 월계관을 씌워주며 미네르바 여신이 그림을 그리는 그녀의 손을 보호한다.

비슷한 시기에 영국의 젊은 여성 앤 킬리그루가 제작한 다소 서툴고 어색한 자화상은 희귀한 사례를 보여준다.(p.86) 작품 속 킬리그루는 항아리와 휘장, 고전적인 부조의 배치로 인해 왜소해 보인다. 학식과 견문이 넓은 그녀의 친척들이 궁중 사회로 진출했던 덕분에 킬리그루는 이러한 양식에 대해 잘 알고 있었다. 그녀는 자신의 젊음과 여성성을 돋보이게 할 의도에서 이 양식을 활용한 것일 수도 있다. 1685년 킬리

앤 킬리그루, 「자화상」, 1680~85년경

그루는 천연두로 사망했다. 그녀의 유고 시집 머리말에 달린 존 드라이든John Dryden의 시는 킬리그루가 거대한 항아리, 고전적인 부조가 그려진 이 작품을 바로크 시대의 극적인 시각적 수사법에 대한 그녀의 몰입을 드러내는 일종의 선언서와 같은 자화상으로 의도했음을 시사한다.

폐허 역시 장엄한 작품이고
고대 로마 혹은 그리스의 위풍을 뽐낸다.
누구의 조각, 프리즈, 기둥이 부서진 채 누워 있는 것인가.

다중 반사

17세기 초 또 다른 새로운 유형의 여성 자화상이 등장했다. 플랑드르의 정물화가 클라라 페이터르스는 소형 초상화를 전문적으로 다루었는데, 이를테면 그림을 그리고 있는 그녀의 왜곡된 상이 그릇과 병의 반짝거리는 표면에 나타나는 식이었다. 이것은 그녀가 창안한 형식은 아니었지만 페이터르스는 17세기 정물화에서 이 장치를 가장 초기에 그리고 가장 열심히 적용한 화가에 속한다.

소형 자화상은 15세기 초에 처음 등장한 전통을 계승했다. 1434년 「아르놀피니 부부의 초상」에서 얀 반 에이크는 자신의 작은 전신 초상을 모델 뒤편의 볼록거울에 그려 넣었다. 2년 뒤 그는 같은 수법을 「참사위원 판 데르 파엘레와 함께 있는 성모자」에서도 반복해 성 게오르기우스의 방패에 겨우 알아볼 수 있을 정도의 소형 자화상을 삽입했다. 페이터르스는 여기에 한 점의 그림 안에 한 개의 자화상 이미지가 반사되는 것으로는 불충분하다는 소신을 더했다.

1611년에 제작한 「성찬이 있는 정물」(pp.88~89)에는 적어도 여섯 번 이상 자화상이 등장하는데 그중 세 번은 이젤 앞에 서 있는 모습이다.

클라라 페이터르스, 「성찬이 있는 정물」, 1611년

클라라 페이터르스, 「바니타스 자화상」, 1610~20년경

1년 뒤에 제작한 「꽃과 금박 컵이 있는 정물」에는 컵의 표면에 반사된, 붓과 팔레트를 들고 있는 페이터르스의 자화상이 적어도 다섯 번 이상 등장한다. 1620년대에 그려진 그림 속 백랍 와인 잔에는 하나는 선명하고 다른 하나는 덜 선명한 두 개의 이미지가 반사되어 있다. 사실적인 왜곡과 다양한 선명도를 보여주는 이러한 다중 이미지는 오브제와 질감을 세밀하게 표현해 감상자를 매혹시키는 능력으로 명성을 얻은 주요 정물화가에게 기대할 수 있을 법한 솜씨다. 플랑드르 소형 자화상의 전통 안에 자신을 위치시키고자 하는 페이터르스의 바람은 가장 뛰어난 미술가들 사이에서 평가받고자 하는 그녀의 야심을 증명한다.

클라라 페이터르스와 같은 정물화 전문 화가들은 삶의 쾌락의 덧없음을 의미하는 오브제를 배치한 정물화 유형인 바니타스vanitas를 잘 알고 있었다. 여성의 아름다움은 전통적으로 시들기 전 잠시 만개하는 애처로운 꽃과 같은 것으로 이해되었는데, 1610~20년경에 제작된 영리한 자화상에서 페이터르스는 바니타스의 주제를 더하기 위해 자신의 아름다운 외모를 활용한다.(왼쪽 페이지) 그녀와 주변의 값비싼 오브제는 세상이 제공해줄 수 있는 아름다움과 부를 의미하고 그녀의 주름 없는 얼굴 뒤쪽을 맴돌고 있는 방울과 대조된다. 이 방울은 재치 있으면서도 진지한데, 미술가의 둥근 가슴을 반향하며 젊음과 아름다움의 허무함을 암시한다. 바니타스 정물화에 자신을 포함시킨 것은 또 다른 초상화 유형, 즉 메멘토 모리memento mori와도 관련이 있다. 여기서 모델은 피부 아래 있는 해골과 짝을 이룬다. 1527년 한스 부르크마이어와 그의 아내 안나의 초상화는 매우 섬뜩한 버전을 보여준다.(p.92) 루카스 푸르테나겔이 그린 이 작품에서 부인이 들고 있는 거울 속에는 이들의 해골이 비친다. 이보다 덜 충격적이긴 하지만 페이터르스의 바니타스도 유사한 개념을 공유한다.

루카스 푸르테나겔, 「화가 한스 부르크마이어와 그의 아내 안나」, 1527년

페이터르스는 이후 플랑드르와 네덜란드, 독일의 정물 화가들에게 영향을 미쳤다.[7] 마리아 판 오스테르베이크와 18세기 초의 꽃 정물화 가로 유명한 라헐 라위스 역시 반짝이는 오브제에 반사된 자신의 이미지를 그려 넣었다.[8] 특히 라위스는 페이터르스가 시작한 전통을 의도적으로 계승한 것으로 볼 수도 있는데 그녀의 선생인 빌럼 판 알스트가 페이터르스의 무리에 속한 인물이었고 그 또한 반사된 자화상을 제작했기 때문이다.

17세기 중반 영국에서 메리 빌은 그녀가 직업 화가로서 활동할 수 있게 도와주는 가족의 지원을 인정하는 자화상 유형을 만들었다. 이 '지원 시스템' 자화상은 여성 고유의 영역이라 할 수 있는데, 가족의 지원은 여성 미술가가 그림 그리는 일을 직업으로 삼고자 할 경우 필수적이

메리 빌, 「남편 찰스, 아들 바살러뮤와 함께 있는 자화상」, 1663~64년경

었기 때문이다. 남성 미술가들은 도움이 되는 아내를 환영했겠지만 기본적으로 작업에 있어서 아내의 도움이나 호의에 기댈 필요가 없었다. 그러나 결혼한 여성 미술가들의 사정은 달랐다. 1663~64년 메리 빌은 남편 찰스, 아들 바살러뮤와 함께 있는 자신의 모습을 그렸다.(위) 이 작품은 기록으로 입증된 남편과 함께 있는 자화상의 최초 사례이면서 동시에 17세기 가족 초상화의 관습을 와해시키는 사례이기도 하다. 부부가 전통적인 방식으로 아들을 옆에 두고 있지만 작가인 빌은 남성의 우월성을 인정하는 정숙한 여성의 태도가 자신과는 무관하다는 듯 두 남성으로부터 떨어져 있다. 아버지와 아들은 포옹으로 연결되어 있고, 남편은 맞은편의 아내를 바라보지만 그녀는 화면 밖 감상자를 내다보면서 젊은 소포니스바 안귀솔라와 유사한 자세로 본인을 가리킨다. 그

녀는 말한다. "내가 이 작품을 그렸습니다." "나는 존경 받을 만합니다."

메리 빌이 일할 수 있는 기반이 되는 가족에 대한 인정과 현재의 구조를 유지하고자 하는 열망은 자신을 도울 수 있도록 훈련시킨 두 아들의 초상화를 포함하고 있는 그녀의 자화상에서 다시 등장한다.(오른쪽 페이지) 여기서 그녀는 다시 한번 자신을 직업에 대해 자부심을 갖고 있는 여성 가장의 모습으로 묘사한다. 이 모계 중심의 권력은 회유적인 제스처의 부재, 두 아들 찰스와 바살러뮤의 부수적인 위치, 그녀의 신체가 발하는 기념비적인 특징으로부터 흘러나온다. 벽에 걸린 팔레트와 두 아들의 초상화 위에 얹어 소유권을 나타내는 손은 그녀의 전문성을 시사한다. 액자에 끼워져 있을 경우 원작자에 대한 의문이 제기될 수 있기 때문에 아들의 초상화를 액자에 넣지 않은 상태로 보여준 것은 기발한 발상이었다. 빌은 이 작품에서 세 가지를 성취한다. 그녀는 그녀의 호의를 알고 있고, 그녀의 신망을 입증하며, 가장으로서의 그녀의 위치를 공표한다.

이 자화상은 남편 찰스가 런던의 특허청에서 일자리를 잃은 뒤 가족이 이주한 햄프셔에서 그려졌고, 남편의 초상화와 짝을 이루도록 제작되었다. 찰스는 여생 동안 '사랑하는 사람'의 작업장을 관리하고 모델과 재료 준비, 회계를 책임졌다. 뒷벽에 팔레트를 배치한 것은 미술가로서의 정체성에 대한 그녀의 확고한 인식을 암시한다. 남편의 수입이 없어지고 그녀가 가장이 되면서 그 인식은 훨씬 더 확고해졌을 것이다.

어떤 분류 체계라도 특정한 맹점을 갖고 있기 마련이다. 그 체계와 부합하지 않는 것들이 모두 배제되거나 매우 미약한 연관성을 바탕으로 끼워 맞춰진다는 점에서 그렇다. 그러나 시대에 따라 여성의 자화상을 살펴보는 것은 시간의 흐름에 따른 변화, 즉 여성과 여성 미술가에 대한 태도뿐 아니라 미술 양식의 발전에 따른 변화를 살펴볼 수 있다

메리 빌, 「두 아들의 초상화를 들고 있는 자화상」, 1665년경

는 장점이 있다. 17세기 자화상이 16세기 자화상에 비해 활기 넘친다
는 주장은 여성을 둘러싼 사회 관습의 변화보다는 바로크 시대의 화
려함과 더욱 관계가 깊다. 연극성을 추구했던 당시 회화의 경향이 극적
인 건축과 조각, 종교적 장면을 다루는 회화의 가극적인 재현에 영향
을 미친 것처럼 여성의 자화상에도 영향을 미쳤다. 이것은 유딧 레이스
터르의 미소에서 확인할 수 있듯이 자화상에서 용인되는 얼굴 표정의
변화까지도 촉발시켰다.

3.

18세기
전문가와 아마추어

18세기에는 여성 자화상의 기존 양식이 계속 이어졌다. 미술가의 가족 지원 시스템에 대한 묘사는 더욱 발전했지만 미술가가 미혼일 경우는 어땠을까? 남성을 고용하는 것은 괜한 소문만 불러일으켰을 것이다.

로살바 카리에라는 여동생을 조수로 훈련시켜 이 문제를 해결했다. 그녀는 1715년 우피치의 자화상 컬렉션을 위해 여동생의 초상화를 들고 있는 자신의 모습을 그렸다.(왼쪽 페이지) 카리에라는 흰색 파스텔 크레용을 움켜잡고 여동생의 옷깃 레이스를 그리고 있는 과정을 보여줌으로써 그녀가 들고 있는 초상화의 원작자라는 사실을 공표한다. 탁자 위에 흩어져 있는 크레용은 그녀가 이 매체를 통해 명성을 얻게 되었음을 강조한다. 여동생의 초상화를 포함한 것은 소중한 여동생에 대한 애정의 표현일 뿐 아니라 일하는 미혼 여성에 대한 가족의 예의를 표현하는 요소이기도 하다.

로살바 카리에라, 「여동생의 초상화를 들고 있는 자화상」(세부), 1715년

전문가

로살바 카리에라는 18세기 최초의 뛰어난 여성 스타 미술가였다. 베네치아의 비교적 낮은 가문 출신인 그녀는 초상화가가 되기 전 레이스 디자이너, 코담배갑 장식가 같은 다양한 기술직을 거쳤다. 부자와 유명인을 그린 그녀의 파스텔화는 유럽 전역에서 유행했고, 유화 물감보다는 파스텔로 그렸던 아마추어 세대에 영향을 미쳤다. 그녀의 작품과 유사한지 여부를 떠나 여성이면서 전문 미술가를 '영국의 로살바'(또는 네덜란드의, 독일의 로살바)로 지칭해 칭송하는 것이 관례적일 정도로 카리에라의 유명세는 대단했다. 1780년대 엘리자베트 비제르브룅은 프랑스 아카데미에서 비평가 장프랑수아 드 라 아르프Jean-François de La Harpe가 그녀에 대해서 쓴 시를 읽었을 때 크게 당황했다고 회상했다.

> 르브룅, 아름다운 화가이자 모델,
> 현대의 로살바, 그렇지만 그녀보다 훨씬 더 뛰어나다네.
> 파바르Favart의 목소리와 비너스의 미소를 합쳐 놓았지.[1]

카리에라는 자화상을 통해 자신의 직업을 강조했지만 여동생과 함께 등장하는 정교한 구성의 이 자화상은 예외적이다. 그녀의 진정한 재능은 간결함에 있었다. 그녀는 머리와 어깨까지 드러나는 기본 형식에 하나의 장식물을 추가함으로써 개인화하는 능력을 드러낸다. 1731년경에 제작한 자화상에서 그녀는 55세가 된 자신을 겨울로 묘사하는데 이 장치를 활용한다.(p.22) 겨울을 담비를 두른 어여쁜 어린 소녀로 의인화한 파스텔화는 그녀가 탁월함을 인정받는 레퍼토리였지만, 나이 든 여성의 얼굴 주변을 감싸고 있는 담비는 백발을 반향하며 그녀가 인생의 말년에 접어들었음을 암시한다. 위대하고 훌륭한 인

물들을 그려왔던 그녀가 담비가 왕족의 표식이라는 사실을 몰랐을 리 없다. 수 세기 동안 비평가들은 카리에라를 이류라는 뜻을 함축한, 여성의 섬세함을 갖고 있는 미술가로 묘사해왔지만 이 초상화가 그녀가 자신을 미술가들의 여왕으로 여겼다는 점을 암시하는 것이라면 이는 유쾌한 반전이 될 것이다.

카리에라는 노년에 점차 시력이 나빠졌고 시력을 완전히 상실하기 전 의사疑似 실명을 앓았다. 곧 시력을 잃게 될 것이라는 증거는 70세 무렵이었던 1746년경에 그린 「나이 든 여성의 자화상」(왕실 컬렉션, 윈저)의 모양이 다른 양쪽 눈과 늘어진 눈꺼풀에서 드러난다. 거의 같은 시기에 제작한 머리에 월계관을 두른 자화상(아카데미아 미술관, 베네치아)에서 월계관과 승리의 긍정적인 연결고리는 클로즈업한 그녀의 적나라한 나이 든 얼굴에 의해 약화된다. 학자들은 이 작품이 「비극의 여신으로서의 자화상」이라는 사실을 밝혀냈다. 나이를 탐색하는 관찰은 20세기가 될 때까지 여성의 자화상에서 다시 등장하지 않았다.[2]

18세기 후반은 여성의 자화상에서 매우 창조적인 시기였다. 비제르브룅은 "당시 여성들이 권세를 누렸고 혁명이 그녀들을 퇴위시켰다"라고 썼다. 그녀는 혁명 전의 파리가 여성의 황금기였다고 생각했다.[3] 한편 당시는 인텔리 여성의 시대이기도 했지만 학식을 과시하는 여성은 조롱을 받았다. 칭송을 받을 만큼 훌륭하다는 것과 조롱 받을 만큼 거만하지 않다는 것 사이에서 줄타기하는 도전은 매력 이면에 영리함을 감추는 매혹적인 자화상을 낳았다. 계몽주의 개념은 여성을 재치 있고 아름다운 매력적인 인물이자 보완적인 존재이지만 결코 남성의 경쟁 상대가 되지 않는 존재로 보았고, 이는 위협적이지 않은 뛰어난 기량을 전문적으로 다루는 자화상의 창안으로 이어졌다. 이러한 이미지를 장식적이고 예쁘장한 것으로 과소평가해온 경향이 있지만 면밀하

게 살펴보면 대단히 복잡한 양상이 나타난다.

이 시기에 아름다운 외모가 갖는 중요성은 폼페오 바토니의 「시간은 노년에게 아름다움을 훼손하라고 명령한다」(1746)에서 분명하게 표현된다. 이 작품에서 분홍색과 흰색 옷을 입은 미녀는 노파로 분장한 노년의 손길을 피하기 위해 머리를 뒤로 빼지만 허사다. 이것은 안경과 보안용 챙을 착용하거나 코안경과 나비매듭으로 묶은 터번을 착용한 장 바티스트시메옹 샤르댕의 자화상 또는 가발을 벗은 채 이젤 앞에 쪼그리고 앉아 있는 윌리엄 호가스의 자화상처럼 미화하지 않은 자화상이 여성 미술가들의 경우에는 드물었다는 점을 의미한다. 여성 화가들이 남긴 글을 통해 그들이 미술가의 전문가적인 몰입에 대한 묘사가 독자에게는 매력적인 이야기일 수 있지만 여성 미술가가 보여주기에는 너무 위험한 이미지라고 생각했음을 알 수 있다.

비제르브룅은 회고록에서 건망증에 대한 몇 가지 흥미로운 이야기를 들려준다. 1802년 런던의 집에서 방문객들을 기다리고 있을 때, 하녀는 그녀에게 손님들이 들어오기 전 물감으로 얼룩진 작업복과 모자를 벗으라고 일러주었다.

나는 작업복 아래에 멋진 흰색 드레스를 입고 있었고, 아델라이드가 고전적인 스타일의 예쁜 가발을 가져다주었다. 그것이 당시의 유행이었기 때문이다. 그녀는 내게 문을 노크하는 소리가 들리면 곧장 취침용 모자와 작업복을 벗고 가발을 쓰라고 말했다. 작업에 몰두한 나는 노크 소리를 듣지 못했지만 귀부인들이 계단을 올라오는 소리는 들었다. 나는 재빨리 가발을 잡아채 취침용 모자 위에 썼다. 그리고 작업복에 대해서는 까맣게 잊고 있었다. 나는 영국의 숙녀들이 약간 놀란 것처럼 보인다고 생각했지만 그 이유는 상상도 하지

못했다. 그들이 떠나고 난 뒤 아델라이드가 돌아와 나의 옷 상태를 보더니 나무랐다. "가서 거울 좀 들여다보세요." 그제서야 나는 가방 밑으로 튀어나온 취침용 모자의 레이스와 여전히 작업복을 입고 있는 내 모습을 보았다.[4]

이 시기에 아름다움의 압제에 대한 용감한 거부를 보여주는 이례적인 작품이 제작되었다. 1776~77년경 안나 도로테아 테르부슈가 56세쯤 되었을 때 그린 자화상이 그것이다.(p.104) 이 그림에서 그녀는 한 발을 의자 위에 올려놓은 채, 손에 책을 들고 몸을 앞으로 숙이고 있으며 외알 안경이 베일 아래에 매달려 있다. 테르부슈는 프러시아 프레드리히 2세의 초상화가였고, 그녀와 그녀의 언니 로지나 데 가스크Rosina de Gasc 모두 성공한 미술가였다. 1765년 그녀는 파리로 건너가 2년간 머물렀는데, 이때 프랑스 아카데미의 회원이 되었다. 이 뛰어난 여성 미술가는 눈에 띌 수밖에 없었다. 『문예통신Correspondance littéraire』은 다음과 같이 언급했다. "내가 아는 한 가지 사실은 테르부슈 부인을 받아들이는 문제에 있어서 아카데미가 프랑스에서 매우 강력한 영향력을 발휘하는 아름다움의 법칙에 굴복한 것이 아니냐는 의심을 받을 필요가 없었다는 점이다. 이 새로운 아카데미 회원은 아주 젊지도 아주 예쁘지도 않기 때문이다."[5]

1767년 테르부슈가 살롱전에 제출한 작품에 대한 드니 디드로의 논평은 여성 미술가가 논의되는 방식을 가감 없이 드러낸다. 그는 그녀의 작품과 여성적인 매력에 대해 여성으로서 장점이 없지는 않지만 그럼에도 불구하고 그녀의 특이함은 현대의 독자들에게도 전해진다고 말하며 미미한 칭찬을 곁들여 혹평했다. 그는 또한 그녀가 남성의 옷을 벗기는 것 자체가 악덕임을 믿으려 하지 않고 대담하게 누드모델 앞에 자

안나 도로테아 테르부슈, 「자화상」, 1776~77년경

리를 잡으며(테르부슈는 디드로의 초상화를 그릴 때 그에게 옷을 벗어 달라고 요구했다), 큰 성공에 도취되어 정신이 이상해졌다는 비판에 매우 민감했다고 언급한다. 상당히 폭로적인 이 글에서 그는 그녀가 프랑스에서 돌풍을 일으키지 못한 것은 재능이 아니라 젊음과 아름다움, 겸손함, 교태가 부족하기 때문이라고 말한다. "그녀는 우리 시대의 뛰어난 미술가의 작품에 대해 열광하며, 그들로부터 가르침을 배워야 했고, 그녀의 가슴과 엉덩이를 그들에게 내맡겼어야 했다."[6] 다행히 디드로의 논평은 그녀가 폴란드로 돌아간 뒤 유포되었다. 작품에 대한 이 같은 반응을 고려할 때 그녀의 자화상에 감탄하지 않을 수 없다.

적을 무장해제 시키기

앙겔리카 카우프만이 1인자와 막상막하인 2인자였다면, 가장 뛰어난 매력적인 자화상 화가는 엘리자베트 비제르브룅이었다. 비제르브룅의 자화상 중 그녀가 순진하고 사랑스러워 보이지 않는 작품은 한 점도 없다. 매우 감미로워 보이기 때문에 오히려 오늘날 과소평가되고 있긴 하지만, 그녀의 자화상은 수용가능성에 대한 규정을 위배하지 않으면서도 그녀의 야망과 예술적 지성을 예증하기 위해 순수 미술의 이미지를 조정한 세련된 여성을 보여준다. 비제르브룅의 회고록은 그녀가 여성 미술가로서 부딪혔던 일부 장애물과 더불어 그로 인해 자화상을 그릴 때 고려해야 했던 사항에 대해 넌지시 알려준다. 그녀는 화가로서 처음 10년 동안 주로 마리 앙투아네트의 화가로 활동하며 적으로 가득한 궁중에서 많은 시선을 받으며 생활해야 했다. 이 시기에 대한 그녀의 회상은 그녀가 남성과 여성 모두에게 받았던 모략과 질투를 드러낸다.

비제르브룅은 그녀가 작품 의뢰를 받아야 하는 여성들에게 위협적으로 보이지 않아야 했다. 고객에게 경쟁상대로 보인다는 것은 직업적

자살 행위와도 같은 것이었다. 그녀의 회고록은 여성에 대한 찬사로 가득하다. 그녀는 여성을 다정하고 어여쁘며 생기 넘치고 유행에 걸맞는 모습으로 묘사하고, 뛰어나지 않은 외모에서 결점을 보완할 수 있는 장점을 찾는 재능이 있었다. 뒤바리 부인의 안색은 생기를 잃어 가기 시작했지만 그녀의 이목구비는 예뻤다. 마리 앙투아네트는 통통했지만 매우 위풍당당한 걸음걸이를 갖고 있었다. 단순한 아첨과는 거리가 먼 이러한 관찰은 왜 사람들이 초상화가로 비제르브룅을 찾았는지를 보여주며, 그녀가 활동하고 있는 위협적인 세계에서 앞으로 나아가기 위한 전략을 설명해준다. 그녀의 자화상은 그 전략 중 하나이다. 서구 미술에서 가장 잘 알려진 이미지를 받아들임으로써 자신과 과거의 훌륭한 미술가들을 연결시키는, 남성만큼이나 혁신적이며 야망을 드러내는 작품에서 이 점을 가장 분명하게 확인할 수 있다.

17세기에 가장 널리 찬사를 받은 여성 이미지이자 여성 초상화를 위한 형식으로 남성 초상화가들이 자주 활용했던 이미지는 페테르 파울 루벤스의 「밀짚모자」(p.109)였다. 그 잠재력을 간파한 24세의 비제르브룅은 이 작품에 착안해 그녀가 대가와 기술적으로 대등한 실력을 갖추었고 그의 작품 속 인물만큼이나 아름답다는 것을 증명했다. 그녀는 1783년 살롱전에서 루벤스의 작품을 독창적으로 재해석한 작품을 전시했다.(p.108) 이 전시에서 비제르브룅의 작품은 큰 주목을 받았고 이듬해 프랑스 아카데미 가입의 길을 열어주었다. 그녀는 루벤스의 원작을 1782년 미술 거래상이었던 남편과 함께 본 적이 있었다. 당시 이들 부부는 시장에 나와 있던 오란여공Prince of Orange 컬렉션을 살펴보기 위해 네덜란드에 갔었다.

그녀는 "이 작품이 갖고 있는 힘은 두 개의 다른 광원光原, 즉 평범한 햇빛과 아주 밝은 햇빛의 섬세한 재현에 있다"라고 썼다. "따라서 가장

밝은 부분은 태양이 비추는 곳이고, 내가 그림자라고 언급할 수밖에 없는 부분은 실상 일반적인 햇빛이 비추는 곳이다. 어쩌면 화가만이 이 작품에서 루벤스의 뛰어난 기량을 알아볼 수 있을 것이다. 나는 너무 기뻤고 이 그림으로부터 영감을 받아 같은 효과를 성취해보고자 브뤼셀에서 자화상을 완성했다. 나는 깃털과 들꽃 화관을 두른 밀짚모자를 쓰고 한 손에 팔레트를 들고 있는 내 모습을 그렸다."[7]

두 초상화의 비교는 초상화의 언어를 통한 표현의 가능성을 보여준다. 비제르브룅의 작품에서 일부 요소는 루벤스의 작품과 동일하다. 그녀는 서 있는 자세로 허리 아래 부분까지 보여주며 야외를 배경으로 목둘레가 깊이 파인 드레스와 그늘을 드리우는 모자를 착용하고 있다. 빛은 그녀의 볼을 비추고 가슴으로 떨어진다. 그러나 두 작품의 차이점이 훨씬 더 특별하다. 비제르브룅의 작품에서는 드레스의 목선이 파여 있음에도 불구하고 가슴골의 노출은 최소화된다. 그녀는 수줍음을 나타내는 신체 언어에 순응하지 않고 감상자를 향해 손을 내민다. 머리는 조금 앞으로 내밀기보다는 그늘 쪽으로 조금 뒤로 젖힌 채 곧은 자세로 서 있다. 그녀의 침착한 시선은 보는 이의 시선과 만나고 그녀의 머리 각도는 보는 이에게 가까이 다가올 것을 명령한다. 루벤스의 모델이 그늘에 가린 얼굴로 요염하게 감상자의 반응을 요구하는 것과는 대조적이다. 마지막으로 비제르브룅의 팔레트는 그녀에게 미모를 뛰어넘는 정체성을 부여한다. 그녀는 루벤스의 초상화를 다시 그림으로써 여성과 미술가로서의 자신에 대한 진술로 바꾸어 놓았다.

비제르브룅은 자화상을 통해 그녀가 선호하는 몇 가지 신념을 강조한다. 그녀는 코르셋이 만드는 실루엣을 불쾌하게 여겼다. 대신 모델을 숄이나 스카프로 장식했다. 비제르브룅이 매우 자랑스럽게 여겼던 건강한 몸매처럼 가슴의 자연스러운 선 역시 이 점을 보여준다.[8]

엘리자베트 비제르브룅, 「자화상」, 1782년 이후

페테르 파울 루벤스, 「수잔나 룬덴(?)의 초상화 '밀짚모자'」, 1622~25년경

엘리자베트 비제르브룅, 「딸 잔 마리루이즈(1780~1819)와 함께 있는 미술가의 초상」(세부), 1785년
라파엘로의 「의자에 앉은 성모마리아」를 기초로 구성한 작품이다.

그녀의 헤어스타일은 실제 모습을 그대로 묘사한 것이 아니다. 회고록에서 그녀는 카데루스 공작부인이 초상화의 모델을 섰을 때 머리에 분을 바르지 않도록 설득함으로써 높이 세운 헤어스타일의 유행을 바꾼 것이 본인임을 주장한다. "그녀의 머리는 흑단처럼 까맸고 나는 그녀의 머리를 이마에서 가름마를 타 불규칙적으로 곱슬거리도록 매만졌다. 저녁 식사 시간 때쯤 모델 작업이 끝났는데, 공작부인은 헤어스타일을 바꾸지 않고 곧장 극장으로 떠났다. 아름다운 여성이었기 때문에 그녀는 상당한 영향력이 있었으며 그녀의 헤어스타일은 점차 사교계의 호감을 사마침내 보편화되었다."[9] 자화상에서 그녀의 머리는 분을 바르지도 정교하게 세트로 말지도 않았는데, 이는 그녀가 자신의 머리를 손질하는 방식을 증명한다.

딸과 함께 있는 엘리자베트 비제르브룅의 자화상 두 점은 보이는 것처럼 서툰 작품이 아니다. 당대의 프랑스 미술가들은 라파엘로를 존경했으며 비제르브룅 역시 예외는 아니었다. 1787년 마리 앙투아네트와 그녀의 아이들을 그린 역작을 작업할 때 그녀는 라파엘로의 성 가족 작품을 바탕으로 삼았고, 또한 자신의 딸과 함께 있는 자화상을 그릴 때에도 그의 작품을 참고했다. 1785년의 작품에서 그녀는 라파엘로의 「의자에 앉은 성모마리아」를 본보기로 삼았다.(왼쪽 페이지) 이것은 당시 가장 큰 찬사를 받던 성모자상의 뉘앙스를 아이와 함께 있는 자화상에 부여하려는 발 빠른 움직임이었다. 이 그림은 모사가 아니다. 미술가는 성모의 푸른색 망토를 자신이 즐겨 입던 흰색으로 바꾸었고 세례 요한을 생략했다. 그렇지만 여전히 원작을 강하게 암시한다. 비스킷 통에서 찻쟁반에 이르기까지 거의 모든 곳에 복제된 이 매력적인 이미지에서 비제르브룅은 자신의 여성성을 강조하면서 동시에 그녀를 과거의 위대한 미술가와 결합하는 데 성공했다. 포옹이 발휘하는 시각적

인 힘은 어머니와 딸의 유대관계에 대한 분명한 증거로, 여성성의 개념에 순응하는 한에서 여성을 존경했던 시대적 태도와 절충하면서 열심히 활동했던 이 미술가에게 유용한 무기가 되었다.

2년 뒤 비제르브룅은 다시 한번 딸과 함께 있는 자화상을 그렸다.(루브르 박물관, 파리) 그리스풍 휘장을 배경으로 한 이 작품 역시 구성에 있어서 라파엘로 성모자상의 도움을 받았다. 당시 추문이 그녀를 괴롭히고 있었다. 그녀가 재무장관인 샤를알렉상드르 드 칼론의 정부라는 소문이 돌았다. 그녀는 분개하며 그 비난을 부정했다. "어느 날 저녁 공작부인이 (……) 내 마차를 빌려줄 수 있는지 물었다. 그녀는 다음 날 아침까지 마차를 돌려주지 않았다. 그날 밤 내내 내 마차가 재무장관의 집 밖에 서 있는 것이 사람들의 눈에 띄었다."[10] 성악가 소피 아르눌은 비제르브룅이 그린 칠부 길이의 칼론 초상화에 대해 비제르브룅이 그가 도망가지 못하게 하려고 그의 다리를 자른 것이라며 비난했다. 적개심을 누그러뜨리는 모성애를 묘사한 그림을 통해 이 노련한 전문가는 자신을 비난할 구석이 없는 사람으로 표현한다. 그녀의 비판자들에 대한 조용한 대답인 셈이다.

계몽주의 시대의 모성애에 대한 숭상은 18세기 후반 어머니의 면모를 강조한 이미지가 급증하는 원인이 되었다. 일부 여성은 그 이미지에서 자화상의 가능성을 간파했다.[11] 1789년 결혼 직후에 그린 생기 넘치는 이미지를 통해 마리니콜 뒤몽은 부모이자 전문 미술가로서 자신을 묘사한다.(p.45) 무용수 같은 그녀의 자세와 그에 반응하는 아기의 뻗은 팔은 미소 짓게 만든다. 그녀는 아들이 누워 있는 요람의 베일을 들어올림으로써 아기가 그녀가 그리고 있는 초상화만큼이나 중요한 창조물임을 암시한다. 이젤 위의 초상화는 남편 또는 아버지의 초상화로 추정되는데, 두 사람 모두 미술가였다. 양쪽에 남성들을 대동하고

있긴 하지만 그녀가 구성의 중심축을 이루는 이 작품은 이 시기에 제작된 행복한 가족 그림으로부터 영향을 받았다. (장오노레 프라고나르와 마르게리트 제라르의 「사랑스러운 어린이」가 전형적인 예이다.)

신고전주의는 18세기 후반 그리스와 로마 관련 주제를 장려하는 효과를 가져왔다. 앙겔리카 카우프만을 비롯해 이 운동의 추종자들은 개념을 우의적으로 표현하고 부조와 벽화에서 가져온 고전 세계의 장면을 새로운 양식으로 보여주고자 했다. 의인화는 그것이 상징하는 개념에 생명을 불어넣는 것만큼 그것을 와해시킬 여지도 있지만 카우프만은 추상적인 개념을 생동감 있게 만드는 재능을 갖고 있었다. 1782년 그녀는 이 재능을 「시의 포옹을 받는 회화 형상 속의 자화상」(p.114)에 쏟아부었다. 일반적으로 시가 회화보다 더 지성적인 것으로 간주되었기 때문에 순해 보이는 이 두 젊은 여성의 이미지에는 실상 그녀가 대부분의 여성에게 기대되는 단순한 복제 이상의, 가장 높은 수준의 예술을 창작할 수 있는 상상력을 갖고 있다는 대담한 주장이 담겨 있다. 물론 무례한 (그리고 뻔한) 반응이 있었다. 학자 요한 요하임 빙켈만이 크게 칭송했던, 그녀가 그린 고전 양식의 중성적인 남성 인물은 연약해 보인다는 비난을 받거나 그녀가 결혼하고 싶었으나 결국 하지 못한 남성을 묘사했다는 평을 받았다.[12] 그럼에도 불구하고 고대 역사와 신화에서 유래한 카우프만의 작품은 널리 전시, 판매, 복제되었다.

1770년부터 1820년 사이에는 회화의 기원에 대한 이야기가 작품의 주제로 인기를 끌었다.[13] 대 플리니우스는 『박물지』에서 미술가 자신을 떠나가는 연인의 옆모습의 윤곽을 벽에 그리게 된 연원을 설명한다. 그러나 회화의 기원에 대한 이야기와 조각의 기원에 대한 이야기를 혼동함으로써, 18세기 무렵 대 플리니우스의 이야기 속 미술가는 디부타데Dibutade라는 여성으로―잘못―알려졌다. 조각의 기원에 따르면 한

앙겔리카 카우프만, 「시의 포옹을 받는 회화 형상 속의 자화상」, 1782년

소녀가 연인의 옆모습을 벽에 따라 그렸고 이후 그녀의 아버지가 진흙으로 그 안을 채워 넣었다. 이 이야기는 영국에서 카우프만이 활동하던 시절 적어도 두 차례 이상, 1771년 알렉산더 런시만Alexander Runciman과 1773년 데이비드 앨런David Allan에 의해 주제로 다루어졌다. 그녀는 대부분의 미술가들처럼 이를 무시했다. 1793년에 이르러서야 마드무아젤 게레Mlle Guéret가 살롱전에 「현대적인 디부타데」(아직까지 밝혀지지는 않았지만 이 주제로 어느 여성 미술가를 다룬 것은 분명하다)를 전시했고, 1810년에는 엘리자베트 비제르브룅의 제자였던 잔엘리자베트 쇼데Jeanne-Elisabeth Chaudet가 「연인의 초상화를 방문하는 디부타데」를 그렸다. 신화와 고전에서 자신의 감정을 발굴해내는 능력이 있었던 카우프

앙겔리카 카우프만, 「트로이의 헬레네 그림을 위해 모델을 고르고 있는 제욱시스」, 1778년경

만과 같은 미술가가 그 잠재력을 알아보았을 것이라고 생각하는 사람도 있겠지만 이 주제를 자화상으로 선택한 여성은 아무도 없었다. 디부타데는 아르테미시아 젠틸레스키가 받아들인 '라 피투라'의 18세기 등가물로서 그녀에게 제격인 것으로 보였다. 하지만 그녀는 여성의 능력이 상상력보다는 모방에 근거한다는, 그녀가 필사적으로 피하고자 했던 비판에 해당하는 것으로 보일까봐, 또 떠난 연인의 정체에 대한 당혹스러운 추측에 노출될 각오를 해야 하기에 이 주제를 피했을 것이다.

대신 1770년대 후반 카우프만은 「트로이의 헬레네 그림을 위해 모델을 고르고 있는 제욱시스」(위)를 주제로 선택했다. 반전이 있긴 하지만 이 작품에서 그녀는 이전의 여성들이 했던 방식을 따라 그녀를 고

전적인 남성 화가와 연결했다. 전하는 이야기에 따르면 제욱시스는 헬레네를 그릴 때 완벽함을 성취하기 위해 다섯 명의 크로토나 여성을 모아놓고 각각의 얼굴에서 가장 뛰어난 부분을 골라 합성했다고 한다. 카우프만은 그림에서 다섯 명이 아닌 네 명의 모델과 제욱시스를 묘사함으로써 사실을 전복적으로 재구성했다. 화면 오른쪽 끝의 다섯 번째 인물은 카우프만의 얼굴을 하고 있다. 그녀는 제욱시스의 이젤 앞에 서 있고 막 붓을 집어 들려 하고 있다. 자연에 대한 예술의 우월함을 보여주고자 신고전주의 미술가들이 사용했던 주제를 다룬 이 작품은 그녀의 예술적 신념의 선언이기도 하다.[14] 몇 년 뒤인 1780년경 카우프만은 투구를 쓴 여신의 반신상과 마주하고 있는 자신의 모습을 그렸다.(쿤스트하우스, 쿠어) 이 여신은 그리스 신화의 아테나에 해당하는 예술의 후원자 미네르바가 분명하다. 이를 통해 그녀는 신고전주의에 대한 자신의 헌신을 나타내는 효과적인 표현을 만드는 동시에 고대의 여성 조상祖上을 제시하는 방법도 발견했다.

18세기에는 여성들에게 드로잉과 노래, 악기 연주 중 하나 또는 이상적으로는 이 모두에서 어느 정도 최소한의 기량을 키우도록 독려하는 문화가 있었다. 이를 배경으로 두 가지 재능에 대한 신화가 번성했다. 미술가 마리아 코스웨이는 소녀 시절 음악을 가장 좋아하기 전까지 회화를 좋아했다고 회상했다. 비제르브룅은 노래 요청을 받았을 때 창피를 당하지 않았다는 기록을 남겼다. "나는 특별히 탁월하지도 않았고 수업을 받을 만한 시간도 없었다. 그렇지만 내 목소리는 그런대로 괜찮아서 친절한 그레트리 씨로부터 낭랑하다는 평가를 받았다."[15] 카우프만은 13세 때 음악과 미술에 대한 자신의 재능을 기념하는 자화상을 그렸다.(p.118) 1791년 50세의 그녀는 이 주제로 되돌아와 한 사제에게 직업으로 미술을 선택해야 할지, 음악을 선택해야 할지를 물었던 젊

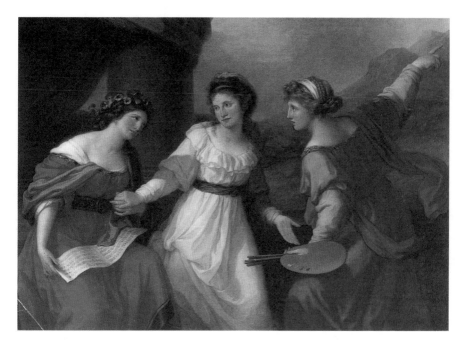

앙겔리카 카우프만, 「음악과 회화 예술 사이에서 망설이는 자화상」, 1791년

은 시절의 에피소드를 상기시키는 뛰어난 자화상을 남겼다.(위) 그 사
제는 그림이 그녀의 종교적인 견해에 보다 잘 부합할 것이고, 오르기에
는 더 힘든 언덕이겠지만 궁극적으로는 보다 만족스러울 것이라고 대
답했다. 「음악과 회화 예술 사이에서 망설이는 자화상」에서 회화를 나
타내는 인물은 사제의 말처럼 언덕 위의 사원을 가리킨다.

　궁극적으로 미덕과 악덕 사이에서 고민한 헤라클레스의 결정에 대
한 이야기로부터 유래된 이 주제를 통해, 제욱시스의 이야기를 다룬 카
우프만의 구상은 고전적인 전통과 연결된다. 당시에는 선택을 다룬 그
림이 인기였다. 1762년 훗날 카우프만의 친구이자 (일부 주장에 따르면)
연인이 되는 조슈아 레이놀즈 경은 희극과 비극 사이에서 망설이는 배

앙겔리카 카우프만, 「13세의 자화상」, 1754년

우 데이비드 개릭의 초상화를 그렸다. 그러나 카우프만 이전에 이 주제가 자화상이 될 수 있다는 가능성을 간파한 미술가는 아무도 없었다. 그녀의 작품이 갖고 있는 매력을 보려면 비제르브룅의 경우처럼 그 이면에 놓여 있는 지성에 초점을 맞추어야 한다. 전통적으로 뮤스와 의인화된 미술은 여성이었고 미술가는 남성이었다. 카우프만은 두 여성 사이에 여성인 자신을 삽입함으로써 여성이 가진 창조력의 세계를 보여준다. 역동적인 선적 구성은 감상자의 시선을 악보에서 의인화된 회화의 뻗은 팔을 따라가도록 이끌며 여성의 힘과 열망에 대한 이야기를 들려준다. 카우프만은 신고전주의의 어휘를 적극적으로 활용함으로써 잠재적으로 자기 과시적인 이미지를 자신의 예술 이력에 대한 장식적이지만 진지한 언급으로 바꾸어놓는다.

바통 넘겨주기

이 시기부터 여성의 사제 관계를 증명하는 가장 초기 단계의 그림이 나타나기 시작한다. 여성 미술가들은 줄곧 왕족(소포니스바 안귀솔라와 이사벨데 발로이스, 앙겔리카 카우프만과 나폴리 여왕의 딸들)부터 자매(안귀솔라), 제자들(엘리사베타 시라니, 메리 빌)에 이르기까지 여성들을 가르쳐왔다.[16] 여성 교사와 제자 관계를 보여주는 대표적인 자화상 두 점이 18세기 말 프랑스에서 제작되었다는 사실은 당시 프랑스에서 여성 미술가가 번성하고 있었다는 점을 고려할 때 자연스러운 귀결이다. 1751년 아카데미 드 생뤼크Académie de St-Luc, 1779년 살롱 드 라 코레스퐁당스Salon de la Correspondance의 설립은 아카데미 회원의 작품만을 보여준다는 방침으로 인해 살롱전에서 배제되었던 여성들에게 전시 공간을 제공해주었다.

그 크기와 기법, 야망, 후대를 위한 노력을 드러내는 화려한 예술적

아델라이드 라비유귀아르, 「두 명의 제자 마리 가브리엘 카페(1761~1818) 양,
카로 드 로즈몽(1788년생) 양과 함께 있는 자화상」, 1785년

전략의 포진이라는 측면에서 아델라이드 라비유귀아르의 자화상을 한 단어로 설명하면 '웅장함'이다.(왼쪽 페이지) 그녀는 화려한 드레스와 아래로 드리워지는 모자를 통해 여느 귀족처럼 우아하며, 성공한 미술가로서의 면모를 보여주는 동시에 꼿꼿이 세운 등, 그림을 그리려는 듯한 손, 모델을 연구할 때의 몰두하는 시선을 통해 등신대의 캔버스에 그림을 그리고 있는 진지한 태도로서의 자신을 묘사한다. 그녀가 앉아 있는 의자 뒤에 그녀의 붓질 하나하나를 관찰하며 눈으로 좇는 제자가 자리하고 있어 스타 미술가뿐 아니라 미술교사로서 면모도 담겨 있다. 배경에 자리한 라비유귀아르의 반신상이 작품 속 유일한 남성이다. 1785년 살롱전에서 많은 찬사를 받은 이 초상화는 미술가 장 로랑 모스니에게 영감을 주어 이듬해 이 작품을 재해석한 작품을 제작하게 했다. 그러나 유감스럽게도 작가가 여성에서 남성으로 바뀌면서 작품의 개념은 이어지지 못했다. 흡족한 듯 의자 뒤로 몸을 기대고 있는 모스니에는 두 명의 젊은 여성이 이젤에 놓인 초상화를 살필 때 자부심이 넘치기보다는 우쭐거리는 듯 보인다.

라비유귀아르는 혁명기 때 여성 미술가를 위한 학교를 계획했지만 여성 교육에 대해 모든 미술가들이 동감한 것은 아니었다. 1780년대 초 엘리자베트 비제르브룅은 가르치는 일이 그림을 그리는 데 방해가 된다고 생각했지만 그녀의 새 남편이 부수입을 원했기 때문에 제자를 받았다. 비제르브룅이 잠시 가르치는 일을 하던 시절의 한 재미있는 일화는 제자와 마찬가지로 소녀다운 모습의 그녀를 보여준다. "어느 날 아침, 나는 작업실로 향하는 계단을 올라가다가 제자들이 기둥 하나에 줄을 매달아 놓고 즐거워하며 앞뒤로 흔드는 것을 보았다. (……) 나는 진지한 태도로 그들을 나무랐다. 또한 시간을 낭비하는 악에 대해 훈계했다. 물론 그 뒤 나는 그 그네를 타보고 싶었고 제자들보다 훨씬 더 즐거워

마리빅투아르 르무안, 「화가의 작업실, 비제르브룅(1755~1842) 부인과 그녀의 제자로 추정」, 1796년

했다. 나와 같은 성격은 권위를 주장하기가 어려운 게 분명하다. 이 문제가 그들의 작업을 바로잡아주면서 회화의 기초로 되돌아가야 하는 짜증과 합쳐지면서 나는 곧 가르치는 일을 완전히 그만두게 되었다."[17]

1796년 미술가 마리빅투아르 르무안은 제자와 함께 있는 비제르브룅을 그렸다.(왼쪽 페이지) 르무안 자신을 나타내는 듯한 젊은 여성이 이 훌륭한 미술가의 발치에서 그림을 그리고 있는 설정이 이 작품의 뛰어난 점이라 할 수 있다. 르무안이 비제르브룅의 제자가 아니었기 때문에 이 작품은 미켈란젤로의 반신상과 함께 있는 조슈아 레이놀즈 경의 자화상처럼 비제르브룅이 다른 여성들에 대해 갖는 중요성에 대한 찬사의 표현이다. 존경심을 표현하는 이 주제는 회화적인 은유를 통해서도 강조된다. 비제르브룅이 그리고 있는 등신대의 회화 주제는 아테나 여신과 그 숭배자다.

성공을 거둔 이들 프랑스 여성 화가 세대는 화가를 여성의 직업으로 장려하는 데 큰 역할을 했다. 1790년대 살롱전이 여성 미술가를 받아들이기 시작하자 여성들은 그 기회를 거머쥐었다. 1808년 전시는 출품 작가 중 5분의 1이 여성이어서 여성들의 살롱전으로 알려지기도 했다. 여성의 수적 증가는 여성이 미술계의 특징이 되고 주제가 되는 결과로 이어졌다. 현대적인 동향에 항상 기민하게 반응했던 루이레오폴부아이는 1795년부터 1800년 사이에 작업 중인 여성 미술가를 다루는 새로운 장르의 그림을 몇 점 제작했다. 1796년 작 「작업실의 미술가」는 10년 전에 제작한 「작업 중인 미술가」보다 한층 더 위엄 있게 묘사된다. 이 작품에서 최신 유행의 커다란 모자를 쓴 젊은 여성은 여성 누드 조각상을 드로잉하다가 시선을 돌려 감상자를 요염하게 흘깃 쳐다본다. 프랑스에서 인정받는 여성 미술가들이 증가하고 있었다는 사실이 이 작품이 새롭게 표현하고 있는 존중의 분위기를 설명해준다.[18]

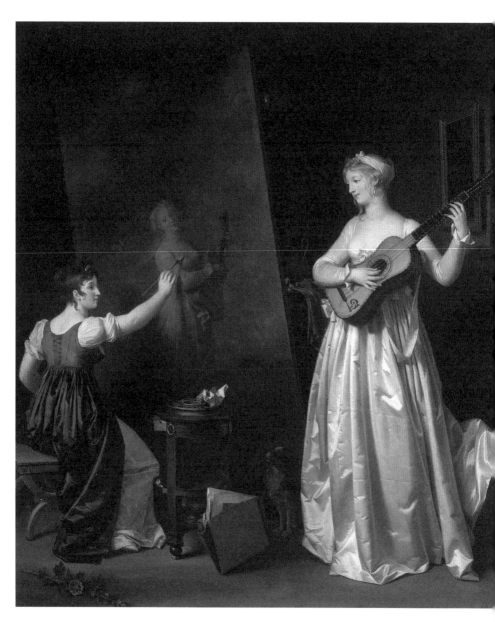

마르게리트 제라르, 「음악가의 초상화를 그리는 미술가」, 1800년경

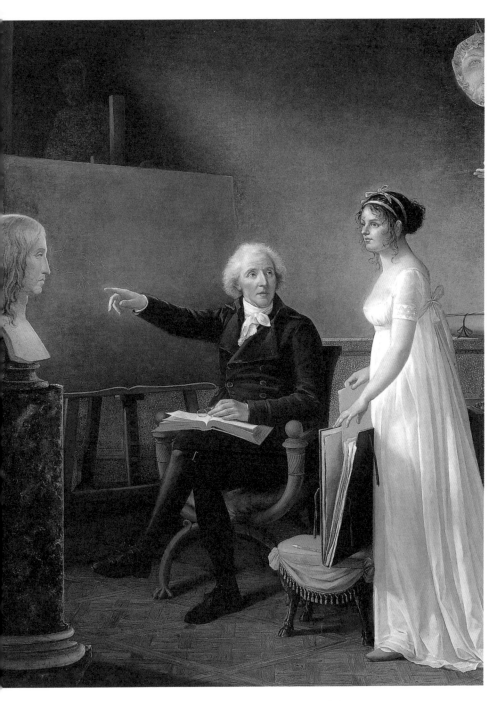

콩스탕스 마예, 「아버지와 함께 있는 자화상」, 1801년경

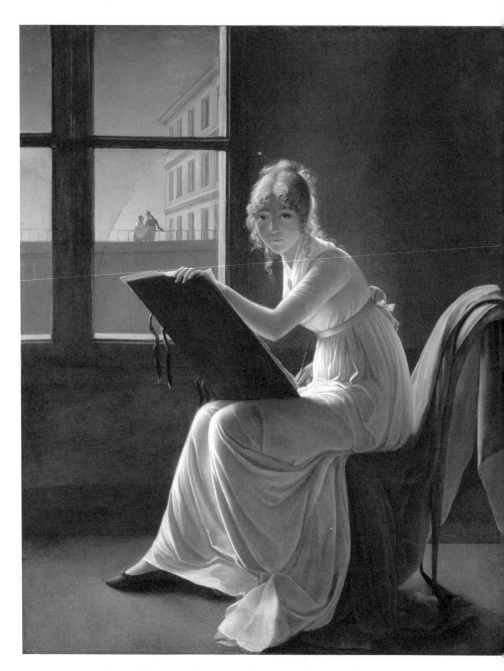

마리드니즈 빌레르로 추정, 「샤를로트 뒤 발 도네스로 불리는 젊은 여성의 초상화」, 1800년경

남성 미술가들이 이 새로운 주제의 매력을 재빨리 이용했음에도 불구하고 여성은 작업 중인 여성 미술가를 그리는 권리를 포기하지 않았다. 19세기로의 전환기에 마르게리트 제라르는「음악가의 초상화를 그리는 미술가」(p.124)를 그렸다. 이 작품은 여성 화가를 품위 있게 묘사한다. 작품 속 여성은 등을 돌린 채 단호한 옆모습을 보여주며 팔을 올려 등신대의 그림을 그리고 있다. 그림 속 미술가의 얼굴과 프라고나르가 그린 제라르의 옆모습에서 확인할 수 있는 잘생긴 코와 또렷한 이목구비의 유사성이 이 작품이 자화상이라는 추측을 강력하게 뒷받침해주긴 하지만 정확하게 밝혀진 바는 없다.

르무안과 제라르의 그림은 이 시기 프랑스에서 제작된 여성 자화상의 사례이다. 1801년 콩스탕스 마예는 미술가 딸을 위한 모델로 라파엘로의 반신상을 가리키는 남성을 그렸다. 프랑스 여성이 그린 여성 미술가의 묘사에서 아버지를 등장시킨 두 번째 사례이다.(p.125) 창가에서 드로잉을 그리는 여성 미술가를 그린 거대한 실물 크기의 초상화는 자크루이 다비드가 여성 화가의 초상을 그린 것으로, 또는 콩스탕스마리 샤르팡티에의 자화상 등으로 다양하게 추정되어 왔다.(왼쪽 페이지) 지금은 마리빅투아르 르무안의 여동생인 마리드니즈 빌레르의 작품으로 여겨진다. 제라르, 마예, 빌레르의 그림은 자화상으로 간주할 만한 충분한 근거가 있기 때문에 나는 소실되었거나 작가가 재추정된 모든 작품들을 보충하기 위해 이 세 점의 작품을 자화상으로 보고자 한다.

아마추어

18세기에 들어와 아마추어 여성 미술가가 새롭게 등장했다. 그전 2세기 동안에도 상류층의 교육 받은 여성들이 드로잉을 그리고 그림을 그렸지만 그 기예가 새롭게 조명 받아 유행했고 아마추어가 초상

화를 그리고 풍경을 스케치하는 것을 목격한 이야기가 소설, 편지, 언론에서 종종 언급되었다. 여성이 그림을 배우는 가장 쉬운 방법은 교양으로서 접하는 것이었다. 사회는 예술적인 재능을 발전시킨 여성을 경애했고 칭송했다.

아마추어의 역사는 1528년 카스틸리오네의 『궁정인』의 출간과 함께 시작되었다. 이 책은 명문가 출신의 여성이라면 노래와 춤, 드로잉, 악기연주를 할 수 있어야 한다고 말한다. 100년을 거쳐 이 책이 여러 언어로 번역됨에 따라 전 유럽의 여성들이 이 품위 있는 행동의 모델을 따라갔다. 오스트리아의 대공비 마리 크리스틴이 그린 물레 앞에 있는 자화상은 수준 높은 아마추어 미술작품을 제작하는 귀족 출신 여성들을 상징한다.(오른쪽 페이지) 그러나 18세기 말에 이르면 교양은 귀족의 수중에서 벗어나 중산층으로까지 확산되었다.

교양 문화의 확산은 여성의 본성과 권리, 역할에 대한 저술이 물밀듯이 쏟아져 나오면서 촉진되었다. 그중 가장 읽기 쉽고 큰 영향력을 끼친 책이 장자크 루소의 『쥘리, 또는 신 엘로이즈*Julie, or the New Heloise*』(1761)와 『에밀, 또는 교육론*Emile, or On Education*』(1762)이었다. 소녀들의 교육으로 관심이 쏠리면서 교과과정이 확대되기 시작했지만, 여성 교육이 남자 형제의 교육 확대로부터 혜택을 받게 된 것은 19세기가 되어서의 일이었다. 유럽 전역에서 소녀들은 교실에서 바람직한 교양으로서 회화와 드로잉을 배웠다.

교양은 기술이 아니다. 카스틸리오네는 드로잉을 그리고 그림을 그리는 여성을 인정하는 분위기를 조성하는 데 도움을 주었지만 그를 비롯해 그 이후의 사람들은 모두 유화를 그리는 전문 미술가의 기술적인 지식과는 상관없는 **아마추어** 작업만을 장려했을 뿐이다. 남성과 여성의 역할 개념에 큰 영향력을 미친 루소는 여성은 감각과 직관을 갖고

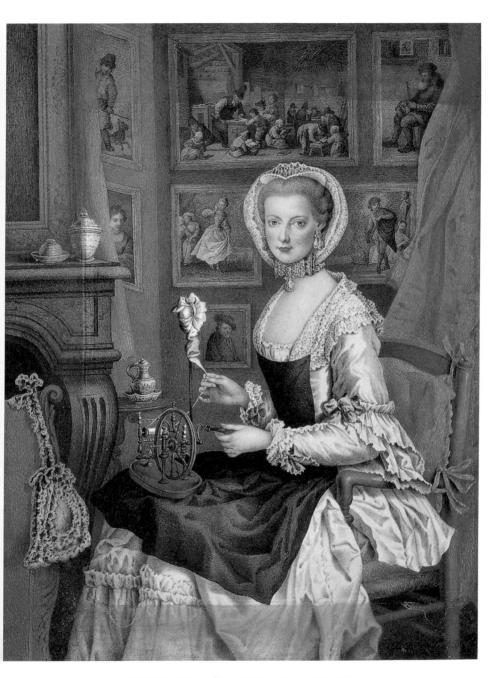

대공비 마리 크리스틴, 「물레 앞에 있는 자화상」, 18세기 후반

있는 반면 남성은 지성적인 능력을 갖추었다고 생각했다. 그래서 그는 다소 가벼운 드로잉이 소녀들에게 적합하고, 공급자이자 사상가인 소년들은 보다 엄격한 교육으로부터 도움을 받을 수 있을 것이라고 믿었다. 춤과 노래, 음악, 미술이 숙녀를 위한 필수 교육과정에 추가된 것은 여성의 교육이 사회적으로 매력적인 자질보다 겸손함의 미덕을 강조하는 경향—예를 들어 드로잉보다는 가정생활의 기술인 바느질이 권장되는 등—이 있던 신교 국가의 여성에게 특히 고무적이었다.

영국은 아마추어 미술가의 개념을 받아들이는 데 열정적이있나. 가장 기본적인 학습 방법은 학습서의 도판 또는 유명한 풍경화와 고전 조각의 판화를 모사하는 것이었다. 1760년대 요한 조파니Johan Zoffany는 당시 큰 칭송을 받았던, 발에서 가시를 빼고 있는 소년을 묘사한 그리스 로마의 청동조각상 「스피나리오」의 드로잉을 모사하는 어린 조카딸을 유심히 지켜보고 있는 달턴 부부를 그렸다.

때로 상류층 여성이 초상화가의 방문에 영향을 받아 드로잉 교습을 받곤 했다. 왕립 아카데미 회원인 조지프 파링턴Joseph Farington은 종종 아내를 위한 교사를 추천해달라는 남편들의 부탁을 받곤 했다. 그는 판화를 부인들에게 빌려주고 모사하게 한 다음 평가를 위해 제출하도록 하는 방식으로 그가 직접 가르치거나, 그가 속한 무리의 여성 미술가와 연결해주었다. 오늘날 친숙한 이름은 한 명도 없지만 이 여성이자 전문 미술가들은 미술을 가르치고 세밀화를 그렸으며 복제품을 비롯해 판화도 제작했다. 파링턴에 따르면 레티샤 번Letitia Byrne이라는 여성은 "여성을 판화가로 고용하는 것을 거부하는 선입관이 있다"[19]라는 불평을 토로하기도 했다. 파링턴의 일기는 1793년부터 1821년까지 미술계의 주변부에서 생계를 꾸려 나가고자 애썼던 소수의 여성에 대한 증거를 제공해준다.

영국의 전문 아카데미들은 여성 아마추어를 학생으로 받지 않았다. 매연이 자욱하고, 덥고, 지저분한 환경에서 편안함을 느낄 여성이 아무도 없기는 했다. 특히 성인 아마추어를 위한 수업은 항상 개인적으로 이루어졌지만 아마추어를 위한 학교를 설립하려는 시도가 간간히 있었다. 에든버러의 알렉산더 나심스Alexander Nasymth는 18세기 말 자신이 세운 학교에 여성을 위한 수업을 개설해 그의 딸이 운영하도록 했다. 한 학생은 다음과 같이 회고했다. "나에게 드로잉하는 법을 가르치는 대신 나심스가 그리는 동안 관찰하도록 했다. 그 뒤 그림 하나를 내게 주고 모사하라고 했고 교사가 잘못을 바로잡아주었다."[20] 프랑스와 독일의 일부 학교는 여성 아마추어 미술가들을 환영했다. 이 과정은 19세기 초 프랑스에서 가속화되었다. 이 점에 대해서는 아직 대체로 연구가 이루어지지 않았지만 내가 받은 인상으로는 18세기 후반 아마추어와 전문가 사이의 장벽이 프랑스나 독일보다 영국에서 더욱 공고했던 것으로 보인다. (비청교도적인 가톨릭 국가의 여성들은 그들의 재능을 발전시키도록 격려를 받았다는 이론이 있다. 유럽의 여성 아마추어 증가에 대한 연구는 여성과 교육, 종교, 사회계급의 역사에 대한 많은 사실을 밝혀줄 것이다.)

여성 아마추어 미술가들이 받은 교육은 남성 전문가들을 위한 교육을 베낀 그림자 교육이었다. 이들의 교육은 남성을 위한 프로그램에서 불온한 부분을 삭제, 변형한 것이었는데 판화와 드로잉 모사는 남자, 여자, 아마추어, 전문가를 막론하고 모든 사람들의 출발점이었다. 진지한 태도의 학생들은 유명한 미술작품의 모사로 나아갔고 남학생의 경우 실물 모델 드로잉도 했다. 그러나 이 두 가지는 여성에게 허락되지 않았다. 여성은 동반자 없이 미술관 이곳저곳을 돌아다닐 수도, 벌거벗은 인체를 보고 그릴 수도 없었다. 물론 보호자를 동반한 경우, 공공장소에서 그림을 볼 수 있었지만 다른 사람이 지켜보는 가운데 그림 그

리기에 집중하기란 쉽지 않았을 것이다. 1794년경 윌리엄 챔버스 경은 한 젊은 여성이 찰스 타운리의 유명한 컬렉션에서 고대 누드 유물을 그리고 있을 때 그 주변을 팔을 둘러 보호하는 남성을 수채화로 그렸다. (한때 이 작품은 마리아 코스웨이의 작품으로 간주되었는데, 사실 그녀가 동료 미술가 리처드 코스웨이와 결혼할 때 타운리가 선물로 준 것이다.)

아마추어는 전문가의 매체인 유화를 권장 받지 않았다. 이것이 카리에라의 파스텔화가 가졌던 막강한 영향력을 설명해준다. 조지프 파링턴은 찰스 롱 부인의 남편이 유화를 배우고 싶어 하는 아내의 바람에 그다지 열광적이지 않았다고 전한다. 아마추어의 성장에 가장 큰 장애물은 주변 사람들의 기대감의 부족이었다. 『세밀화 회화 기법*The Art of Painting in Miniature*』(1752)은 아마추어가 가장 쉽게 성공할 수 있는 지름길로 꽃 그림을 추천한다. "만약 한쪽 눈을 다른 쪽 눈보다 더 높거나 아래에 그리면 얼굴을 불구로 만들거나 엉망으로 만들게 된다. (……) 하지만 꽃 그림에서는 이러한 불균형에 대한 걱정으로 마음이 움츠러들 필요가 없다. 대단히 뛰어나지 않다 해도 망치지는 않기 때문이다. 이러한 이유로 기분 전환 삼아 그림을 그리는 소질 있는 사람들은 대부분 주제로 꽃을 고수한다."[21]

남녀의 조화를 위해 탁월함을 기대하거나 권장되지도 않았다. 마리아 에지워스Maria Edgeworth와 그녀의 아버지 리처드가 쓴 『실기 교육 *Practical Education*』(1798)은 여성이 그들의 남편으로부터 인정받을 수 있는 교양의 발전을 막지 않으려면 취향을 너무 일찍 결정하지 말라고 조언한다. "예를 들어 여성이 음악을 좋아하거나 그림을 좋아하는 남편과 결혼한다면 그녀는 남편의 즐거움과 자신의 즐거움을 위해 이러한 재능을 함양할 수 있어야 한다. 지각과 감수성이 있는 남성이라면 그는 실제적인 결과물보다 그 동기에 더 기뻐할 것이다."[22] 『에밀』 5편에서 루소는

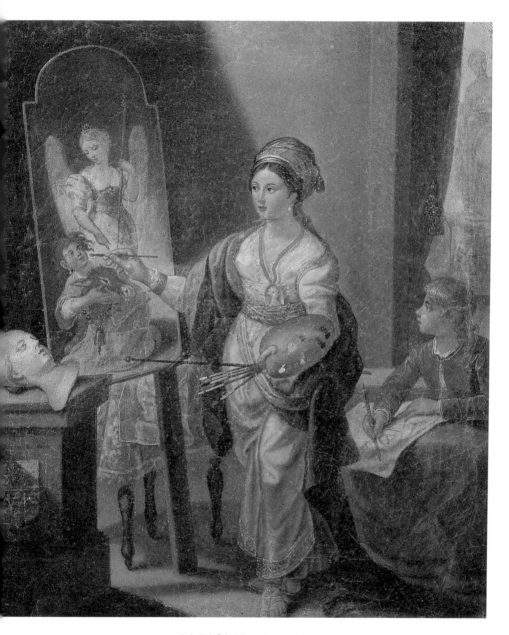

작자 미상, 「자화상」, 1740~50년경

여성의 전반적인 교육은 남성의 교육과 관련이 있어야 한다고 말한다.

드로잉을 배우는 이유로 탁월함을 꼽는 설명서는 없었다. 드로잉은 자수의 문양을 가다듬기 위해서, 남편감을 잡는 데 도움을 받기 위해서(에지워스의 표현에 따르면 "젊은 여성의 결혼 복권에서 당첨의 확률을 높이기 위해서"), 시간을 보내기 위해서 등과 같이 시각적 취향과 상상력, 기억력과 정확성을 향상시키기 위해 사용되었다. 1760년에 출간된『예의 바른 숙녀*The Polite Lady*』는 "삶에서 가장 활동적이고 분주한 기간에도 얼마간의 휴식 시간과 몇 시간의 여가 시간이 있다. (……) 시간을 순결한 여흥에 사용하지 않으면 그 시간은 우리 손 안에 무겁게 남아 있으면서 우리의 정신을 북돋우는 대신 우울하게 만들거나 더 나쁜 경우에는 순수한 것과는 거리가 먼 유흥에 빠져, 말 그대로 시간을 죽이도록 부추길 것이다"[23]라고 말한다. 만성적인 무료함에 젖은 상류층 여성의 이미지는 계속해서 불쑥불쑥 등장하곤 한다.『세밀화 회화 기법』의 저자는 "회화에 재능을 갖고 있으면서 전원생활에 몰두하고 오랜 시간 예술에 대한 지식 습득을 갈망해 오면서 약간의 기술로도 기분 좋게 시간을 보냈을 수도 있는 부유하고 한가로운 남성과 여성 모두"[24]에게 자신의 가르침을 권장한다.

성의 없는 교육에도 불구하고 수천 명의 여성 아마추어 미술가들이 얼마간의 기술을 익혔고 드로잉과 그림을 그리는 자신의 능력에서 큰 즐거움을 얻었다. 루칸 백작 부인인 마거릿은 16년 동안 채색 필사본을 모사한 수채화 성 그림을 통해 윌리엄 셰익스피어 희곡의 삽화를 그렸다. 레이디 다이애나 보클레어Lady Diana Beauclerk는 조사이어 웨지우드가 재스퍼 웨어Jasper ware(웨지우드를 대표하는 도자 재질로 담담한 푸른 빛이 돋보인다.*)를 디자인하는 것을 도와주었고, 딜레이니 부인은 평생 그림과 드로잉, 자수를 제작한 뒤 70대에는 역작인 1,000장이 넘는 종

이로 이루어진 꽃 '모자이크'를 시작했다. 귀부인들은 자신의 그림과 드로잉, 조각을 선별된 기관에서 전시도 할 수 있었다. 영국에서는 전시 도록에서 이들의 이름 앞에 '명예직Honorary'이라는 접두사를 붙여 이들이 비전문가임을 나타냈다.

아마추어와 전문가 사이에는 큰 차이가 존재했다. 한 정의에 따르면 여성 아마추어는 자신의 작품을 판매할 수 없었다. 19세기 초 영국에서 제작된, 여성들의 판화를 모은 책은 속표지에서 다음과 같이 말한다. "영국의 귀족과 상류층 또는 미술을 직업으로 삼지 않는 사람들이 제작한 에칭과 판화."[25] 양자 사이의 경계를 강조하기 위해서 마지막에 여성이자 전문 미술가들의 판화 몇 점을 "여성 미술가들이 재미로 제작한 작품"이라는 제목 아래 모았다. 미술가의 전문적인 측면이 아니라 숙녀다운 면모를 강조하려는 듯, 그 아래에는 "메모: 판매하지 않음"이라는 문구가 연필로 쓰여 있다.

고난이도의 기술을 발전시키고자 하는 아마추어 교육의 실패는 여성은 모방이 아닌 상상력의 예술, 즉 고차원의 미술작품은 제작할 수 없다는 믿음을 부채질했다. 아마추어들이 종종 추종자들로부터 열광적인 찬사를 받았기 때문에 표면상으로는 그렇게 보이지 않는다. 『영국 회화의 일화들Anecdotes of Painting in England』에서 호러스 월폴Horace Walpole이 당시 유명한 세 명의 아마추어 화가에 대해 보낸 격찬은 오히려 실제 작품에 대한 실망감만을 키울 뿐이다. 그에 따르면 레이디 다이애나 보클레어의 드로잉은 '숭고'하고, 앤 데이머의 테라코타 개 모형은 왕실 컬렉션에 소장된 잔 로렌초 베르니니의 대리석 조각에 필적하며, 루칸 백작 부인의 영국 세밀화의 모사는 그녀의 교사들을 '거의 무가치하게 보이게 할 정도의' 천재성을 보여준다.[26]

이러한 아첨형 주장 가운데 토머스 게인즈버러의 견해는 현실적이

다. 그의 두 딸이 각각 열여섯, 열두 살이었던 1764년에 쓴 편지에서 그는 다음과 같이 말했다. "나는 두 딸 모두에게 표구된 부채 그림과 같은 흔한 양식을 어느 정도 뛰어넘는 풍경화 그리는 법을 가르치려고 계획 중입니다. 제때 배우고 충분한 노력을 기울이면 나는 그 애들이 그 일을 해낼 수 있을 것이라고 생각합니다. 나는 그 애들이 그저 미술계의 '포드 양Miss Fords'이 되어 차 모임에서 오가는 대화 속에서 얼마간 찬사를 받고 또 얼마간 비웃음을 당하는 대상이 아니라 유사시 생계를 꾸려나갈 수 있을 정도로 만들 작정입니다."[27] 이 무렵 그는 예술적인 관점에서 딸들의 초상화를 그렸다. 작품 속에서 한 소녀는 무릎에 포트폴리오를 놓고 있으며 이들이 있는 공간에는 파르네제 컬렉션 플로라상의 작은 모사품이 놓여 있다.

게인즈버러는 사교계의 재주 많은 여성에 대한 신랄한 언급을 통해 아마추어와 전문가의 차이를 분명하게 구분한다. 조지프 파링턴의 아마추어 여성 화가에 대한 언급 역시 짐짓 무시하는 듯한 태도를 반영한다. 전문가들은 가격과 수입, 제자, 진행했던 작업 유형의 측면에서 거론되는 반면, 아마추어는 정중하게 다루어지고 그들의 허세도 용인받는다. 핍스 부인Mrs Phipps은 10시부터 3시까지 드로잉을 그렸고 그뒤 남편이 그녀를 데리러 왔다. 레이디 에식스Lady Essex는 캐쇼버리 하우스Cassiobury House에 작업실을 갖고 있었고 그곳에서 '약간의 기술로' 세밀화를 그린 다음 액자에 끼운 복제본을 응접실에 전시했다. 레이디 메리 로우더Lady Mary Lowther는 '작업을 하러 가야 한다'라고 말하면서 말 타러 가기를 거절했다.[28]

18세기 후반 포트폴리오와 연필이 기존 여성 초상화의 부속물에 추가되면서 귀부인 아마추어가 존재했다는 시각적 증거가 눈에 들어오기 시작한다. 조슈아 레이놀즈 경은 레이디 다이애나 보클레어의 초상

화에서 그녀가 옆에 포트폴리오를 두고 손에 연필을 잡고 있는 모습을 묘사했다. 더비의 조지프 라이트Joseph Wright는 듀 코크d'Ewes Coke 부인의 초상화에서 남편의 친구이자 사촌이 그녀의 스케치를 대상 풍경과 대조하고 있는 동안 포트폴리오 위에 손을 올리고 있는 모습을 담았다. 프랜시스 코츠Francis Cotes는 토머스와 이저벨 크래손Isabel Crathorne의 훌륭한 초상화를 그렸다. 이 작품에서 우아하고 품격 있는 이저벨은 오른손에는 드로잉 펜을, 왼손에는 그녀의 남편이 3년 전에 사망한 사실에 대한 언급인 듯, 큐피드 그림이 담긴 면이 펼쳐진 책을 들고 있다.

작업 중인 아마추어 미술가를 유화로 그린 초상화는 상대적으로 드문데, 특히 영국의 경우가 두드러진다. 여성 아마추어 화가는 대개 포트폴리오에 손을 얹어 놓거나 손에 쥔 붓을 미묘하게 자신의 측면 방향으로 떨어뜨린 채 우아하게 앉아 있는 모습으로 묘사된다. 너새니얼 댄스Nathaniel Dance가 존 프랫John Pratt과 그의 여자 형제 제인과 세라를 그린 1767년 작 초상화는 그중 한 여성이 자신을 그리는 댄스의 초상화를 그리고 있는 모습을 보여준다는 점에서 특별하다. 아마도 그녀가 젊다는 사실이 댄스에게 중년부인을 그릴 때의 공식에서 벗어날 수 있는 용기를 주었을 것이다. 작업 중인 아마추어에 대한 증거물로서 유화보다는 형식성이 덜한 수채화가 훨씬 더 흥미로운 사실을 보여준다. 폴 샌드비는 그의 제자들인 듯한, 분주한 젊은 여성들을 묘사한 수채화를 다수 그렸다. 1770년경에 제작된 매력적인 작품은 드로잉 책상 앞에 앉은 한 젊은 여성을 보여준다. 그녀의 물감은 굴 껍데기에 담겨 있다.(p.138) 좋은 집안 출신의 이 여성들은 최고의 용품을 사용했다. 샌드비는 카메라오브스쿠라를 통해 그림을 그리고 있는 레이디 프랜시스 스콧Lady Frances Scott도 그렸다.(p.139) 조슈아 레이놀즈 경은 레이디 예이츠Lady Yates에게 카메라오브스쿠라와 그림을 주고 실크 위에 모

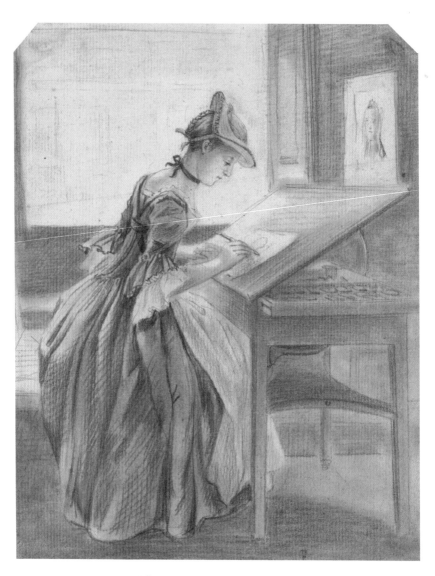

폴 샌드비, 「드로잉 책상에서 모사하고 있는 숙녀」, 1770년경

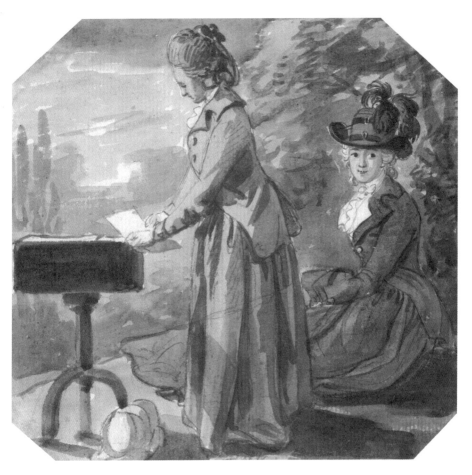

폴 샌드비, 「카메라오브스쿠라로 드로잉을 그리고 있는 레이디 프랜시스 스콧과 레이디 엘리어트」, 1770년경

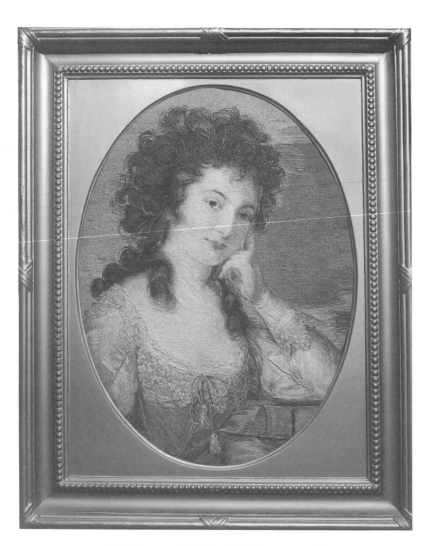

존 러셀풍으로 그린 메리 린우드, 「자화상」, 1785~1822년경

사하도록 했다.

18세기에 이른바 바늘 그림의 작은 열풍이 불었다. 1809년 메리 린우드가 레스터 스퀘어에 있던 레이놀즈의 옛 작업실에서 자수로 그림을 모사한 작품을 전시했을 때 아마추어와 전문가 사이 초기 형태의 크로스오버가 일어났다. 이곳은 1845년 그녀가 사망할 때까지 관광 명소였다. 린우드의 자화상은 붓놀림에 비견되는 뛰어난 바느질 기법을 보여준다.(왼쪽 페이지) 이 뛰어난 기술 덕분에 그녀는 윈저 궁전의 초청, 카테리나 2세의 관심을 받았으며, 나폴레옹은 그녀의 바늘 초상화에 대한 답례로 파리를 자유롭게 출입할 수 있는 특권을 주었다.

높은 관심과 과장된 찬사 그리고 그림에 대한 욕구를 채워주고자 등장한 교육 및 입문서 산업에도 불구하고, 아마추어는 여성이자 전문 미술가에게 도움이 되지 않았다. 그들의 가시성은 여성과 미술의 접합을 친숙하게 만드는 데 기여했지만 작품 상당수는 작품성이 그리 높지 않아 전문가가 아마추어와 거리를 두도록 만들었다. 전문가들은 아마추어와 반대되는 정체성과 지위를 얻었기 때문에 자화상을 그릴 때 연필과 포트폴리오가 등장하는, 당시 유행하던 새로운 아마추어 초상화 형식과 가까워지지 않도록 조심했다.

포트폴리오를 든 미술가

포트폴리오를 들고 있는 미술가의 초상화는 매우 흥미롭고 예외적인 사례이다. 앙겔리카 카우프만은 1766년부터 1781년까지 15년 동안 영국에서 생활했다. 그녀는 몇몇 자화상에서 이 새로운 형식을 중요한 토대로 삼았다. 독신 생활과 여행, 일, 남성과의 유대 관계로 인해 새끼 고양이가 줄을 좇아다니듯 그녀 뒤에는 늘 스캔들과 빈정거림이 따라다녔다. 1767년 중혼자와의 불행했던 첫 결혼이 있었고 1775년에

는 아일랜드 화가 너새니엘 혼이 그림으로 악랄한 공격을 해왔다. 혼은 왕립 아카데미에 조슈아 레이놀즈 경과 카우프만으로 추정되는 검은 색 부츠를 신은 알몸의 여성을 그린 그림을 제출했다. (아카데미 당국은 문제가 되는 부분을 제거할 것을 명했다.) 실물을 보고 그리는 여성 화가라는 개념이 자극적이었던 까닭에 그녀가 죽은 지 20년이 지난 1807년, 판화가이자 골동품 수집가인 존 토머스 스미스John Thomas Smith는 82세의 은퇴한 모델에게 소문이 사실이었는지를 물었다. "그는 내게 골든 스퀘어 남쪽에 있던 카우프만의 집에서 종종 그녀의 모델을 섰지만 단지 그의 팔과 어깨, 다리만을 노출했을 뿐이고 (……) 그리고 그녀의 아버지가 항상 함께 있었음을 내게 확인해주었다."[29] 어쨌든 아버지가 계속 함께 있었다는 사실과 귀족 여성의 보호, 특히 18세기 특유의 매력과 지성을 겸비한 그녀의 전문성, 그리고 일견 온건하게 보이는 일련의 자화상의 도움을 받아 그녀는 무사히 위기를 헤쳐 나왔다. 영국에서 지내던 시절인 1770~75년경에 제작한 자화상(국립초상화미술관, 런던)에서 숄을 얌전하게 꼭 움켜잡고 있는 그녀는 '나는 누구인가?'라고 천진하게 묻고 있는 것처럼 보인다.

그녀가 자신의 기량을 보여주는 자화상을 추문과 악의적인 무차별 공격에 대한 방패로 활용한 방식에 감탄하지 않을 수 없다. 46세 때 제작한 초상화에서 그녀는 한 손을 포트폴리오에 얹고 다른 한 손으로는 결코 사용한 적이 없어 보이는 크레용 집게를 들고 있다. 여기서 그녀는 기량을 나타내는 태도로 힘을 뺀 품위 있는 자세를 보여준다.(오른쪽 페이지) 미술도구가 등장하는 18세기 자화상 중 가장 꾸밈없이 여성적인 경우라 하더라도 등을 곧게 세우고 붓을 캔버스에 가져가며 팔꿈치를 굽히는 등 긴장감 있는 자세와 예술적 열정의 증거 정도는 드러내기 마련이다. 하지만 카우프만의 자화상은, 무기력한 동작과는 거리

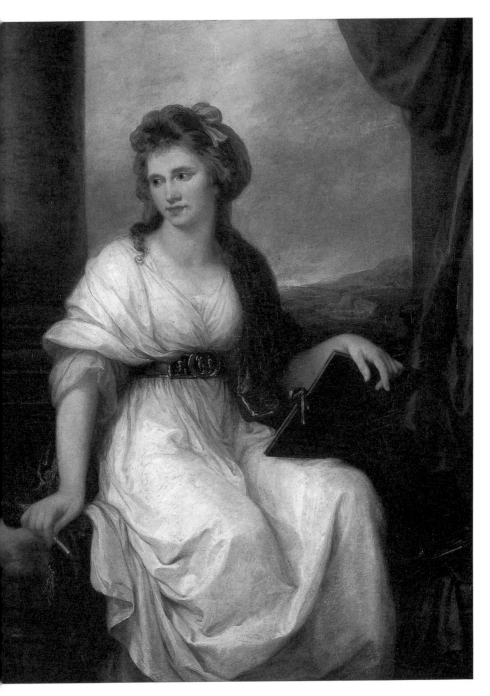

앙겔리카 카우프만, 「자화상」, 1787년

가 멀지만, 사람들이 바라는 인격을 창조하기 위해 새로운 어휘를 구사하려는 노력을 보여준다.

이 작품을 제작한 당시 카우프만은 로마에서 매우 높은 지위를 누리고 있었다. 괴테는 『이탈리아 기행*Italian Journey*』에서 그녀와 함께 그림 감상을 즐겼던 일을 회상한다. "그녀는 진실되고 아름다운 모든 것에 민감하다."[30] 이 매력적이고 차분한 이미지는 그녀가 초상화에서 자신을 보여주고자 선택한 방식을 반영할 뿐만 아니라 그 바람이 실현되었음을 나타낸다. 괴테 덕분에 우리는 심지어 차분한 두 번째 남편과 함께했던 로마에서도 카우프만의 삶은 그녀의 바람과는 달랐다는 것을 알게 된다. "그녀는 의뢰 받은 일에 지쳤다. 하지만 그녀의 나이 든 남편은 힘들이지 않고도 많은 돈을 벌 수 있어 신나는 일이라고 생각한다. 그녀는 자신의 기쁨을 위해 그림을 그리고 싶어하고, 연구하고 노력을 기울일 자유시간을 바란다. 그리고 그녀에게는 그것이 그다지 어려운 일이 아니다. 그들에게는 아이가 없고 재산은 이자도 다 쓸 수 없을 만큼 많았다."[31] 카우프만은 몇 년 전 그녀의 허락 없이 우피치 자화상 컬렉션에 판매된 작품과 교환하기 위해 이 초상화를 그렸다. 그녀는 벽에 걸린 다른 자화상들 속에서 자신이 어떻게 보이기를 원하는지 정확히 알고 있었다. 이와 같이 결과를 제어하는 것은 18세기의 이미지 관리를 보여주는 예이다.

이 품위 있는 도상은 아마추어가 아닌 매우 공식적인 경력을 지닌 생존자에게 해당되는 것이다. 그녀의 강인함과 그것을 숨기고 있는 영리함의 증거를 벨트에 달린 카메오cameo에서 발견할 수 있다. 이 카메오는 아티카의 지배를 둘러싸고 예술의 수호자인 미네르바와 바다의 신 넵튠이 벌인 싸움을 묘사한 나폴리의 보석을 모사한 것이다. 이 두 신은 사람들을 위한 선물을 두고 겨뤘는데 넵튠은 소금샘을, 미네르바

는 올리브 나무를 만들었고 미네르바가 승리했다.[32] 따라서 이것은 여성의 우월함을 나타내는 세련된 방법이 되었다.

영국의 미술가 마리아 코스웨이의 자화상은 18세기의 아마추어와 전문가의 구분을 압축적으로 보여준다.(p.147) 피렌체에서 그랜드 투어 여행객들을 대상으로 한 호텔을 운영하던 영국인 부모 사이에서 태어난 코스웨이(당시 이름은 해드필드Hadfield)는 여덟 살 때 자신의 재능을 깨달았다. (여덟 살은 여성 미술가들의 신화에서 특별한 나이이다. 엘리자베트 비제르브룅은 여덟 살 때 수녀원 부속학교의 벽과 친구들의 교과서를 드로잉으로 도배했다.) "나는 여덟 살 때 드로잉을 그리기 시작했다. 드로잉을 그리는 젊은 여성을 본 뒤 음악보다는 미술에 열정을 느꼈다. 나는 집으로 돌아왔고 나이 든 유명한 여성의 가르침을 받았다. 그녀의 초상화가 미술관에 있었다. (……) 이 여성은 곧 그녀가 가르칠 수 있는 것 이상으로 내가 더 성장할 수 있다는 것을 알아보았다. 아버지는 조파니 씨가 피렌체에 있을 때 그에게 나의 교습을 부탁했다. 나는 피티 궁전 미술관으로 공부하러 갔고 다수의 걸작 그림을 모사했다."[33]

그녀의 아버지는 직업 덕분에 영향력이 있는 미술가들과 사람들을 코스웨이와 연결시켜 줄 수 있었다. 그녀가 피렌체 아카데미에서 **영국인 화가**pittora inglese로 선출된 뒤 아카데미 회원이었던 고어 부인은 그녀를 로마와 나폴리로 데려갔다. 남성 미술가들의 이탈리아 연구 여행과 유사한 것이라 할 수 있는 이 여행을 통해 그녀는 당시 미술계의 중심지에서 미술과 미술가들을 접했다. 자연스럽게 그녀의 아름다움과 재능으로부터 많은 작품들이 만들어졌다. "우리는 지금 로마에서 그림을 공부하는 해드필드 양과 함께 있습니다. 그녀는 하프시코드 연주 실력이 뛰어나며 노래를 하고 작곡도 합니다. (……) 또 다른 앙겔리카가 될 거예요." 화가 제임스 노스코트James Northcote는 영국의 집으로 보낸

편지에서 이렇게 썼다.[34] 1779년 20세의 코스웨이는 어머니와 함께 최상류층의 사람들을 비롯해 앙겔리카 카우프만 및 당시 왕립 아카데미의 회장이었던 조슈아 레이놀즈 경과 같은 중요한 미술인들 앞으로 보낸 소개장을 들고 영국으로 돌아왔다. 1781년 그녀는 왕실 화가인 리처드 코스웨이와 결혼했고, 그때부터 딸을 출산한 1790년까지 9년 동안 왕립 아카데미에서 30점이 넘는 작품을 전시했다.

모든 점에서 그녀는 카우프만 같은 전문가들의 경력과 대등했다. 그녀의 재능은 일찍 발견되었고, 전문 교육을 받았으며, 미술관에서 작품들을 모사했다. 또 미술계의 최고를 보기 위해—그리고 만나기 위해—로마와 나폴리에 갔다. 카우프만처럼 그녀는 로마의 영국인 사회에서 한두 명의 마음을 아프게 했다는 유명세와 함께 영국에 도착했다. 1787년 30세가 될 무렵 코스웨이는 루벤스의 「밀짚 모자」를 기초로 자화상을 제작했다.(오른쪽 페이지) 현재는 판화로만 전하는 이 작품은 매우 특별하다. 그녀의 작업에 사용되는 도구는 어디에 있는가? 그녀가 미술가라는 증거는 어디에 있는가? 무엇보다 그녀의 손은 어디에 있는가? 손은 단호하게 뒤로 물러나 있다. 미술가로서는 매우 특이한 자세다. 답은 그녀가 일찍이 약속된 성과를 내지 못하고 인상 깊은 작품들을 만드는 것에 실패한 데에서 찾아볼 수 있다. 그 이유는 분명했다. 그녀의 남편이 그녀가 작품을 판매하는 일을 허락하지 않았을 것이다. "남편이 내가 전문가로서 자리를 잡도록 허락했다면 나는 더 나은 화가가 되었을 것입니다. 그러나 나는 성장하기보다는 외톨이가 되었고, 일찍이 이탈리아에서 공부해서 가져왔던 것을 잃어버렸습니다."[35] 사실상 그녀는 아마추어가 되었다.

마리아 코스웨이가 1780년대 내내 왕립 아카데미에서 전시를 하긴 했지만 그녀의 남편은 그녀가 공개적인 영역에서 그녀의 작품으로 유

마리아 코스웨이와 밸런타인 그린, 「팔짱을 끼고 있는 자화상」, 1787년

명해지기보다는 집안에서 음악적인 재능으로 유명해지길 원했다. 그녀의 외모와 매력, 목소리, 하프는 그녀가 화가로서 성공하는 데 보탬이 되기보다 남편의 경력에 이바지하는 자산이 되었다. 왕실의 수행원인 그는 그의 아내가—그리고 그녀를 통해 그가—금전 거래와 추문으로 얼룩진 이야기들로 오염되기를 바라지 않았을 수도 있다. 이와 같은 것들이 18세기 여성이자 전문 미술가들이 직면한 직업적인 위험 요소였다. 이 의미심장한 자화상에서 코스웨이는 우리에게—아마도 무의식적으로—화가로서의 경력에 있어서 그녀의 손이 묶여 있음을 보여주고 있는 것은 아닐까?

18세기 말에 이르면 교양 미술은 사회의 여러 계급으로 확산되어 모든 상점 주인의 딸 사이에서 고상함의 상징이 되었다. 그러다가 19세기 후반에 이르러 조예 깊은 아마추어의 전성기는 끝나게 된다. 이 무렵 미술 공부에 진지한 태도를 취한 여성은 그 목적을 위해 세워진 학교에 들어가 공부할 수 있게 되었다. 아마추어와 전문가를 구별지은 계급의 요소는 그 의미를 잃었고, 이때 이후로 여성은 적어도 이론상으로는 취미 또는 직업으로 그림을 선택할 수 있게 되었다.

4.

19세기
문을 열다

19세기는 여성 미술가들에게 변화의 시대였다. 여성은 다정하고 감정적이며 남성보다 이성적이지 못하다는 전통적인 관점과 함께 여성에 대한 동등한 대우를 주장하는 견해도 공존했다. 프랑스 혁명기에 아델라이드 라비유귀아르가 아카데미 회원들을 향해 여성 회원에게 제한을 두어서는 안 된다고 청원했을 때처럼 시기가 무르익었을 때 이 견해는 공감을 얻을 수 있을지언정, 이 시기에는 아무런 결과를 맺지 못했다. 19세기 중반 페미니즘이 또 하나의 진전을 이루었다. 유럽 전역의 미술학교가 여성의 손에 밀려 문을 열기 시작한 것이다. 그러나 그 사이에는 한동안 페미니즘의 신념이 후퇴하면서 이전 시대와 유사한, 매력과 품위를 보여주는 자화상이 그려지기도 했다.

1825년경 프랑스의 성공한 초상화 및 장르화 화가인 앙투아네트세실오르탕스 오드부르레스코는 남성 초상화에 자신을 대입시키는 시도를 감행한 최초의 여성이 되었다.(p.153) 이 대담한 시도는 즉각적으로 분명하게 드러나지는 않아서, 그녀의 자화상에 대한 첫인상은 감각이

롤린다 샤플스, 「자화상」, 1814년경

뛰어난 중년 여성 미술가의 작품인 듯 보인다. 신중한 손의 위치, 기울인 머리, 편안해 보이는—말하려는 듯 또는 미소를 짓는 듯한—조금 벌어진 입술은 자신과 자신의 직업을 완벽하게 제어하는 41세의 미술가를 보여준다. 그러나 의상, 즉 남성 미술가들이 자신의 직업적 위엄을 나타내기 위해 선호했던 베레모와 금 목걸이는 여성 화가로서는 특이한 선택이다. 거침없는 붓놀림, 극적인 조명, 은은한 색조를 함께 고려할 때 이 초상화는 옛 대가의 작품 분위기를 풍기는 야심을 드러낸다. 라파엘로가 1514~15년경에 제작한 발다사레 카스틸리오네의 초상화를 본보기로 오드부르레스코가 자신을 그렸다는, 즉각적으로 드러나지 않는 이 전치轉置는 매우 대담하다.

렘브란트 역시 라파엘로의 초상화로부터 영향을 받았는데 그는 1639년 암스테르담의 경매장에서 라파엘로의 작품을 보고 스케치 한 뒤 1640년에 자화상 한 점을 그렸다.[1] (내셔널갤러리, 런던) 오드부르레스코처럼 그 역시 15세기 이래로 화가의 상징물이 된 베레모를 포함시켰다. 또한 전통적으로 통치자가 미술가에게 수여하는 명예상이자 미술가의 지위를 나타내는 표식인 금 목걸이도 추가했다. 티치아노는 카를 5세로부터 받은 목걸이를 착용한 자신의 모습을 그린 바 있다. 렘브란트는 그와 같은 자랑할 상이 없었지만 그럼에도 자화상에 금 목걸이를 포함시켰다. 역시나 그런 상을 받은 적 없는 오드부르레스코는 목걸이를 매우 절묘한 방식으로 제시했다. 목걸이는 개인의 장신구로 가볍게 넘길 수도 있지만 미술계 사람이라면 그것이 미술가의 지위에 대해 함축하는 의미를 해독할 수 있다.

오르탕스 오드부르레스코는 프랑스 미술계에서 자리를 잡은 미술가였다. 그녀는 이탈리아의 장르화를 그린 초창기 미술가로, 1810년 처음 살롱전에 참가하면서 지역의 관습에 대한 여덟 점의 그림을 출품

오르탕스 오드부르레스코, 「자화상」, 1825년경

했다. 그녀는 여전히 서구 미술의 중심지였던 이탈리아에서 몇 년을 지냈는데, 이때 일곱 살 때 오드부르레스코에게 그림을 가르쳐주었던 미술가가 로마에 있는 프랑스 아카데미 관장이 되었다. 그녀의 자화상이 자신감으로 넘치는 것은 당연하다. 그녀는 유명한 미술가의 유명한 이미지를 점유함으로써 자신이 미술의 경전에 포함되어야 한다고 주장한다. 그녀는 자신의 여성성을 양보하지 않으면서도 남성 미술가의 관례적인 의상을 착용한 자신의 모습을 보여주며 남성에서 여성으로의 치환을 시각화하는 능력을 통해 자신의 상상력을 드러낸다.

1822년생 오드부르레스코와 같은 프랑스 사람인 아드리엔마리루이즈 그랑피에르드베르지는 그녀의 미술가 남편 아벨 드 푸욜의 작업실을 그렸다. 그녀는 모델 드로잉부터 물감통 점검에 이르기까지 다양한 활동에 참여하는 열네 명의 여성들에게 둘러싸인 채 앉아 있는 그의 모습을 보여준다. 일부 남성 미술가가 여성 제자를 받아들이고 여성이자 전문 미술가들이 미술계의 한 축을 이루고 있던 프랑스와는 달리 영국에서는 이 시기에 극소수의 여성 미술가들만이 활동했다. 그중 한 명이 롤린다 샤플스다. 그녀는 유명한 파스텔 초상화가였던 아버지 제임스 샤플스에게 그림을 배웠지만 그녀의 경력에 지대한 도움을 준 것은 역시 미술가였던 어머니 엘렌이었다. 샤플스 부인은 일기를 썼는데 이것은 여성 미술가라는 주제에 대한 이론과 추측, 공백을 교정해주고, 18세기 후반과 19세기 초 지방에서 여성 미술가가 작업으로 생활을 꾸려나가는 것이 가능했으며 추문 없이 경력을 쌓아나갈 수 있었음을 보여준다. 그녀의 일기는 여성 미술가들이 처한 현실을 일깨워주며 조지프 파링턴이 일기에 기록한 그의 목격담을 뒷받침해준다.

열세 살 때 롤린다 샤플스는 "그녀의 지인인 젊은 숙녀의 초상화를 크레용으로 그렸다. 이 그림은 매우 정확한 유사성으로 칭찬받았으며

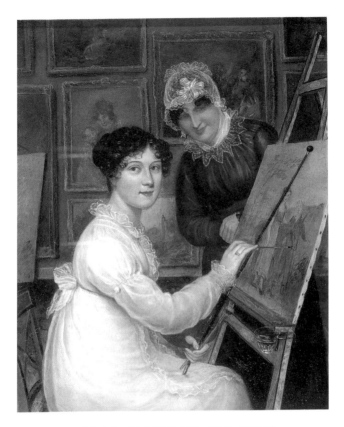

롤린다 샤플스, 「어머니와 함께 있는 자화상」, 1820년경

이를 계기로 전문 미술가가 되기로 결심했다. 답례로 받은 작은 금화 몇 닢과 더불어 그림에 대한 칭찬은 매우 신나는 일이었고, 그녀는 즐거운 마음으로 작업에 전념해 빠르게 성장했다."[2] 샤플스가 선택한 직업은 그녀의 기질과 잘 맞았다. 그녀의 어머니는 "초상화를 시도할 때 지나치게 불안해" 했다. 그러나 "마치 작업하지 않는 것처럼 초상화의 모델과 편하게 이야기를 나누며 모델을 마음 편하게 만들어주는"[3] 그녀의 딸은 그렇지 않았다. 제임스 샤플스는 딸이 18세 때 죽었고 홀어

머니는 딸의 성장을 위해 헌신했다. "딸이 다양한 지적 활동, 특히 그림 작업을 열심히 하면서 항상 생기 넘치고 행복해 하는 모습을 보는 것이 내겐 큰 기쁨이다. 그 애는 분명 그림에 감각이 있다. 그림 그리는 일을 직업으로 삼으면서 딸은 그림에는 온갖 이점이 뒤따른다고 생각한다. 주문을 받는다는 것 자체가 긍정적인 기쁨을 가져다준다. 그것이 없었다면 사치라고 여겼을 유용하고 호화로운 물품을 누릴 수 없었을 것이다. 딸이 그리는 사람들은 모델을 서는 동안 그 애를 즐겁게 해주고 그 애와 친구가 되며 이후 미소와 따뜻한 인사로 그 애를 맞아주고 그 관계가 계속 유지된다. (……)"[4]

샤플스 부인은 딸의 직업 생활이 원활하도록 도와주었고, 여행의 동반자로서 19세기 영국의 지방 미술가에게 필요했던 예의범절의 방패막이가 되어주었다. 1831년 샤플스가 스무 살이 되었을 때 이 모녀는 '스토서트 씨Mr Stothert'(아마도 토머스 스토서트Thomas Stothart) 앞으로 쓴 소개장을 들고 런던에 갔다. 그는 "롤린다에게 팔레트를 구성하는 방법과 회화에서 사용하는 새로운 매체를 보여주었다."[5] 이때 이들은 그들이 감탄했던 그림의 작가인 필립 레이네이글Philip Reinagle이 2기니를 받고 수업을 한다는 사실을 알게 되었다. "우리는 오전 내내 그곳에서 보냈고 딸은 매우 유익한 수업을 받았다. 레이네이글 씨는 유용하다고 생각하는 모든 정보를 빠짐없이 알려주는 등 이례적인 관심을 쏟았다. 딸이 그림을 그리는 동안 그는 내게 자신이 가르치는 내용을 받아 적으라고 시켰다. 상냥한 그의 딸이 한쪽에서 풍경화를 모사하고 있었다."[6]

샤플스가 어머니와 함께 있는 자화상을 그린 것은 자연스러운 일이다.(p.155) 작품은 두 사람이 서로에게 품은 친밀감과 신뢰감을 보여주는, 홀어머니의 지원에 대한 따뜻한 감사의 표현이다. 오늘날의 관점에서 보면 두 사람의 머리 위치는 사진촬영을 위해 서로 가깝게 다가가는

듯한 인상을 풍긴다. 일반적으로 지방 미술가로 무시했던 이 미술가의
놀라운 역동적인 처리 기법을 이 작품에서 확인할 수 있다. 1814년경
에 제작한, 자신을 음악가로 표현한 자화상에서 피아노를 등지고 앉아
자세를 취하도록 구성한 방식 역시 유사한 현장감을 전달한다.(p.150)
유능한 음악가이기도 했던 그녀는 음악가로서의 미술가라는 주제를
19세기에 도입하면서 특별한 자세를 채택했다.

샤플스는 지역 행사를 기록하는 그림의 전문가였다. 1820년 27세
때 현장에서 일부를 그린, 그녀의 고향인 브리스틀 사람들의 초상을
포함한 「시장」은 왕립 아카데미에서 대성공을 거두었다. "윌키Wilkie의
「웨이벌리에서의 유언장 공개」, 멀레디Mulready의 「늑대와 양」, 레슬리
Leslie의 「런던 사람들의 나들이」를 비롯해 뛰어난 작가들의 몇몇 작품
주변에 모여 있는 군중처럼 「시장」 주변에 모인 사람들을 보는 것은 항

롤린다 샤플스, 「브레레턴 대령의 재판」(세부), 1834년

상 즐겁다."[7] 1834년 샤플스는 지역 법정의 소송을 기록한 「브레레턴 대령의 재판」(p.157)을 제작했다. 약 100명의 인물 초상이 담긴 이 대형 작품은 여성 최초로 자신을 증인으로 그린 그림이라 할 수 있다. 미술가가 자신이 기록하고 있는 사건 안에 자신의 모습을 그려 넣는 이러한 유형의 자화상은 사람들 앞에서 작업을 할 때 예의를 갖춰야 하는 상류층 여성의 어려움을 고려할 때, 여성에게 크게 유용한 형식은 아니었다. 이에 가장 근접한 것이 정물의 반짝이는 표면에 비친 작업하고 있는 자신의 모습을 기록한 클라라 페이터르스의 작품이다. 샤플스는 어머니 옆에 앉아 손에 스케치북을 펼쳐 든 자신의 모습을 포함시킴으로써 그곳에 그녀가 있었음을 말한다.

19세기 초에 처음 등장한 또 다른 유형의 자화상은 실내에서 그림을 그리고 있는 미술가를 보여준다. 1834년에 제작된 「워드 가족과 함께 있는 자화상」에서 미국의 미술가 앤 홀은 탁자에서 드로잉을 그리고 있는 자신의 모습을 보여준다. 그녀 뒤에는 큰 이젤에 놓인 그림이 있고 부모와 할머니, 두 명의 아이로 이루어진 워드 가족이 그녀가 그림을 그리고 있는 동안 거실 이곳저곳에 흩어져 있다. 이것을 실제 공간의 묘사로 넘겨짚지 말아야 한다. 18세기 영국의 화가 아서 데비스 Arthur Devis가 대표적으로 보여주었듯이 모델을 위해 주변 환경을 인위적으로 구성하는 전통이 있었음을 기억할 필요가 있다. 이 경우 미술가가 대형 이젤을 모델의 집으로 가져가거나 작업 중인 화가의 집으로 다섯 명의 가족과 그들의 개가 함께 왔을 가능성은 희박해 보인다.

비슷한 시기에 영국의 수채화 미술가 메리 엘렌 베스트는 요크셔의 어머니 집에 있는 화실에서 작업 중인 자신의 모습을 그렸다.(오른쪽 페이지) 그녀는 빛을 받고자 창가 옆에 놓은 자신의 이젤 앞에 앉아 있다. 수채화 물감과 팔레트, 물컵은 손이 닿는 거리에 놓여 있고 판화와

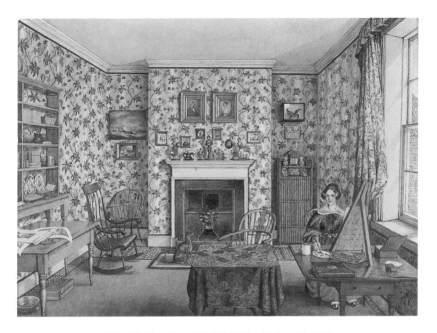

메리 엘렌 베스트, 「요크셔의 화실에 있는 미술가」, 1837~39년

스케치북은 방 저편에 놓여 있다. 베스트는 자신의 생활을 기록하기
위해 일기를 쓰듯 수채화를 그린 여성 미술가를 보여주는 초기 사례
이다. 그녀는 기숙학교에서 그림을 배웠고, 열두 살 때 이미 훌륭한 초
상화를 그릴 수 있었으며, 19세기 중반 마흔 살 무렵까지 꾸준히 초상
화와 풍경을 그렸다. 이후에는 기록매체로서 사진의 영향력이 커지면
서 작업을 단념한 것으로 보인다. 자신의 개인적인 작업을 앨범에 넣어
보관했던 그녀의 습관은 가족사진 앨범을 선취한 것이라 할 수 있다.

　메리 엘렌 베스트는 아마추어와 전문가를 넘나드는 일종의 혼성 미
술가였던 것으로 보인다. 어머니와 할머니, 자매로부터 격려 받은 그녀
는 자신의 즐거움을 위해 그림을 그렸지만 수입을 보충하기 위해 초상
화 주문도 받았다. 자신의 기술을 알리기 위한 다른 적극적인 방법이

없었기 때문에 베스트는 지역 전시회에 작품을 출품하는가 하면 지역의 액자 상점에 자신의 작품을 진열해 놓도록 했는데, 이는 대중의 시선을 끌기에 좋은 방법이었다. 롤린다 샤플스처럼 베스트는 스트레스와 모욕으로부터 자유로운 삶을 살았다. 아마도 그녀의 매체(수채화)와 주제(가정과 풍경), 생활 방식(지방 거주 및 큰 야망 없음) 덕분에 그녀의 존재가 확실히 자리매김한 미술가들에게 위협이 되지 않았기 때문인 것으로 보인다.

400점에 이르는 베스트의 수채화가 지닌 독창성은 중산층 여성의 생활과 여행에 대한 완벽한 개관을 제공한다는 점에 있다. 그녀는 그림 안에 자신을 포함시켰는데 사진이 회화로부터 시각적 기록의 기능을 넘겨받은 이후로는 이러한 작업을 중단했다. 1840년 결혼하기 전 그녀는 요크셔에 있는 자신의 화실에서 그림을 그렸고, 2년 뒤 아들이 현관에서 첫 발걸음을 뗄 때 새로 태어난 아기를 안고 있었으며, 1846년에는 세 명의 자녀가 보모의 보살핌을 받는 동안 남편과 함께 앉아 아침식사를 했다. 이 중 매력적인 작품은 그녀가 자신의 결혼식 때 그린 두 점의 자화상이다. 한 작품에서 그녀는 남편이 들고 있는 그림 속에 등장하며(오른쪽 페이지), 다른 한 점에서는 그녀가 그의 초상화를 들고 있다.

1850년대 초 아마추어 화가 루이자 패리스는 가족과 함께 세 번의 여름을 잇따라 보낸 영국 남부를 수채화로 기록했다.[8] 그중 한 점에서 그녀는 사우스 다운스에 두고 떠나버린 자신의 흔적인 스케치 도구, 팔레트, 파라솔을 묘사한다.(p.162) 이를 통해 그녀는 미처 인식하지 못했지만 부재하는 자화상의 전통으로 들어가고 있었다. 50년 전 루이레오폴 부아이는 그의 직업을 나타내는 오브제가 놓인 탁자를 그렸고, 50년 뒤 그웬 존은 파리에 위치한 그녀의 방 한쪽 구석을 그렸다.

예외가 있긴 했지만 1870년대 이전에는 많은 여성이 제도 미술 교육

메리 엘렌 베스트, 「요한 안톤 필립 사그의 초상화」, 1840년

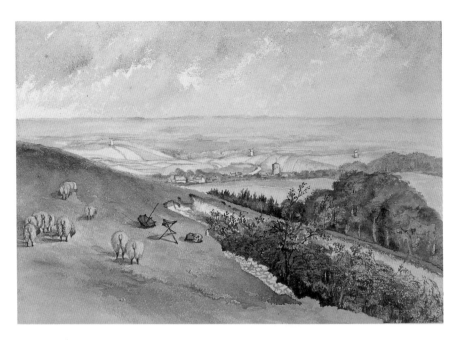

루이자 패리스, 「이스트본의 구시가」, 1852년

의 혜택을 받지 못했다. 베르트 모리조는 1850~60년대에 전통적인 방식의 교육을 받았으며, 더 나은 스승을 찾아다니면서 그녀의 재능을 발전시켜 나갔다. 1885년 그녀는 일곱 살 딸 옆에 앉아 있는 자신의 모습을 그렸다.(오른쪽 페이지) 엘리자베트 비제르브룅의 모녀 그림과 비교해 볼 때 이 작품은 세심하게 계획된 이미지보다는 그 기법을 통해 매력을 발산한다. 이 작품은 미술가가 예술적으로나 정서적으로 소중하게 생각하는 모든 것들을 대표하는 선언서와 같은 그림이다. 모리조의 삶에서 가족은 중요했다. 모리조의 어머니는 과민하고 완벽주의자인 딸의 포부를 지지했고 딸이 중요한 미술가들을 만날 수 있도록 사회적인 여건을 마련해주었다. 그녀의 남편은 미술가 마네의 동생이었다. 이것이 그녀가 결혼하고 자녀를 출산한 뒤에도 당대의 아방가르드 회화에 계속해서 전념할 수 있었던 이유일 것이다. (이 설명이 가진 문제점은

베르트 모리조, 「딸 쥘리와 함께 있는 자화상」, 1885년

그녀가 끈기 있게 매달렸다는 흔적을 전혀 제시하지 못한다는 데 있다. 쉽지는 않았을 것이다. 모리조의 편지는 남편이 그녀의 머리가 바람에 날리는 것을 너무 싫어해서 야외에 스케치하러 나가는 것을 포기한 일이 있었음을 알려준다.[9]

모리조는 인상주의 운동에 열성적으로 참여했고, 딸이 태어난 1878년을 제외하고는 단체전에 매번 참가했다. 그녀의 작품 중 상당수의 주제가 그녀의 가족이었고 인상주의는 가정생활의 주제를 경시하지 않는 아방가르드 양식이었다. 따라서 이 자화상에서 그녀 옆에 딸 쥘리가 앉아 있는 것은 수긍이 간다. 미완성이기는 하지만, 이 작품은 이 미술가의 전형적인 특징인 대충 그린 듯하나 묘사력 있는 붓놀림을 보여준다. 엷게 비치는 물감의 흔적과 거침없는 붓질 속에서 아직 드러나지 않은 쥘리의 얼굴 외에도, 이 매혹적인 그림은 즉흥적으로 보이는 외피 뒤에 숨어 있는 기량을 드러낸다. 이것은 20세기의 보편적인

유형, 즉 자신을 드러내는 데 있어서 내용만큼이나 양식이 중요한 자화 상을 예견하는 최초의 전조이다.

남성 인상주의자들처럼 여성 인상주의자들도 자화상을 거의 남기지 않았다. 반 고흐와 고갱 같은 이들 이후 세대의 미술가들이 자화상을 그렸다. 여성 화가의 생김새는 화가의 자기 관찰보다는 남성이 그린 초상화를 통해 알려졌다. 모리조를 그린 마네의 많은 초상화는 마치 그녀가 곧 퍼다purdah(이슬람 국가에서 여성이 남성의 눈에 띄지 않도록 집 안의 별도 공간에 살거나 얼굴을 가리는 것.*)에 들어갈 참이라는 듯 베일로 얼굴의 반을 가린, 그녀의 결혼 직전에 제작된 초상화를 끝으로 중단되었다. 드가는 메리 커샛의 에칭을 여러 점 제작했다. 펠릭스 브라크몽 또한 아내인 마리가 드로잉을 그리고 있는 모습을 에칭으로 제작했다.

여성 인상주의자들의 자화상은 드물 뿐 아니라 놀라울 정도로 표현을 삼가한다. 베르트 모리조는 1885년 작으로 자화상 돌풍을 일으키며, 파스텔로 그린 두상(시카고 아트 인스티튜트)과 딸과 함께 있는 또 다른 자화상(개인 소장)을 제작했다. 메리 커샛은 1870년대 말경에 제작한 미완성의 구아슈 자화상을 남겼는데(시카고 아트 인스티튜트), 직업뿐 아니라 외모도 드러내지 않는다(그녀는 손을 무릎 위에서 움켜잡고 있으며, 감상자로부터 시선을 돌리고 있다). 2년 뒤 그녀는 화판 앞에 있는 자화상을 그렸지만(국립초상화미술관, 워싱턴 D.C.) 여기에서도 이상하리만치 표현이 억제되어 있다. 화판은 그저 암시될 뿐이며 그녀의 얼굴에는 짙은 그림자가 드리워져 있다.

뱀과 사다리 게임

19세기 후반 여성이 미술가 교육을 받을 수 있는 제도적인 기회가 개선되었지만 이것이 곧바로 초상화의 폭발적인 증가로 이어지지는 않

았다. 여성의 불안정한 지위 때문이었다. 여성들이 아무리 자신에 대해 진지해도 미술계는 그들을 받아들일 준비가 되어 있지 않았다. 학생 및 전문 미술가로서의 여성의 경험은 출신 배경과 국적, 활동 시기에 따라 크게 달랐다. 진행 과정은 불규칙했다. 영국의 경우, 명문 학교인 왕립 아카데미는 1860년대 초부터 여성에게 교육을 제공했지만 1893년까지 실물 모델을 그리는 수업은 허용하지 않았다. 반면 슬레이드 미술학교는 1871년 개교 때부터 남성과 여성을 모두 가르쳤다. 프랑스의 경우 쥘리앙 아카데미는 1870년대부터 여학생을 받았지만 국가가 지원하는 에콜 데 보자르는 20세기 직전까지 여학생의 입학을 거부했다.

여성의 미술계 진출이 다른 분야에 대한 진입 시도와 동시에 이루어졌음에도 불구하고, 마찬가지로 여성 학생 지망자가 많았던 법학이나 의학과 같은 전문직 교육에 비해 미술 교육의 체계성이 미흡했다는 사실은 심각한 문제였다. 서구 사회 곳곳에서 여성들은 다양한 원천으로부터 미술 교육을 구입할 수 있게 되었지만 교육의 제공자는 엄격한 기준의 교육을 제공해줄 수 없었다. 얼마간 예외가 있긴 했지만 여성 대상의 교과과정은 미약했다. 더구나 편견을 가진 미술학교의 소유주들이 여성의 입학을 제한할 수 있었다. (예를 들어, 19세기 말 런던 외곽에서 평판 좋은 학교를 운영했던 후베르트 폰 헤르코머Hubert von Herkomer는 기혼 여성을 학생으로 받아들이기를 거부했는데 그것이 예외적인 경우는 아니었다.)

교육에서 여성의 발전과 조직, 전시 구조 그리고 다양한 종류의 지원 그룹을 도모하는 것은 여성의 역할에 대한 보다 억압적인 견해들과 맞물려 진행되었다. 심지어 진전되던 시기에도, 여성의 행동에 관한 관습적인 태도들이 여성을 길들이고 마비시키는 영향을 미쳐 여성의 재능 발휘를 막았다. 경력을 쌓기 위한 여정은 뱀과 사다리 게임과

같은 우연의 요소와 함께 진행되었다. 그들은 경제력이 있거나, 지원해 주는 가족이 있거나, 여성에게 교육을 제공하는 국가에서 거주하는 경우 미술학교를 향한 사다리를 타고 올라갈 수 있었다. 한편 결혼, 출산, 가족의 지원 부족 때문에 뱀을 타고 미끄러져 내려갈 수도 있었다. 하지만 이러한 상황에도 불구하고 미술가 교육을 받는 여성들의 수는 점점 더 늘어났다.

여성이 받는 수업을 묘사한 그림은 이 새로운 삶에 대해 여성이 느끼는 흥분을 생생히 보여준다. 젊은 러시아 미술가 마리 바슈키르체프는 1870년내에 미술을 공부하기 위해 파리로 건너간 여성 세대에 속한다. 그녀는 1881년 살롱전을 위해 아이를 모델로 작업을 하는 열여섯 명의 동료 학생들을 담은 대형 단체 초상화를 제작했다. 바슈키르체프는 그녀의 일기에서 "여성의 작업실은 그려진 적이 없었다"라는 이유로 이 그림을 그렸다고 밝혔다. 이 언급은 이 주제를 제안한 교사의 태도를 이해하는 데 도움을 준다. 바슈키르체프는 계속해서 말한다. "그것이 그를 위한 광고가 될 것이기 때문에 그는 그의 말마따나 멋진 악평을 내게 안겨줄 일은 무엇이든 다하려고 했다."[10]

여성 화가의 사회적, 직업적 평판은 여전히 재능만큼이나 품위에 달려 있었다. 19세기 말까지 보헤미안 미술가와 같은 여성 화가는 출현하지 않았다. 19세기 중반 프랑스의 뛰어난 동물 화가로 특이한 인물이었던 로자 보뇌르는 그녀가 평상시 즐겨 입던 남성복을 입은 상태로는 결코 인터뷰를 한 적이 없었다. 여성의 가시성을 남성의 익명성으로 바꿀 수 있기를 희망하면서 1853년 그녀는 역작 「말 시장」을 위한 예비 드로잉을 그릴 때 대중 앞에서 남성처럼 옷을 입을 수 있는 허가를 파리 경찰에 구했다.[11]

보뇌르가 다른 사람이 그린 그녀의 초상화에 자신의 흔적을 남기

길 좋아했음에도 불구하고, 우피치에 소장된 젊은 시절의 인형 같이
표현한 카메오 이후로 그녀의 자화상은 전무하다. 이것은 그녀가 사적
인 자아와 공적인 자아 사이의 괴리를 인식하고 있었다는 사실로 설명
할 수 있다. 1857년 에두아르 루이 뒤뷔페가 그녀를 그렸을 때 보뇌르
는 무미건조한 아첨에 짜증이 났고, 뒤뷔페에게 그가 테이블을 그리려
고 했던 자리에 자신이 좋아하는 황소의 머리를 그리게 해달라고 설득
했다. 그녀가 미술에서 가장 중요하게 여기는 것이 이 그림에 담겨 있
다고 분명하게 밝혔기 때문에 이 그림을 일종의 자화상으로 해석해 볼
수도 있겠다. 다른 미술가가 그린 그녀의 초상화에 자신의 흔적을 남
기고자 하는 바람은 그녀의 생애 내내 계속되었다. 1893년 보뇌르는
그녀의 초상화를 그리고 있던 콩쉬엘로 풀드Consuelo Fould에게 다음과
같은 편지를 보냈다. "일단 초상화가 완성되면, 아니 그 전이라도 당신
이 괜찮다면 내게 캔버스를 보내주세요. 그러면 내가 개를 그려 넣겠
습니다." 1895년 조르주 아실풀드Georges Achille-Fould는 살롱전에 「작업
실의 로자 보뇌르」를 전시했다. "보뇌르가 내 캔버스에 당시 그녀가 작
업하고 있던 그림들을 직접 그려 넣음으로써 그녀의 그림들이 내 작품
의 일부분이 되었다."[12]

　당시 여성성의 개념과 여성의 미술계 진입이 허용됨에 따라 불가피
해진 여성의 기대 수준의 증가 사이에서 빚어지는 갈등의 고전적인 표
현은 마리 바슈키르체프에게서 찾아볼 수 있다. "내가 열망하는 것은
혼자 돌아다니는 자유, 오고 갈 자유, 튀일리 궁전, 특히 뤽상브르 공
원의 의자에 앉아 있을 자유, 아름다운 상점을 둘러볼 자유, 교회와 미
술관에 들어갈 수 있는 자유, 밤에 오래된 길을 걸어 다닐 수 있는 자
유입니다. 이것이 내가 바라는 바입니다. 허락되지 않는다면 진정한 미
술가가 될 수 없는 그런 자유 말입니다. 나처럼 보호자를 대동해야 하

고 루브르에 가려면 마차와 여성 동반자 또는 가족을 기다려야 하는 상황에서 내가 보는 것으로부터 좋은 것을 많이 습득할 수 있으리라고 생각하십니까?"[13]

바슈키르체프는 또한 교사들이 여성들로 하여금 자신이 여성이라는 사실을 잊을 수 없게 만들었다고 폭로한다. 자신보다 나이 많은 같은 반 학생 루이즈 브레슬라우Louise Breslau와 그녀의 작품을 살피고는 바슈키르체프는 이렇게 썼다. "내가 가장 두려워하는 것은 브레슬라우의 사기꾼 같은 면모이다. 그녀는 훌륭한 재능을 가졌고, 외모도 나쁘지 않다. 나는 그녀가 출세할 것이라고 확신한다."[14] 교사들이 여성들을 모두 한 무리로 묶어 다루었던 상황 속에서 그녀의 경쟁심을 비난하기는 어렵다. "무슈 쥘리앙과 다른 선생들이 남자들의 작업실에서 내가 여성의 솜씨도, 예의도, 능력도 갖고 있지 않다고 말했다는 사실을 당신에게 분명히 말해야겠습니다." 게다가 이 이야기는 여성 미술가에게 가장 호의적인 인물이라고 여겨졌던 작업실의 책임자로부터 나온 말이었다.[15] 바슈키르체프가 이러한 갈등 상황을 해소할 수 있는 유일한 방법은 가장 아름다운 여성이면서 뛰어난 미술가가 되는 것이었다. 그녀의 포부와 그녀의 여성성 간의 긴장은 25세의 나이에 폐결핵으로 세상을 뜨기 몇 년 전에 그린 자화상에서 확인할 수 있다.(오른쪽 페이지) 바슈키르체프의 미술에 대한 진지한 몰두는 큰 팔레트와 웃음기 없는 시선으로, 그녀의 자만심은 눈에 띄는 옷깃과 실루엣으로 표현된 형상으로 상징되며 하프는 음악적 재능을 암시한다. 쉽게 상처받고, 자만심 강하고, 열정적인 바슈키르체프의 면모는 1884년 그녀가 사망할 때까지 썼던 일기에서도 확인할 수 있다.

여성이 미술계에서 자리를 잡기까지는 시간이 걸렸다. 19세기 말에 이르러서야 화가의 진지함과 직업에의 전념을 환기하는 새로운 유형

마리 바슈키르체프, 「주름 장식과 팔레트가 있는 자화상」, 1880년경

의 여성 자화상이 등장했다. 매혹적이고 의식적으로 여성성을 발하는 숙녀와 닮아야 할 필요성은 이제 사라졌다. 여성들은 작업복이나 앞치마를 입고, 붓과 팔레트를 든 채 이젤 앞에서 열중하는, 합당한 모습을 묘사하기 시작했다. 이는 그들이 미술계 진입을 진지하게 받아들인다는 증거였다. 팔레트는 그들의 진지함을 상징하는데, 시각적으로 명확해지고 실물보다 훨씬 더 큰 크기로 묘사된 팔레트는 자화상에서 매우 적극적인 역할을 담당했다. '분명' 19세기 말에 팔레트 크기가 커지기는 했다. 한층 다양해진 색채와 튜브에 담긴 유화 물감, 보다 빠르고 자유롭게 물감을 채색하는 방식이 16세기의 작은 직사각형 팔레트에서 19세기 곡선 형태의 대형 팔레트로 변화하는 데 영향을 미쳤다. 이 변화는 자화상을 통해 추적할 수 있다.

19세기 말 다수의 자화상에서 팔레트의 중요성이 커진 것은 사진과 관계가 있다고 볼 수 있다. 1880년대에 휴대가 쉬운 상자형 카메라가 발명되어 아마추어에게 빠르게 보급되었지만 스튜디오 사진은 여전히 크고 무거운, 다루기 불편한 기구에 의존했다. 여성 사진작가들이 자화상의 전통에 뛰어들었을 때 그들은 카메라로 팔레트를 대체했다. 팔레트는 원하는 인상을 주기 위해 과시하거나 부드럽게 잡는 등 부속물처럼 다루어질 수 있었던 반면, 여성 사진작가들은 대개 자신보다 더 큰 기구와의 관계를 시각적으로 제시할 수 있는 방법을 고안해야 했다.

카메라는 여성에게 화가로서는 맞설 수 없는 강력한 이미지 통제력을 제공했다. 1903년경 A.K. 부르소A.K. Boursault가 촬영한 사진 「천창 아래에서」는 거트루드 케제비어가 그녀의 어마어마한 기계를 다루는 모습을 보여준다. 케제비어는 여성과 아이들을 담은 낭만적인 초상 사진으로 찬사를 받았지만, 부르소는 기계를 조작하고 있는 그녀의 단단히 움켜쥔 손에 초점을 맞춤으로써 부드러운 이미지 창조에 수반되는

케이트 매슈스, 「자화상」, 1900년경

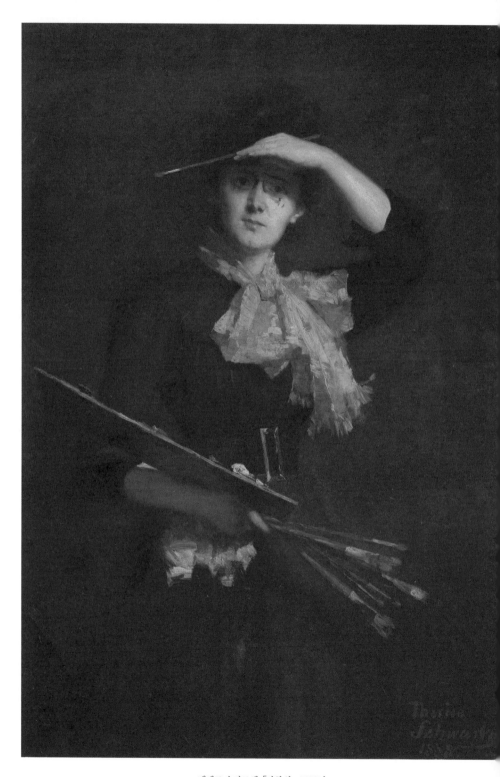

테레즈 슈바르체, 「자화상」, 1888년

긴장을 포착했다. 20세기로의 전환기에 미국의 사진작가 케이트 매슈스는 자신의 카메라를 남성적으로 표현하고, 자신은 그 옆에서 미소 짓고 있는 자그마한 여성적인 인물, 정확히 말해 재기 넘치는 작은 여성으로 묘사한다.(p.171) 그녀가 적극적인 자세를 보여주며 자신의 여성성을 통해 남성적인 요소를 통제한다는 점을 제외하면 이것은 수백 년 동안 이어져온 부부 초상화에 대한 패러디로 볼 수 있다. 이 같은 권력 유희는 자화상의 새로운 요소로, 일부 화가들에게 그들의 전문성을 나타낼 수 있는 새로운 방식을 독려하는 자극제가 되었을 것이다.

네덜란드의 화가 테레즈 슈바르체는 19세기 말 서구 미술계의 얼굴을 바꾼, 자신감 넘치는 새로운 유형의 여성 미술가의 전형이다. 그녀는 36세 때 우피치 컬렉션의 요청을 받아 자화상을 제작했다. 미술을 대하는 진지함 속에서 자신의 요염함이 아닌 (그녀는 줄곧 안경을 착용했다) 자신의 재능에 대한 신뢰, 미술가의 장비인 묵직한 미술용품과 동작 중 멈춤 상태를 표현한 이 자화상은 당시 야심 있는 모든 여성 미술가들의 상징이 될 수 있었다.(왼쪽 페이지) 눈 위에 올린 손은 150년 전 조슈아 레이놀즈 경이 젊은 시절의 자화상에서 사용했던 바라보는 몸짓으로, 그녀가 여성 진보의 시대를 살고 있음을 확신시킬 필요가 없었다는 것을 나타낸다.

이 시기의 많은 여성 자화상은 자신의 작품과 씨름하는 미술가에 대한 유사한 감각을 보여준다. 1889년에 제작된 자화상에서 영국 미술가 밀리 칠더스는 한쪽으로 머리를 기울인 채 자신의 그림을 어떻게 그려 나갈지 고민하고 있다.(p.6) 그녀는 팔레트를 든 손에 여러 개의 붓도 함께 쥐고 있어, 오른손으로 어떤 붓을 골라 채색할지를 결정하기 전 고심하는 인상을 풍긴다. 팔레트와 붓은 미술가와 감상자 사이에 벽을 만들고 기울어진 머리는 그녀를 진지하게 작업하는 미술가로

안나 빌링스카, 「앞치마와 붓이 있는 자화상」, 1887년

볼 것을 요구한다. 여성성에 대한 환심을 살 필요가 있었던 18세기와는 크게 달라진 모습이다.

폴란드의 미술가 안나 빌링스카는 작업 중 잠시 쉬고 있는 자신의 모습을 그렸다.(왼쪽 페이지) 다소 지저분한 그녀의 모습은 설득력이 있다. 그녀는 의도적으로 앞치마를 벗지 않았고, 아침에 핀으로 고정한 머리카락은 일부 흘러내렸다. 그녀는 소박한 곡목 의자에 앉아 몸을 앞으로 숙인 채 감상자를 지긋이 응시한다. 한쪽 손에 들린 한 다발의 붓이 앞치마를 가로질러 놓여 있고 팔레트는 다른 손끝에 걸려 있다. 이전에는 볼 수 없었던 그녀의 자세에서 여성의 달라진 자아관을 표출하는 자화상의 어휘가 확장되었음을 확인할 수 있다. 빌링스카는 모델의 배경으로 쓰일 법한 커튼 앞에 자신을 세워놓는다. 일시적인 자세와 배경막의 조합은 감상자에게 그녀가 그저 한시적일 뿐이지만, 미술가가 아니라 모델이 되었음을 알리는, 절제되었지만 재기 넘치는 방법이다.

19세기 말에 이르러 여성이 손댄 적 없는 남성 자화상 유형이었던 전위轉位 자화상에 대한 시도가 마침내 모습을 드러냈다. 미켈란젤로는 시스티나 예배당의 벽에 자신의 모습을 왜곡해 그렸고, 카라바조는 다윗이 높이 들고 있는 골리앗의 머리를 자신과 유사한 모습으로 그렸다. 19세기 말 카미유 클로델은 메두사의 잘린 머리를 들고 있는 페르세우스의 조각을 제작하기 시작했는데 메두사에 자신의 외모적 특징을 담았다.(p.176) 자신의 연인이자 선생이었던 오귀스트 로댕에게 거절당했을 때 제작된 클로델의 이 자소상은 머리카락이 뱀으로 이루어지고, 눈을 마주치면 상대방을 돌로 변하게 하는 고르곤의 형상으로 자신을 표현하는데, 이는 그녀가 느꼈을 무력감을 나타내는 강력한 이미지일 뿐 아니라 복수심의 표출이기도 하다.

카미유 클로델과 그녀의 조각 「페르세우스와 고르곤」, 1898~1905년

프란시스 벤자민 존스턴, 「자화상」, 1896년경

여성의 젠더 탐구는 회화에서는 20세기에서야 본격화되었으나 자화상 사진에서는 그보다 먼저 나타나기 시작했다. 여기에는 두 가지 이유가 있는데, 거울과 붓보다는 거울과 카메라의 관계가 좀 더 직접적이라는 점이 그 기저를 이룬다. 한 가지 이유는 즉각성이다. 특히 상자형 카메라를 통해 자신의 모습을 촬영하는 과정이 뷰파인더를 보고 레버를 누르는 간단한 일로 바뀐 이후에 카메라는 신속성에 대한 믿음을 강화했다. 자신의 사진을 찍는다는 것은 거울에 비친 상을 잡아 가두는 것과 가장 흡사한 행위이다. 이것은 시간이나 결정, 또는 수고를 감수할 필요 없이 그림을 그리는 것과 같다. 이와 같은 즉각성이 사진가들로 하여금 순간을 고정하고, 충동에 따라 행동하며, 상상력으로부

앨리스 오스틴, 「가면과 짧은 치마를 착용한 트루드와 나」, 1891년

터 이미지를 포착하고, 여러 새로운 모습을 시도하도록 고무했을 것이다. 두 번째 이유는 사생활과 관련이 있는데, 이것이 유희 정신을 북돋웠던 것으로 보인다. 이것은 사진의 찰나적인 성격과 뉴스 및 신문과의 연관성, 예술과 기술 사이의 불분명성, '누구나 할 수 있다'라는 분위기와 관련 있다. 그 이유가 무엇이든, 오늘날까지도 이 유희성이 자화상 사진에서 반복적으로 나타난다.

초기 사진이 표현한 환상은 변장용 상자와 같은 분위기를 띠었다. 미국의 사진작가 앨리스 오스틴과 그녀의 친구들은 햇살 좋은 어느 날 오후 「남장을 한 줄리아 마틴, 줄리아 브레트, 그리고 나, 1891년 10월 15일 오후 4시 40분」(아래)을 촬영하며 즐거운 시간을 보냈다. 무척 여

앨리스 오스틴, 「남장을 한 줄리아 마틴, 줄리아 브레트, 그리고 나」, 1891년

헬렌 메이블 트레버, 「모자, 작업복, 팔레트가 있는 자화상」, 1900년

성적인 화가였지만 그로 인해 크게 좌절했던 마리 바슈키르체프는 이러한 자세와 몸짓이 암시하는 자유의 핵심을 이해했을 것이다. 여성이 남성을 흉내 낼 때 그것은 남성을 놀리는 것일까?

프란시스 벤자민 존스턴은 1896년경에 제작한 자화상에서 '남성'의 방식으로 자세를 취했다.(p.177) 팔꿈치는 밖으로 나와 있고 머리에는 남성적인 모자를 쓰고 있으며 한 손에는 큰 맥주잔을, 다른 손에는 담배를 들고 있는 그녀는 한쪽 종아리를 반대쪽 허벅지 위에 올려놓은 채 몸을 앞으로 기울이고 있다. 이 이미지는 1970년대 젠더에 대한 탐구를 예시한다. 「가면과 짧은 치마를 착용한 트루드와 나, 1891년 8월 6일 오후 11시」(p.178)에서 오스틴은 흰색의 속옷, 담배, 가면—그리고 저 뒤에 보이는 것은 침구인가—등 순진함과는 거리가 있는 이미지를 보여준다. 이 이미지는 충격적인 의미를 함축한다. 실제보다 나이가 더 들어 보이고자 하는 소녀, 매춘과 밤의 은밀한 사생활, 기이한 이중 이미지, 이 모두가 카메라의 내밀함과 속도에 의해 조장된다. 이 사진은 대중에게 이러한 관심사가 제시되기 수십 년 앞서 제작되었다.

미술 제도교육의 개방은 여성들로 하여금 자신의 포부를 진지하게 받아들이도록 격려했다. 아일랜드의 미술가 헬렌 메이블 트레버는 60대 때 파리에 거주하면서 자신감을 발산하는 자화상을 그렸다.(왼쪽 페이지) 등을 곧게 세운 자세와 대형 팔레트, 침착한 시선, 화가의 작업복은 그녀가 '신분: 미술가'라고 분명하게 밝힐 수 있어 더없이 행복하다는 것을 보여준다. 60년 전 오르탕스 오드부르레스코처럼 트레버는 미술가의 베레모를 쓰고 있다. 그러나 이제는 교묘한 방식으로 착용할 필요가 없다. 이 화가는 그녀가 여느 남성들처럼 미술계 안에서 자리를 잡을 수 있는 자격을 갖고 있다고 생각하기 때문이다. 이것은 19세기가 여성 미술가들에게 가져온 변화를 효과적으로 보여주는 상징이다.

5.

20세기
금기를 깨다

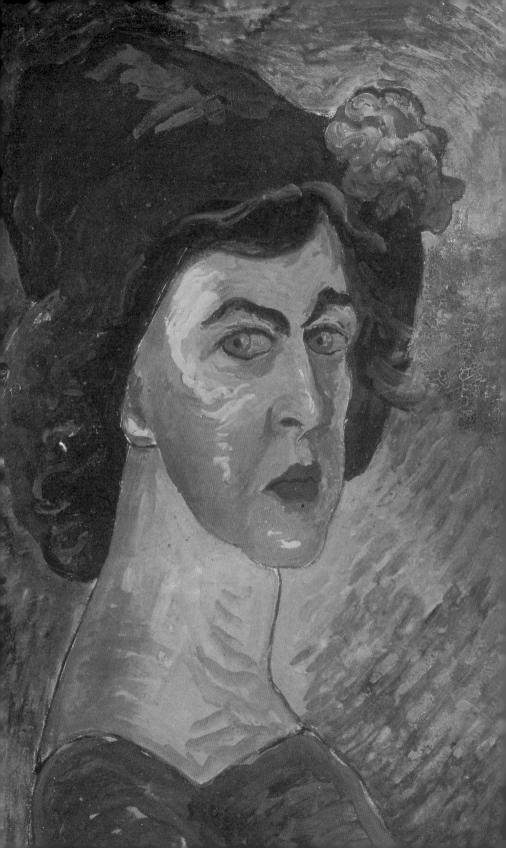

20세기는 여성다운 행동에 대한 전통적인 개념에서 해방된 새로운 유형의 독립적인 여성 미술가들과 함께 시작됐다. 20세기 벽두에 무일 푼이었던 파리의 그웬 존은 로댕의 누드모델 일을 하며 돈을 벌었다. 파울라 모더존베커는 아방가르드의 경향을 좇기 위해 독일의 미술가 남편을 떠나 정기적으로 파리를 방문했다. 쉬잔 발라동은 자신의 드 로잉 재능을 발견하고 그녀가 모델로 섰던 미술가들에게 용기를 얻어 미술가로서 새로운 경력을 시작했다. 제1차 세계대전 이전에 활동한 이 세 명의 여성은 최초의 여성 보헤미안 미술가이자 현대적인 움직임 을 보여준 여성 영웅이다.

여성이 미술계에서 입지를 확보하기까지 50년 정도 걸렸다. 대단히 오랜 시간이 걸린 것은 아니었다. 미술 수업에서 남성 옆에 자신의 이 젤을 세웠을 때 여성은—또는 적어도 일부 여성은—이전 세기와 같은 위장과 방어막 없이 **자신의** 관심사와 사물을 보는 **자신의** 방식을 그림 안에 담을 수 있다고 생각하기 시작했다.

마리안네 폰 베레프킨, 「자화상」, 1908~10년

20세기가 시작되면서 많은 자화상에서 금기를 깨는 유쾌한 감각이 나타났다. 보헤미안 미술가의 모습을 여성이 수용할 수 있게 되면서 새로운 행동양식과 주제가 생겨났다. 20세기 초 여성의 미술계 진입이 가속화한 것은 정신분석의 탄생과 동시에 일어났으며, 자기 이해에 대한 새로운 관심과 개인의 열망을 드러내고 남성 세계로의 진입이 제기하는 문제와 흥분을 탐구하는 여성 초상화의 급증 사이에는 분명한 상관관계가 있다.

새로운 대담함이 모두에게 거저 주어진 것은 아니었다. 설명은 변화와 진보에 집중하기 마련이지만, 교육의 접근 기회가 개선되었음에도 불구하고 여성들은 그들의 재능과 끈기, 정당한 자리에 대한 선심을 베푸는 듯한 태도 때문에 여전히 방해를 받았다. 또 미술가로서 경력을 쌓으려면 남성보다 더욱 강한 결단력이 필요했다. 1911년 월터 시커트는 그의 캠던 타운 그룹Camden Town Group에서 여성을 배제했다. 아마도 여성들이 그의 사생활과 직업 생활 모두를 복잡하게 만들고 있었기 때문일 것이다. 여성 미술가들은 예전과 마찬가지로 교정하고 평가하는 남성의 시선에 갇혀 있었다. 그웬 존의 아버지는 1898년 파리에 있는 딸을 만나러 갔을 때 목선이 깊게 파인 옷 때문에 딸이 매춘부처럼 보인다고 생각했다.[1] 여성은 여전히 남성의 말에 너무나 순응적이어서 기꺼이 달리거나 걷거나 멈추는, 스스로 길들여진 희생자였다. 이 모든 것을 견뎌내기 위해서는 힘이 필요했다.

그리고 자기만의 방이 필요했다. 여성 미술가에게 자신만의 공간이 갖는 중요성을 보여주는 미술가의 방을 그린 그림은 20세기 여성 자화상이 이룬 발전이었다. 여성이 글을 쓰고자 한다면 방과 수입이 필요하다는 버지니아 울프의 주장이 담긴 『자기만의 방A Room of One's Own』은 1929년에 출간되었지만, 이를 미술가에게 적용할 수 있는 시각적

에밀 샤르미, 「리용의 실내공간 - 미술가의 침실」, 1902년

증거는 1900년경 에밀 샤르미가 그녀의 작업실을 묘사한 몇 점의 그림 중 첫 번째 작품인 '자화상'에서 찾아볼 수 있다.(위) 그웬 존은 파리 세르슈미디 거리에 있던 그녀가 좋아했던 방을 한 번은 열린 창이 있는 풍경으로, 다른 한 번은 의자에 기댄 우산이 있는 풍경으로 묘사했다.(p.188) 1909년경 가브리엘레 뮌터는 작업실에서 작업에 열중하고 있는 자신의 모습을 그렸다.(p.190) 10년 뒤 니나 시모노비치예피모바는 작업실의 전신 거울에 비친 복잡한 공간 안에 자신을 담았다.(p.189)

1908년 작 「미술가 그룹」(p.191)에서 마리 로랑생은 미술가의 단체 초상화에 파블로 피카소, 기욤 아폴리네르, 페르낭드 올리비에와 함께 자신을 나란히 그려넣음으로써 단체 초상화를 제작한 최초의 여성

그웬 존, 「파리, 미술가의 방 한구석」, 1907~09년

니나 시모노비치예피모바, 「소콜니키, 실내에서의 자화상」, 1916~17년

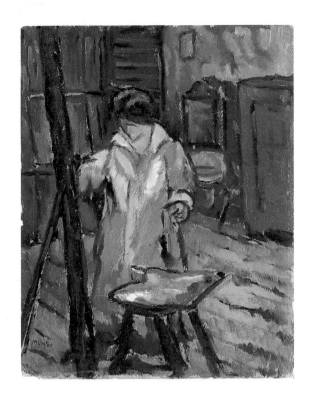

가브리엘레 뮌터, 「자화상」, 1909년경

이 되었다. 단체 초상화는 그 역사가 길다. 1년 뒤 로랑생이 그린 두 번째 버전의 단체 초상화 「아폴리네르와 그의 친구들」은 구성의 측면에서 외스타슈 르 쉬외르가 1640~42년에 제작한 「친구들의 모임」과 관계가 있다. 그녀는 아마도 루브르 방문을 통해 이 작품을 알고 있었을 것이다. 19세기 초 작업실 모임을 그린 작품이 급증하면서 이 전통이 부활되었고, 인상주의 시기에 노선이 같은 무리의 초상화를 통해 다시 붐이 일었다. 앙리 팡탱라투르가 마네에 대한 존경의 표시로 1870년에 그린 「바티뇰의 화실」이 그 대표적인 예이다. 여성이 단체 초상화에 자신을 포함시킨 것은 이 새로운 미술계에서의 평등에 대한 자신

마리 로랑생, 「미술가 그룹」, 1908년

의 소신을 강조한다. 아폴리네르가 로랑생의 연인이었고 피카소와 페르낭드 올리비에가 그녀의 친구였다는 사실을 감안하면 이 작품을 지원 시스템을 다룬 20세기 버전의 자화상으로도 볼 수 있다.

로랑생의 그림에서 당시 많은 파리 사람들에게 강한 호기심을 불러일으켰던 신비주의적 기독교 신앙 단체인 장미십자회Rosicrucianism의 요소를 다수 찾아볼 수 있음을 지적하는 연구가 있다.[2] 이 두 가지 버전의 초상화에서 로랑생은 파란색 드레스를 입고 있는데, 파랑은 그녀와 이름이 같은 동정녀 마리아Virgin Mary의 옷 색상이다. 그녀는 여자든 남자든, 그녀가 묘사한 모든 사람들이 선과 형태, 색채의 구성 속에서 하

나의 요소임을 분명하게 드러낸다. 개개인을 동등하게 강조하는 우아한 배치는 남성과 여성의 상호의존과 미술가와 작가의 유대관계에 대한 그녀의 신념을 시각적으로 구현한다. 그와 동시에 자신을 장미를 손에 든, 다른 사람들보다 높은 위치에 앉아 있는 모습으로 표현함으로써 다른 사람들과 자신을 교묘하게 구분한다. 이것은 그녀의 18세기 선조들이라면 이해했을, 권력 표현의 우아한 전략으로 해석할 수 있다. 로랑생이 자신을 포함시킨 것은 20세기의 모든 주요 미술운동에 여성이 참여했다는 사실을 상기시킨다. 제1차 세계대전 이전, 무르나우에 위치한 가브리엘레 뮌터의 집은 연인 바실리 칸딘스키와 친구 마리안네 폰 베레프킨, 알렉세이 폰 야블렌스키에게 아방가르드 미술의 거점이었다. 1916년 칸딘스키가 그녀를 떠날 때까지 뮌터는 자신을 포함해 네 사람의 단체 초상화를 여러 점 제작했다.

여성 모델과 함께 있는 자화상은 19세기 후반 남성 미술가들이 선호한, 자신의 보헤미안적인 위치를 선전하는 하나의 방식이었다. 로비스 코린트는 1902년 작 초상화에서 한 손은 유리잔을, 다른 손은 모델의 가슴을 잡고 있는 자신의 모습을 그렸다. 이는 그가 전통적인 행동방식을 무시하는 사람임을 과시한다. 반反부르주아적인 태도를 보여주는 코린트의 시각적인 진술은 20세기 여성의 자화상으로 넘어오면서 성적 자극이 덜한 형식으로 전개됐다. 코린트의 초상화 속 모델인 하를로테 베렌트는 그의 제자이자 미술가였고 1903년 그의 아내가 되었다. 1931년 그녀는 「모델과 함께 있는 자화상」(오른쪽 페이지)을 그렸다. 이 작품은 두 여성이 베렌트의 작품을 보고 있는 장면을 보여줌으로써 두 사람의 평등한 관계를 나타냄과 동시에 성적인 해석을 약화시킨다.[3]

영국의 화가 로라 나이트는 여성에게 새롭게 열린 미술 제도교육의 확대가 맺은 결실이다. 나이트가 열세 살일 때, 미술교사였던 어머니

하를로테 베렌트코린트, 「모델과 함께 있는 자화상」, 1931년

로라 나이트, 「자화상」, 1913년

가 그녀를 노팅엄 미술학교에 특기자 학생으로 입학시켰다. 따라서 나이트는 수업료를 낼 필요가 없었고, 운과 노력, 재능을 두루 갖춘 그녀는 전문 미술가로서 성공을 거두었다. 20세기 이전에는 신뢰성과 예의범절이라는 명목 아래 여성 미술가의 작품에 남녀 누드모델이 등장하는 것이 금지됐다. 그러나 1913년에 제작한 나이트의 대담한 자화상은 이러한 태도가 어떻게 바뀌었는지를 보여준다.(왼쪽 페이지) 제1차 세계대전이 발발하기 전 그녀는 남편 해럴드와 함께 콘월에서 살면서 "온전히 자기만의 것을 발견했다."

나이트는 자서전에서 다음과 같이 말한다. "햇빛 말고는 걸친 것이 없는 인간의 나신은 얼마나 성스러운지." 애석하게도 이 자화상을 제외하고는 이러한 경향을 보여주는 작품 중 오늘날 전하는 것은 거의 없다. 여성 누드를 그린 그녀의 스케치북은 습기로 훼손되었다. "내 작업실을 가득 채우고 있던 작품들 중 오랜 기간에 걸쳐 진행했던 집중적인 연구인 자연스러운 환경 속에서 그린 누드 습작에 대한 기록은 존재하지 않는다."[4]

이 작품의 일부 요소는 나이트가 가진 소신을 알리는 데 중요한 역할을 담당한다. 그중 하나가 실물 크기이고 다른 하나가 여성의 강조이다. (나이트는 이 시기에 서커스와 연극의 여성 배우들을 그린 그림으로 잘 알려졌다.) 또한 작품에 한 명이 아닌 두 명의 누드를 포함시킴으로써 그녀의 그림이 얼마나 일취월장하고 있는지에 대한 판단을 유도하면서 천연덕스럽게 과시한다. 마지막으로 이 작품은 익숙한 남성 미술가/여성 모델의 조합을 여성 미술가/여성 모델로 대체함으로써 남성 미술가에 대한 고정관념에 도전한다.

로테 라제르슈타인의 「나의 작업실에서」(p.196)는 여성 미술가와 그녀의 모델이라는 주제가 1928년 무렵에는 얼마만큼 일반화되었는지

를 보여준다. 이 이미지는 전통적으로 미술가와 모델을 그린 그림이 고수하는 성적인 함의 일체를 제거했다는 점에서 탁월하다. 등을 대고 누워 있는 모델의 납작해진 가슴은 사실적이고 미술가는 작업에 깊이 몰입해 있다. 이 작품에서 현장의 고요함과 정적을 느낄 수 있을 정도다. 라제르슈타인과 나이트는 작품에서 그들의 성적 취향을 읽어낼 단서를 남기지 않는다. 라제르슈타인의 모호한 외모조차 당시 유행하던 양성성 때문인 것으로 보인다. 두 미술가 모두 여성 모델을 선택했다는 사실은 매우 흥미롭다. 이것은 여성이 남성 미술가/여성 모델의 고정관념을 아무 생각 없이 받아들였다는 것을 의미할까, 아니면 대중이 아직 남성의 누드를 그리는 여성 미술가를 받아들일 준비가 되지 않았음을 인지하고 있었다는 것을 의미할까?

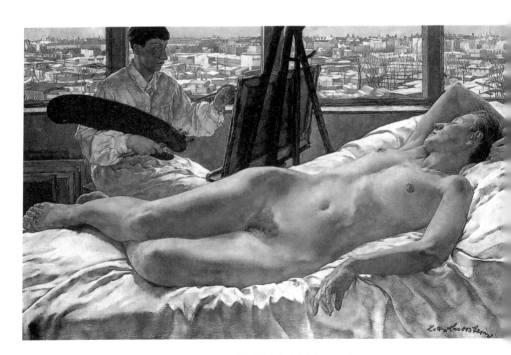

로테 라제르슈타인, 「나의 작업실에서」, 1928년

로메인 브룩스, 「자화상」, 1923년

글룩, 「담배를 물고 있는 자화상」, 1925년

20세기 초, 에곤 실레를 비롯한 남성 미술가들은 그들의 에로틱한
관심을 표현하기 시작했다. 남성보다는 절제된 방식이긴 하지만 몇몇
여성들 역시 사생활에 대해 공개적으로 발언하기 시작했다. 미술가들
은 원할 경우 자신의 성적 취향을, 그것이 관습에서 벗어난 것일지라
도 묘사할 수 있었다. 로자 보뇌르가 그녀의 남성적인 면모를 노출하
지 않고자 조심했던 반면, 1920년대에 주어진 새로운 자유는 영국의
미술가 글룩이 검은색 베레모와 줄무늬 넥타이를 착용하고, 입에 담배
를 문 늠름한 남성의 모습으로 가장한 자신을 표현하는 것을 가능하
게 해주었다.(위) 로메인 브룩스 또한 자신을 매우 매력적이고 남성적인
여성으로 보여준다.(p.197) 글룩처럼 클로드 카엉(허구의 모호한 이름)도

클로드 카엥, 「자화상」, 1928년경

성공한 유대인 가문 출신의 레즈비언이었다. 1912년에서 1930년대 사이에 제작된 여러 자화상 사진 가운데 많은 머리를 말아 올리고 소녀처럼 옷을 차려입고 찍은 사진은 마치 인형 같은 인위적인 모습을 전한다. 이는 그녀가 느낀 감정을 반영한 것으로 보인다. 반면 자신을 남성적인 모습으로 촬영한 그녀의 사진은 섬세하고 창의적인, 양성적인 이미지를 낳는다.(위)

카메라의 남성성을 끈질기게 물고 늘어진 사진작가들은 남성과 여성의 전통적인 역할 사이에 놓인 시각적인 경계선을 무너뜨리는 데 크게 기여했다. 1933년경 사진작가 마거릿 버크화이트는 영화 스타의 스튜디오 사진을 연상시키는 매력적인 작품에서 자신의 강력한

마거릿 버크화이트, 「카메라와 함께 있는 자화상」, 1933년경

게르마이네 크룰, 「담배와 카메라가 있는 자화상」, 1925년

지나이다 세레브랴코바, 「화장대 앞에서의 자화상」, 1909년

여성다움을 강조하기 위해 남성적인 의상과 자세를 활용했다.(p.200) 동료 사진작가 게르마이네 크룰은 양차 세계대전 사이에 제작한 사진에서 남녀 모두에게 적용할 수 있는 고전적인 사진작가의 몸짓과 카메라와 담배로 자신을 묘사한다.(p.201)

이 시기의 미술가들은 자화상 사진에서 종종 신체의 효과적인 확장으로서 리플렉스카메라를 사용했다. 이 전략은 메리 커샛의 1880년 작 회화 「특별관람석에서」(보스턴 미술관)에서 그 전례를 찾아볼 수 있다. 이 작품에서 여성은 오페라 안경을 관람객을 향해 돌린다. 사진작가와 세계 사이에 벽을 세울 수 있는 이 제3의 눈이 가진 능력은 우리의 눈과 귀, 목을 들여다보는 의사의 손전등과 같은 권위를 시사한다. 독일의 사진작가 일제 빙의 1931년 작 「라이카 카메라와 함께 있는 자화상」은 여성의 권위를 나타내는 또 다른 강렬한 이미지를 보여준다. 이 작품에서 빙은 렌즈를 통해 보는 이를 살피고 있는 그녀의 옆얼굴과 정면을 동시에 보여준다.

아방가르드 남성 미술가들은 나신의 자화상을 통해 자신의 정신 상태를 묘사하는 데 관심을 가져왔는데, 20세기 초 소수의 대담한 여성 미술가들이 이를 주제로 선택했다. 지나이다 세레브랴코바가 유혹하듯 한쪽 어깨가 내려간 슈미즈와 배경의 침대, 세숫대야, 묶지 않은 머리가 의미하는 성관계를 암시하는 시선과 더불어 은밀한 자아를 캔버스에 표현하는 것에 대해 당시 여성 미술가들이 자유로웠음을 보여준다.(왼쪽 페이지) 결혼한 지 1년쯤 되었던 1909년에 그린 「화장대 앞에서의 자화상」은 혁명 전 러시아의 예술세계파The World of Art(1890년대 말 러시아에서 결성된, 상징주의와 모더니즘 미술을 고리로 러시아 미술과 서유럽 미술을 연결했던 미술 운동 그룹.*)에서 찬사를 받았던 그녀의 여성성 안에서 자신감과 활기, 기쁨을 발산한다.

옷을 벗은 자아

그웬 존은 자신의 몸을 부끄러워하지 않았다. 1904년 파리, 무일푼이었던 존은 휘슬러를 기념하기 위한 로댕의 작업에서 모델이 되었다. 이 일은 짧고도 열정적인 연애로 끝났다. 로댕의 입장에서는 짧은 연애였지만 이 위대한 조각가에 대한 존의 집착은 이후 수년간 그녀의 삶과 작품에 영향을 미쳤다. 1909년 존은 로댕을 가슴에 품고서 세르슈미디 거리에 있는 그녀의 방에서 자신의 누드를 묘사한 다수의 드로잉과 수채화를 제작했다.(오른쪽 페이지) 서 있는 자화상은 한 장의 드로잉을 베껴 그린 일련의 동일한 드로잉들 중 하나로, 그녀가 당시 새롭게 시작한 구아슈의 색조와 색채를 연습하기 위한 바탕 작업으로 제작되었다.(웨일스 국립미술관)

1911년 지나이다 세레브랴코바는 「수영하는 사람(자화상)」에서 옷을 입고 있지 않은 자신의 모습을 그렸다. 이듬해 상트페테르부르크의 러시아 박물관이 이 작품을 구입했다. 1917년에는 당시 학생이었던 조각가 르네 진테니스가 자신의 누드를 드로잉으로 그렸다.(p.206) 화가들과 마찬가지로 사진작가들 역시 옷을 벗은 자신의 모습을 촬영했다. 사진작가들이 따랐던 전통적인 양식인 회화주의Pictorialism가 신체의 '예술적인' 재현에 영향을 주었다. 이모젠 커닝엄이 1906년에 촬영한 풀밭 위에 누워 있는 누드 자화상 사진과 3년 뒤에 제작된 앤 브릭먼의 자연과 하나가 된, 옷을 벗은 자신의 모습을 보여주는 「홀로 있는 소나무」는 그웬 존의 침대에 앉아 있는 누드 자화상보다 인위적으로 보인다. 이는 보다 '사실적인' 자화상을 현실에 대한 직접적인 모사로 보는 우리의 단순한 경향을 드러낸다. 이러한 누드 자화상은 여성 미술가들의 자신에 대한 호기심의 증거이다. 그들은 자신의 몸이 어떻게 보이는지 뿐만 아니라 일종의 내적 진실에 대해서도 관심이 있었던 것 같다.

그웬 존, 「옷을 벗은 채 침대에 앉아 있는 자화상」, 1908~09년

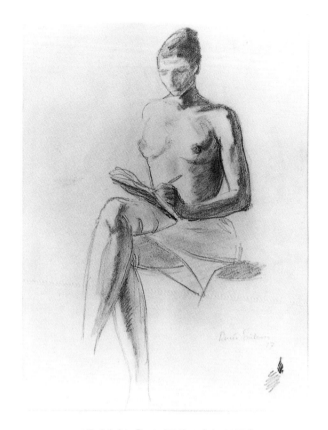

르네 진테니스, 「누드 자화상 그리기」, 1917년

거울은 내면의 진실에 대한 탐구의 상징이 되었다. 마침내 거울은 허영심과의 연결고리를 떨쳐 버리고 인간의 복잡한 특성을 암시하는 데 종종 사용되었다. 거울의 반사는 사진작가들을 매혹했다. 20세기에 자기 성찰은 사진작가들에게 맞춤한 주제였고 많은 이들이 자화상을 통해 자신의 삶을 기록했다. 이모젠 커닝엄은 회화주의 사진에서 출발해, 그림같이 아름다운 누드를 표현했지만, 결국 마치 아이에게 하는 것처럼 카메라를 향해 다정히 볼을 가져가는 나이 든 여성 사진작가가 되었다.(p.208)

일제 빙, 「지하철이 있는 자화상」, 1936년

일제 빙은 「지하철이 있는 자화상」(위)에서 사진은 그림보다 담을 수 있는 내용이 적다는 견해를 인정하지 않으려는 듯, 반사를 활용해 이미지의 비밀을 서서히 풀어놓는다. 이는 클라라 페이터르스가 정물화에서 반짝이는 표면에 반사된 자신의 모습을 그린 것과 동일한 충동을 반영한다.

많은 수의 자화상 연작과 세트는 자기 성찰이라는 새로운 풍토의 결과였다. 자기 성찰을 담은 많은 프로젝트가 잘 알려져 있는데, 20세기 초 파울라 모더존베커가 그린 일련의 자화상들이 대표적이다. 그녀의 작품에는 공통적으로 어두운 눈을 한 그녀의 탐색하는 듯한 시선이 특징적이다. 그러나 반복적으로 자기 자신으로 회귀하는 것은 20세기의 보편적인 현상이었다.

이모젠 커닝엄, 「카메라와 함께 있는 자화상」, 1920년대

독일에서 출생했지만 영국으로 입양된 마리루이즈 폰 모트시츠키의 약 400점에 달하는 그림의 주제는, 의뢰 받은 초상화와 스승이었던 막스 베크만의 유산인 상상의 장면을 그린 그림을 제외하면, 대부분 가정과 관련이 있으며, 병으로 쓰러진 그녀의 어머니에 대한 초상화 연작과 그녀의 직업, 인간관계, 나이에 따라 변하는 외모에 대해 이야기하는 자화상 연작이 중심을 이룬다.

모트시츠키는 1926년 20세 때 베크만과 엘 그레코의 영향을 받아 길게 늘인 머리의 미인으로 묘사한 자화상을 그리기 시작했다. 3년 뒤 이 천진함은 비스듬히 누워 있는 풍만한 누드 자화상「발코니」로 바뀌었다. 그녀는 자신의 신체 부위를 그린 여러 점의 드로잉을 기초로 야외에서 대형 거울의 힘을 빌려 이 작품을 그렸다. 1930년에는「양장점에서」(p.212)를 제작했다. "분별력 있는 한 친구가 최근에 이렇게 말했다. '이 그림은 젊음에 대한 간결한 표현이야.' 그 말에 나는 매우 기뻤다. 나는 내 자신을 세상에 보여주고 있었다고 생각한다."[5] 1939년 모트시츠키는 그녀의 가장 중요한 인연이라 할 수 있는 작가 엘리아스 카네티를 만났다. 그가 자신보다 어린 여성과 결혼했을 때 그녀는 크게 괴로워하며 강렬한 2인 초상화를 그렸는데, 이 그림에서 카네티는 독서에 열중하고 있음에도 불구하고 활력을 발산한다. 그녀는 자신을 작품 왼편에 추가로 덧그려진 듯한, 그를 지켜보는 관찰자로 묘사한다. 화면 안에 붓이 들어 있긴 하지만 그녀는 아무 일도 하고 있지 않다.

1941~43년, 독일계 유대인 하를로테 잘로몬은 자신의 삶의 연대기를 기록한 뒤 책으로 엮은, 수백 점의 종이 위에 그린 회화 연작「삶? 또는 연극?」(pp.210~11)을 제작했다. 유대인이라는 이유로 나치에 우호적인 프랑스 남부에 추방된 상황이었기 때문에, 그녀는 반유대주의의 광란이 결국 그녀를 강제수용소에 수감된 임산부로 만들어 버릴 수도

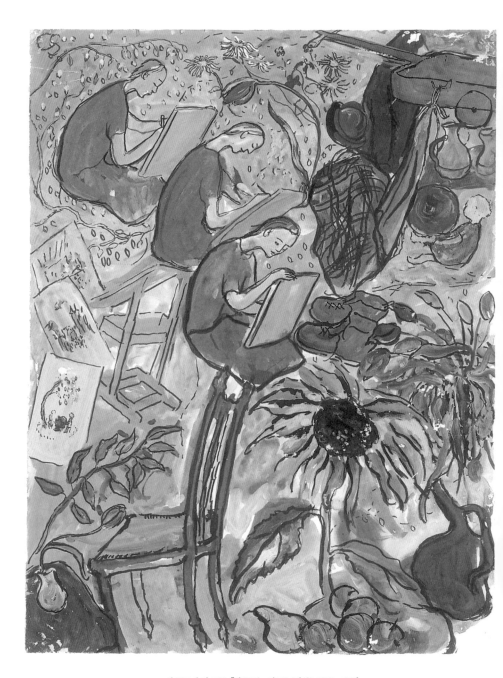

하를로테 잘로몬, 「삶? 또는 연극?」(세부), 1941~43년

마리루이즈 폰 모트시츠키, 「양장점에서」, 1930년

있다는 두려움 속에서 이 작품을 완성했다. 그리고 그녀의 추측은 현실이 되었다. 가명을 사용해 격앙된 감정을 표현한 이 작품은 상상의 변신을 다룬 수작이다. 잘로몬은 하를로테 한으로 분해 그녀가 속해 있던 나치 이전의 교양 있는 삶의 일화들을 보여준다. 자살 충동에 사로잡힌 어머니, 오페라 가수인 의붓어머니, 전쟁 영웅인 아버지, 고루한 조부모, 첫사랑, 미술학교, 최초의 반유대주의의 그림자, 이 모든 것들이 만화와 표현주의적인 선과 색채를 결합한 양식으로 마치 영화의 한 장면처럼 제시된다. 작품이 전하는 독창적인 절박함과 시각적인 즐거움이 잘로몬을 비극의 희생자에서 재능 있는 미술가로 탈바꿈시킨다.

멕시코의 미술가인 프리다 칼로는 자기 성찰과 공개적인 발언의 자유, 자화상 연작을 하나로 묶었다. 그녀의 모든 작품은 자화상이자 고통과 열정 가득한 삶의 기록이다. 남녀를 막론하고 독창적인 그녀의 작품에 견줄 수 있는 일련의 자전적인 작품을 제작한 미술가는 없었다. 그녀는 18세 때 버스 사고로 척추가 부러졌고, 47세의 나이로 사망할 때까지 35회 이상의 수술을 견뎌야 했으며 결국 괴저壞疽에 걸린 다리를 절단해야 했다. 그러나 예술적, 개인적, 정치적인 측면에서 그 어떤 것도 그녀의 열정적인 삶을 가로막지 못했다. (그녀는 레온 트로츠키의 연인이었고 디에고 리베라와는 두 번 결혼했다.) 그 뜨거운 열정으로부터 그녀의 독특한 그림이 탄생했다. 각각의 작품은 자화상이면서 전체적으로는 그녀의 감정과 신념을 보여주는 시각적인 일기가 된다. 상상력을 극대화시킨 메리 엘렌 베스트라 할 만하다.

삶을 뒤흔드는 사건은 예술적인 시각에 영향을 미치기 마련이다. 아르테미시아 젠틸레스키가 여성 중심의 시각에서 다룬 폭력의 주제는 그녀가 겪은 강간과 이후의 고문 경험에서 비롯되었다고 할 수 있다. 그녀의 양식과 주제는 카라바조의 영향을 받은 17세기의 다른 미술가

들과 다를 바 없었다. 하지만 홀로페르네스의 목을 베는 유디트를 세 가지 다른 버전으로 그렸다는 사실은 적어도 그녀가 겪은 강간의 맥락에서 생각해볼 필요가 있다. 20세기는 미술가가 자신의 경험을 작품 속에서 공개적으로 표현하는 것을 허용했다. 자신의 개인적인 삶의 기쁨과 공포를 표현한 시각적인 일기라 할 수 있는 칼로의 작품을 비롯한 일련의 작품들은 이전 시대였다면 수위 조절을 거치지 않고는 제작될 수 없었을 것이다.

프리다 칼로는 여성의 자화상에 고통을 들여온 주인공이다. 괴로워하는 미술가의 자화상은 고통에 찬 예수를 빌어 표현한 뒤러부터 악마에 시달리는 고야에 이르기까지 긴 역사를 갖고 있다. 육체적인 퇴화는 솔직한 기록에 대한 필요성에 따라 자화상에 도입되었다(로살바 카리에라의 늘어진 눈꺼풀이 그 예이다). 그러나 칼로는 「부러진 기둥」(오른쪽 페이지)에서 이 둘을 결합해 신체적, 정신적 고통 속에 있는 그녀를 보여준다. 당시 그녀는 척추를 지탱하기 위한 철제 코르셋을 착용해야 했다. 그녀가 겪는 극심한 고통은 눈에서 떨어지고 있는 눈물과 그녀가 매료되었던 멕시코의 원시적인 종교 이미지에 등장하는 성 세바스찬의 화살처럼 그녀의 살에 박힌 못으로 가시화된다. 부러진 기둥은 그녀의 기댈 수 없는 척추에 대한 은유이자 불편한 성적 의미를 함축하고 있다. 기둥은 그녀의 머리가 당당하게 균형을 잡을 수 있도록 도움을 주는 한편 원치 않게 그녀의 몸을 관통한다.

20세기 미술에서 모성은 임신을 통해 다루어지기 시작했다. 엘리자베트 비제르브룅은 회고록을 통해 임신을 언급했던 반면 파울라 모더존베커는 이 주제로 그림을 그렸다. 결혼에 대한 불만이 점점 커져가고 있던 1906년 그녀는 결혼 6주년 기념일에 파리에서 임신한 자신의 모습을 그렸다.(p.216) 한 달 전 그녀는 남편에게 다음과 같은 편지를 보

프리다 칼로, 「부러진 기둥」, 1944년

파울라 모더존베커, 「결혼 6주년 기념일의 자화상」, 1906년

냈다. "나는 이제 당신의 아이를 갖고 싶지 않아요."[6] 해석이 불가능한 표정의 그녀는 한 손은 허리 높이에 올려놓고 동그랗게 모아 쥔 다른 한 손은 아래 부분을 받친 채 임신한 배를 감싸고 있다. 뱃속 아기와 함께 홀로 자신을 살피고 있는, 보다 정확히 말해서 지금까지 알려진 바로 당시 그녀는 임신을 하지 않았기 때문에 임신을 상상하는 이 이미지에는 자족적인 특성이 있다. 자신의 배를 살피는 스스로를 관찰하고 있기 때문에 그녀는 위엄 있어 보이면서도 조금은 당혹스러운 표정을 띤다. 그리고 이를 통해 18세기에 인기있던 어머니와 아이의 자화상에 양면성을 추가한다. 그녀는 "아기가 나의 삶을 바꾸게 될 것인가?"라고 묻고 있는 듯 보인다.

프리다 칼로, 「나의 탄생」 또는 「탄생」, 1932년

같은 해 조각가 클라라 베스트호프는 그녀의 남편인 시인 라이너 마리아 릴케에게 다음과 같은 편지를 썼다. "그녀는 그녀의 유일한 소득인 남자가 없어도 자신이 아이를 가질 수 있다고 믿습니다. 그리고 지금도 갖고 싶어합니다 (……) 그녀는 진정한 여성이 되기 위해서 아이가 필요하다고 생각합니다."[7] 이 추론적인 자화상은 그녀가 이듬해 정말로 임신을 하게 되었으나 출산 3주 뒤 사망했다는 사실로 인해 비통함을 띤다. 이 이미지를 통해 모더존베커는 고대 그리스의 고전적인 베누스 푸디카에 필적할 만한 전형적인 임신의 자세를 고안해냈다.

임신에 뒤이어 출산이 20세기의 자화상에 유입되었다. 출산과 모성을 신성시하는 태도는 스코틀랜드의 화가 세실 월턴에게서 확인할 수 있다. 그녀는 고대 조각상과 같은 반누드 상태로 엄숙한 태도로 아기를 높이 들고 있는 자신의 모습을 그린다. 유산을 경험한 프리다 칼로는 이 주제를 훨씬 더 적나라한 방식으로 다룬다. 「헨리 포드 병원」에서 그녀는 피가 흥건한 침대에 누워 있는 모습으로 자신의 유산을 묘사한다. 같은 해 제작한 「나의 탄생」(p.217)은 그녀의 다리 사이에서 검은색 일자 눈썹을 한 그녀의 거대한 머리가 나오는 충격적인 이미지를 보여준다. 노골적인 표현의 측면에서 이 작품을 1864년 귀스타브 쿠르베가 파리의 터키 대사를 위해 제작한, 여성의 생식기를 묘사한 그림 「세상의 기원」과 비교해 살펴볼 필요가 있다. 두 작품 모두 감상자를 관음증적 시선으로 이끌지만 쿠르베의 작품은 가벼운 포르노그래피의 사례로 사그라지는 반면 칼로의 불편한 이미지는 쿠르베가 성을 주제로 다룰 때 고려할 의사가 없었던 출산, 고통, 그로테스크 같은 문제들과 대면하도록 만든다. 칼로의 자화상은 강렬한 독창성에서부터 멕시코 미술의 전통과 자전적인 폭로의 결합에 이르기까지 서구 미술에서 독특한 위치를 차지한다.

어린이는 더 이상 조수(메리 빌) 또는 부속물(엘리자베트 비제르브룅)과 같은 보조적인 역할로 등장하지 않는다. 20세기는 아동과 아동의 미술을 존중했다. 영국의 미술가 진 쿡이 1958년 자신의 초상화(테이트 브리튼)를 그리고 있을 때, 배경에 보이는 아기 침대의 주인인 아들이 이젤 쪽으로 걸어와 붓을 쥐고 그녀의 그림에 자신의 흔적을 더했다. 쿡은 그 흔적을 제거하지 않고 작품에 포함시켰다.

가족과 함께 있는 자화상과 같은 익숙한 주제는 20세기에 들어와 새로운 전환을 맞았다. 쉬잔 발라동이 제작한 가족과 함께 있는 자화상에서 인물의 배치는 지원과 존경의 원천으로서의 가족이 아닌 복잡한 가족 관계를 암시한다.(p.220) 그녀는 여성의 힘을 직접적인 경험을 통해 알고 있었다. 발라동은 어린 나이부터 모델 일을 하면서 독립적으로 생활했고 가족의 버팀목이었다. 그녀가 자신을 초상화의 중심에 배치한 것은 이 점을 반영하며 옆에 어머니를 둔 것은 노화를 받아들였음을 나타낸다. (그녀는 르누아르의 모델로 섰던 자신의 신체에 나타난 시간의 흔적을 기록한 자화상을 두 점 이상 제작했다.) 남성들은 그림 중앙의 발라동과 함께 사선 구도를 이루는데 이상하게도 무력해 보인다. 아들인 미술가 모리스 위트릴로의 위치는 종속을 암시하며, 남편 앙드레 위터는 그녀보다 키가 크지만 작품 밖으로 향한 그의 시선은 부재를 의미한다. 각 인물이 뚜렷한 특징을 띠고 있음에도 불구하고 감상자의 주목을 끄는 것은 중심이 되는 위치와 꼿꼿한 자세, 자신을 가리키고 있는 손을 통해 표현되는 자부심에 찬 발라동이며, 그녀가 스스로를 편안하게 받아들이고 있음을 보여준다.

기대 수명의 증가와 더불어 여성 미술가의 수도 늘어나면서 나이가 들거나 아름다움이 덜한 시기의 자화상이 보다 자주 등장하게 되었다. 재능만큼이나 나이에 대한 존경을 담은, 나이 든 미술가의 자긍심

쉬잔 발라동, 「가족 초상화」, 1912년

에 찬 초상화는 케테 콜비츠의 손을 거치면서 늙어가는 자신을 기록한 냉정한 연대기와 삶의 공포에 대한 절망적인 반응으로 바뀐다.(p.222 위) 렘브란트처럼 그녀는 시간이 남긴 흔적에 매료되었고, 심지어 자화상에서 노화 과정을 재촉했던 것으로 보인다. 서른 살 이후로 그녀는 드로잉과 에칭, 조각 등 자신의 외모에 삶이 남긴 흔적을 기록하는 데 있어서 결코 자신을 젊어 보이게끔 묘사하지 않았다. 핀란드의 미술가 헬레네 셰르프벡은 80대 때 생명과 힘이 꺼져가며 죽어가는 자신의 모습을 그렸다.[8](p.222 아래) 그녀는 캔버스로부터 여분의 물감을 제거함으로써 마치 피부를 제거해 그녀를 기다리고 있는 해골을 드러내고자 한 듯 보인다.

피부 아래의 해골에 매료된 미술가는 셰르프벡만이 아니었다. 「나의 두개골 엑스선 사진」(p.223 아래)에서 기품 있는 코의 흐릿한 형태, 직사각형으로 보이는 반지가 끼워진 우아한 손가락, 커다란 고리 모양 귀걸이 등 메레트 오펜하임의 개성적인 이미지는 덧없는 존재에 대한 충격적인 초상화를 구성한다. 미국의 미술가 앨리스 닐의 「자화상, 해골」(p.223 위)은 듬성듬성 빠진 지나치게 긴 치아, 눈에서 흐르는 피 등 사후의 섬뜩한 모습을 보여준다. 적나라한 이 이미지들은 모두 해골과 초상화를 하나로 결합한 보기 드문 메멘토 모리이다.

나이가 곧 암울함을 의미하지는 않는다. 1980년 80세의 닐은 벌거벗은 자신의 초상화를 그렸다.(p.224) 그녀는 결코 금기를 두려워하지 않았다. 누드 초상화는 1933년 조 굴드를 세 세트의 생식기를 가진 것으로 묘사해 악명 높은 초상화(개인 소장)를 그리면서 그녀 스스로 개척한 영역이었다. 그녀는 또한 1930년대에 전시를 거부당한 어린이의 누드 초상화를 비롯해 임산부의 누드 초상화를 처음으로 그렸고 남녀 커플의 누드 초상화도 제작했다. 따라서 이 실물 크기의 자화상은 누

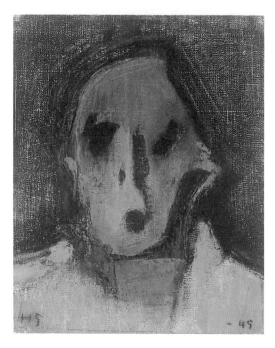

케테 콜비츠, 「손을 이마에 얹고 있는 자화상」, 1925~30년(위)
헬레네 셰르프벡, 「어느 늙은 여성 화가」, 1945년(아래)

앨리스 닐, 「자화상, 해골」, 1958년(위)
메레트 오펜하임, 「나의 두개골 엑스선 사진」, 1964년(아래)

앨리스 닐, 「누드 자화상」, 1980년

드가 감상자와 모델을 더욱 가깝게 만드는 데 도움이 된다는 그녀의 신념을 밝힌 예술 선언서로 볼 수 있다.

닐은 작은 체구의 온화한 할머니 같은 분위기를 풍기지만 기운차고 선명한 색상부터 벗은 몸에 이르기까지 이 그림에서 고정관념에 순응하는 요소는 하나도 없다. 그녀는 결코 불쌍하거나 추해 보이지 않으며, 붓 끝을 잡고 있는 오른손과 물감 닦는 천을 들고 있는 왼손, 바닥의 벌린 발, 코 위의 삐딱한 안경은 열중하고 있는 그녀의 얼굴로 시선을 집중시키며 그녀의 늙은 알몸에 객관성을 더한다. 이전에 공산주의자였던 닐은 미술을 역사의 한 형식이라고 생각했고, 초상화에서 개인뿐만 아니라 시대를 포착하고자 했다. 이와 같은 초상화는 20세기에서만 용인될 수 있는 것이었고 따라서 닐은 자신의 목적을 달성했다고 볼 수 있다.

20세기 미술은 종종 양식에 따라 분류된다. 20세기의 자화상이 갖는 매력 중 하나는 미술가가 자신이 전념하는 양식에 따라 표현하는 데 있다. 소니아 들로네의 기하학으로 단순화한 1916년 작 자화상(p.226 왼쪽 위), 알리스 바일리의 입체주의 자화상(p.226 오른쪽 위), 또는 타마라 드 렘피카의 아르데코의 고전적인 의상으로 자신을 묘사한 자화상(p.227)의 경우처럼 때로 양식이 내용을 압도하기도 한다. 앞선 세대의 베르트 모리조처럼 이들 역시 현대미술에는 이야기가 들어설 자리가 없다는 특정한 모더니즘의 신념을 따르고 있다.

현대의 어떤 미술 운동도 자화상을 없애지 못했다. 1941년 뉴질랜드 출신의 프랜시스 호지킨은 반추상의 정물화에서 오브제들의 집합으로 자신을 묘사했다.(p.226 오른쪽 아래) 호지킨의 전기 작가가 언급했듯이 그녀는 자신을 "추하다고 할 만큼 매력이 없다"[9]고 생각했기 때문이다. 표현주의는 매우 유연했다. 이보다 거의 30년 앞서서 시그리드 예르텐은 남성 화가에게서는 상상하기 어려운 방식으로 자화상을

소니아 들로네, 「자화상」, 1916년(왼쪽 위)

알리스 바일리, 「자화상」, 1917년(오른쪽 위)

시그리드 예르텐, 「자화상」, 1914년(왼쪽 아래)

프랜시스 호지킨, 「자화상-정물」, 1941년(오른쪽 아래)

타마라 드 렘피카, 「자화상」, 1925년경

그렸다.(p.226 왼쪽 아래) 우아하면서도 허리를 숙이고 있는 과장된 자세는 어머니, 아내, 미술가로서 그녀가 겪는 갈등에 대한 열쇠를 제공해준다. 그녀는 어머니이지만 (아이가 그녀를 향하고 있다) 화가이기도 하다. 그녀는 지저분하게 어지러뜨리는 직업을 추구하는 멋쟁이 여성이다. 그녀는 남편의 작업(배경의 장식적인 디자인은 남편의 것이다)으로 둘러싸여 있지만 자신의 전문적인 진로를 찾길 원한다.

미국의 플로린 스테트하이머도 예르텐과 유사한 종류의 표현주의를 사용해 자신의 이야기를 전달하지만 그녀의 경우 특권을 누리는 행복한 삶의 기쁨을 말한다. 스테트하이머의 처리 방식은 재치 있고 명랑하다. 색채는 밝고 표현 양식은 그녀가 받은 교육과 배치되는 허위적인 순박함을 띤다. 스테트하이머가 속한 예술계 및 사교계는 그녀의 접근 방식에 즐거워했다. 1914년 가족들과 긴 유럽 여행을 마치고 뉴욕으로 돌아오자마자 스테트하이머는 옆으로 누워 있는 대형 자화상을 그렸다. 마네의 「올랭피아」에 대해 명랑한 빨간 머리가 보내는 존경의 표현이었다. 스테트하이머는 종종 풍경에 자신을 그려 넣곤 했는데 「수영장의 물의 요정」(오른쪽 페이지)에서 그녀는 춤을 추고 있거나 조개껍데기에 기대고 누워 있는 여성들로 둘러싸인 채 긴 의자에 누워 있다. 1923년, 그녀는 마르셀 뒤샹의 또 다른 자아인 로즈 셀라비Rrose Sélavy와 유희하고 있는 뒤샹의 초상화를 그렸다. 뒤샹은 1946년 뉴욕의 현대미술관에서 스테트하이머의 회고전을 조직했다.

초현실주의는 미술가의 능력을 확장시켜 꿈과 욕망에 대해 말할 수 있게 했다. 논리와는 무관한 현실을 파헤치는 초현실주의는 내면의 진실을 이야기하는 20세기 자화상의 한 유형을 발전시켰다. 영국의 미술가 레오노라 캐링턴은 21세 때 파리에서 막스 에른스트와 함께 지내던 시절 「자화상—'새벽 말의 여인숙'」(p.231)을 그렸다. 이 작품에서 그

플로린 스테트하이머, 「수영장의 물의 요정」, 1927년

녀는 개인적인 신화를 사용해 자유와 여성성 사이의 줄다리기에 대한 자신의 감정을 표현했다. 이 작품에 대한 실마리를 캐링턴이 쓴 소설과 삶에서 찾아볼 수 있는데, 하이에나는 당시 그녀가 쓴 짧은 이야기의 주인공이고 흔들의자 말은 그녀가 얼마 전 파리에서 구입한 것을 묘사한 것이다. 자유의 상징인 말과의 동일시와 그녀의 소설이 갖는 관능성이 이 작품 안에 모두 들어 있다. 하이에나와 신체의 곡선이 강조된 바지에 나타나는 불안한 성적, 모성적 암시는 창문 너머의 자유의 길을 향해 공중으로 뛰어오른 흔들의자 말이 표현하는 육체적인 차원을 초월하고자 하는 도약에 대한 갈망과 대조를 이룬다.

제2차 세계대전 초기에 에른스트는 잠시 동안 억류되었다. 캐링턴은 프랑스에서 피신했고 심각한 신경쇠약을 겪었으며 에른스트와도 헤어졌다. 1942년 뉴욕으로 망명한 에른스트는 도로시아 태닝을 만났다. '여성'은 그 단어가 함축하는 모든 신화 및 환상과 더불어 초현실주의자들이 집착하는 주제였고, 태닝은 그녀의 자화상 「생일」(p.232)이 보여주듯이 불가사의한 미인의 역할을 맡을 준비가 되어 있었다. 그녀가 밝혔듯 에른스트가 그녀를 찾아 왔을 때 그녀는 어느 백화점 광고의 삽화를 그리고 있었다. "막스 에른스트가 초상화 「생일」을 본 뒤(그는 한 전시를 위해 그림을 고르고 있는 중이었다) 어느 날 맞딱뜨린 것은 이런 슬픈 상황이었다. 그는 도로시아가 새까만 먹과 아주 작은 붓으로 유리 보석에 광채를 그려 넣고 있는 큰 종이 위로 몸을 숙였다. '이 일을 좋아합니까?' 그가 물었다. '아니요, 싫어해요.' '그렇다면 일을 그만두세요. (……) 잘 들으세요. 나는 줄곧 내 그림으로 생활을 해왔습니다. 나는 두 사람의 생활도 책임질 수 있습니다.' 1942년 12월의 일이었다."[10]

막스 에른스트가 도로시아 태닝에게 매료된 일은 전혀 이상할 것 없다. 작품 속 아름다운 얼굴과 몸, 불길한 상상력, 열린 문이 암시하는

레오노라 캐링턴, 「자화상 － '새벽 말의 여인숙'」, 1936~37년경

도로시아 태닝, 「생일」, 1942년

비어 있는 과거와 불확실한 미래는 분명 30년 동안 초현실적인 이미지를 그려온 남자에게 저항할 수 없는 매력이었을 것이다.

6.

미래로
페미니즘의 영향

1960, 70년대에 페미니스트들이 등장했다. 20세기의 이 용감한 여성 미술가들이 일으킨 두 번째 물결의 영향은 오늘날까지 이어지고 있다. 페미니즘의 관점에서 볼 때 미술계는 기이하게 왜곡된 곳이었다. 여성들은 어디에 있었는가? 페미니즘 미술사가들은 과거의 여성 미술가들에 대한 연구를 시작했고, 그림 속에서 여성의 역할을 살펴 여성이 성인(동정녀 마리아, 네덜란드의 가정주부, 좋은 어머니) 또는 죄인(델릴라, 게으른 하녀, 마녀)으로 묘사된다는 사실을 알아냈다. 페미니즘 문화비평가들은 미술 기관들을 살핀 뒤 학생의 반이 여성일 때에도 미술계에서 권위를 행사하는 자리에 오른 여성이 극소수인 이유를 궁금해 했다. 오늘날 남녀를 막론하고 미술사가들이 당연하게 여기는 내용의 상당 부분이 이러한 연구를 촉발한 분노와 열정에서 비롯되었다.

페미니스트들은 루이즈 부르주아와 같은 이전에 주목받지 못한 여성 영웅들을 발견했다. 부르주아의 작품은 초현실주의의 성적인 암시와 의인화된 형태로부터 큰 영향을 받았다. 그녀의 작품은 어린 시절

루이즈 부르주아, 「토르소/자화상」, 1963~64년경

의 가정사(가령, 그녀의 아버지의 외도에 대한 인지)를 반영하며, 특별히 페미니즘의 강령을 따르고 있지 않지만 남성다움과 여성다움, 고통과 권력 등 주요 주제는 페미니스트들로부터 페미니즘의 관심사를 선취했다는 평가를 받았다. 1963~64년경에 제작한 불안감을 자아내는 청동 자소상은 남근의 형태로도 볼 수 있는 서양 배 모양의 토르소에 여성의 생식력과 무력감을 결합한다.(p.236) 앨리스 닐 역시 페미니스트들이 발견한 미술가였다.

개인적인 것이 정치적이라는 신념에 고무된 여성 미술가들은 남성의 세계에 속한 여성 미술가, 남성의 세계에 속한 여성, 그리고 여성으로서 느끼는 감정을 표현하는 작품을 제작하기 시작했다. 이 시기는 분노가 미술가들에게 촉매제가 되고 모든 것이 가능해 보였던 페미니즘 미술의 전성기였다. 미술가 실비아 슬레이는 페미니즘 미술사에 대해, 특히 그녀 시대의 페미니즘 미술사에 대해 알고 있었고, 이미지를 장악하는 여성을 보여주고자 했다. 「기대고 누워 있는 필립 골럽」(pp.240~41)에서 그녀는 전통적인 남성 미술가/여성 모델의 재현 방식을 배경의 이젤 앞에 꼿꼿하게 앉아 있는 여성 미술가인 자신과 전경을 가로질러 비스듬히 기대고 누워 있는 남성 모델로 역전시켰다.

지원 시스템은 새로운 옷을 입었다. 1970년대 미국의 페미니즘은 연대와 자매애의 시기였다. 이 시기는 이론적 차원에서는 항상 그리고 실천적 차원에서는 종종 여성운동의 이상적 시기였다. 다수의 그림이 이 조직화와 단체, 선언의 시대를 기념했다. 1975년 슬레이는 뉴욕의 여성들만의 갤러리인 SOHO20의 계획에 참여한 여성 그룹 초상화 안에 자신의 모습을 그려 넣었다.(개인 소장)

포르노그래피에 대한 여성의 관심은 미술뿐만 아니라 조앤 세멜의 경우가 보여주듯 자화상으로까지 이어졌다. 「거울 없는 나」(오른쪽 페

이지)는 여성이 인식할 수 있는 성의 이미지를 제시하기 위해 제작한 대형 회화 연작 중 하나이다. 이 연작에서 머리를 생략한 것은 강력한 장치로 작용한다. 모든 여성의 몸이기도 한 미술가의 몸은 쿠르베의 그림에서처럼 전시되는 것이 아니라 여성이 자신을 내려다볼 때의 모습이다. 1970년대의 페미니즘 미술가들은 여성성의 배후를 캤다고도 할 수 있다. 이전 시대의 여성 미술가들은 한두 경우를 제외하고는 자화상에서 자신의 가장 매력적인 얼굴을 전면에 내세웠다.

1920,30년대 클로드 카엉의 자기 변신과 1960년대 초 마리솔 에스코바르의 머리가 여럿 달린 자화상 조각(p.242)에서 볼 수 있듯이 20세기에는 자유로운 분위기 덕분에 여성이라는 사실이 함축하는 복잡한 속성에 대한 표현이 활발하게 이루어졌다. 그러나 새로운 경향의 여

조앤 세멜, 「거울 없는 나」, 1974년

실비아 슬레이, 「기대고 누워 있는 필립 골럽」, 1971년

마리솔 에스코바르, 「자화상」, 1961~62년

엘리너 앤틴, 「깎아내기-전통적인 조각」(세부), 1972년

성 미술가들은 페미니즘 이론으로 무장했고, 미디어가 만든 완벽성이라는 틀에 부합하고자 하는 욕구를 탐구했다. 1972년 미국의 미술가 엘리너 앤틴은 5주간의 다이어트에 따른 신체의 변화를 묘사하는 148장의 사진을 제작했다.(위) 「깎아내기-전통적인 조각」이라는 재치 있는 제목은 내부에 갇혀 있는 형상을 해방시키기 위해 돌을 깎아내는 조각가라는 마초적인 관점에 대한 논평이었다. 주디 시카고는 생리를 화장실 밖으로 끄집어내어 의례적으로 행해지던 여성의 신체 기능에 대한 공적인 거부를 무너뜨렸다. 1971년 그녀는 탈의한 채 탐폰을 빼고 있는 하체를 묘사한 사진석판화를 제작해 「붉은 깃발」이라는 제목을 붙였다. 여성은 점차 여성에 대한 고정관념에 관심을 기울여, 예를 들어 정신분석가의 '나쁜 어머니' 개념을 긍정적인 것으로

낸시 키첼, 「나의 얼굴 가리기(할머니의 몸짓)」, 1972~73년

전환시킨다. 낸시 키첼의 사진 작품 「나의 얼굴 가리기(할머니의 몸짓)」 (왼쪽 페이지)는 "중요한 정체성 형성기에 할머니와 맺은 긴밀한 관계를 통해 특정 몸짓의 유래를 추적한다."

앙겔리카 카우프만 같은 신고전주의 작가들을 마지막으로 신화를 진지하게 다룬 미술가는 없었다. 그런데 놀랍게도 이 시기에 다시 등장했다. 이번에는 영감을 제공해주는 고전적인 신화가 아니라 여성 신비주의자들과 여신들이 조명을 받았다. 이는 종교적인 가부장제를 모권 중심의 전례로 대체하는 운동의 일환이었다. 1970년대 후반 일군의 여성 페미니스트들이 강인한 여성을 그린 3미터 높이의 그림들로 구성한 시스터 예배당을 만들었다. 신시아 메일맨은 이곳에 자신을 신으로 표현한 자화상을 내놓았다.(p.247) 눈앞에 당당하게 서 있는 그녀의 위압적인 나신 이미지는 감상자로 하여금 단단한 다리에서 생식기와 가슴을 지나, 허리까지 내려온 곱슬거리는 검은 머리카락이 달린 머리를 향해 시선을 움직이도록 만든다. 메일맨은 배꼽을 제거함으로써 그녀가 생명을 창조한 신임을 나타냈다.

마리 로랑생과 프리다 칼로가 마지막으로 사용했던 종교적인 도상학은 멕시코계 미국인 미술가 욜란다 M. 로페스가 자신을 멕시코의 수호성인인 과달루페의 성모마리아로 묘사한 작품 「과달루페 삼면화」(p.246)에서 새로운 전기를 맞았다. 작품 속 여성은 운동화를 신고 성모의 권위를 나타내는 뱀을 움켜쥔 채 감상자를 향해 밝은 얼굴로 달려가고 있으며 그녀의 뒤에서 금색 별 무늬 망토가 펄럭인다.

쿠바의 미술가 아나 멘디에타가 1970년대에 제작하기 시작한 실루엣 작품은 신비주의적인 환생의 개념을 암시한다. 그녀는 이렇게 설명한다. "나와 자연의 관계를 다루는 작품을 통한 나의 탐구는 청소년기에 조국으로부터 떨어져 나온 경험에서 비롯된 것이 분명하다.

욜란다 M. 로페스, 「과달루페 성모마리아로서의 미술가의 초상화」, 1978년

신시아 메일맨, 시스터 예배당의 「신」, 1976년

아나 멘디에타, 「멕시코의 실루엣 작품」, 1973~77년

레베카 호른, 「연장된 팔」, 1968년

자연 속에서 이루어지는 나의 실루엣 제작은 나의 조국과 나의 새로운 집 사이의 이행을 지속한다(일으킨다). 이것은 나의 뿌리를 되찾고 자연과 하나가 되는 방법이 된다."[1]

매우 감동적이고 함축적인 이 작품들은 시와 다름 없다. 꽃이 그녀의 몸을 표현한 모래 형상으로부터 자라나거나(p.248) 나무를 배경으로 그녀의 실루엣을 보여준다. 이 시기 상당수의 페미니즘 작품이 퍼포먼스를 바탕으로 이루어졌고 멘디에타는 퍼포먼스와 대지미술의 발전을 활용해 여성의 경험에 대해 이야기할 수 있는 자화상의 폭을 넓혔다. 1973년 친구들이 멘디에타의 아파트에 갔을 때 문이 열려 있었고 그녀는 얼굴을 아래로 향한 채 나체 상태로 피를 흘리고 있었다. 이것이 그녀의 첫 번째 강간 작품이었다.

독일의 미술가 레베카 호른은 이 새로운 미술 형식의 유연성을 보여준다. 마스크를 착용하지 않고 폴리에스테르와 유리섬유로 조각을 만든 탓에 스무 살 때 폐 중독증을 얻은 그녀는 자신이 원하는 대로 자유롭게 살 수가 없었다. 감각적이고 상상력이 풍부하며 종종 섬뜩하기까지 한 일부 작품은 그녀의 삶에서 상대적으로 고립되어 있던 이 시기에 느꼈던 소통의 필요성에서 비롯되었다.(p.249) 1972년에 제작한 작품에서 레베카 호른은 손가락 부분이 긴 기계 장갑을 착용하고 방의 경계를 탐색한다. 이보다 2년 앞서 제작한 「풍요의 뿔, 두 가슴을 위한 회합」에서는 가슴을 뿔horn로 덮었다. 두 개의 뿔은 하나의 마우스피스로 합쳐지고 그녀는 이 장치를 통해 자신의 가슴에게 말하는데, 이는 독백을 생생하게 환기한다.

집안일은 늘 미술에서 명예로운 자리를 차지해왔다. 그것은 청결이 신앙심에 버금가는 것이라고 믿었던 미술가들이 그린 17세기 네덜란드의 주부와 하녀 이미지를 통해 정당성을 획득했다. 1973년 미얼 래

더맨 유켈리스는 온종일 워즈워스 애시니엄Wadsworth Athenaeum의 바닥을 닦고 또 닦았으며, 하루 노동의 결과물인 사용한 걸레를 바닥에 쌓아 올려 그 반복성을 드러냈다.[2]

1976년 미국의 비평가 루시 리파드는 최근의 여성 미술이 신체에 얼마만큼 깊이 뿌리박고 있는지에 주목했다.[3] 살아 있는 신체를 미술로 끌어들인 것은 남성 미술가라고 할 수 있다. 1960년 이브 클랭은 파란색 물감을 칠한 여성을 종이 위에 끌고 다녔고, 1972년 비토 아콘치는 「모판Seedbed」에서 갤러리 바닥 아래에서 자위행위를 했다. 그러나 그 가능성을 개척한 것은 여성 미술가였다. 자신에 대해 그리고 여성으로서의 경험에 대해 말하고자 하는 열망으로 빛나는 의식 향상에서 발아한 신체는 여성들의 표현 수단이 되었다.

이 시기의 주요 관심사는 미술에서 여성의 신체를 남성 관람객의 평가를 받는 아름답고 말 없는 오브제라는 구속 상태로부터 되찾는 것이었다. 페미니즘 미술가들이 취한 하나의 전략은 자신의 신체를 퍼포먼스와 비디오, 사진 작품에서 활용하는 것이었다. 신체를 통제하는 것이 보는 사람의 반응을 제어할 수 있게 해준다는 원칙에 따른 것이었다. 1975년 캐롤리 슈니만은 그녀의 악명 높은 작품 「내밀한 두루마리」에서 옷을 벗은 채 자신의 질에서 두루마리를 꺼내, 놀란 관람객들을 향해 여성 미술가를 가르치려 드는 남성의 태도에 대한 이야기를 읽어나갔다. 10년이 흐르고 페미니즘의 첫 분출의 흥분이 가라앉고 나서야 다음과 같은 질문이 제기되었다. 남성에 의해 그림이나 조각으로 표현되는 대신 여성이 자신을 전시하기로 선택했기 때문에 여성의 나체는 조금이라도 덜 에로틱하게 표현되었고 덜 대상화되었는가?

1970년대에는 적극적이고 대립각을 세우는 여성 신체를 도처에서 접할 수 있었다. 1977년 마리나 아브라모비치와 그녀의 남성 파트너

올라이는 볼로냐의 한 갤러리 출입구에서 나체로 서로 마주보며 서 있었다.(오른쪽 페이지) 이들은 사람들이 옆으로 간신히 비집고 들어갈 수 있을 정도의 틈만 남겨두었다. 방문객은 나신의 여성과 나신의 남성 중 누구와 마주볼지 결정해야 했다.

용어상 모순적으로 들릴 수도 있지만 신체 미술은 보편적인 것을 표현함으로써 개인을 초월할 수 있다. 「이방인의 신체」(p.254)에서 모나 하툼은 자신의 신체를 구멍을 통해 내부를 들여디보는 비디오 여행의 장소로 사용하지만, 그저 사용의 대상일 뿐이다. 음향 효과와 이상하게 고동치는 살의 떨림에도 불구하고 비디오는 하툼의 개인적인 것은 어떤 것도 표현하지 않는다. 따라서 이 작품은 하툼의 여성의 신체 내부를 둘러보는 여행과도 치환될 수 있는 보편적인 자화상이기도 하다.

영국의 미술가 헬렌 채드윅의 「소변 꽃」(p.255)은 작가와 그녀의 연인 상호간의 신뢰에 대한 기념물이라 할 수 있지만 감상자에게는 추상적이면서 암시적인 미술작품이다. 이 작품은 두 사람이 눈 위에 소변을 본 뒤에 생긴 흔적을 주형을 떠 만든 것으로, 여기서 여성이 남긴 길고 복잡한 봉우리 모양과 남성이 남긴 작은 언덕 모양의 결과물은 전통적인 남근의 상징을 역전시킨다. 따라서 이 작품은 미술의 측면에서 보자면 흥미로운 형태의 수집이고, 지적인 차원에서는 남성성과 여성성의 전통적인 개념을 약화시킨다.

이와 같은 작품들은 자화상과 개념을 다루는 미술의 경계를 모호하게 만든다. 미술가의 얼굴에 바탕을 둔다 해도 그것이 자동적으로 자화상이 되는 것은 아니다. 미국의 미술가 수전 힐러는 1980년대에 즉석사진 부스에서 촬영한 자신의 사진을 바탕으로 한 연작을 시작했다. 그녀는 그 사진들을 자르고 찢은 뒤, 새로운 배경에 배치하고 익숙한 형식이 낯설게 될 때까지 흔적을 더했다. 각각의 작품에는 한밤중

마리나 아브라모비치와 울라이, 「가늠할 수 없는 것」, 1977년

모나 하툼, 「이방인의 신체」, 1994년

헬렌 채드윅, 「소변 꽃」, 1991~92년

수전 힐러, 「한밤중, 유스턴」, 1983년

런던의 기차역을 나타내는 제목을 붙였는데 이는 이미지에 불안한 느낌을 더한다. 「한밤중, 유스턴」(왼쪽 페이지)은 두려움, 도시의 밤과 관련된 여성의 경험을 떠올리게 한다. 그라피티를 연상시키는 채색된 흔적에는 관리가 제대로 되지 않은 유기된 공공장소에 대한 암시와 더불어 위험이 도사리고 있다. 머리 위치의 변화에 의해 야기되는 긴장감과 혼란, 위협은 이 작품을 보다 함축적인 것으로 만든다.

이러한 유형의 미술은 현대 자화상의 복잡한 성격을 드러내지만 긍정적으로 보자면 흥미로운 발전이기도 하다. 신디 셔먼의 이미지는 무엇이 자화상인지 또는 무엇이 자화상이 아닌지의 문제를 제기한다. 셔먼은 여러 유형의 여성들로 변장한 뒤 여성의 사회적인 역할에 대한 강력한 비판으로서 그 결과를 사진으로 남긴다. 모든 사진에서 자신을 모델로 활용하기 때문에 셔먼의 사진은 자화상이 틀림없지만 변장한 모습을 등장시킴으로써 자화상의 개념을 무효화한다. 물론 그 이미지 중 어떤 것도 셔먼은 아니지만 그녀는 이미지를 상상하고, 그것에 옷을 입히고 조명을 비추고, 구성하고, 사진을 찍고, 그 이미지를 위해 자세를 취하는 과정에 참여한다.

셔먼의 작품이 자화상의 범주에 해당되는지에 대한 논의는 몇 년마다 되풀이되고 있다. 2009년 이 미술가는 1970년대에 시작한 「무제 영화 스틸」(p.259)을 자화상으로 해석하는 설명을 여전히 거부했다. "나는 그것(그 초상화들)이 나에 대한 것이라고 생각하지 않습니다. 내가 되고 싶지 않은 나, 그리고 그 모든 다른 인물들이 되고 싶어 하는 나에 대한 것일 수는 있겠죠. 적어도 그들을 시도해 보고자 하는 것일지도요."[4] 셔먼이 자신의 작품이 자화상이라는 점을 부정함에도 불구하고 그녀의 작품은 분명 자화상의 매력적인 발전이다.

자화상과 개념을 다루는 미술의 불분명한 경계는 자화상의 새로운

확장을 의미한다. 이제까지 살펴봤듯이 여성들은 그들의 자화상에 자신의 관심사를 담고자 애썼다. 패권을 놓고 겨루는 남녀의 경쟁이 담긴 앙겔리카 카우프만의 벨트 버클이 그 예이다. 하지만 이 페미니즘 미술가들은 보다 폭넓은 주장을 위해 자신을 활용하고자 하는 의지에 있어서 차이가 있다. 마리나 아브라모비치와 울라이를 비집고 지나가는 갤러리 방문객이 그가 자화상의 확장에 참여하고 있다는 인식을 하지 못했을 수도 있지만 이 퍼포먼스의 사진을 보면 그 주장을 물리치기가 어렵다.

여성 미술가들은 그들이 묘사하는 사건에서 배우일 뿐만 아니라 동시에 자신에 대해서 이야기를 한다. 바로 이 점이 그들의 작품에 힘을 실어준다. 미술가들이 그들의 본심과 가까운 관심사를 표현하기 때문에 그들의 작품은 진실하고 진정성이 담겨 있다는 인상을 전한다. 미술가가 자신을 한층 더 폭넓은 주제와 개념을 제시하는 수단으로 활용하고, 감상자는 그 작품이 특정 여성의 얼굴과 신체를 기초로 하고 있기 때문에 훨씬 더 강하게 느낀다는 점은 매우 신선하다. 오늘날 여성 미술가들은 자신을 작품의 출발점으로 삼음으로써 개념의 세계를 인간화는 데 성공을 거두고 있다. 작가의 신체를 통해 추상적인 주제를 제시하는 것은 페미니즘적인 의인화이고 바로 그런 측면에서 기념되어야 한다. 미술가가 이미지 아래에 놓여 있다는 우리의 인식은 자화상을 제작한 여성 미술가뿐 아니라 모든 여성들에게 익숙한 경험인, 타인에 의해 여성에게 투사되고 있는 고정관념뿐 아니라 여성이 수행하고 있는 역할에 대한 재고를 촉구한다.

1970년대의 페미니스트들은 오늘날까지도 이어지고 있는 의제를 설정함으로써 자화상을 영구적으로 바꾸어 놓았다. 1980년대가 되면서 1970년대의 뜨거웠던 페미니즘은 현대 사회에서 여성이 처한 복잡한

신디 셔먼, 「무제 영화 스틸, #16」, 1978년

메리 켈리, 「산후 기록, 기록문서 VI」(세부), 1978~79년

상황을 다루기에는 너무 단순한 방식으로 보이기 시작했고, 1970년대의 대담한 접근방식은 보다 섬세하고 복잡한 것을 선호하는 흐름에 밀려 약화되었다. 이후 40년간 미술가들은 1970년대 페미니스트들에게 익숙한 주제를 피해 다루었지만 다양한 각도에서 그 주제를 살핌으로써 새로운 말할 내용과 전달 방식을 발견했다.

수전 힐러의 배열과 분류 기법은 그녀가 공부한 인류학의 영향을 반영한다. 1970년대 말에 제작한 작품 「10개월」은 힐러가 태아의 성장에 대한 기록물과 책을 곁들인 사진 기록이다. 1982년 메리 켈리는 속기저귀, (그녀와 아들의) 드로잉, 설명문을 활용한 아들의 발달 과정에 대한 연재 기록으로 방 하나를 가득 채웠다. 그녀의 얼굴은 어디에서도 드러나지 않지만 그녀의 감정과 관찰, 자필 원고, 그리고 아들이 성장해 그녀로부터 멀어져 가는 것에 대한 정신분석적 해석 안에 깊이 새겨져 있다. 이 작품들은 모두 작가의 정체성을 숨기지 않으며 작가의 외모 및 감정과 관련이 있기 때문에 이를 새로운 유형의 자화상 사례로 볼 수 있다.

현대의 많은 여성 미술가들이 자신의 자화상 안에 어머니를 포함시킨다. 이것은 물론 새로운 경향은 아니다. 젊음과 늙음의 대조는 16세기의 소포니스바 안귀솔라의 하녀와 함께 있는 자화상으로 거슬러 올라가며, 모녀의 친밀한 관계는 19세기의 롤린다 샤플스의 어머니와 함께 있는 자화상으로 거슬러 올라간다. 그러나 모녀 관계에 대한 이론과 설명은 1970년대 페미니즘 작가와 미술가가 등장하고 나서야 이루어졌다. 페미니즘에 크게 의존하고 있는 이 주제의 발전에서 멜라니 맨초트의 벌거벗은 어머니와 함께 있는 그녀의 사진은 아름다움에 대한 대안적인 이미지의 제시, 두 사람의 상호 신뢰, 젊음과 늙음의 신랄한 대조와 관계있다.(p. 262) 해골 같은 딸의 불길한 모습은 이 주제의 일

멜라니 맨초트, 「이중 초상―어머니와 나」, 1997년
어머니와 딸의 관계에 대한 주제가 바니타스의 주제와도 결부된다.

반적인 방식을 역전시키며 불안감을 자아낸다. 영국의 미술가 조 스펜스는 많은 작품에서 자신을 활용했지만, 그녀의 어머니, 아버지, 자녀인 그녀의 입장이 되어 각자의 감정과 경험을 이해하고자 시도한, 가족의 재창조에서와 같은 효과에는 이르지 못했다.(p.264) 스펜스가 포토테라피phototheraphy로 일컫는 이러한 유형의 작품에서 그녀는 부모가 어떻게 자신을 형성했고, 그녀는 어떻게 부모의 입장이 되어 보았는지에 대한 시각적인 증거를 제시했다.

건강은 최근 몇 십 년 동안 여성의 특별한 관심 주제가 되었다. 레이철 루이스는 핀업 걸 이미지와 '실패' '(체중이) 늘다' '섹시' '엄청 큰 것whoppas'과 같은 선정적인 타블로이드 신문 문구의 콜라주를 배경으로 거식증에 걸린 자신의 모습을 보여주는 고통스러운 초상화에서 '나는 아직 여성인가?'라는 질문을 던진다.(p.265) 낸시 프리드는 유방 절제술을 받은 뒤 자소상을 제작했는데, 이 작품에서 그녀는 절제한 가슴을 자신의 정체성 상실과 동일시했다. 「손거울」(p.266 왼쪽 위)에서 그녀는 말 그대로 머리를 잃어버렸다. 거울에는 그녀에게 되비치는 '자아'가 없다. 그녀가 느끼는 박탈감을 강렬하게 표현한 또 다른 작품에서는 머리가 손의 위치로 옮겨졌다.

1990년대에 해나 윌크는 암으로 죽어가는 자신을 촬영한 사진 연작을 제작했다.(p.266 오른쪽 위) 윌크는 1970년 어머니가 유방 절제술을 받은 뒤, 신체의 강건함과 온전함을 스스로에게 확신시키고 싶은 듯 나체 퍼포먼스 작업을 하기 시작했다. 그녀의 가장 유명한 퍼포먼스 작품인 1974년의 「S.O.S.—별 달기 오브제 시리즈」(p.266 아래, p.311)에서 그녀는 아프리카의 상처 내기 의식과 남성의 쾌락을 위한 그릇으로서의 여성 신체를 참고해 관객에게서 받은 껌을 입술 모양의 주름 형태로 만들어 자신의 몸 전체에 붙였다. 그러나 이 연작은 질병의 인상을

조 스펜스, 「접시 위의 사랑 – 부적절한 어머니들」, 1989년

레이철 루이스, 「나는 아직 여성인가?」, 1990년

낸시 프리드, 「손거울」, 1987년(왼쪽 위)

해나 월크, 「1992년 6월 15일 / 1993년 1월 30일: #1」, 연작 '인트라 비너스' 중, 1992~93년(오른쪽 위)

해나 월크, 「S.O.S. - 별 달기 오브제 시리즈」, 1974년(아래)

강렬하게 풍기는데 그녀가 훗날 암에 걸린다는 사실을 감안하면 착잡함을 자아낸다.

스코틀랜드의 미술가 앨리슨 와트가 청량하고 아름다운 색으로 그린 삼면화 「해부학 I-III」(p.268)의 불안감을 자아내는 이미지는 감상자로 하여금 그 의미를 생각해보게 만든다. 이 작품에서는 여성과 돼지가 비교되는데, 둘 다 분홍색이고 몸에 털이 없으며 배가 열려 있다. 여성은 마치 거울 앞에서 옷을 대보듯 자신의 뼈대를 들고 있다. 그녀의 나체는 유혹과는 거리가 멀며 미술가의 작업실보다는 병원에 있을 법한 몸이다. X선 사진과 면도한 외음부, 피를 받기 위한 그릇, 붕대를 두른 머리, 전통적인 누드 묘사에서처럼 살결을 더 우아하고 돋보이게 만들기보다 두 다리를 묶고 있는 하얀 침대 시트는 모두 신체의 동물성에 대해 말한다.

이 작품은 와트 자신의 신체 이미지가 아니며 자화상이라는 제목을 달고 있지도 않다. 하지만 작품 속 인물은 와트와 닮았고 그녀의 신체가 철저한 검사와 절단, 수술을 거친 뒤에 그려졌다. 이 작품은 작가의 개인적인 경험을 예술로 전환한 소설과 유사하다. 분명 자서전은 아니지만 자전적인 충동으로 가득하다. 세밀한 기법을 시인의 은유적인 상상력과 결합함으로써 작가는 개인적인 경험을 살과 피, 뼈로 이루어진 온전히 육체적인 아상블라주assemblage(폐품이나 일상용품 등 다양한 재료를 조합하여 만드는 기법으로 주로 입체작품을 지칭한다.*) 즉 고기 덩어리로 단순화된다는 것이 어떤 의미인지에 대한 시각적인 에세이로 각색했다.

잠든 살찐 남성 모델을 그리고 있는 화가를 보여주는 파울라 레고의 작품에서도 유사한 허구화 과정이 작동한다. 「요셉의 꿈」(p.269)에서 화가는 몸을 앞으로 숙인 채 작업에 몰두하고 있다. 그녀의 엉덩이는 의자 밖으로 튀어 나와 있어 전심전력하고 있는 자세를 보여준다.

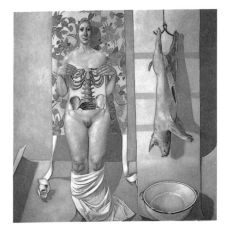

앨리슨 와트, 「해부학 I - III」, 1995년

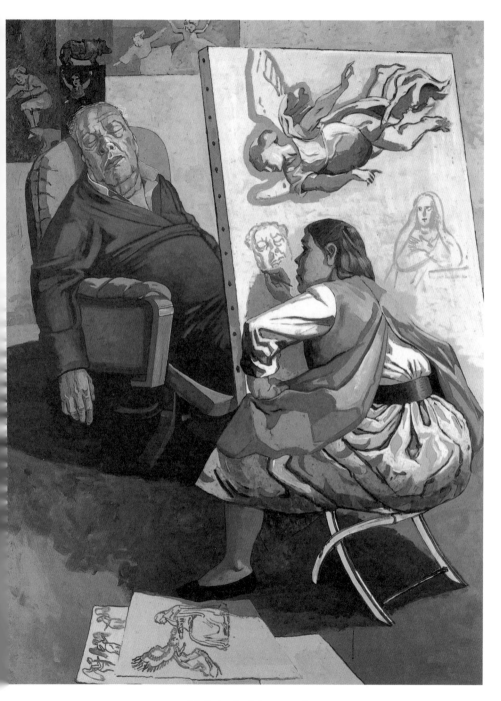

파울라 레고, 「요셉의 꿈」, 1990년

레고는 작품 속 여성이 다부진 체격의 다리가 짧은, 그녀와 같은 포르투갈 여성이라고 언급한 바 있다. 따라서 이 작품은 자화상은 아니지만 일종의 대체 자화상이라고 볼 수 있다. 결국 그녀는 그림 속 미술가와 동일한 주제를 그리고 있는 셈이다. 어머니, 아내이면서 동시에 미술가라는 것이 얼마나 힘든 일인지를 토로하긴 했지만 그녀는 성공적인 경력을 쌓기 위한 동력을 갖고 있었다.[5] 레고는 결코 여성 화가로서 피해자의 불평을 나열하지 않는다. 대신 한층 불길한 (그리고 흥미진진한) 그림을 보여준다. 그녀의 그림 속 여성들은 그들이 통제할 수 있는 남성의 능력과는 다른, 선할 뿐만 아니라 악한 힘도 발휘하는 여성의 특별한 능력을 지닌다. 이 모든 것이 잠든 삼손에게 접근하는 델릴라와 같은 활력 넘치는 화가의 형상에 담겨 있다.

1990년대 영국의 미술가 제니 사빌은 거구의 나체에 그녀의 두상을 결합한 초상화 연작을 제작했다.(오른쪽 페이지) 20세기 초 미술가들이 자신의 누드를 보여주긴 했지만 그녀는 한 걸음 더 나아가 나체를 둘러싼 문제와 주장을 다룬다. 여성의 누드가 500년 동안 다루어져 왔기 때문에 이제는 이 장르가 고갈되었을 것이라고 생각할 수 있다. 하지만 이 기념비적인 작품에서 사빌은 미술뿐만 아니라 삶에서 감상자가 갖고 있는 가정과 편견을 뒤흔드는 여성의 누드를 그렸다. 실제보다 큰 얼굴을 응시하노라면 진부한 반응은 불가능하다. 그녀는 우리가 혐오감을 느끼거나 그녀를 불쌍히 여기는 것을 허용하지 않는다. 그녀는 미디어에서 만든 이상에서 벗어나 있음을 자랑스럽게 여길까? 전통적인 개념의 여성의 아름다움에 대한 그녀의 무관심에 우리는 찬사를 보내야 할까?

그녀의 배에 낙서처럼 쓰여 있는 '섬세한delicate' '자그마한petite'이라는 단어는 반어적일 뿐만 아니라 훨씬 더 복잡한 문제를 제기한다. 지방 축소술에서 외과의사는 '축소'되는 부분을 펠트 펜을 사용해 표시

제니 사빌, 「낙인 찍힌」, 1992년

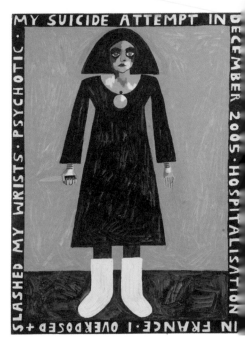

조세핀 킹, 「나를 만든 조울증」, 2009년(왼쪽 위)
「삶을 위한 조울증」, 2006년(왼쪽 아래)
「조울병은 나의 삶을 망가뜨렸다」, 2006년(오른쪽 위)
「나의 자살 시도」, 2006년(오른쪽 아래)

한다. 소에는 영구적인 낙인이 찍힌다. 1777년 안나 도로테아 테르부슈가 외알 안경을 쓰고 자화상을 그렸을 때, 그녀는 중년의 자신의 외모에 대해 불편하지 않음을 보여주었다. 사빌은 겨우 이십 대였지만 그녀의 그림은 테르부슈와 유사한 수용적인 태도를 보여줄 뿐만 아니라 더 나아가 아름다움에 대한 전통적인 기준에 대해서 질문을 던진다. 사빌의 작품은 현대의 여성 미술가들이 자화상의 전통을 확장해온 방식을 보여주는 교과서적인 예로, 순수 미술과 삶, 양쪽 모두에서 보편적인 미의 개념에 대해 의문을 제기한다.

1954년 사망하기 전 알코올과 약물에 의존했던 프리다 칼로는 자신의 쇠잔해가는 몸에 대한 괴로움, 남편 디에고 리베라의 사랑을 잃을 것에 대한 두려움으로 가득한 글과 그림으로 이루어진 일기를 썼다. 생전에는 출판되지 않았던 이 일기는 보기 좋게 다듬어 세상에 내놓기 전의 여성의 원초적인 두려움에 대한 불편한 통찰을 제공한다. 50년 뒤 조세핀 킹은 이와 유사하게 그녀의 조울증을 미술에 들여왔다.(왼쪽 페이지) 이미지에 글을 더해 자신의 감정을 보다 깊이 설명하면서 그녀는 "이 그림들은 나의 일기와 같은 것이 되었다"라고 말한다.[6]

불가피한 노화는 미술가의 취향에 따라 다양한 방식으로 다루어진다. 실제 나이보다 더 어려 보이도록 표현하거나(앙겔리카 카우프만), 오래 살아온 것에 대한 자부심을 표현했으며(소포니스바 안귀솔라), 또는 시간이 초래한 변화를 냉정하게 기록했다(케테 콜비츠). 1983년부터 1985년까지 메리 켈리는 여성들과의 100여 차례의 대화를 토대로 제작한 30개의 패널로 이루어진 혼합 매체 작품 「중간기Interim」를 통해 중년을 고찰했다. 그녀의 목적은 "여성을 대개 출산력과 물신화된 오브제로서의 신체에 의거해 정의하는 따라서 중년의 여성 대부분이 배제되는 재현"[7] 방식을 보여주는 것이었다.

앤 노글, 「추억 - 자매와 함께한 초상화」, 1980년

 그녀의 가죽 재킷 이미지를 담은 아크릴 박스 위에 쓰인 문구는 나이듦에 대한 그녀의 생각을 대표한다. "세라가 끼어들어 내게 그 가죽 재킷이 멋지다고 말한다. 하지만 그녀는 내가 절대로 가죽 재킷을 입지 않을 것이라고 말했던 것을 분명하게 기억한다. 나는 결국 직업적인 이유로 결심을 접었고, 이제는 무엇을 입을지 말고도 생각할 것이 너무 많고, 나이가 들수록 제대로 입기가 더 힘든 것 같다고, 유니폼이 이 일을 조금이나마 더 수월하게 만들어줄 것이라고 고백한다." 이러한 유형의 상징을 통한 자화상—환유적인 자화상이라 할 수 있을까?—은 오브제로 미술가를 상징하는 그림의 후예지만 여기서는 그 오브제를 의견이 대체하고 있다. 미국의 사진작가 앤 노글은 자신의 자매와 함께 얼굴 주름의 일시적인 제거를 위해 손가락으로 처진 피부를 위로 당

기는 모습을 보여주는 사진에서 여성에게 친숙한 몸짓을 통해 노화를 탐구한다.(왼쪽 페이지)

여성성의 형성은 여전히 매력적인 주제였다. 주디 데이터는 신디 셔먼과 관련이 있는 전략을 통해 여성에 대한 고정관념에 끼워 맞추는 것이 얼마나 터무니없고 불가능한 일인지를 탐구한다. 1982년 데이터는 직접 핀업 걸로 분장한, 미인대회를 패러디하여 다양한 요리 및 청소 제품을 들고 있는 「클링프리 부인」(p.276)을 제작했다. 그녀는 여성만이 이용할 수 있는 자화상의 언어를 영리하게 활용하면서 자신을 전형적인 미국의 가정주부 소비자로 묘사했다. 이 방식은 몇 년에 걸쳐 복잡한 회화적인 자서전으로 확장되었고, 자신의 기억을 창조적인 예술 작품으로 변형한 「나의 회고록」(2009~12)에서 절정에 이르렀다. 데이터가 밝혔듯이 그녀의 모든 작품은 자화상이다. 한동안 조 스펜스와 포토테라피를 공동 작업했던 로지 마틴은 소녀 시절 자신이 습득했던 여성스러운 전략과 자세를 폭로하는 자신의 사진을 제시함으로써 여성성이 여성에게 교육되는 방식을 관찰한다.

캐서린 오피는 그녀의 첫 주요 프로젝트에서 수염을 단 캐릭터로서 분장한 친구들의 초상화를 제작했다. 자신의 남성 분신인 '보Bo'로 등장하는 그녀는 보를 "중서부의 연쇄 살인범으로 중고 알루미늄 건축 외장재 판매원"이라고 설명했다. 아웃사이더에 대한 그녀의 관심은 「자화상/성도착자」(p.277)로 이어졌다. 이 작품에서 취약한 나체와 르네상스 시대를 연상시키는 격식을 갖춘 자세와 배경은 욕망과 품위 사이의 시각적인 충돌을 보여준다.

이와 같은 발전과정을 거쳐 형성된 자화상은 종종 문제와 직면하기도 하지만 계속해서 이어지고 있다. 로즈 제라드는 1986년 작 「자화상」(p.278)에서 미술가로서 자신의 경험을 개인적인 도상을 활용해

주디 데이터, 「클링프리 부인」, 1982년

캐서린 오피, 「자화상/성도착자」, 1994년

로즈 제라드, 「자화상」, 1986년

동시대 여성 미술가 일반의 입장에 대한 논평으로 확장한다. 그녀는 다음과 같이 말한다. "이 작품은 자화상이지만 평화와 폭력, 희망과 분노의 상징으로서 새와 총을 다시 사용했다. 이를 통해 많은 여성 전문가들, 특히 나를 포함해 여성 미술가들의 공적인 얼굴 뒤에 자리한 내면의 긴장과 혼란을 나타낸다."[8]

유색인 여성들은 자화상에 그들 특유의 목소리를 담았다. 칠라 쿠마리 부르만은 이렇게 말한다. "나의 자화상은 남성 가부장 문화의 지배를 받는 수동적이고 이국적인 아시아 여성에 대한 인종 차별적인 고정관념에 저항하는 여성성을 만든다. 보다 정확히 말해 내가 나 자신의 이미지를 만들고 정의하는 사람이 된다."[9] 거친 인디언 여성들과 전사들로부터 영감을 받은 그녀는 자신의 이미지를 다양하고도 놀라운 방식으로 정의한다. 그녀는 달리고, 발로 차고, 싸우고, 뛰어오르고, 가슴을 종이에 짓누른다(이브 클랭의 재생!). 1993년 작 「34년 28개의 자세」에서는 최신 유행부터 전통적인 방식에 이르기까지 다양하게 변주되는 그녀의 얼굴을 밝은 색채로 보여준다.

소냐 보이스는 「타잔에서 람보까지」(1987)에서 흑인 영국 미술가로 산다는 것에 대한 자신의 견해를 드러낸다. 그녀는 작품의 서술적인 내용을 흑인 사회가 갖고 있는 이야기 전통을 시각적으로 변형한 것이라고 생각한다. 이 작품에는 "영국에서 태어난 '원주민'은 구성된 이미지/자기 이미지와 자신의 관계를 살피고 자신의 뿌리를 재구성한다"라는 부제가 달려 있다. 영화 스크린의 형식, 타잔과 정글의 나뭇잎 사이로 응시하는 '원주민'에 대한 언급은 미디어의 부정적인 이미지가 가진 파급력을 반영한다. 이것을 상쇄하는 것은 아프리카의 직물과 같은 흑인 문화에 대한 긍정적인 이미지이다. 작가 자신을 나타내는 열두 개의 이미지는 다양하다. 종교적인 무아지경에 빠진, 흰자위가 두드러진 시

선을 강조하거나 흑인 여성의 원초적인 성에 대한 백인 남성의 환상을 나타내는 얼굴 털의 흔적을 드러낸다. 보이스는 현실과 신화, 고정관념의 관계에 대해 생각하게 한다.[10]

캐리 메이 웜스는 아프리카계 미국인 사진작가로 내부자의 시선으로 그녀가 속한 사회를 보여주고자 한다. 1990년에 제작한 연작 「부엌탁자」에서 그녀는 정치적인 견해와 감정 사이에 갇힌 어느 여성—그녀가 직접 연기했다—의 이야기를 사진을 통해 픽션으로 만들었다. 가장 인상 깊은 사진 중 하나는 립스틱을 바르고 있는 어머니와 딸의 사진이다.(오른쪽 페이지) 첨부된 캡션에는 다음과 같이 적혀 있다. "그는 아이를 원했다. 그녀는 아니었다. 그들의 사랑이 절정에 이르렀을 때 아이가 태어났다. 그녀의 자매들은 그들의 아이들의 세계에 대해 생각했다. 발을 비틀거리며 서 있다가 온전히 서게 되는 과정에서 아이들이 이루는 작은 위업에 대해 말했다. 그녀의 아이가 마침내 서서 걷게 되었을 때 그녀는 '신이여 감사합니다! 더 이상 아이를 안고 다니지 않아도 되겠군요!!'라고 생각하며 냉정한 시선으로 지켜보았다. 그렇다. 그녀는 아이를 사랑했고 보살폈지만 엄마 노릇에서 기쁨을 느끼지는 못했다. 이것이 그녀 자신의 즉각적인 욕구의 왜곡을 초래했고, 그녀를 화나게 만들었다. 하! 여성의 의무라니! 아니! 정확히 말해 이브의 죄에 대한 벌이겠지. 어이구."

이 작품을 자화상으로 볼 수 있을까? 이것은 소설 또는 다큐멘터리 소설인가? 이보다 앞선 작품에서 웜스는 자녀를 다루는 자매들의 능력에 감탄하면서 가족사진을 촬영했다. 개념미술가 에이드리언 파이퍼의 경우에도 그녀의 인종적, 성적인 경험이 사진과 글로 이루어진 콜라주, 디지털 이미지, 비디오 설치, 자화상 등 그녀의 모든 작품의 밑바탕을 이룬다.(p.282) 1세대 페미니즘 미술가들은 대형 미술작품 제작

캐리 메이 웜스, 「무제」, 연작 '부엌 탁자' 중, 1990년

에이드리언 파이퍼, 「흑인의 특징을 과장한 자화상」, 1981년

의 중요성을 강조했다. 여성들은 삶 속에서 자신을 펼쳐놓는 것이 허락되지 않았고 미술에서도 상황은 다르지 않았다. 대표적으로 대중교통에서 여성은 무릎을 가지런히 모아 앉는 반면 남성은 다리를 벌리고 앉아 양쪽 공간을 침범한다. 방대한 크기의 주디 시카고의 1979년 작 설치작품 「디너 파티」에서 각 변의 길이가 15미터인 삼각형 테이블의 크기는 그 자체가 하나의 정치적인 메시지였다.

1989년 바버라 블룸은 신고전주의풍의 방과 책으로 이뤄진 대형 설치 자화상 「나르시시즘의 지배」(p.284)를 제작했다. 자화상을 측정하고 그리는 미술가를 묘사한, 벽 위에 걸린 두 점의 부조는 책에 수록된 메레트 오펜하임의 「나의 두개골 엑스선 사진」과 포트폴리오를 들고 있는 앙겔리카 카우프만을 비롯한 작업 중인 미술가를 묘사한 13점의 자화상을 통해 뒷받침된다. 이는 1980년대에 들어와 여성 미술가들이 앞선 세대의 자화상의 가치를 인정하게 되었다는 새로운 발전의 증거이다.

재닌 앤토니의 작품 뒤에는 항상 자신의 몸을 사용하는 의식儀式이 자리 잡고 있다. 1992년에 제작한 「애정 어린 보살핌」에서 그녀는 자신의 머리카락을 염료에 담근 뒤 머리카락으로 바닥을 닦았다. 같은 해에 제작한 작품 「갉아먹기」에서는 유리 진열창을 채울 만큼 충분한 양의 하트 모양과 립스틱 모양의 형상물을 얻을 때까지 정육면체 초콜릿과 라드lard(돼지비계를 정제하여 하얗게 굳힌 것.*)를 물어뜯었다. 1993년 작 「핥기와 비누거품 칠」(p.285)은 두 점의 신고전주의 양식의 반신 자소상으로, 하나는 (목욕의 행위를 통해 형상화된) 비누로, 다른 하나는 (핥는 행위를 통해 형상화된) 초콜릿으로 만들어졌다. 카리브해 지역의 가톨릭교도라는 미술가의 배경에서 유래한 기독교적인 인용(선과 악을 나타내는 빛과 어둠, 살을 깎아내는 헌신, 의식, 성 변화)이 풍부한 이 작품은 여성성의 창조에 있어 비누와 초콜릿의 역할을 통해 여성에

바버라 블룸, 「나르시시즘의 지배」, 1989년

게 직접적으로 말을 건넨다.

미술가가 자신의 캔버스가 될 때 가장 극단적인 형식의 자화상이 탄생한다. 1990년대 프랑스의 미술가 오를랑은 직접 성형수술을 받고 그 과정을 사진과 영상으로 촬영함으로써 미에 대한 태도를 탐구했다. 비위가 약한 사람에게는 힘든, 그녀의 표현에 따르면 계속 진행 중인 오를랑의 자화상 작업은 미술의 도전을 받고 있는 현대적인 발전의 소산을 보여주는 한 예이다. 치아교정이 청소년에게 필요한 것처럼 이제는 여성에게 성형수술이 필요하다고들 생각하지만 오를랑은 광대뼈를 양쪽 이마에 이식하는 것을 포함해, 자신의 얼굴을 인간의 아름다움에 대한 통념을 거스르는 방식으로 만들어나감으로써 완벽에 도달

재닌 앤토니, 「핥기와 비누거품 칠」, 1993년

한다는 것의 불가능성에 의문을 제기한다. 그녀의 작품은 자신의 최상의 얼굴을 전면에 내세우는 전통적인 자화상과는 거리가 한참 멀다.

영국의 미술가 트레이시 에민의 손을 거치면 「나의 침대」(p.287)와 같은 자기 고백적이고 자전적 작품이 타블로이드 신문에 실린 유명인과의 성관계 폭로와 유사한 것이 된다. 「내가 함께 잤던 모든 사람들, 1963~95」는 그녀와 동침했던 모든 사람들을 연대순으로 기록한다. 나이아가라 폭포로 떠난 미술가들의 야유회에서 바닷가에서 보낸 하루를 영상 촬영하는 등 자신의 모든 것을 기꺼이 작품에 쏟아 붓는 에민은 예술과 삶 사이에서 아슬아슬한 줄타기를 하고 있다. 그녀가 언급했듯이 이 점을 이해하기 전 그녀는 답보 상태에 머물렀다. "나는 작업

실을 갖고 있었고, 아름다운 무언가를 만들려는 생각을 갖고 있었습니다. 그래서 매일 이 포부를 안고 작업실로 갔고 매일 우울하고 실패한 감정을 느끼면서 작업실에서 나오곤 했습니다. 나는 무엇이 진정한 예술인지에 대한 나의 믿음을 실천할 수 없었습니다. (……) 나는 사물이 보이는 방식보다 그것이 더 중요하다고 생각했습니다. 그리고 이제는 그것을 꼭 믿지는 않습니다. 그것은 내가 작품을 만드는 방식에 있어서 덜 중요한 문제가 되었습니다."[11]

에민의 작품은 자전적이지만 그녀는 이렇게 말한다. "그 이상입니다. 나는 나 자신으로부터 시작해서 우주로 끝맺음합니다." 미술이 사회적인 역할을 갖는지 여부를 질문했을 때, 그녀의 대답은 다음과 같았다. "미술은 사회적 역할을 해야 하지만 그렇게 하고 있지 않습니다. 나는 미술가들이 멋져 보이는 무언가를 만드는 일에 지나치게 만족하는 것이 문제라고 생각합니다. 작품에는 계시적인 무언가가 있어야 합니다. 그것은 전적으로 새롭고 창조적이어야 하며, 새로운 생각과 경험에 대해 개방적이어야 합니다."[12] 에민은 비디오 자화상의 가능성을 탐구한 소수의 미술가 중 한 명이다. 1996년에 제작한 비디오 작품 「그것이 어떤 느낌인지」에서 그녀는 임신중절 수술이 자신의 예술과 삶에 미친 영향에 대해 솔직하게 말한다.

세라 루카스는 1990년부터 사진 자화상을 제작해오고 있다. 작업 전반에 걸쳐 자신의 '남성적인' 외모를 드러내는 자화상을 통해 그녀는 여성의 성에 대한 전통적인 재현을 약화시킨다. 초현실주의 작품처럼 기묘한 그녀의 작품은 보는 이를 매혹한다. 「생선과 함께 있는 자화상」(p.288)에서 생선과의 만남("나는 늘 생선을 좋아했다. 나는 생선의 냄새가 성적인 의미를 함축하고 있기 때문이라고 생각한다."), 공중화장실, 칙칙한 환경, 생선의 입에 손가락을 집어넣는 데 몰두하는 미술가의 행위

트레이시 에민, 「나의 침대」, 1998년

세라 루카스, 「생선과 함께 있는 자화상」, 1996년

는 숙녀와는 거리가 먼 방향으로 상상력을 추동한다. 현대의 모든 자화상을 이전의 자화상으로부터 발전한 것으로 설명하는 방식이 솔깃하긴 하지만 루카스의 자기 이미지는 전례 없는 새로운 이미지로 보인다. 그녀는 유혹적인 이미지를 의도적으로 회피하는 자신의 자화상에 대해 이렇게 말한다. "나는 정말로 내가 되고 싶지 않은 것을 통해 나 자신을 정의합니다."[13]

특히 페미니즘이 확장시킨 미술가의 신체를 바탕으로 한 주제를 다루는 자화상의 가능성은 그것이 어디에서 유래했는지에 대해서는 관심이 거의 없는 많은 현대 미술가들로부터 선택을 받았다. 지난 40년간 자화상 또는 그 변형이 탐색해온, 신체를 토대로 만들어진 많은 작품이 미술계에 쏟아져 나왔다. 비디오에 주연으로 출연하고, 사진에서 자세를 취하며, 그림 속에 등장하고, 설치작품에 자신의 머리카락과 깎은 손톱을 포함시키며, 자신의 피를 얼려 반신 자소상을 제작하는 남녀 미술가들을 어디에서나 볼 수 있다. 이러한 탐색 활동은 미술 안에서 모든 것을 말하겠다는 의지, 미술가를 무대 중심에 세우는 퍼포먼스와 같은 새로운 미술 형식의 수용, 그리고 무엇보다 개인적인 것이 정치적인 것이라는 페미니즘의 신념에 힘입어 앞 세대 페미니스트들의 작품이 갖고 있는 무거운 진지함으로부터 벗어난 젊은 세대의 여성 미술가들은 종종 한층 가벼운 방식으로 자신을 보여준다. 많은 이들이 페미니스트들의 투쟁이 승리했다고 생각한다. 그들을 매료한 사회에 대한 분석을 거부하는 태도는 페미니즘의 진지함 및 사회를 변화시키고자 하는 열망과 거의 무관한 것처럼 보인다. 그러나 개인적인 문제를 다루는 작업에 대한 젊은 세대의 신념은 그들 앞에 있었던 이 선배 미술가들이 있어 가능했다.

결론
숨 고르기

나는 여성의 자화상을 하나의 독립적인 장르로 고려해야 한다는 주장으로 서론을 마무리하고 이어진 글에서 이를 입증했다. 그런데 아주 이상한 점이 하나 있다. 최근까지 미술가들에게는 여성의 자화상이 하나의 장르이고 그들이 그 안에서 작업하고 있다는 인식이 거의 없었다는 사실이다. 과거의 미술가들은 풍경을 그릴 때 그 규칙을 알고 있었다. 그들은 전원의 한 부분을 미술작품으로 변환하려면 눈앞에 펼쳐진 장면을 어떻게 캔버스 틀 안에 담아야 하는지를 이해했다. 그들은 선배 대가들에 대한 지식을 갖고 있었고, 사람들이 받아들일 수 있는 이미지가 어떤 것인지를 알고 있었다.

그런데 여성이 자리에 앉아 자신의 초상화를 그리려고 했을 때는 어디에서 도움을 얻을 수 있었을까? 남성이 그린 자화상의 판화가 항상 도움이 되는 것은 아니었다. 남성들의 작품은 지나치게 자신감이 넘치거나 적극적이었고, 작업 중인 모습을 보여주는 경우 때로 너무 어수선했다. 대개 여성은 아무런 사전 준비 없이 시작했고, 여성이라는 역

비비언 마이어, 「자화상」, 연대 미상

할이 부과하는 제약을 의식했다. 남성과 달리 여성은 대체적으로 영감을 주거나 모사하거나 자기만의 전환을 추가할 수 있는 자화상 형식을 충분히 갖지 못했다. 라비니아 폰타나는 예외적인 경우로 여느 훌륭하고 경쟁심 강한 남성 미술가처럼 동족의 선배 미술가인 소포니스바 안귀솔라의 자화상에서 한 걸음 더 나아가는 발전을 이루었다. 폰타나는 클라비코드 앞에 앉아 있는 자화상에 이젤을 추가해 그녀가 하나가 아닌 두 가지 예술적 재능을 갖추었음을 강조했다.

이와 같은 존경과 인정의 표현은 20세기 말 이전에는 드물었다. 여성 미술가 대부분은 앞선 세대의 여성 미술가가 남긴 작품에 대해 거의 알지 못했다. 그들은 그들 주변의 세상처럼 자신을 단발적인 특출한 존재로 여겼다. 보통이 아닌 영재로 보는 것이, 18세기 말까지 미술계가 여성 미술가를 다루는 유일한 방식이었던 것으로 보인다.

여성 미술가와 관계된 전통은 그들의 직업 세계와 사회에서의 위치, 즉 그들을 특정한 방식으로 보여주도록 강요했던 위치에 대한 그들의 반응을 의미한다. 은연중에 환경이 미술가들로 하여금 드러나지 않는 전통에 순응하도록 강요했던 것으로 볼 수 있다. 이 구속력의 요인은 여성 자화상의 전통에 대한 지식이 아닌 미술계에서 그들이 처한 상황에 있었다. 그런 점에서 여성 미술가들의 상황이 어떻게 당대의 사상 및 미술 양식의 영향과 함께 수 세기를 가로질러 반복적으로 다루어지는 특정 주제를 낳았는가 하는 문제는 나를 사로잡았다.

전통은 역사 인식을 암시한다. 그런데 그 역사 인식이 대체로 존재하지 않았다. 수 세기 동안 자신의 선조를 뒤돌아볼 수 없었던 상황에서, 어떻게 여성의 자화상에 전통이 존재한다고 주장할 수 있겠는가? 뒤늦은 깨달음과 1970년대 이래로 진행되어온 방대한 양의 페미니즘 연구가 있고나서야 여성 자화상의 전통을 의식적으로 이야기할 수 있

로즈 제라드, 「성모마리아 폭포」, 모델 삼면화 중, 1982~83년

나디너 타세일, 「무제」, 1992년

게 되었다. 보다 많은 정보가 출판되면서 이제는 여성의 자화상의 역사를 보여주고 그것이 독립적인 장르라는 주장을 펼칠 수 있게 되었다.

지난 몇 십 년 동안 미술가들은 역사적인 발견을 흡수해왔다. 「모델 삼면화」(p.295)에서 로즈 제라드는 유딧 레이스터르, 아르테미시아 젠틸레스키, 엘리자베트 비제르브룅의 자화상을 해체된 액자에 넣어 그들이 전통적인 여성의 세계로부터 벗어난 인물들임을 상징했다. 이 작품이 런던의 테이트 갤러리에서 개최된 전시 〈새로운 미술〉에 포함되었을 때 제라드는 다음과 같이 말했다. "나는 우리의 잊힌 역사의 큰 부분을 아우르는 이 세 점의 자화상의 이미지가 주류 전시에 등장하여 사람들에게 그 부재를 다시 환기할 것이라고 생각하니 흥분되었습니다. 하지만 전시를 둘러보았을 때 선정된 84명의 미술가 중 여성은 오직 여섯 명뿐이었고, 그중 두 명은 남성 작가의 파트너로 참여했다는 사실을 발견하고는 낙심했습니다."[1]

신비롭고 충격적인 자화상 「무제」(위)에서 나디너 타세일은 현대적인 매체(사진)에 오래된 매체(회화)에 대한 인용을 끼워 넣는다. 자신의

얼굴에서 15세기 미인의 가면을 막 벗기려 하는 그녀는 시간과 유행을 아름다움에 대한 개념과 연결한다. 이것이 오늘날의 여성 미술가들이 여성의 미술사를 언급하는 대표적인 방식이다. 페미니즘 이론과 과거 미술가들의 경력에 대한 학문적인 발견을 토대로 하여 바니타스 자화상, 어머니와 자녀의 자화상, 노화와 질병을 탐구하는 자화상을 새롭게 현대적으로 재해석한 작품은 자의식이 강한 여성의 자화상이라는 장르가 어떻게 형성되고 있는지를 보여준다.

과거의 여성들이 그들 특유의 자화상 형식을 고안했다고 말하는 것은 그 형식을 일종의 미술적 퍼다에 가두는 것과는 다르다. 이 책에 실린 여러 자화상은 여성 미술가들을 모두 하나로 묶어 다루는 것이 얼마나 안일한 일인지를 보여준다. 여성이 자신의 이미지를 그리는 방식을 지배하는 여성의 본질 같은 것은 없다. 그보다 그들은 당대의 태도와 관습의 영향을 받았다. 직업적으로 야심이 있는 여성 미술가의 경우, 그들은 분명 당대의 지배적인 미술 양식 안에서 작업했다. 다시 말해 미술계의 일원으로서 그 규정을 따랐다. 다만 그들은 소수자였고 규정은 그들을 달리 대우했다. 미술계에서 여성들의 부수적인 위치는 남성적인 기성체계가 그들을 충분히 '좋다'고 여길 때에만 내부로 진입할 수 있었다는 것을 의미했다. 수 세기 동안 '좋다'의 항목 안에는 그들의 재능뿐 아니라 예의범절, 수용가능성이 포함되었다. 남성의 어떤 자화상도 화가의 성, 즉 남성의 전형으로서 가지는 가치에 따라 평가받지 않았다. 반면 여성의 자화상은 항상 전형으로서 가지는 가치에 따라 평가되었다.

여성 미술가들은 자신을 만족스럽고 재능 있는 모습으로 보여주는 방식을 매번 새로 생각해내야 했다. 이 점이 여성의 자화상을 하나의 독자적인 장르로 보아야 하는 이유이다. 그리고 여성들이 이 문제를 다루

는 방식을 밝히는 것은 그들의 이미지를 한층 더 흥미진진하게 만든다.

과거의 자화상을 음미하는 일은 남성의 세계에 속한 여성 미술가가 느꼈을 감정에 대한 정보를 얻는 예상치 못한 즐거움을 가져다준다. 16세기의 절제된 이미지를 19세기 말의 때때로 부스스하지만 항상 전문가다운 얼굴을 보여주는 이미지와 비교해보면 '여성 미술가'의 묘사가 각 시대와 사회상에 따라 어떻게 변해왔는지를 확인할 수 있다. 16세기에는 특정한 종류의 조신함이 여성에게, 심지어 작업 중인 여성 미술가에게 요구되었다. 18세기에는 여성의 자화상이 존경의 태도로부터 도움을 받았다. 엘리자베트 비제르브룅이 회고록에서 썼듯이, "그때는 여성들이 지배했다. 혁명이 그녀들을 퇴위시켰다." 이 관대한 평가와 향상된 미술교육의 가능성이 결합되면서 재치 있고 영리하며 매력적인 자화상의 돌풍과 마주하게 된다. 이 작품들은 그것이 제작된 시대에 대한 많은 사실을 드러낸다. 20세기에 등장한 새로운 대담한 경향은 금기를 위반하지 않고 감상자의 감정을 해치지 않는, 즐거움을 주기 위해 창작된 이미지에서 진실을 말하고자 하는 이미지로의 전환을 보여준다. 1970년대에는 자화상이 페미니스트들의 새로운 신념을 가장 소리 높여 외쳤다. 그 작품들은 독창적인 만큼이나 저항적이었다. 20세기 말에 이르면 신념이 한결 담담하게 표현되기 시작했다. 1991년 이시벨 마이어스코프Ishbel Myerscough는 샨탈 조페Chantal Joffe와 함께 「두 소녀」(국립초상화미술관, 런던)를 그렸다. 여성의 우정을 그린 이 초상화에 뒤이어 이들은 오랫동안 미술과 가족 사이에서 곡예를 벌이며 다른 후속 작품들도 제작했다.

나는 이 책에서 다룬 자화상들이 서론에서 대략적으로 살펴보았던 여성에 대한 편견을 종식시켜주었기를 바란다. 여성이 남성보다 자화상을 많이 제작했다는 편견은 수량화할 수 없을 뿐만 아니라 자화상

을 그린 직업적인 이유를 간과하는 것이다. 엘리자베트 비제르브룅과 같은 일부 미술가들은 성공한 매력적인 여성 초상화가라는 개념에 매료된 컬렉터들을 만족시키기 위해 다수의 자화상 복제본을 만들었다. 한편 소포니스바 안귀솔라와 같이 자화상을 통해 자신의 삶을 기록한 미술가들도 있었다. 때로는 영향을 미치고 싶거나 감사를 표현하고 싶은 사람에게 주는 선물로 제작되기도 했고, 자부심과 홍보에 대한 바람에서 제작한 경우도 있었을 것이다. 메리 빌과 같은 화가들은 렘브란트처럼 기술과 기법을 연구하기 위해서 자신의 얼굴을 이용하기도 했다.

여성의 자화상이 보여주는 다양성은 여성은 뛰어난 모방가이기는 하지만 독창성은 없다는 오랜 믿음이 거짓임을 드러낸다. 당대의 지배적인 여성성의 개념에 부합해야 된다는 요구 속에서도 자신의 재능을 과시하고 신념을 밝히며 당대의 기준에 대한 이해를 보여주는 빼어난 이미지를 찾는 데 이들은 용케 성공했다.

나는 자화상이 여성과 거울, 허영의 부정적인 상관관계에 대해 그것이 얼마나 무의미한 것인지 밝혀주기를 기대한다. 여성 미술가들, 특히 여성 사진작가들은 거울을 매우 창조적으로 활용한다. 가령, 은둔 생활을 했던 보모 비비언 마이어는 우연히 마주친 상점 진열창, 자동차의 사이드 미러, 벽 거울 등의 반사면에 자신의 모습이 비칠 때마다 그것을 사진에 담았다.(p.292) 그녀가 촬영한 수천 장의 사진은 2013년이 되어서야 공개되었다. 모든 사진이 빼어난 것은 아니지만 생전에 단 한 장도 외부에 노출된 적이 없었음에도 불구하고, 사진사에 그녀를 새로 포함시킬 만큼 상당수가 그녀만의 특별한 시점으로 돋보인다. 다른 사람을 돌보는 일을 하면서 사진에 대한 자신의 열정을 철저히 숨겼던 마이어의 자화상 사진은 허영심보다는 그녀의 기술과 주변 세계에 대한 지치지 않는 호기심이 발산하는 창조력과 관계가 깊다.

자화상은 묘한 측면을 갖고 있다. 어떤 경우에는 그것이 무엇인지조차 불분명하다. 작업 중인 미술가를 보여주는 일부 작품은 다른 사람의 손을 빌려 수월하게 제작될 수 있었으며 이 경우 자화상이 아닌 초상화가 된다. 그러나 우리가 자화상이라고 확신하는 그림들은 거울에 비친 자신을 살피는 미술가에 대한 우리의 개념에 부합하는 특정한 종류의 관찰하는 모습을 활용한다. 그 이미지 중 일부는 흡인력이 매우 강해서 부지불식간에 화가의 자리에 우리 자신을 대입해 보게 한다.

나는 일부 자화상의 경우 작품의 흡인력은 거울을 본다는 행위가 무엇을 의미하는지에 대한 감상자의 지식과 관계가 깊다고 생각한다. 거울을 대충 들여다보는 여성은 거의 없다. 우리는 우리가 어떻게 보이는지 정확하게 알고 있다. 미처 준비를 하지 못한 채 아침에 거울을 볼 때 우리는 사람들 앞에 있을 때처럼 정돈된 모습이 아니라는 사실을 안다. 일단 하루를 보낼 준비를 마치면 우리는 턱을 치켜들고 인정의 눈빛을 보내며 자신감 있게 자신의 모습과 눈을 맞출 수 있으며, 문 밖을 나선 뒤에도 당당하게 세상과 마주할 수 있다. 이 역시 우리의 얼굴이며 우리는 무엇이 거울을 응시하는 것과 관계가 있는지 알고 있다. 그리고 이러한 이해가 우리가 특정 자화상을 볼 때 느끼는 매력이자 그림 속 얼굴에 끌리게 되는 강렬함의 이유가 아닐까?

여성 자화상의 주제를 구분하려는 시도는 불가피하게 체계의 부과로 이어졌다. 하지만 어떤 주제든 그에 대한 궁극적인 결론과 같은 것은 존재하지 않으며 가끔은 잠시 나타났다가 사라지고마는 이미지도 있다. 예를 들어 세라 굿리지가 1828년 미국의 정치인 새뮤얼 웹스터를 위한 선물로 상아 위에 가슴을 묘사한 세밀화를 제작한 이유는 무엇일까?(오른쪽 이미지) 웹스터는 이후 20년이 넘는 기간 동안 열두 차례 이상 그녀를 위해 모델이 되어주었다. 신체의 일부분을 묘사한 세밀

세라 굿리지, 「드러난 아름다움」, 1828년

화는 당시 새로운 것은 아니었지만 자신의 가슴을 묘사한 여성의 초
상화는 알려진 전례가 없었고 당대에 다른 유사한 경우도 없었다. 공
개적인 전시를 위해 제작된 작품이 아니었을 것이고 굿리지의 보다
전통적인 다른 초상화와도 유사한 면이 전혀 없지만, 「드러난 아름다
움」은 이와 같은 나체에 대한 개인적인 기념이 우리가 아는 것보다 훨
씬 더 보편적이지 않았을까 하는 궁금증을 자아낸다.

2013년 『옥스퍼드 영어 사전』은 올해의 단어로 '셀피selfie'를 선정했
다. 명사로 승인을 받았기 때문에 이제는 더 이상 이 단어에 인용 부호
를 붙일 필요가 없다. 셀피가 무엇인지 사람들이 모두 알고 있으며 어

떻게 촬영해야 하는지 잘 모를 경우 인터넷에서 조언을 찾아볼 수 있다. 셀피의 선례로 자화상, 특히 1524년경에 젊은 파르미자니노가 제작한 볼록거울에 담긴 왜곡된 자화상을 꼽는 의견이 있다. 그러나 뒤에 있는 얼굴을 왜소해 보이도록 만드는 거대한 손에도 불구하고 모든 측면에서 이 자화상은 셀피와 다르다. 셀피를 통해 매우 익숙해진 전경에 위치한 손에 초점을 맞추는 것은 파르미자니노가 기존의 이미지와는 전혀 다른 새로운 이미지를 제작하는 데 있어서 재기 넘치고 기량이 뛰어났을 뿐 아니라 원근법의 구현과 초상화에서 정신(머리)과 육체(손)를 결합하려는 르네상스적인 열망에 있어서 매우 앞서 나갔다는 사실을 간과하게 만든다.

거울을 촬영한 사진을 셀피의 원형으로 보는 의견 역시 설득력이 없다. 거울을 찍은 사진은 자신의 이미지를 포착하고 사진의 틀 안에 배치하는 사진작가의 기술을 필요로 하기 때문이다. 셀피의 조상으로 좀 더 설득력 있는 것은 20세기 말에 등장한, 친구들과 함께 사진촬영 부스 안에 산뜩 들어가서 동전을 넣은 뒤 받아들곤 했던 네 장의 조그마한 자화상 사진이라 할 수 있다.

셀피에서 새로운 점은 매개의 결여이다. 셀피를 정의하는 한 가지 특징인 순간적인 충동은 자화상과는 관계가 없다. 이미지를 제작하는 미술가와는 달리 셀피를 촬영하는 사람은 사진 프레임 안에 얼굴을 넣는 것 또는 기껏해야 최적의 각도를 보여주는 것 이상의 사고나 기술을 거의 필요로 하지 않는다. 셀피를 찍을 때 입술을 강조해 내미는 것을 의미하는 '오리 얼굴duckface'은 예술적으로 계획된 자화상의 구성과 색채, 설명을 제공해 주는 주변 환경, 부속 요소가 요구하는 사고와 기술의 아주 희미한 흔적만을 필요로 할 뿐이다. 아무리 재빠른 초상 사진작가라 해도 촬영 이후 암실에서 적용하는 기술 또는 컴퓨터상에서

의 이미지 조정 기술은 말할 것도 없고, 촬영 시 경험은 물론 배치해보고 화면을 조정하며 각도를 결정하는 순간을 필요로 한다.

셀피는 민주화된 자화상이다. 왜곡된 얼굴과 불편한 자세의 손, 멋지게 보이고자 하는 기대에 찬 시도, 그저 촬영자와 그 주변인들을 즐겁게 만들고자 하는 유머에 대한 형편없는 시도는 미술가의 자화상과 관계 있는 예술이 무엇인지를 역설적으로 분명하게 말해준다. 민속 미술이 더 많은 기술을 보여준다는 점을 제외하면 셀피를 민속 미술이라고 할 수도 있겠다. 최근까지 셀피 현상을 다루는 미술가는 거의 없었다. 2013년 국립 #셀피 초상사진 미술관National #Selfie Portrait Gallery의 큐레이터들이 미술가들에게 이 주제에 대한 짧은 비디오 작업을 만들게 했다. 그중 한 미술가는 자기 비판적이고 종종 익살맞게 연출함으로써 매체로서의 셀피 개념에 도전하는 것을 '아트 셀피art selfie'라고 정의했다.

2014년 덴마크의 아트 디렉터인 올리비아 무스는 코펜하겐 국립미술관의 한 초상화 앞에서 손에 카메라를 들고 자세를 잡은 뒤 이를 사진으로 찍었다.[2] 그녀는 손과 카메라가 초상화를 마주보도록 배치함으로써 마치 회화의 주인공이 셀피를 촬영하고 있는 것처럼 보이게 만들었다. 무스는 이 개념을 발전시켜 초상화 속 모델의 의상과 어울리는 보석이나 장갑을 손에 착용하기 시작했다. 그녀의 「셀피 미술관」의 결과는 놀랍다. 그림 속 인물이 18세기의 흰색 가발이나 19세기의 정교한 의복을 입고 있는 경우에도 손과 카메라는 작품에 당혹스러울 정도의 현대적인 외관을 덧입힌다. 그들의 의상에도 불구하고 과거의 초상화 속 얼굴은 우리가 버스에서 만나고 거리에서 스치고 점심시간에 같은 탁자에 앉았던 사람들과 다르지 않다.

미래는 어떻게 될까? 복잡하지 않은 확고한 정체성에 대한 개념은 지난 100년 동안 여러 이론으로부터 공격을 받았다. 우리가 누구인지

올리비아 무스, 「셀피 미술관」, 2014년

에 대한 단일하고 단순한 정의에 대한 믿음은 철학과 정신의학, 의학에서 유래한 새로운 개념들로 인해 크게 흔들렸고 따라서 단 하나의 설명적인 이미지로 우리 자신을 압축해서 보여주는 것은 불충분해 보일 수 있다. 미술 역시 공예부터 최신 과학기술에 이르기까지 순수미술 외부 영역과의 융합을 통해 혼성물을 만들어내며 끊임없이 변하고 있다.

더 나아가 미술가의 신체를 통해 추상적인 문제를 제시하는 페미니스트의 혁신은 자화상의 개념 전체를 복잡하게 만들었다. 미술의 잠재력과 여성으로서 겪는 문제와 기쁨에 대한 현대 여성 미술가들의 인식은 요즘 유행하는 솔직한 태도 및 앞선 세대에 대한 지식 확장과 결합되어 오늘날의 관심사를 표현하는 새로운 형태의 자화상 작업으로 꾸준히 이어지고 있다. 물론 전통적인 자화상은 계속 살아남아 매력을 발산할 것이고 우리로 하여금 그 제작자의 비밀에 다가가기 위해 이면을 살펴보도록 이끌 것이다. 그리고 여기에 여성 미술가의 복잡한 실재를 표현한, 설치, 비디오 등의 매체로 제작된 점점 더 흥미로워지는 이미지들이 더해질 것이다.

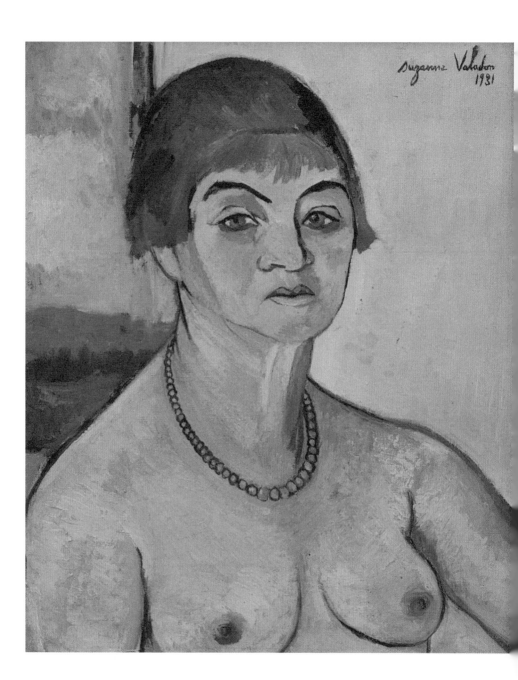

Wanda W

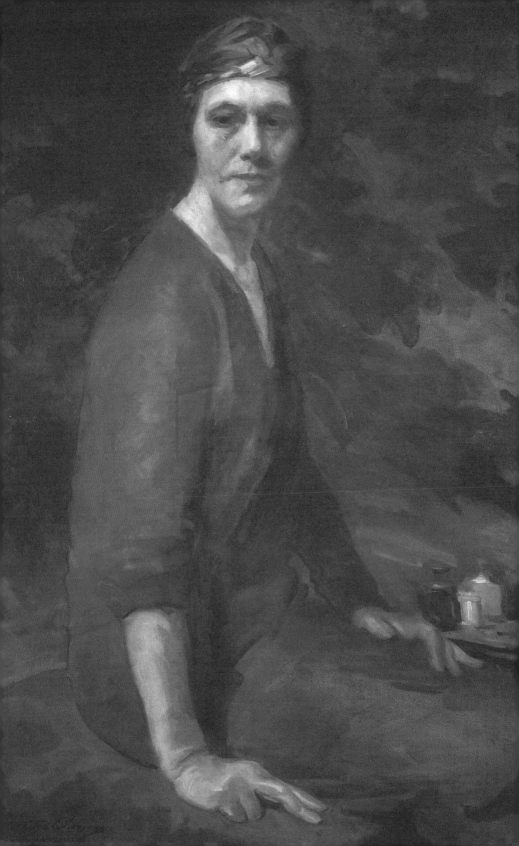

화보 작품

작가명 앞의 숫자는 그림이 삽입된 페이지를 말한다.

8 루이스 한, 「자화상」(세부), 1910년경
20세기 이전에는 야외를 배경으로 한 여성의 자화상이
드물었다.

9 조반나 프라텔리니, 「자화상」, 1720년
이 피렌체 출신의 미술가는 세밀화를 그리고 있는 자신
의 모습을 보여준다. 전통적 해석에 따르면 그림 속 인물
은 그녀의 아들 로렌초(Lorenzo)다.

10 로즈 아델라이드 뒤크뢰, 「하프와 함께 있는 자화상」,
1791년경
18세기에는 여성들에게 드로잉과 노래, 악기 연주 재주
중 하나 또는 이상적으로는 이 모두에서 어느 정도 최소
한의 기량을 키우도록 독려하는 문화가 있었다.

11 아르테미시아 젠틸레스키, 「'라 피투라'로서의 자화상」,
1630~37년경
회화의 의인화인 '라 피투라'로서의 미술가를 보여준다.

12 사비네 레프지우스, 「자화상」, 1885년
19세기 말 여성 미술가들은 자기 성찰적인 관조 속에서
자신을 관찰했다.

13 프리다 칼로, 「원숭이와 함께 있는 자화상」(세부), 1943년
20세기는 미술에 성 심리의 자각과 그 표현에 대한 허용
을 가져왔다. 원숭이는 칼로의 개인적인 신화의 한 부분
이었다.

14 노라 헤이슨, 「초상화 연구」, 1933년
오스트레일리아 태생의 이 화가는 1930년대에 다수의
강렬한 자화상을 제작했다. 각각의 작품은 강렬한 응시
로 유명하다.

306 쉬잔 발라동, 「가슴을 노출한 자화상」, 1931년
젊은 시절 르누아르의 누드모델로 활동했던 쉬잔 발라
동은 차분한 시선으로 중년의 자신을 바라본다.

307 가브리엘레 뮌터, 「이젤 앞에 있는 자화상」, 1911년경
그림을 그리면서 대상을 건너보는 미술가의 온화한 이
미지를 보여준다. 마리안네 폰 베레프킨의 초상화를
제작할 때에도 이와 동일한 담백한 양식을 사용했다.

308 헬레네 셰르프벡, 「자화상, 검은 배경」(세부), 1915년
1914년 핀란드미술협회(Finnish Art Society)는 이사
회실을 위해 아홉 점의 자화상을 의뢰했다. 셰르프벡
은 선정된 작가 중 유일한 여성이었다.

309 마리루이즈 폰 모트시츠키, 「서양 배와 함께 있는 자화
상」, 1965년
반사된 이미지를 담은 이 자화상에서 거울은 겉모습
이면의 진실을 향한 사려깊은 관찰의 상징으로 사용
되고 있다.

310 완다 율츠, 「나+고양이」, 1932년
자신의 얼굴에 고양이의 얼굴을 중첩시킴으로써 20세
기 여성 자화상의 관심사인 여성성과 성, 변신, 가면을
암시한다.

311 해나 윌크, 「S.O.S.―별 달기 오브제 시리즈」(세부),
1974년
이 기괴한 이미지에서 윌크는 자신을 남성의 쾌락을 위한
그릇으로 만드는 패러디 속에서 미의 의식을 치른다.

312 마리아 라스니히, 「토끼와 함께 있는 자화상」, 2000년
자화상을 꾸준히 제작해온 오스트리아 미술가이다.

313 잔 에뷔테른, 「자화상」, 1916년
프랑스의 미술가로 파리 장식미술학교에서 공부했다.

314 수 웹스터, 「손가락엔 반지, 발가락엔 종…」, 1986년
영국의 미술가로 전 남편인 팀 노블(Tim Noble)과 함께
2인조 미술가 그룹으로 활동한다.

315 사스키아 더 부르, 「나」, 1981년
네덜란드의 미술가로 유리섬유 조각을 통해 과장된 여성
성을 탐구한다.

316 신디 셔먼, 「무제, #122」, 1983년
모든 작품에서 본인이 모델이 됨으로써 일상적인 여성
의 역할과 매체를 통해 그려지는 여성의 역할 양자 모
두에 주의를 환기한다.

317 마를렌 뒤마, 「악은 평범하다」, 1984년
이 작품의 제목은 1963년에 출간된 한나 아렌트의 책
『예루살렘의 아이히만』을 참조했다. 이 책은 1961년
의 아돌프 아이히만의 전범 재판을 다룬다.

318 시실리아 보, 「자화상」, 1920년경
여기서 미술가는 자신을 그녀의 뛰어난 미국 여성 모델
들에게 적용했던 품위 있는 방식으로 보여준다.

주

서론

1 *The Memoirs of Elisabeth Vigée-Lebrun* (Paris, 1835–7), trans. S. Evans, London, 1989, p. 28
"나는 출산에 대해서 전혀 준비되어 있지 않았다. 내 딸이 태어나던 날에도 나는 산통 사이사이마다 「큐피드의 날개를 묶는 비너스(Venus Binding the Wings of Cupid)」를 그리려고 노력하면서 작업실에 있었다."

2 Pliny the Elder, trans. K. Jex-Blake, *Chapters on the History of Art*, London, 1896, p.171, n.147, pp.170, 171.
대 플리니우스는 두 개의 폼페이 벽화를 언급한다. 하나는 조각상을 그리는 여성의 그림이고, 다른 하나는 이젤 앞에 앉은 여성의 그림이다.

3 G. Boccaccio, trans. G. A. Guarino, *Concerning Famous Women*, New Brunswick, 1963; London, 1964, pp. 144, 145.

4 T. S. R. Boase, *Giorgio Vasari: The Man and the Book*, Princeton, 1979.
미술가의 초상화에 대한 논의는 조르조 바사리의 『미술가 열전』 제2판 pp.68–72를 참조할 것.

5 N. Turner, 'The Gabburri/Rogers Series of Drawn Self-Portraits and Portraits of Artists', in *Journal of the History of Collections* 5:2 (1993): 179–216.

6 L. Campbell, *Renaissance Portraits*, New Haven, 1990, p. 272, n. 117에서 언급; C. King, 'Looking a Sight: Sixteenth-Century Portraits of Woman Artists', in *Zeitschrift für Kunstgeschichte* 18 (1995): 395.

7 I. S. Perlingieri, *Sofonisba Anguissola: The First Great Woman of the Renaissance*, New York, 1992, p. 63.

8 *The Memoirs of Elisabeth Vigée-Lebrun*, p. 38.

9 Campbell, pp.215–16: "요리스 후프나헐(Joris Hofnagel)이 바이에른 공작을 만났을 때 공작은 그에게 작품을 갖고 있는지 물었다. 후프나헐은 그에게 자신과 그의 첫 번째 부인이 그려진 초상화를 보여주었다. 그는 분명 여행길에 그 작품을 지참하고 다녔다."

10 MS notebook for 1681: 1681 NB Charles Beale, National Portrait Gallery, London. E. Walsh and R. Jeffree, *The Excellent Mrs Mary Beale*, exh. cat., Geffrye Museum, London, 1975, p. 26에서 논의됨.

11 H. T. Douwes Decker, 'Gli Autoritratti di Elisabeth Vigée-Lebrun (1755–1842)', in *Antichita Viva* 22:4 (1983): 31–5.

12 Giorgio Vasari, trans. G. du C. de Vere, *Lives of the Most Eminent Painters, Sculptors and Architects*, London; 1912–15, vol. 8, p. 42.

13 위의 책, vol.5, p.127.

14 위의 책, vol.8, p.48.

15 V. Woolf, *A Room of One's Own*, London, 1929; G. Greer, *The Obstacle Race*, London, 1979.

16 W. Chadwick, *Women, Art and Society*, rev. edn, London, 1996, pp. 88–90.

17 D. Garnett, ed., *Carrington: Letters and Extracts from her Diaries*, London, 1970, p. 417.

18 C. E. Vulliamy, *Aspasia: The Life and Letters of Mary Granville, Mrs Delany*, London, 1935, p. 163.

19 *The Memoirs of Elisabeth Vigée-Lebrun*, pp. 354, 355.

1. 16세기

1 중세 여성 미술가들에 대한 추가 논의는 다음을 참조할 것.
Greer, *The Obstacle Race*, ch. 8, Chadwick, *Women, Art and Society*, ch. 1; D. Miner, *Anastaise and her Sisters: Women Artists of the Middle Ages*, exh. cat., Walters Art Gallery, Baltimore, 1974.

2 Boccaccio, p.131.

3 위의 책, p.145.

4 King, p.386.

5 M. T. Cantara, *Lavinia Fontana, Bolognese, 'Pittore Singolare'*, Milan, 1989, p. 88.

6 위의 책, pp.86, 87.

7 Perlingieri, pp.49, 52; King, pp.390, 391.

8 L. B. Alberti, trans. John R. Spencer, *On Painting*, 2nd edn, New Haven, 1966, p. 66.

9 King, p. 388.

10 L. Goldscheider, *Five Hundred Self-Portraits*, London, 1937, fig. 133.

11 E. Tufts, *Our Hidden Heritage*, London, 1974, p. 42에서 복제됨.

12 British Library, Royal MS 1624 17D xvi, f.4.

13 King, p.388.

14 1624년 7월 12일, 반다이크의 이탈리아 스케치북에는 그가 안귀솔라를 방문한 일이 묘사되어 있다. British Museum, Dept. of Prints and Drawings, 1874-8-8-23.

15 페를린지에리(Perlingieri)는 그녀가 스페인 궁정에 갔을 때, 안귀솔라가 "두 명의 신사, 두 명의 숙녀 그리고 여섯 명의 하인 중 하나"를 대동했다고 보고했다. p.115.

2. 17세기

1 *Mary Beale*, exh. cat., Bury St Edmunds, 1994, p.17에서 논의 됨.

2 R. Démoris, ed., *Hommage a Elisabeth-Sophie Chéron*, Paris, 1992.

3 S. Slive, *Frans Hals*, 3 vols, New York, 1974, vol.1, p.56.

4 F.F.Hofrichter, 'Judith Leyster's "Self Portrait": Ut Pictura Poesis', *Essays in Northern European Art Presented to E. Haverkamp–Begemann on his Sixtieth Birthday*, Netherlands, 1983, pp.106~109.

5 이 작품에 대한 전체 논의는 M.D. Garrard, *Artemisia Gentileschi*, Princeton, 1989와 M.D. Garrard, 'Artemisia Gentileschi's Self-portrait as the Allegory of Painting' in Art Bulletin 62 (March 1980): 97-112를 참고할 것. 이 작품은 1630년 학 자이자 컬렉터인 카시아노 달 포초(Cassiano dal Pozzo)에게 보낸 편지에서 약속했던 자화상일 수도 있다. 그러나 그의 1637년 소장품 목록에는 이 작품이 포함되지 않았다. 이 작품 은 결국 찰스 1세의 소장품이 되었는데, 1630년대 말 왕정에 서 일하던 아버지와 합류하기 위해 그녀가 영국에 왔을 때 찰 스 1세에게 선물로 주었을 것이다.

6 개러드(Garrad)는 *Artemisia Gentileschi*, pp.86, 87에서 '라 피 투라'로서 젠틸레스키가 다른 작가가 그린 초상화일지도 모 른다고 생각한다. 다른 관점은 다음을 참고할 것. *Artemisia Gentileschi*, exh. cat., Casa Buonarroti, Florence; Complesso Monumentale di S. Michele a Ripa, Rome, 1991-92. pp.172, 175.

7 P.Hibbs Decoteau, *Clara Peeters*, Lingen, 1992, p.11.

8 라위스의 자화상(개인 소장)에서 오른쪽 창문에 반사된 자화 상이 그릇 안에 비친다. 이 작품은 〈18세기 유럽 거장들(European Masters of the Eighteenth Century)〉에서 전시되었다. exh. cat., Royal Academy, London, 1954-55 참고. P.Taylor, *Dutch Flower Painting 1600-1720*, New Haven, 1995, p.107에서는 "유명한 어느 젊은 여성은 이젤 앞에 앉은 자신의 이미지를 그 림 속 유리병에 반사된 모습으로 그려 넣을 만큼 어리석었다" 라는 문장을 Gerard de Lairesse, *Het groot schilderboek*, 1710에 서 인용한다. 레르스가 볼 때 그것은 작품이 창문이 없는 방에 걸리게 될 것이라는 점을 잊고 유리창에 비친 모습을 그린 꽃 그림 화가만큼이나 미련한 일이었다.

3. 18세기

1 *The Memoirs of Elisabeth Vigée-Lebrun*, p.28.

2 B. Sani, *Rosalba Carriera*, Turin, 1988, 겨울 자화상에 대한 논의는 p.312; 양쪽 눈의 모양이 다른 자화상은 p.319; 비극 자화상은 p.324에서 논의된다.

3 *The Memoirs of Elisabeth Vigée-Lebrun*, p.63.

4 위의 책, pp.249, 250.

5 D. Diderot, *Salons*, 1767; J. Seznec and J. Adhémar, Oxford, 1963, vol.3, p.34. (저자의 번역)

6 위의 책, p.250. (저자의 번역)

7 *The Memoirs of Elisabeth Vigée-Lebrun*, p.38.

8 위의 책, p.16.

9 위의 책, pp.27, 28.

10 위의 책, p.47.

11 C. Duncan, 'Happy Mothers and Other New Ideas in Eighteenth-Century French Art', in N.Broude and M.D. Garrard, eds, *Feminism and Art History*, New York, 1982.

12 W. Wassyng Roworth, *Angelica Kauffman: A Continental Artist in Georgian England*, London, 1992, pp.196, 197. 72번 주석 은 당대의 시 한 편을 인용한다. "그러나 그녀가 자신이 그린 이 야기 속 인물처럼 유순한 남성과 결혼한다면 어리석은 신혼 첫 날밤을 얻게 될까 두렵다네."

13 R. Rosenblum, 'The Origin of Painting', in *Art Bulletin* 39 (December 1957): 279-90. 이 문헌은 당시 이 주제의 인기에 대 해 언급한다.

14 A. Rosenthal, 'Angelica Kauffman Ma(s)king Claims', in *Art History* 15:1 (March 1992).

15 *The Memoirs of Elisabeth Vigée-Lebrun*, p.39.

16 여성 교사와 제자는 적절한 연구주제이다. 메리 빌은 두 명의 여 성 제자를 두고 있었다. 문제는 젊은 여성이 미술계에 진입하기 위해서는 남성 중재자가 필요했고 남성만이 '적절한' 미술가로 간주되었다는 점이다. 마리아 코스웨이의 첫 교사는 여성이었 지만 코스웨이는 직업으로 미술가를 진지하게 고민할 때 남성 교사에게 보내졌다.

17 *The Memoirs of Elisabeth Vigée-Lebrun*, p.27.

18 여성 미술가의 회화와 현대 사회의 관계에 대한 논의는 다음 을 참조할 것. S.L. Siegfried, The Art of Louis-Léopold Boilly, London and New Haven, 1995, pp.174-80.

19 K. Cave, ed., *The Diary of Joseph Farington*, London and New Haven, 1984, vol.15, p.5332.

20 M. Somerville, *Personal Recollections*, London, 1874, p.49.

21 *The Art of Painting in Miniature*, 6th ed., London, 1752, p.56.

22 M. and R.L. Edgeworth, *Practical Education*, London, 1798, p.182.

23 Portia(pseud.), *The Polite Lady: Or a Course of Female Education in a Series of Letters from a Mother to her Daughter*, 2nd ed., London, 1769, p.16.

24 *The Art of Painting in Miniature*, Preface.

25 British Museum Print Room 189*. 6. 23, f.193.

26 H. Walpole, *Anecdotes of Painting in England, ed.* R.N. Wornum, 3 vols, London, 1888, vol.1, pp.xviii–xxii.

27 M. Woodall, ed., *The Letters of Thomas Gainsborough*, Bradford, 1961, Gainsborough to James Unwin, 1 March 1764, p.151. 여기서 지칭하는 '포드 양'이 이 편지가 쓰인 당시 게인 즈버러의 친구이며 후원자인 필립 시크니스(Philip Thicknesse) 의 부인이 아닌 재능 없는 아마추어를 통칭하는 것이기를 바란다. 시크니스의 부인인 포드 양은 아마추어 음악가로 다리를 꼰 자세의 초상화로 유명해진 바 있다.

28 *The Diary of Joseph Farington*: 핍스 부인은 vol.8, p.2800, 레이디 에식스는 vol.10, p.3506, 레이디 메리 로우더는 vol.10. p.3675를 참고할 것.

29 T. Smith, *Nollekens and His Times*, 2 vols, London, 1829, vol.1, pp.60, 61.

30 J.W. Goethe, trans, W.H. Auden and E. Mayer, *Italian Journey*, London, 1970, p.363.

31 위의 책, pp.375, 376.

32 L. Rice and R. Eisenberg, 'Angelica Kauffman's Uffizi Self-portrait', in *Gazette des Beaux-Arts* (March 1991).

33 S. Lloyd, 'The Accomplished Maria Cosway: Anglo-Italian Artist, Musician, Salon Hostess and Educationalist', in *Journal of Anglo-Italian Studies* 2 (1992): 111. "나이 든 유명한 여성"은 비올란테 체로티(Violante Cerroti)였다.

34 위의 책, p.112.

35 J. Walker, 'Maria Cosway: An Undervalued Artist', in *Apollo* (May 1986): 318–24. 1830년 5월 24일 마리아 코스웨이가 윌리엄 코스웨이 경에게 보낸 편지, Victoria and Albert Museum, London, National Art Reference Library, MS(Eng.) L. 961–1953.

4. 19세기

1 H. Perry Chapman, *Rembrandt's Self-portraits*, Princeton, 1990. 화가의 상징물로서 베레모에 대한 논의는 pp.49, 50을 참조할 것.

2 C. McCook Knox, *The Sharples*, New Haven, 1930, p.86.

3 위의 책, p.25.

4 위의 책, p.52.

5 위의 책, p.53. 토머스 스코서트를 지칭하는 것으로 추정.

6 위의 책, p.53.

7 위의 책, p.54.

8 *Sketched for the Sake of Remembrance: A Visual Diary of Louisa Paris's English Travels* 1852–54, exh. cat., Tower Art Gallery, Eastbourne, 1995.

9 D. Rouart, ed., *The Correspondence of Berthe Morisot*, intro. K. Adler and T. Garb, London, 1986, p.102.

10 *The Journal of Marie Bashkirtseff*, trans. M. Blind, 2 vols (London, 1890), London, 1985, p.444.

11 D. Ashton, *Rosa Bonheur: A Life and a Legend*, London, 1981. p.57. '건강상의 이유로' 그녀가 사람들 앞에서 남성복을 입어도 된다는 경찰의 허가 증명서가 수록돼 있다.

12 T. Stanton, ed., *Reminiscences of Rosa Bonheur*, New York, 1976. 개에 대한 부분은 p.259, 그림에 대한 것은 p.251을 참고할 것.

13 *The Journal of Marie Bashkirtseff*, p.347.

14 위의 책, p.291.

15 위의 책, p.292.

5. 20세기

1 S. Chitty, *Gwen John 1876–1939*, London, 1981, p.49.
2 J. Fagan–King, 'United on the Threshold of the Twentieth–Century Mystical Ideal: Marie Laurencin's Integral Involvement with Guillaume Apollinaire and the Inmates of the Bateau Lavior', in *Art History* 2:1 (March 1988).
3 F. Borzello, *The Artist's Model*, London, 1982.
4 L. Knight, *The Magic of a Line*, London, 1965, p.140.
5 I. Schlenker, *Marie-Louise von Motesiczky, A Catalogue Raisonne of the Paintings*, New York, 2009, p.124.
6 D. Radycki, *Paula Modersohn-Becker: The First Modern Woman Artist*, New Haven, 2013, p.149.
7 Radycki, pp.133, 134.
8 M. Facos, 'Helene Schjerfbeck's Self-portraits: Revelation and Dissimulation', in *Woman's Art Journal* 16 (Spring/Summer 1995): 12–17.
9 E.H. McCormick, *Portrait of Frances Hodgkins*, New Zealand and London, 1981, p.5.
10 D. Tanning, 'Souvenirs', in *Dorothea Tanning*, exh. cat., Konsthall Malmö, 1993, p.39.

6. 미래로

1 *Ana Mendieta*, exh. cat., Centro Galego de Arte Contemporanea, Santiago de Compostela; Kunsthalle, Dusseldorf; Fundació Antoni Tàpies, Barcelona; Miami Art Museum of Dade County; Museum of Contemporary Art, Los Angeles, 1996-7, p.108.
2 *Washing, Tracks, Maintenance: Maintenance Art Activity* Ⅲ, 22 July 1973, Wadsworth Atheneum, Hartford, Connecticut. 퍼포먼스. "활동: 1. 관람자의 통행이 이루어지는 미술관의 몇몇 장소를 물로 닦아라. 2. 사람들이 발자국을 남길 때까지 기다려라. 물 청소(젖은/마른 대걸레)는 사람들이 미끄러질 위험이 있으니 바닥에 물기를 남겨서는 안 된다. 어쨌든 미술가는 사람들에게 조심하라고 주의를 준다. 3. 다시 닦아라. 미술관이 문을 닫을 때까지 계속해서 닦아라. 걸레는 모아서 한 장소에 쌓아 놓아라. 하루 종일 계속하라. 4. 청소한 장소에 '관리미술(Maintenance Art)' 도장을 찍어라." 얼마나 많은 사람들이 미술작품이 발생하는 현장에 자신이 있었다는 것을 알아차리는지가 핵심이다.
3 L. Lippard, 'The Pains and Pleasures of Rebirth: European and American Women's Body Art', in *Art In America* 64:3 (May-June 1976); repr. in L. Lippard, *From the Center: Feminist Essays on Women's Art* (New York, 1976).

4 *Reflections/Refractions: Self-portraiture in the Twentieth Century*, exh. cat., National Portrait Gallery, Smithsonian Institution, Washington, DC, 2009, p.21.
5 작가와의 인터뷰.
6 J. King, 'Life So Far', Riflemaker Gallery website (riflemaker. org), 2010.
7 *Mary Kelly: Interim*, exh. cat., Fruitmarket Gallery, Edinburgh; Kettle's Yard Gallery, Cambridge; Riverside Studios, London, 1986, p.3.
8 *Rose Garrard: Archiving My Own History. Documentation of Works 1969-1994*, exh. cat., Cornerhouse, Manchester; South London Gallery, 1994, p.56.
9 L. Nead, *Chila Kumari Burman: Beyond Two Cultures*, London, 1985. pp.61, 62.
10 작가가 승인한 작품 설명문에서 얻은 정보, Tate Modern, London.
11 *Minky Manky*, exh. cat., South London Gallery, 1995.
12 위의 책.
13 G. Burns, 'Sister Sarah', in *Guardian Weekend*, 23 November 1996.

결론

1 *Rose Garrard: Archiving My Own History*, p.41.
2 museumofselfies.tumblr.com.

참고문헌

여성 미술가들에 대한 일반 도서

Betterton, R., ed., *Looking On: Images of Femininity in the Visual Arts and Media*, London and New York, 1987

Brawer, C., et al., *Making Their Mark: Women Artists Move into the Mainstream*, 1979-85, exh. cat., Cincinnati Art Museum, New Orleans Museum of Art, Denver Art Museum, Pennsylvania Academy of the Fine Arts; New York, 1989

Broude, N., and M.D. Garrard, eds., *Feminism and Art History: Questioning the Litany*, New York, 1982,

___, *The Power of Feminist Art*, London and New York, 1994

Chadwick, W., *Women, Art and Society*, London and New York, rev. edn, 1996(휘트니 채드윅 지음, 김이순 옮김, 『여성, 미술, 사회』, 시공사, 2006)

___, *Women Artists and the Surrealist Movement*, London and New York, 1985

Cherry, D., *Painting Women: Victorian Women Artists*, London and New York, 1993

Dewhurst, C.K., B. Macdowell and M. Macdowell, *Artists in Aprons: Folk Art by American Women*, New York, 1979

Doy, G., *Seeing and Consciousness: Women, Class and Representation*, Oxford, 1995

Fine, E. Honig, *Women and Art: A History of Women Painters and Sculptors from the Renaissance to the Twentieth Century*, Montclair, New Jersey, 1978

Greer, G., *The Obstacle Race: The Fortunes of Women Painters and Their Work*, London, 1979

Harris, A.S., and L. Nochlin, *Women Artists: 1550-1950*, exh. cat., Los Angeles County Museum of Art, 1976-77

Munro, E., *Originals: American Women Artists*, New York, 1979

Nochlin, L., 'Why Have There Been No Great Women Artists?', in *Art and Sexual Politics*, T. Hess and E. Baker, eds, London and New York, 1971

___, *Women, Art and Power and Other Essays*, New York, 1988, London, 1989

Orr, C.C., ed., *Women in the Victorian Art World*, Manchester, 1995

Parker, R., and G. Pollock, *Old Mistresses: Women, Art and Ideology*, London and New York, 1981

Perry, G., *Women Artists and the Parisian Avant-Garde*, Manchester, 1995

Petersen, K., and J.J. Wilson, *Women Artists: Recognition and Reappraisal, from the Early Middle Ages to the Twentieth Century*, New York, 1976

Pollock, G., *Vision and Difference: Femininity, Feminism and the Histories of Art*, London and New York, 1988

Robinson, H., ed., *Visibly Female: Feminism and Art Today*, London, 1987

Vergine, L., *L'Altra meta dell'avanguardia, 1910-1940*, Milan, 1980

자화상에 대한 출판물/저작물

Attie, D., *Russian Self-portraits*, London, 1978

L'Autoportrait du xVII siècle à nos jours, exh. cat., Musée des Beaux-Arts, Pau, 1973

Behr, S., 'Das Selbstportrt bei Gabriele Münter', in *Münter 1877–1962: Retrospective*, A. Hoberg and H. Friedel, eds, Munich, 1992

Benkard, E., *Das Selbstbildnis*, Berlin, 1927

Bileter, E., ed., *The Self-portrait in the Age of Photography: Photographers Reflecting Their Own Image*, exh. cat., Musée Cantonal des Beaux-Arts, Lausanne, 1985; trans. Sarah Campbell Blaffer Gallery, Houston, 1986

Bond, A., and Woodall, J., *Self Portrait: Renaissance to Contemporary*, National Portrait Gallery, London, Art Gallery of New South Wales, Sydney, 2005

Cohen, J.T., ed., *Insights, Self-portraits by Women*, Boston, 1978; London, 1979

Cumming, C., *A Face to the World: On Self-portraits*, London, 2009(로라 커밍 지음, 김진실 옮김, 『화가의 얼굴, 자화상』, 아트북스, 2012)

Exploring the Unknown Self: Self-portraits of Contemporary Women, exh. cat., Metropolitan Museum of Photography, Tokyo, 1991

Facos, M., 'Helene Schjerfbeck's Self-portraits: Revelation and Dissimulation', in *Woman's Art Journal*, vol. 16 (Spring/Summer 1995)

Feather, J., *Face to Face: Three Centuries of Artists' Self-portraiture*, exh. cat., Walker Art Gallery, Liverpool, 1994

Fraser Jenkins, A.D., and S. Fox-Pitt, eds, *Portrait of the Artist*, Tate Gallery, London, 1989

Gasser, M., *Self-portraits from the Fifteenth Century to the Present Day*, London, 1963

Goldscheider, L., *Five Hundred Self-portraits*, London, 1937

Hall. J., *The Self-portrait: A Cultural History*, London and New York, 2014

Hoffmann, K., *Concepts of Identity: Historical and Contemporary Images and Portraits of Self and Family*, New York, c. 1996

Identity Crisis: Self Portraiture at the End of the Century, exh. cat., Milwaukee Art Museum, 1997

Kelly, S., and E. Lucie-Smith, *The Self Portrait: A Modern View*, London, 1987

Kinneir, J., ed., *The Artist by Himself: Self-portrait Drawings from Youth to Old Age*, London, 1980

Koortbojian, *Self-portraits*, London, 1992

'La Collezione degli Autoritratti e dei ritratti di artisti', *Gli Uffizi, Catalogo Generale*, Florence, 1979, pp.763-1044

Langedijk, K., *Die Selbstbildnisse der Hollandischen und Flämischen Künstler in den Uffizien*, Florence, 1992

Lubell, E., 'Women Artists: Self-Images', in *Views by Women Artists: Sixteen Independently Curated Theme Shows Sponsored by the New York Chapter of the Women's Caucus for Art*, New York, 1982

Masciotta, M., *Autoritratti dal XIV al XX Secolo*, Milan, 1955

Masquerade: Representation and the Self in Contemporary Art, exh. cat., Museum of Contemporary Art, Sydney, c. 2006

Meloni, S., 'The Collection of Painters' Self Portraits' in M. Gregori, *Paintings in the Uffizi and Pitti Galleries*, Boston, 1994

Mercer, K., 'Home from Home', in *Self-Evident*, exh. Cat., Ikon Gallery, Birmingham, 1995

Meskimmon, M., *The Art of Reflection: Women Artists' Self-portraiture in the Twentieth Century*, London, 1996

Rideal, L., *Mirror Mirror: Self-portraits by Women Artists*, London and New York, 2002

Ried, F., *Das Selbstbildnis*, Berlin, 1931

Selbstbildnisse und Künstlerporträts von Lucas van Leyden bis Anton Raphael Mengs, exh. cat., Herzog Anton Ulrich-Museum, Brunswick, 1980

Solbiezek, R.A., *The Camera I: Photographic Self-portraits from the Audrey and Sydney Irmas Collection*, exh. cat., Los Angeles County Museum of Art, 1994

Staging the Self: Self-portrait Photography 1840s-1980s, exh. cat., National Portrait Gallery, London, 1986

미술가 소개

미술가 목록은 생몰년 순으로 정리했다.

마르시아 Marcia (시지쿠스의 이아이아)
시지쿠스 출생. 기원전 1세기 마르쿠스 테렌티우스 바로의 시대에 활발하게 활동했다. 화가 및 상아 조각가. 주로 여성을 그린 것으로 전한다.

클라리시아 Claricia
12세기 아우크스부르크에서 활동. 필사본 채식사(彩飾師).
D. Miner, *Anastaise and her Sisters: Women Artists of the Middle Ages*, exh. cat., Walters Art Gallery, Baltimore, 1974

구다 Guda
12세기 독일에서 활동. 채식사. 『성 바르톨로메오의 설교집(Homiliary of St Bartholomew)』을 제작했다.
휘트니 채드윅, 김이순 옮김, 『여성, 미술, 사회』, 시공사, 2006

디에무디스 Diemudis
12세기 바이에른에서 활동. 1057~1130년 베소브룬 수도원에서 45권의 필사본 제작을 담당한 채식사.

카테리나 데비그리 Caterina de' Vigri
1413년 볼로냐 출생. 1463년 볼로냐 사망. 화가 및 작가. 귀족 출신으로 페라라 궁에서 교육을 받았으며 볼로냐의 가난한 클라라 수녀원의 수녀원장이 되었다. 1712년 성인으로 추대되었다.
G. Greer, *The Obstacle Race*, London, 1979

프로페르치아 데로시 Properzia de' Rossi
1490년경 볼로냐 출생. 1530년 볼로냐 사망. 대리석 조각가. 버찌, 복숭아 씨로 세밀화도 제작했다.
F.H. Jacobs, 'The Construction of a Life: Madonna Properzia de' Rossi "Schultrice" Bolognese', in *Word and Image* 9 (1993): 122-32

마리아 오르마니 Maria Ormani
15세기 피렌체에서 활동. 아우구스티누스회의 필사본 미술가.
휘트니 채드윅, 김이순 옮김, 『여성, 미술, 사회』, 시공사, 2006

레비나 테이를링크 Levina Teerlinc
1510~20년? 브뤼헤 출생. 1576년 런던 사망. 초상화 및 세밀화 화가. 헨트브뤼허 유파의 선도적 채식사인 세밀화 화가 시몬 베닝크의 첫째딸이다. 1545년경 남편과 함께 영국으로 이주했고, 1546년 헨리 8세로부터 '여성 화가'로 임명되어 연금 40파운드를 받았다.
A. Sutherland Harris and L. Nochlin, *Women Artists*, Los Angeles, 1976. R. Strong, *Artists of the Tudor Court: The Portrait Miniature Rediscovered 1520-1620*, exh. cat., Victoria and Albert Museum, London, 1983

플라우틸라 넬리 Plautilla Nelli
1523년 피렌체 출생. 1588년 피렌체 사망. 종교적 주제와 제단화를 그린 화가. 화가 루카 넬리의 딸이자 프라 파올리니의 제자였다. 1537년 이후 피렌체의 시에나 성 카테리나 수녀원의 수녀가 되었다. 수녀 아가타 트라발레시와 마리아 루지에리를 가르쳤던 것으로 전한다.

카타리나 판 헤메선 Catharina van Hemessen
1528년 안트베르펀 출생. 1587년 이후 안트베르펀 사망. 초상화, 종교화 화가. 아버지인 미술가 얀 산더르스 판 헤메선으로부터 교육을 받았으며 런던 내셔널갤러리에 있는 초상화에는 '요하네스 드 헤메선의 딸 카타리나'라고 서명되어 있다. 1554년 안트베르펀 성당의 오르간 연주자 크리스티안 데 모린과 결혼했다. 1556년 네덜란드의 섭정을 끝내고 스페인에 궁전을 세운, 신성로마제국 황제 카를 5세의 여동생 마리의 초청을 받아 스페인에 갔다. 1548년부터 1552년 사이에 제작된 여덟 점의 작은 초상화와 두 점의 종교화가 남아 있다.
A. Sutherland Harris and L. Nochlin, *Woman Artists*, Los Angeles, 1976

소포니스바 안귀솔라 Sofonisba Anguissola
1532년경 크레모나 출생. 1625년 팔레르모 사망. 초상화 및 다소 종교적인 주제를 다룬 화가. 아밀카레 안귀솔라의 여섯 명의 미술가 딸 중 장녀이자 가장 유명한 화가로, (수녀가 된) 동생 엘레나와 함께 1545년경부터 베르나르디노 캄피에게, 1549년 이후 베르나르디노 가티에게 교육을 받았다. 스페인 펠리페 2세의 초청을 받아 왕비 엘리자베트 드 발루아의 시녀가 되었다. 1570년경 파브리치오 데 몬카다와 결혼하여 시칠리아로 이주했고 이후 1580년 오라치오 로멜리노와 결혼해 제노바로 이주했다. 반다이크는 1624년 팔레르모에서 그녀를 만난 일을 기록으로 남겼는데, 당시 그녀는 그림을 그리는 것이 불가능할 정도로 시력이 나빠졌다고 한다. 여동생 루차를 가르쳤던 것으로 보이며, 루차의 작품이 몇 점 알려져 있다.
I.S. Perlingieri, *Sofonisba Anguissola: The First Great Woman Artist of the Renaissance*, New York, 1992. *Sofonisba Anguissola e le sue sorelle*, exh. cat., Cremona and Milan, 1994. *La Prima Donna Pittrice Sofonisba Anguissola*, exh. cat., Vienna, 1995. S. Ferino-Pagden and M. Kusche, *Sofonisba Anguissola: A Renaissance Woman*, exh. cat., National Museum of Women in the Arts, Washington, DC, 1995

라비니아 폰타나 Lavinia Fontana

1552년 볼로냐 출생. 1614년 로마 사망. 초상과 신화, 제단화를 비롯한 종교적인 주제를 그린 화가. 아버지 프로스페로 폰타나에게 미술을 배웠다. 1577년 아버지의 옛 제자인 잔 파올로 차피와 결혼했고, 이후 차피가 그녀의 경력을 관리했다. 1603년 교황 클레멘트 8세의 초청을 받아 로마로 갔고 종교와 신화를 다루는 대형 공공 작품을 그린 최초의 여성 미술가가 되었다.

A. Sutherland Harris and L. Nochlin, *Women Artists*, Los Angeles, 1976. V. Fortunati Pietrantonio, *La Pittura Bolognese del 1500*, Bologna, 1986. M.T. Cantaro, *Lavinia Fontana, Bolognese 'pittura singolare'*, Milan, 1989. E. Tufts, 'Lavinia Fontana, Bolognese Humanist', in *Le Arti a Bologna e in Emilia dal xvi al xvii secole/Recueils d'actes des Congrès Internationaux d'histoire de l'art*, Bologna, 1992. A. Ghirardi, 'Lavinia Fontana allo Specchio: Pittrici e autoritratto nel secondo Cinquecento', in *Lavinia Fontana*, exh. cat., Bologna, 1994. C.P. Murphy, *Lavinia Fontana: A Painter and her Patrons in Sixteenth-Century Bologna*, New Haven and London, 2003

바르바라 롱기 Barbara Longhi

1552년 라벤나 출생. 1638년경 사망. 성경을 주제로 다룬 화가. 아버지 루카 롱기와 함께 그린 「알렉산드리아의 성녀 카타리나(St Catherine of Alexandria)」(1589)는 자화상으로 간주된다.

L.D. Cheney, 'Barbara Longhi of Ravenna', in *Woman's Art Journal* 9:1 (1988)

마리에타 로부스티 Marietta Robusti

라 틴토레타(La Tintoretta)로 알려졌다. 1554년경 베네치아 출생. 1590년경 베네치아 사망. 초상화와 소형 종교화 화가. 아버지 자코포 틴토레토로부터 그림을 배웠고 그의 공방에서 일을 도왔다. 틴토레토가 가장 아꼈던 딸로, 그녀에게 소년의 옷을 입혀 자신이 가는 모든 곳에 데리고 다녔다. 또한 딸을 늘 가까이 두기 위해 지역의 보석상과 결혼시켰다. 스페인의 펠리페 2세의 관심을 받았다고 한다.

P. Rossi, *Jacopo Tintoretto: I Ritratti*, Venice, 1974. C. Ridolfi, *Vita di Giacopo Robusti detto il Tintoretto*, Venice, 1642; trans. C. and R. Enggass, University Park, Pennsylvania, 1984

에스더 잉글리스 Esther Inglis

1571년 프랑스 출생. 1624년 사망. 캘리그래퍼. 어머니 마리 프리조 랑글루아로부터 가르침을 받았다. 1596년경 바살러뮤 켈로와 결혼했다. 영국과 스코틀랜드 귀족의 후원을 받았다. 런던의 영국 도서관, 옥스퍼드의 크라이스트 처치 대학, 워싱턴 DC의 폴저 도서관에 필사본이 소장되어 있다.

C. Petteys, *Dictionary of Women Artists*, Boston, 1985

클라라 페이터르스 Clara Peeters

1589년 앤트워프 출생. 1657년 이후 사망. 네덜란드에서 활동한 정물화가. 약 30여 점의 작품이 알려져 있으나 생애에 대한 구체적인 정보는 알려진 바가 거의 없다. 파멜라 힙스 드코토가 작품에 대한 설득력 있는 전후맥락을 제공해주긴 하지만 어떤 교육을 받았으며 네덜란드에 오게 된 연유에 대해서는 알려진 바가 없다.

P. Mitchell, *European Flower Painters*, London, 1973. P. Hibbs Decoteau, *Clara Peeters*, Lingen, 1992

아르테미시아 젠틸레스키 Artemisia Gentileschi

1593년 로마 출생. 1653년 나폴리 사망. 역사화 및 초상화 화가. 아버지인 화가 오라치오 젠틸레스키에게 미술을 배웠다. 1611년 교사인 아고스티노 타시에게 강간을 당했고 이 일로 타시는 재판을 받고 8개월간 수감되었다. 1612년 피에란토니오 스티아테시와 결혼했다. 1616년 아카데미아 델 디제뇨의 첫 여성 회원이 되었다. 1630년경 나폴리에 정착했고 1638~41년 찰스 1세를 위한 아버지의 작업을 도왔다. 카라바조의 양식에 대한 지식을 피렌체와 제노바, 나폴리에 전파한 영향력이 큰 미술가였지만 말년에는 후원자를 찾는 데 어려움을 겪었다. 여성의 누드와 여성 영웅을 묘사한 작품이 너무 강하고 '비여성적'이어서 성적으로 매력적이지 않았던 것이 이유 중 하나였다.

N. Broude and M.D. Garrard, eds, *Feminism and Art History*, New York, 1982. M. Garrard, *Artemisia Gentileschi*, Princeton, 1989. *Artemisia*, exh. cat., Casa Buonarroti, Florence; Complesso Monumentale di S. Michele a Ripa, Rome; Stuttgart; Zurich, 1991-2. R. Ward Bissell, *Artemisia Gentileschi and the Authority of Art: A Critical Reading and Catalogue Raisonnè*, Pennsylvania, 1999. K. Christensen and J. Mann, *Orazio and Artemisia Gentileschi*, exh. cat., Metropolitan Museum of Art, New York, 2001

유딧 레이스터르 Judith Leyster
1609년 하를럼 출생. 1660년 헴스테드 사망. 장르화·초상화·정물화 화가. 프란스 할스와 프란스 피터르스 더흐레버르에게 배우거나 함께 작업했을 것으로 추정된다. 위트레흐트 카라바조파의 영향을 받았다. 1633년경 하를럼의 성루가 화가 길드의 회원이 되었다. 1634년 레이스터르의 공방에서 세 명의 학생 중 한 명을 할스가 길드의 허가 없이 고용하여 논쟁이 있었다는 기록이 남아 있다. 1636년 미술가 얀 민서 몰레나르와 결혼했다. 결혼 이후에는 알려진 작품이 거의 없으나 1668년 몰레나르의 사망 이후 많은 그림이 몰레나르의 작품 목록에 포함, 기록되었다.
A. Sutherland Harris and L. Nochlin, *Women Artists*, Los Angeles, 1976. *Masters of Seventeenth-Century Dutch Genre Painting*, exh. cat., Philadelphia Museum of Art; West Berlin Gemäldegalerie; Royal Academy, London, 1987. J.A. Wehr, et al., *Judith Leyster: A Dutch Master and her World*, exh. cat., Frans Hals Museum, Haarlem; Massachusetts Art Museum, Worcester, 1993. F.F. Hofrichter, *Judith Leyster: A Woman Painter in Holland's Golden Age*, Doornspijk, 1989. A.K. Wheelock, Jr., 'The Art Historian in the Laboratory: Examinations into the History, Preservation, and Techniques of Seventeenth-Century Dutch Painting', in R.E. Fleischer and S. Scott Munshower, eds, *The Age of Rembrandt: Studies in 17th Century Dutch Painting*, Pittsburgh, 1988

마리아 판 오스테르베이크 Maria van Oosterwijck
1630년 노트도르프 출생. 1693년 위트담 사망. 꽃 그림, 정물화 화가. 성직자의 딸로 얀 다비츠 더헤임에게 배웠고 큰 영향을 받은 것으로 전한다. 1676년 암스테르담에 작업실을 마련하고 여성 조수인 헤이르티어 피터르스(Geertje Pieters)를 고용했다는 기록이 있다. 유럽 왕실의 후원을 받았으며 많은 네덜란드 정물화가처럼 작품에 바니타스에 대한 언급이 자주 등장한다.
A. Sutherland Harris and L. Nochlin, *Women Artists*, Los Angeles, 1976. P. Mitchell, *European Flower Painters*, London, 1973. B. Haak, *The Goden Age: Dutch Painters of the Seventeenth Century*, New York, 1984

메리 빌 Mary Beale
1633년 배로 출생. 1699년 런던 사망. 초상화가. 아버지가 아마추어 정물화가였고 로버트 워커와 함께 공부했을 것으로 추정된다. 1654년 특허청의 부사무관이자 미술 애호가인 찰스 빌과 결혼했다. 1665년 남편이 직장을 잃자 런던 집의 작업실에서 그림을 그리며 가족의 생계를 책임졌다. 1672년 이들 부부는 피터 렐리의 기법을 연구하고 그에게 초상화 두 점을 주문했다. 이례적으로 렐리는 부부가 자신이 작업하는 모습을 지켜보는 것을 허락했다. 두 아들을 조수로 훈련시켰는데, 그중 찰스는 다른 교사의 가르침을 받아 미술가가 되었다. 남편이 가사를 돌보며 사업을 관리했다.
1677 NB Charles Beale, MS notebook for 1677, Bodleian Library, Oxford. 1681 NB Charles Beale, MS notebook for 1681, National Portrait Gallery, London. 'The Note books of George Vertue', in *Walpole Society* 29 (1947): 15-16. E. Walsh and R.T. Jeffree, *The Excellent Mrs Mary Beale*, exh. cat., Geffrye Museum, London, 1975. M.K. Talley, *Portrait Painting in England: Studies in the Technical Literature Before 1700*, London, 1981. C. Reeve, *Mrs Mary Beale, Paintress, 1633-1699*, exh. cat., Manor House Museum, Bury St Edmunds, 1994

엘리사베타 시라니 Elisabetta Sirani
1638년 볼로냐 출생. 1665년 볼로냐 사망. 종교화 및 역사화 화가. 아버지 조반니 안드레아 시라니로부터 교육을 받았고, 이후에 그녀의 전기를 쓴 카를로 밀바시아로부터 격려를 받은 것으로 보인다. 자매인 안나 마리아와 바르바라 역시 미술가였다. 여성 제자들을 받아들였고 귀족을 비롯해 개인 후원자들을 위한 작품을 제작했다. 때때로 여성 영웅을 주제로 다루었다.
O. Kurz, *Bolognese Drawings at Windsor Castle*, London, 1955. F. Frisoni, 'La Vera Sirani', *Paragone* 29:335 (1978): 3-18. *The Age of Correggio and the Carracci: Emilian Painting of the Sixteenth and Seventeenth Centuries*, exh. cat., National Gallery of Art, Washington, DC; Metropolitan Museum of Art, New York; Pinacoteca Nazionale, Bologna, 1986-7

엘리자베트소피 셰롱 Éllisabeth-Sophie Chéron
1648년 파리 출생. 1711년 파리 사망. 초상화와 장르화를 그린 화가이자 음악가 및 시인으로도 알려졌다. 아버지 앙리 셰롱으로부터 미술을 배운 뒤 1672년 왕립 아카데미에 들어갔다. 1692년 자크르아이와 결혼했고 이후 마담 르 아이(Madame Le Hay)로 알려졌다. 모스크바 푸시킨 미술관에 일부 작품이 소장되어 있고, 초기 자화상은 파리 루브르 박물관에 소장되어 있다.
'Hommage à Éllisabeth-Sophie Chéron', in *Prospect No. 1*, Paris, 1992

앤 킬리그루 Anne Killigrew

1660년 런던 출생. 1685년 런던 사망. 주제가 있는 그림, 풍경화, (소수만 전하는) 초상화를 그린 화가이자 시인. 요크 공작(이후 제임스 2세)의 사제이자 의료복지담당관인 헨리 킬리그루의 딸이자 요크 공작부인 메리 모데나의 시녀였다. 1685년에 제작한 제임스 2세를 그린 작은 전신 초상화가 왕립미술원에 소장되었다.

H. Walpole, ed. R.N. Wornum, *Anecdotes of Painting in England*(1762-71), 1849, vol. ii. O. Miller, *The Tudor, Stuart and Early Georgian Pictures in the Collection of HM the Queen*, London, 1963. J. Kinsley, ed., The Poems of John Dryden, 4 vols, Osford, 1958

라헐 라위스 Rachel Ruysch

1664년 암스테르담 출생. 1750년 암스테르담 사망. 과일과 꽃을 그린 정물화가. 아버지가 해부학과 식물학 교수이자 아마추어 화가였고 어머니는 건축가 피터르 포스트의 딸이었다. 꽃과 정물을 그린 화가 빌럼 판알스트에게 배웠으며, 초상화가 유리안 폴과 결혼했다. 1709년 헤이그로 이주해 두 사람 모두 성 루카 길드에 가입했다. 1708~13년 뒤셀도르프 팔라틴 선제후의 궁정화가가 되었다. 1716년 암스테르담으로 돌아왔다.

M.H. Grant, *Rachel Ruysch*, Leigh-on-Sea, 1956. P. Mitchell, *European Flower Painters*, London, 1973. A. Sutherland Harris and L. Nochlin, *Women Artists*, Los Angeles, 1976. S. Segal, *Flowers and Nature: Netherlandish Flower Painting of Four Centuries*, exh. cat., Nabio Museum of Art, Osaka; Station Gallery, Tokyo, 1990. P. Taylor, *Dutch Flower Painting 1600-1720*, London and New Haven, 1995

조반나 프라텔리니 Giovanna Fratellini

1666년 피렌체 출생. 1731년 피렌체 사망. 역사화 및 초상화 화가. 리비오 메후스, 피에트로 단디니에게 배웠다. 토스카나 대공 페르디난도 2세의 부인인 비토리아 델라 로베레의 시녀가 되었고, 음악과 에나멜 및 파스텔화, 세밀화도 공부했다. 귀족에게 작품 주문을 받았다. 1684년 결혼했으며 제자로 미술가 비올란테 베아트리체 시리에스가 있다.

B. Viallet, *Gli Autroritratti Femminili delle Gallerie degli Uffizi in Firenze*, Rome, 1923

로살바 카리에라 Rosalba Carriera

1675년 베네치아 출생. 1757년 베네치아 사망. 파스텔 초상화가. 주세페 디아만티니, 페데리코 벤코비크 등의 미술가에게 가르침을 받았을 것이라는 견해가 분분하다. 18세기 초 파스텔 초상화와 코담배갑 뚜껑을 위한 초상화를 그렸다. 30대 때 중요한 모델들을 그리기 시작했고 볼로냐와 파리의 아카데미의 회원이 되었다. 결혼을 하지 않았으며 자매인 조반나가 조수로 함께 작업했다. 1720년 파리에 갔고, 1730년 빈으로 건너가 형부인 미술가 조반니 안토니오 펠레그리니의 공방에서 일했으며, 1723년 모데나에서 일했다. 후원자로는 베네치아의 영국 영사 조지프 스미스, 프란체스코 알가로티가 있다. 특히 알가로티의 드레스덴 갤러리는 로살바의 방에 100여 점이 넘는 파스텔화를 소장했다.

A. Sutherland Harris and L. Nochlin, *Women Artists*, Los Angeles, 1976. B. Sani, *Rosalba Carriera*, Turin, 1988

안나 바서 Anna Waser

1678년 취리히 출생. 1714년 취리히 사망. 알레고리적인 주제(현재 전하는 작품은 없다)와 세밀화 초상화를 그렸다. 어린 시절 요하네스 슐처에게 배웠다. 1692~96년 베른에서 요제프 베르너 2세 밑에서 공부한 뒤 세밀화 화가로 취리히에 정착했으며, 명성을 쌓아 독일, 영국, 네덜란드에서 작품 주문을 받았다. 자매인 엘리자베타 바서는 인각(印刻) 미술가였다.

R. Fussli, *Geschichte der besten Künstler in der Schweiz*, Zurich, 1763

안나 도로테아 테르부슈 Anna Dorothea Therbusch

1721년 베를린 출생. 1782년 베를린 사망. 초상화, 종교 및 신화적인 주제를 다루는 화가. 아버지 게오르크 리지브슈에게 배운 뒤 파리의 앙투안 펜에게 배웠다. 1761~62년 슈투트가르트의 뷔르템베르크 백작을 위해, 1763~64년 만하임 라인의 팔라틴 선제후를 위해 일했다. 1765~69년 파리에 머물렀으며 1767년 왕립 아카데미의 회원이 되었다. 1769년 베를린에 정착했고, 러시아의 예카테리나 2세와 프로이센의 프레드릭 2세로부터 작품 의뢰를 받았다.

E. Berckenhagen, *Die Malerei in Berlin*, Berlin, 1964. G. Bartoschek, *Anna Dorothea Therbusch*, exh. cat., Schloß Sansouci, Potsdam, 1971. E. Berckenhagen, 'Anna Dorothea Therbusch' in *Z. Kstwiss* 41 (1987): 118-60. K. Merkel and H. Wunder, eds, *Deutsche Frauen der Fruhen Neuzeit*, Darmstadt, 2000

레이디 다이애나 보클레 Lady Diana Beauclerk

1734년 런던 출생. 1808년 트위크넘 사망. 아마추어 화가 및 일러스트레이터. 제2대 볼링브룩 경과 이혼한 뒤 1768년 토팜 보클레와 결혼했다.

H. Walpole, ed, R.N. Wornum, *Anecdotes of Painting in England* (1762-71), London, 1849

앙겔리카 카우프만 Angelica Kauffman

1741년 쿠어 출생. 1807년 로마 사망. 초상화 및 고전적인 역사 장면을 그린 화가. 아버지에게 그림을 배웠으며 1762~66년 아버지를 따라 이탈리아로 갔다. 이탈리아에서 고전 조각을 공부하고 원근법을 배웠으며 다른 신고전주의 미술가들을 만났다. 영국 영사의 부인인 조지프 스미스가 1766년 그녀를 영국으로 데리고 갔고, 1768년 왕립미술원의 창립 회원이 되었다. 1767년 가짜 귀족과 결혼했다. 1780년 남편이 죽자 미술가 안토니오 추키와 결혼해 로마에 정착했다. 1782~97년 로마에서 왕실 후원자를 위한 작품을 제작했다. 1782년 나폴리의 왕 페르디난드와 여왕 카롤린의 궁정화가 자리를 거절했다. 조각가 안토니오 카노바가 카우프만의 장례식을 준비했고, 라파엘로 산치오의 장례식을 따라 그녀의 장례식에도 두 작품이 사용되었다.

A. M. Clark, 'Roma me è sempre in pensiero', in *Studies in Roman Eighteenth-Century* Paintings, ed. E.P. Bowron, Washington, DC, 1981. W.W. Roworth, ed., *Angelica Kauffman: A Continental Artist in Georgian England*, London, 1992

앤 데이머 Anne Damer

1748년 선드릿지 출생. 1828년 런던 사망. 흉상과 동물을 다룬 아마추어 조각가. 1767년 존 데이머와 결혼했다. 주세페 체라치, 존 베이컨에게 배웠다. 1785년부터 1811년까지 왕립 아카데미에서 '명예 전시참여자'로 전시했다.

H. Walpole, ed. R.N. Wornum, *Anecdotes of Painting in England* (1762-71), vol. 1, 1849. A. Cunningham, *The Lives of the Most Eminent British Painters, Sculptors and Architect*s, London, vol. iii, 1829-33. M. Whinney, *Sculpture in Britain 1530-1839*, Harmondsworth, rev. edn 1988. G. Jackson-Stops, ed., *The Treasure Houses of Britain: 500 Years of Private Patronage and Art Collecting*, exh. cat., National Gallery of Art, Washington, DC, 1985

아델라이드 라비유귀아르 Adélaïde Labille-Guiard

1749년 파리 출생. 1803년 파리 사망. 초상화, 세밀화, 역사화 화가. 1763년경 세밀화가 프랑수아엘리 뱅상에게 배웠고, 1769~74년 모리스켕탱 드 라투르에게 파스텔화 기법을 배웠다. 1776년 프랑수아앙드레 뱅상과 함께 유화를 공부했다. 1769년 아카데미 드 생 뤼크의 회원이 되었고 1783년 왕립 아카데미 회원이 되었다. 1787년 루이 16세 친척의 공식 화가로 임명되었다. 왕실과 혁명파의 후원자 사이에서 균형을 유지하고자 했지만 작품 제작은 점차 줄어들었다. 1785년부터 여성 아카데미 회원의 동등한 권리를 위해 싸웠다.

A. M. Passez, *Adélaïde Labille-Guiard 1749-1830: Biographie et catalogue raisonné de son oeuvre*, Paris, 1973. A. Sutherland Harris and L. Nochlin, *Women Artists*, Los Angeles, 1976. 휘트니 채드윅, 김이순 옮김, 『여성, 미술, 사회』, 시공사, 2006

마리빅투아르 르무안 Marie-Victoire Lemoine

1754년 파리 출생. 1820년 파리 사망. 초상화, 장르화, 세밀화 화가. F.G. 메나조에게 배웠다. 엘리자베트 비제르브룅의 제자였다는 이야기는 거짓으로 입증되었다. 혁명 전 살롱 드 라 코레스퐁당스에서 전시했고 이후 파리 살롱전에 참여했다.

Sutherland Harris and L. Nochlin, *Women Artists*, Los Angeles, 1976

엘리자베트루이즈 비제르브룅 Elisabeth-Louise Vigée-Lebrun

1755년 파리 출생. 1842년 파리 사망. 유럽의 부자 및 유명인을 그린 초상화가. 초상화가의 딸로 P. 다브쓴, 가브리엘 브리아르에게 배웠고, 조제프 베르네의 조언을 받았다. 1776년 미술 거래상 장바티스트 르브룅과 결혼했다. 마리 앙투아네트의 후원을 받았으며 그녀의 초상화를 30점 가량 제작했다. 프랑스혁명 전날 밤 아홉 살 된 딸과 함께 파리를 떠나 이탈리아(1789~93), 빈(1793~94), 상트페테르부르크(1795~1801), 런던(1803~1805)에서 지내다가, 1805년 프랑스로 돌아왔다. 여정 동안 여러 곳의 아카데미 회원이 되었다.

J. Baillio, *Elisabeth-Louise Vigée-Lebrun 1755-1842*, exh. cat., Kimbell Art Museum, Fort Worth, 1982. C. Herrmann, *Elisabeth Vigée-Lebrun, Souvenir*s, 2 vols, Paris, 1984. *Souvenirs de Madame Elisabeth-Louise Vigée-Lebrun*, 3 vols, Paris, 1835-7; trans. Sian Evans, 1989. M.D. Sheriff, *The Exceptional Woman: Elisabeth Vigée-Lebrun and the Cultural Politics of Art*, Chicago, 1996. A. Goodden, *The Sweetness of Life: A Biography of Elisabeth-Louise Vigée-Lebrun*, London, 1997

메리 린우드 Mary Linwood

1756년 버밍엄 출생. 1845년 레스터 사망. 자수화가. 당대 가장 유명한 작가였으며 런던 레스터 스퀘어에 있는 본인의 갤러리에서 울과 실크로 작업한 60점이 넘는 작품을 전시했다. 이 갤러리는 1809년부터 그녀가 사망할 때까지 관광명소가 되었다. 국제적인 명성을 얻은 그녀는 레스터에서 어머니가 설립한 젊은 여성들을 위한 학교도 운영했다.

마리아 코스웨이 Maria Cosway

1759년 피렌체 출생. 1838년 로디 사망. 초상화 및 역사화 화가. 비올란테 체로티, 요한 조파니에게 배웠다. 1778년 피렌체 아카데미아 델 디세뇨에 선출되었다. 1779년 런던으로 이주했고, 1781년 리처드 코스웨이와 결혼했다. 부부가 함께 집에 살롱을 만들었지만 1790년대에 이르러 헤어져 각자의 길을 갔다. 1786~87년 파리에 머무는 동안 토머스 제퍼슨과 불륜 관계를 맺었다. 1803년 리옹, 1812년 로디에 소녀들을 위한 학교를 설립했다. 1817년 런던으로 돌아와 임종을 앞둔 남편을 간호하며 1822년까지 머물렀다. 로디에 있는 대학에서 명성을 쌓았고 오스트리아의 프란츠 1세로부터 남작 부인 작위를 받았다.

J. Walker, 'Maria Cosway: An Undervalued Artist', in *Apollo* 123 (1986): 318-24. E. Cazzuulani and A. Stroppa, *Maria Hadfield Cosway: Biografia, diari e scritti della fondatrice del Collegio delle Dame Inglesi in Lodi*, Orio Litta, 1989. S. Lloyd, 'The Accomplished Maria Cosway: Anglo-Italian Artist, Musician, Salon Hostess and Educationalist (1759-1838)', in *Journal of Anglo-Italian Studies* 2 (1992): 108-39

로즈 아델라이드 뒤크뢰 Rose Adélaïde Ducreux

1761년 낭시 출생. 1802년 생도맹그 사망. 초상화 및 풍경화 화가. 마리 앙투아네트의 화가였던 조제프 뒤크뢰의 딸로 생도맹그의 해양 감독인 자크프랑수아 르쾨이 드 몽지로와 결혼했다.

마르게리트 제라르 Marguerite Gérard

1761년 그라스 출생. 1837년 파리 사망. 장르화 및 초상화 화가. 형부인 장오노레 프라고나르에게 미술을 배웠고 네덜란드의 17세기 미술가들에 대해 공부했다. 1780년대 중반 선도적인 여성 장르화가가 되었고 판화를 통해 작품이 대중화되었다. 1799~1824년 살롱전에서 전시했으며 1801년에는 장려상을, 1804년에는 금메달을 수상했다. 300점이 넘는 장르화와 80점의 초상화가 기록으로 전한다.

French Painting 1774-1830: The Age of Revolution, exh. cat., Grand Palais, Paris; Michigan Institute of Art, Detroit; Metropolitan Museum of Art, New York, 1974-75. A. Sutherland Harris and L. Nochlin, *Women Artists*, Los Angeles, 1976. P. Rosenberg, *Fragonard*, exh. cat., Grand Palais, Paris; Metropolitan Museum of Art, New York, 1987-8. J.P. Cuzin, *Jean-Honoré Fragonard: Life and Work*, New York, 1988

마리니콜 뒤몽 Marie-Nicole Dumont

1767년 파리 출생. 1846년 파리 사망. 미술가 앙투안 베스티에의 딸로 1789년 미술가 프랑수아 뒤몽과 결혼했다. 결혼 선물로 루이 16세가 루브르 궁의 방을 주었다. 1793년 파리의 살롱전에 참여했다.

콩스탕스마리 샤르팡티에 Constance-Marie Charpentier

1767년 파리 출생. 1849년 파리 사망. 장르화 및 초상화 화가. 프랑수아 제라르, 자크루이 다비드의 가르침을 받았다. 1795년부터 1819년까지 살롱전에 참가했다. 1788년 장려상을 받았고 1801년 정부가 「멜랑콜리(Melancholy)」(아미앵 피카르디 박물관)를 구입했다. 1819년 금메달을 수상했다. 남겨진 작품은 거의 없다.

De David á Delacroix: La Peinture française de 1774 á 1830, exh. cat., Grand Palais, Paris, 1974

마리드니 빌레르 Marie-Denise Villers

1774년 파리 출생. 1821년 파리 사망. 안루이 지로데의 제자로 알려졌으며, 일부 작품을 통해 그의 정밀함과 분위기의 결합에서 영향을 받았음을 확인할 수 있다. 파리 살롱에서 초상화로 주목을 받았다.

콩스탕스 마예 Constance Mayer

1775년 파리 출생. 1821년 파리 사망. 초상화, 장르화, 알레고리적인 주제를 그린 화가. 조제프브누아 쉬베, 장바티스트 그뢰즈, 자크루이 다비드의 제자였다. 1802년부터 피에르폴 프뤼동의 영향을 받았고 그와 개인적 및 직업적인 관계를 맺으면서 많은 작품을 공동 제작했으나 프뤼동의 작품 목록에 포함되었다. 프뤼동이 결혼할 생각이 없음을 알게 되자 면도칼로 목을 그었다. 프뤼동이 사후에 헌정하는 전시를 조직했다.

C. Clement, *Prud'hon, sa vie, ses oeuvres, sa correspondence*, Paris, 1872. E. Pilson, *Constance Mayer*, Paris, 1927. H. Weston, 'The Case for Constance Mayer', in *Oxford Art Journal* 3:1 (1980): 14-19

앙투아네트세실오르탕스 오드부르레스코 Antoinette-Cécile-Hortense Haudebourt-Lescot

1784년 파리 출생. 1845년 파리 사망. 장르화 및 초상화 화가. 7세 때 가족의 친구인 귀욤 레티에르에게 미술을 배웠다. 레티에르가 프랑스 아카데미의 회장이 된 지 1년 뒤인 1808년 로마로 건너가 1816년까지 머물렀다. 1820년 건축가 루이피에르 오드부르와 결혼했다. 이탈리아의 풍습을 묘사해 이름을 알렸고 1810~40년 살롱전에 100점이 넘는 그림을 전시해 2등상(1810, 1819), 1등상(1827)을 수상하고 정부의 주문을 받았다. 많은 작품이 판화로 제작되었다.

French Painting 1774-1830: The Age of Revolution, exh. cat., Grand Palais, Paris; Michigan Institute of Art, Detroit; Metropolitan Museum of Art, New York, 1974-5. A. Sutherland Harris and L. Nochlin, *Women Artists*, Los Angeles, 1976

세라 굿리지 Sarah Goodridge

1788년 템플턴 출생. 1853년 보스턴 사망. 미국의 세밀화 화가. 자작나무 껍질에 핀으로 그림을 그리다가 약간의 교육만을 받고 상아 위에 세밀화 초상화를 제작해 가족을 부양하는 데까지 어른, 기량이 뛰어난 미술가이다. 1820년 자신의 작업실을 열었다. 미술가 길버트 스튜어트를 비롯해 유명 인물의 초상화를 제작했다. 1850년 시력 악화로 은퇴했다.

앤 홀 Ann Hall

1792년 코네티컷 출생. 1863년 사망. 초상화 및 세밀화 화가. 1827~58년 국립 디자인 아카데미에서 전시했고 여성 최초로 정회원으로 선출되었다. 새뮤얼 킹에게 받은 약간의 교육을 제외하면 미술을 독학했고 옛 대가들의 판화를 세밀화로 복제하면서 기량을 발전시켰다.

E. Honig Fine, *Women and Art*, London, 1981. C.K. Dewhurst, B. Macdowell, M. Macdowell, *Artists in Aprons: Folk Art by American Women*, New York, 1979

롤린다 샤플스 Rolinda Sharples

1793년 바스 출생. 1838년 브리스틀 사망. 초상화, 장르화, 동시대 역사화 화가. 미술가 제임스, 엘렌 샤플스의 딸이다. 왕립 아카데미와 영국미술가협회에서 전시했다.

K. McCook Knox, *The Sharples*, Newhaven, 1930. *The Bristol School of Artists. Francis Danby and Painting in Bristol 1810-40*, exh. cat., Bristol City Museum and Art Gallery, 1973.

아드리엔마리루이즈 그랑피에르드베르지 Adrienne-Marie-Louise Grandpierre-Deverzy

1798년 토네르 출생. 1869년 파리 사망. 실내 정경, 장르화, 초상화, 문학 및 역사적 주제를 다룬 화가. 아벨 드 푸욜의 제자로 이후 그와 결혼했다. 1822~55년 살롱전 전시에 참여했다.

메리 엘렌 베스트 Mary Ellen Best

1809년 요크셔 출생. 1891년 다름슈타트 사망. 수채 초상화 및 풍경화 화가. 9세 때 아버지를 여의었다. 가족 전통에 따라 어린 시절 자신의 머리카락을 잘라 붓을 만들었다고 한다. 기숙학교에 다니던 시절 왕립 아카데미 전시 작가인 조지 하우에게 배웠다. 학교를 떠난 뒤 자연을 그렸으며 대저택들에서 미술을 공부했다. 1828년부터 결혼식을 올린 1840년 사이에 제작한 수채 초상화는 대부분 여성이 주문한 것으로 모델의 약 60퍼센트가 여성이었다. 1850년대 초 그림을 그만두었다.

C. Davidson, *The World of Mary Ellen Best*, London, 1985

루이자 패리스 Louisa Paris

1811년 런던 출생. 1875년 솔즈베리 사망. 아마추어 수채화 화가. 존 패리스의 아홉 명의 자녀 중 하나로 결혼하지 않고 가족과 가까운 관계를 유지했다. 이스트본의 타우너 갤러리에 패리스의 풍경화와 초상화 컬렉션이 소장되어 있다.

Sketched for the Sake of Remembrance: A Visual Diary of Louisa Paris's English Travels 1852-4, exh. cat., Towner Gallery, Eastbourne, 1995

로자 보뇌르 Rosa Bonheur

1822년 보르도 출생. 1899년 토메리 사망. 동물 화가 및 조각가. 아버지 레이몽 보뇌르에게 미술을 배웠다. 걸작 「말 시장」(1853, 뉴욕 메트로폴리탄 미술관; 복제본, 런던 내셔널갤러리)은 다른 작품들과 마찬가지로 실물 드로잉에 바탕을 두고 제작되었다. 1848년 국가의 의뢰를 받아 「니베르네의 쟁기질(Ploughing in the Nivernais)」(1849, 오르세 미술관)을 제작했고, 1865년 여성 미술가로서는 최초로 레지옹 도뇌르 훈장을 받았다. 1860년 은퇴한 뒤 동료인 나탈리 미카(Nathalie Micas)와 함께 퐁텐블로 숲 교외로 내려가 그곳에서 부유한 독립적인 생활을 영위하며 원하는 그림을 그렸다. 1880년대에는 버팔로 빌과 그를 둘러싼 화젯거리에 매료되었다.

T. Stanton, ed., *Reminiscences of Rosa Bonheur* (1910), New York, 1976. D. Ashton and D. Browne Hare, *Rosa Bonheur: A Life and A Legend*, London, 1981. R. Shriver, *Rosa Bonheur*, Philadelphia, 1982

헬렌 메이블 트레버 Helen Mabel Trevor

1831년 라우브릭랜드 출생. 1900년 파리 사망. 풍경화, 초상화 화가. 런던의 왕립 아카데미에서 공부했고 파리에서 카롤뤼스뒤랑, 장자크 에네르에게 미술을 배웠다. 1883~89년 이탈리아에서 머물렀다. 파리의 미술가연합살롱, 런던의 왕립 아카데미, 더블린의 왕립 아일랜드 아카데미, 맨체스터 시립미술관에서 전시했다.

W.G. Strickland, *A Dictionary of Irish Artists*, 2 vols, Dublin, 1913

베르트 모리조 Berthe Morisot

1841년 부르주 출생. 1895년 파리 사망. 인상주의 화가. 그녀가 받은 교육은 부유한 집안 출신의 아마추어 화가에서 진지한 전문화가로의 여정을 보여준다. 1857년 조프루아알퐁스 쇼카르네, 1858년 조제프브누아 귀샤르에게 배운 뒤 1861년부터 장바티스트카미유코로와 그의 제자인 우디노의 가르침을 받아 야외에서 그림을 그리는 법을 익혔다. 1867년경 에두아르 마네와 예술적 관계를 맺기 시작했다. 1864년부터 살롱전에 참여했지만 1874년 최초의 인상주의 전시에 아홉 점을 선보인 뒤 살롱전에는 더 이상 참여하지 않았다. 1874년 마네의 동생인 외젠 마네와 결혼했다.

D. Rouart, *Correspondance de Berthe Morisot*, Paris, 1950; trans. K. Adler and T. Garb, London, 1986. M.L. Bataille and G. Wildenstein, *Berthe Morisot: Catalogue des peintres, pastels et aquarelles*, Paris, 1961; rev. edn, 2 vols, 1988. K. Adler and T. Garb, *Berthe Morisot*, Oxford, 1987. C. Stuckey, Berthe Morisot, exh. cat., National Gallery of Art, Washington, DC; Kimbell Art Museum, Fort Worth, Texas; Mount Holyoake College Art Museum, South Hadley, Massachusetts, 1987-8. A. Higgonet, *Berthe Morisot's Images of Women*, Cambridge, Massachusetts, 1993. M. Shennan, *Berthe Morisot: The First Lady of Impressionism*, Stroud, 1996

마리 브라크몽 Marie Bracquemond

1841년 아르장탕 출생. 1916년 파리 사망. 인상주의 화가. 앵그르의 제자로 1869년 판화가 펠릭스 브라크몽과 결혼했다. 1879, 1880, 1886년 인상주의자들과 함께 전시했다. 남편의 지원 부족으로 1890년 이후 작품 활동이 줄었다.

T. Garb, *Women Impressionists*, Oxford, 1986

메리 커샛 Mary Cassatt

1844년 앨러게니 출생. 1926년 파리 사망. 화가 및 판화가. 1860년 펜실베이니아 예술 아카데미에서 공부했고 1866년부터 1870년까지 파리와 로마에서 공부했다. 1874년 파리에 정착했고 1877년에 가족들이 파리로 건너왔다. 미국의 전시를 비롯해 1868년부터는 파리 살롱전에도 참여했다. 1879년 드가의 초청을 받아 처음으로 인상주의자들과 함께 전시했다. 1893년 시카고의 세계콜럼버스박람회를 위해 제작한 벽화 「현대 여성(Modern Woman)」은 현재 전하지 않는다. 1895년 뉴욕과 파리의 뒤랑뤼엘 갤러리에서 회고전을 열었다. 1904년 레지옹 도뇌르 훈장을 받았다.

A. D. Breeskin, *Mary Cassatt: A Catalogue Raisonné of the Graphic Work*, New York, 1948. A. D. Breeskin, *Mary Cassatt: A Catalogue Raisonné of Paintings, Watercolours and Drawings*, Washington, DC, 1970. G. Pollock, *Mary Cassatt*, New York, 1980. *Mary Cassatt and Edgar Degas*, exh. cat., San Jose Museum of Art, California, 1981. N.M. Mathews, ed., *Cassatt and her Circle: Selected Letters*, New York, 1984. F. Weitzenhoffer, *The Havemeyers: Impressionism Comes to America*, New York, 1986. N.M. Mathews, *Mary Cassatt*, New York, 1987. N.M. Mathews, *Mary Cassatt: A Life*, New York, 1994

테레서 스바르처 Thérèse Schwartze

1851년 암스테르담 출생. 1918년 암스테르담 사망. 초상화가. 아버지 J.G. 스바르처에게 미술을 배웠고 1874년 아버지가 죽은 뒤에는 뮌헨의 가브리엘 막스, 프란츠 폰 렌바흐, 카를 폰 필로티, 파리의 장자크 에네르에게 배웠다. 1875~83년 암스테르담의 국립예술 아카데미에서 공부했다. 1880년 초청을 받아 빌헬미나 공주를 가르쳤다. 1881년 작 빌헬미나 공주와 함께 있는 엠마 여왕의 초상화를 통해 많은 작품 의뢰를 받았다. 뮌헨, 바르셀로나, 시카고의 전시에 참여하여 세계적인 명성을 쌓았다. 1890년 암스테르담에서 개인전을 열었다.

J. de Klein, 'Thérèse Schwartze', in *Antiek* 2 (February 1968): 303-11. C. Hollema and P. Kouwenhoven, *Thérèse Schwartze, 1851-1918: Portret van een gevierd Schilder*, Zeist, 1989. R. Bionda, et al., *The Age of Van Gogh: Dutch Painting 1880-1895*, exh. cat., Burrell Collection, Glasgow, 1990

거트루드 캐제비어 Gertrude Käsebier

1852년 디모인 출생. 1934년 사망. 사진작가. 뉴욕 프랫 인스티튜트에서 회화를 공부한 뒤 사진을 공부했다. 1897~1929년 뉴욕에서 초상사진 스튜디오를 운영했다. 1897년 보스턴 카메라 클럽과 프랫 인스티튜트에서 150점의 초상사진을 전시했다. 1899년 「구유(The Manger)」가 이례적으로 100달러에 판매되었다. 1902년 알프레드 스티글리츠, 클래런스 H. 화이트와 함께 사진분리파의 창립 회원이 되었다. 1916년 스티글리츠와 그의 291 그룹이 조작되지 않은 사진을 지지하자 화이트와 함께 경쟁관계를 이루는 '미국의 회화적인 사진작가'를 조직했다.

A. Tucker, *The Woman's Eye*, New York, 1973. W.J. Naef, *The Collection of Alfred Stieglitz: Fifty Pioneers of Modern Photography*, New York, 1978. A. Kennedy and D. Travis, *Photography Rediscovered: American Photographers 1900-1930*, Whitney Museum of Art, New York, 1979

시실리아 보 Cecilia Beaux

1855년 필라델피아 출생. 1942년 글로스터 사망. 초상화가. 1877~78년은 펜실베이니아 순수예술 아카데미에서, 1881~83년은 윌리엄 사틴과, 1888~89년은 쥘리앙 아카데미와 콜라로시 아카데미에서 공부했다. 1895~1915년 펜실베이니아 순수예술 아카데미 최초의 상근 직원으로 일했고, 1919년 미국전쟁초상화위원회에 임명되었다.

C. Beaux, 'Why the Girl Art Student Fails', in *Harper's Bazaar* (1913). *Cecilia Beaux: Portrait of an Artist*, exh. cat., Academy of Fine Arts, Philadelphia, 1974. T. Leigh Tappert, *Cecilia Beaux and the Art of Portraiture*, Washington, DC, 1995

안나 빌링스카 Anna Bilinska

1857년 우크라이나 출생. 1893년 바르샤바 사망. 초상화, 바다풍경화, 풍경화 화가. 빌뉴스의 E. 안드리올리, 바르샤바의 아달베르트 제르손, 파리의 윌리암아돌프 부그로와 로베르플뢰리에게 교육을 받았다. 1892년 결혼했다. 런던(왕립아카데미, 1888~92), 파리, 뮌헨, 바르샤바에서 전시를 개최했다. 1889년 파리 만국박람회와 1891년 베를린 세계박람회에서 금메달을 수상했다.

마리 바슈키르체프 Marie Bashkirtseff

1858년 가브론치 출생. 1884년 파리 사망. 화가 및 조각가. 1877년 쥘리앙 아카데미에서 토니 로베르플뢰리와 쥘 바스티앵르파주 밑에서 공부했다. 작품 중 상당수가 제2차 세계대전 시기에 파손되었으나 프랑스 정부가 구입한 누드 조각과 점과 1884년 작 「회의(The Meeting)」는 파리 오르세 미술관에 소장되어 있다. 생전에 기록한 일기는 당시의 야심 찬 젊은 여성 미술가의 생활과 감정을 잘 전달해준다. A. Theuriet, ed., *Le Journal de Marie Bashkirtseff*, 2 vols, Paris, 1887; trans. 1891, repr. London, 1985. *Letters de Marie Bashkirtseff*, Paris, 1891. C. Cosnier, *Marie Bashkirtseff: Un Portrait sans Retouches*, Paris, 1985. T. Garb, '"Unpicking the Seams of her Disguise": Self Representation in the Case of Marie Bashkirtseff', in *Block* 13 (Winter 1987/8): 79-86

마리안네 폰 베레프킨 Marianne von Werefkin

1860년 튤라 출생. 1938년 아스코나 사망. 풍경화가로 사회적 사실주의풍의 작품을 제작했다. 미술가어머니의 지원을 받았다. 모스크바 예술학교를 졸업한 뒤 상트페테르부르크에서 일랴 레핀에게 10년 동안 배웠다. 1901년 레핀의 작업실에서 알렉세이 폰 야블렌스키를 만났고 1920년까지 부부 관계를 유지했다. 1908년 이들 부부는 무르나우에서 가브리엘레 뮌터, 바실리 칸딘스키와 함께 작업했다. 전쟁 전 아방가르드 미술운동에 적극적으로 참여했다. 1901~05년 상징주의와 표현주의를 다룬 베레프킨의 미술론이 출간되었다. S. Behr, *Women Expressionists*, Oxford, 1988. B. Fathke, *Marianne Werefkin*, Munich, 1988. M. Witzling, *Voicing Our Visions: Writings by Women Artists*, London, 1992

헬레네 셰르프벡 Helene Schjerfbeck

1862년 헬싱키 출생. 1946년 살트셰바덴 사망. 정물화, 풍경화, 인물화 화가. 1873년 헬싱키의 핀란드 미술협회 드로잉학교, 1877년 아돌프 폰 베커 아카데미 및 1880년 파리 아카데미 트렐라 드 빈의 레옹 보나, 장레옹 제롬 밑에서 그리고 1881년 콜라로시 아카데미에서 공부했다. 1883~84년 퐁타방 지방에 머물렀다. 1879년 전시를 시작했고 1884년 자신의 삶을 강조하는 자화상 연작을 시작했다. 1893~1902년 핀란드 미술협회 드로잉학교에서 강의했으며 1902~17년 헬싱키 외곽 지역에서 거의 은둔에 가까운 생활을 했다. 1917년 성공적인 개인전 이후 발파트(Valpaat, '자유로운 이들'이라는 뜻)의 회원이 되었다.

L. Ahtola-Moorhouse, 'Helene Schjerfbeck', in *Dreams of a Summer Night: Scandinavian Painting at the Turn of the Century*, exh. cat., Arts Council of Great Britain, 1986; *Helene Schjerfbeck*, exh. cat., Athenaeum Art Museum, Helsinki, 1992

사비네 레프지우스 Sabine Lepsius

결혼 전 성은 그래프(Graef). 1864년 베를린 출생. 1942년 뷔르츠 부르크 사망. 초상화가. 베를린에서 카를 구소브에게, 파리에서 쥘 르페브르, 뱅자맹 콩스탕에게 미술을 배웠다. 미술가 라인홀트 레프지우스와 결혼했다. 딸 자비네 지몬스는 자기 모형 제작자이자 화가였다.

Dorgerloh, *Das Künstlerehepaar Lepsius: Zur Berliner Portratmalerei um 1900*, Berlin, 2003

카미유 클로델 Camille Claudel

1864년 페레엔타르드누아 출생. 1943년 빌뇌브레자비뇽 사망. 조각가 및 화가. 알프레드 부셰의 격려를 받아 1881년 콜라로시 아카데미에서 공부하고, 1882년 오귀스트 로댕의 제자가 되었다. 1898년까지 이어진 로댕과의 연애는 파국으로 이어져 1913년 가족에 의해 정신병원에 수용되었다.

B. Gaudichon, *Camille Claudel*, exh. cat., Musée Rodin, Paris, 1984. F. Grunfeld, *Rodin: A Biography*, New York, 1987. *L'Age Mûr de Camille Claudel*, exh. cat., Musée d'Orsay, Paris, 1988. C. Mitchell, 'Interllectuality and Sexuality: Camille Claudel, the Fin-de-Siècle Sculptress', in *Art History* 12:4 (December 1989)

프랜시스 벤자민 존스턴 Frances Benjamin Johnston

1864년 그래프턴 출생. 1952년 뉴올리언스 사망. 다큐멘터리, 건축 및 초상 사진작가. 1883~85년 파리의 쥘리앙 아카데미와 뉴욕의 아트 스튜던츠 리그, 워싱턴 DC의 코코란 갤러리 스쿨에서 회화를 공부했다. 조지 이스트먼을 통해 코닥 카메라를 갖게 되었고 스미소니언 협회의 사진 실험실에서 견습 생활을 시작했다. 보도사진작가로 활동했고, 1890년 자신의 첫 작업실을 열었으며, 1892년 미국 정부의 사진가가 되었다. 1899년 파리 만국박람회를 위한 워싱턴의 학교 제도에 대한 사진 에세이 중 햄프턴 인스티튜트를 촬영하는 의뢰를 받았다. 1897년 『더 레이디즈 홈 저널』에 「여성이 카메라로 할 수 있는 일(What a Woman Can Do with a Camera)」을 기고했다.

The Hampton Album, Museum of Modern Art, New York, 1966. A. Tucker, *The Woman's Eye*, New York, 1973

쉬잔 발라동 Suzanne Valadon

1865년 베신쉬르가르탕프 출생. 1938년 파리 사망. 누드와 초상, 알레고리화 화가. 1880~87년 미술가의 모델로 활동했다. 1883년 파스텔로 그린 자화상에 처음으로 서명하고 날짜를 표기하며 미술가로서 첫 발을 내디뎠다. 1894년 드가가 세 점의 드로잉을 구입했고 컬렉터들을 소개해주었으며 그림을 가르쳐주었다. 1896년 폴 무시와 결혼하여 그림에만 전념할 수 있었다. 무시와 이혼한 뒤 1914년 미술가 앙드레 위테르와 결혼했다. 화가 모리스 위트릴로가 아들이다. 1915년 갤러리 베르트 베유에서 개인전을 가졌고, 1932년 조르주 프티 갤러리에서 회고전이 개최되었다. 건강 악화와 위테르와의 문제로 인해 1930년대 작품 제작을 중단했다.

P. Petrides, *Catalogue raisonné de l'oeuvre de Suzanne Valadon*, Paris, 1971. J. Warnod, *Suzanne Valadon*, Paris, 1981. G. Perry, *Women Artists and the Parisian Avant-Garde*, Manchester, 1995. *Suzanne Valadon 1865-1938*, exh. cat., Fondation Pierre Gianadda, Martigny, 1996. P. Matthews, 'Returning the Gaze: Diverse Representations of the Nude in the Art of Suzanne Valadon', in *Art Bulletin* 73 (September 1991). J. Rose, *Suzanne Valadon: The Mistress of Montmartre*, New York, 1999

밀리 칠더스 Milly Childers

1866년 출생. 1922년 사망. 초상화, 풍경화, 교회 실내를 그린 영국의 화가. 1888년부터 1921년까지 전시에 참여했다. 정치가 휴 컬링 이어들리 칠더스의 딸로 핼리팩스 경의 복제 담당자 및 복원 전문가로 일했다.

Face to Face, exh. cat., Walters Art Gallery, Baltimore, 1974

앨리스 오스틴 Alice Austen

1866년 뉴욕 출생. 1952년 뉴욕 사망. 다큐멘터리 사진작가. 12세 때 취미로 사진을 시작했으며 독학으로 배웠다. 관절염의 발병과 1929년 주식시장 붕괴가 일어나기 전까지 20차례 이상 유럽을 여행했다. 스태튼 섬의 앨리스 오스틴 하우스와 스태튼 섬 역사박물관에 수천 점의 네거티브 필름이 소장되어 있다.

A. Novotny, *Alice's World: The Life and Photography of an American Original*, Old Greenwich, 1976. J. C. Gover, *The Positive Image*, Albany, 1988

케테 콜비츠 Käthe Kollwitz

1867년 쾨니히스베르크 출생. 1945년 모리츠부르크 사망. 판화가 및 조각가. 1885년 베를린에서 카를 슈타우페베른에게, 1888년 뮌헨에서 루트비히 헤르테리히에게 화가 교육을 받았다. 1890년 이후 판화에 전념하며 「직공들의 반란(A Weaver's Revolt)」(1895~98)을 제작했다. 1904년 파리의 쥘리앙 아카데미에서 조각을 공부했다. 1919년 이후 큰 명성을 얻었지만 1933년 반나치 경향으로 인해 (최초의 여성 회원이었던) 프로이센 예술 아카데미로부터 자격을 박탈당하고 작업실을 잃었다. 제2차 세계대전 기간 동안 독일에서 지냈다.
O. Nagel, *Die Selbstbildnisse der Käthe Kollwitz*, Dresden, 1965. C. Zigrosser, ed., *Prints and Drawings of Käthe Kollwitz*, New York, 1969. M. Kearns, *Käthe Kollwitz: Woman and Artist*, New York, 1976. F. Whitford, et al., *Käthe Kollwitz 1867–1945: The Graphic Works,* Cambridge, 1981. J. Bohnke-Kollwitz, ed., *Käthe Kollwitz: Die Tagebücher*, Berlin, 1989

프랜시스 호지킨 Frances Hodgkins

1869년 더니든 출생. 1947년 헤리슨 사망. 풍경화 및 정물화 화가. 1893년 지롤라모 네리 밑에서 공부했고 1896년 지역에서 명성을 얻었다. 1901년 런던으로 갔고, 1903년 왕립미술원에서 전시했다. 1908~14년 파리의 살롱전에 참여했고 콜라로시 아카데미의 첫 여성 교사가 되었다. 1914년부터 영국에서 거주하면서 미술 단체 7과 5 협회와 관계를 맺었다. 1940년 베네치아 비엔날레에서 영국을 대표했다.
M. Evans, *Frances Hodgkins*, London, 1948. J. Rothenstein, *Modern English Painters*, London, 1952. E.H. McCormick, *Portrait of Frances Hodgkins,* Auckland, 1981. A. McKinnon, *Frances Hodgkins 1869–1947,* London, 1990. A. Kirker, *New Zealand Women Artists: A Survey of 150 Years*, Auckland, 1986

앤 브리그먼 Anne Brigman

1869년 호놀룰루 출생. 1950년 로스앤젤레스 사망. 독학으로 사진 작가가 되었다. 10대 때 가족과 함께 캘리포니아로 이주했고 1894년 선장인 마틴 브리그먼과 결혼했다. 1910년 남편과 헤어진 뒤 어머니와 함께 살았다. 토속신앙을 바탕으로 인간을 풍경의 일부분으로 형상화한 작품을 제작했다. 1903년 무렵부터 명성을 얻기 시작했고, 1907년 뉴욕의 사진분리파의 회원으로 선출되었다. 초기의 『카메라워크』에 사진이 게재되었다. 1933년 무렵 시력이 나빠지면서 시로 전향했다.
A. Brigman, *Songs of a Pagan*, 1949. T. Thau Heyman, *Anne Brigman: Pictorial Photographer/Pagan/Member of the Photo-Secession*, Oakland, 1974. M. Mann and A. Noggle, eds, *Women of Photography: A Historical Survey*, San Francisco, 1975

케이트 매슈스 Kate Matthews

1870년 뉴앨버니 출생. 1956년 루이빌 사망. 사진작가. 켄터키주 루이빌 대학교에 케이트 매슈스 컬렉션이 소장되어 있다.

플로린 스테트하이머 Florine Stettheimer

1871년 로체스터 출생. 1944년 뉴욕 사망. 부유하고 교양 있는 가정에서 태어나 아트 스튜던츠 리그에서 케니언 콕스, 로버트 헨리에게 배웠다. 유럽 여행과 발레뤼스가 계기가 되어 아카데미시즘과는 멀어지게 되었다. 1914년 가족들이 뉴욕으로 돌아왔을 때 다채롭고 천진난만함을 가장한 양식을 발전시키며 예술 및 사교 세계에게 느끼는 여성의 즐거움을 묘사하기 시작했다. 1934년 버질 톰슨의 오페라 〈3막의 4인의 성자(Four Saints in Three Acts)〉를 위한 의상과 무대, 조명을 디자인했다. 사후 친구인 마르셀 뒤샹이 1946년 현대미술관에서 회고전을 조직했다.
Manhattan Fantastica, exh. cat., Whitney Museum of American Art, New York, 1995. B.J. Bloemink, *The Life and Art of Florine Stettheimer*, New Haven and London, 1995. *Florine Stettheimer*, exh. cat., Lenbachhaus, Munich, 2014

알리스 바일리 Alice Bailly

1872년 제네바 출생. 1938년 로잔 사망. 화가 및 판화가. 제네바의 에콜 데 보자르에서 공부했다. 1904~16년 파리에 작업실을 마련하고 입체주의자들과 어울렸다. 1906~34년 파리와 제네바의 전시에 참여했다. 1925년 아르데코 전시에서 모직 그림(tableaux-laines)으로 상을 받았다. 젊은 스위스 미술가들을 돕기 위해 알리스 바일리 재단을 설립했다.
L. Vergine, *L'Altra meta dell'avanguardia, 1910–1940*, 1980. G. Perry, *Women Artists and the Parisian Avant-Garde*, Manchester, 1995

로메인 브룩스 Romaine Brooks

1874년 로마 출생. 1970년 니스 사망. 초상화가. 어머니로부터 버림 받아 뉴욕의 세탁부에게 맡겨졌고, 세탁부가 그림에 대한 관심을 북돋아주었다. 1896~97년 로마의 국립학교에서 공부한 뒤 미술클럽에서 공부했다. 1899년 파리의 콜라로시 아카데미에서 공부했다. 1902년 재산을 상속받은 뒤, 1904년까지 런던에서 지내며 처음으로 여성 초상화를 그렸다. 1910년 파리의 뒤랑뤼엘 갤러리에서 첫 개인전을 열었다.
M. Secrest, *Between Me and Life: A Biography of Romaine Brooks*, London, 1976

파울라 모더존베커 Paula Modersohn-Becker

1876년 드레스덴 출생. 1907년 보르프스베데 사망. 1892년 브레멘에서 공부한 뒤 런던에서 교육을 받았다. 1894~96년 교사 연수를 받았고 1896~98년 베를린 여성미술가학교에서 공부했다. 1898년 보르프스베데에 있는 예술가 공동체에서 프리츠 마켄젠의 지도를 받았다. 1899년 파리의 콜라로시 아카데미에 다녔다. 1900년 보르프스베데로 돌아와 1901년 오토 모더존과 결혼했다. 1903, 1905, 1906년 파리를 방문했고, 고대 미술과 폴 세잔, 고갱, 반 고흐의 작품으로부터 영향을 받았다. 딸을 출산하고 3주 뒤 색전증으로 사망했다.

G. Perry, *Paula Modersohn-Becker*, London, 1979. C. Murken-Altrogge, *Paula Modersohn-Becker: Leben und Werk*, Cologne, 1980. G. Busch, *Paula Modersohn-Becker: Malerin, Zeichnerin, Frankfurt am Main*, 1981. L. von Reinken, *Paula Modersohn-Becker*, Hamburg, 1983. G. Busch and L. von Reinken, eds, *Paula Modersohn-Becker in Briefen und Tagebüchern*, Frankfurt am Main, 1979; trans, 1983. E. Oppler, 'Paula Modersohn-Becker: Some Facts and Legends', in *Art Journal* 35:4 (1976): 364-69. G. Busch and L. von Reinken, eds, *Paula Modersohn-Becker: The Letters and Journals*, trans. A. Wensinger and C. Hoey, Evanston, 1996. D. Radycki, *Paula Modersohn-Becker: The First Modern Woman Artist*, New Haven, 2013

그웬 존 Gwen John

1876년 해버퍼드웨스트 출생. 1939년 디에프 사망. 초상화, 특히 여성 초상화를 그린 화가. 1895~98년 남동생 오거스터스 존과 함께 슬레이드 미술학교를 다녔고, 1898년 파리의 아카데미 카르멘에서 제임스 애벗 맥닐 휘슬러에게 배웠다. 1904년 파리에 정착했다. 로댕의 모델이 되면서 그와의 깊은 사랑에 빠졌으며 점차 전시를 줄이며 은둔 생활을 했다. 1910~24년 존 퀸이 주요 후원자였다. 국가 소유의 컬렉션(런던의 테이트 갤러리, 카디프의 웨일스국립미술관)에 소장되어 있긴 하나 수십 년간에 걸친 페미니즘 비평가들의 연구 덕분에 인정과 위상을 얻었다.

Gwen John: An Interior Life, exh. cat., Barbican Art Gallery, London, 1985. C. Langdale, *Gwen John*, London and New Haven, 1987. A. Thomas, *Portraits of Women: Gwen John and her Forgotten Contemporaries*, Cambridge, 1994. C. Lloyd-Morgan, *Gwen John Papers at the National Library of Wales*, Aberystwyth, 1988; rev. 1995

니나 시모노비치예피모바 Nina Simonovich-Efimova

1877년 상트페테르부르크 출생. 1948년 모스크바 사망. 화가, 조각가, 인형술사, 그래픽 미술가. 사촌인 발렌틴 세로프 및 1901년 외젠 카리에르를 비롯해 1908~10년 파리에서 앙리 마티스 밑에서 공부했다. 1909~11년 파리에서 전시했고 1906년 조각가 이반 예피모프와 결혼했다. 1918년 부부가 함께 혁신적인 꼭두각시, 페트루슈카스, 그림자 극장(Theatre of Marionettes, Petruskas and Shadows)을 열었다.

M.N. Yablonskaya, *Women Artists of Russia's New Age*, London, 1990

가브리엘레 뮌터 Gabriele Münter

1877년 베를린 출생. 1962년 무르나우 사망. 풍경화, 정물화, 초상화 화가. 1897년 뮌헨의 여성미술학교, 1901년 뒤셀도르프의 여성미술가협회, 1902년 뮌헨의 팔랑크스슐레에서 공부했다. 팔랑크스슐레가 이곳의 교장이었던 바실리 칸딘스키의 가르침을 받으며 1916년까지 그와 교제했다. 1909년 그의 집은 칸딘스키와 알렉세이 폰 야블렌스키, 마리안네 폰 베레프킨의 활동 거점이 되었다. 1911년 칸딘스키, 프란츠 마르크와 함께 청기사파 전시를 조직했고 1913년부터 개인전을 개최했다. 제1차 세계대전 이후 미술사가 요하네스 아이히너와의 관계에서 자극을 받아 제2의 전성기를 맞았다. 전쟁 기간 중에는 찬사를 받지 못했지만 이후 인정을 받았다.

A. Mochon, *Gabriele Münter: Between Munich and Murnau*, Cambridge, Massachusetts, 1980. V. Evers, *Deutsche Künstlerinnen des 20. Jahrhunderts*, Hamburg, 1983. S. Behr, *Women Expressionists*, Oxford, 1988. G. Kleine, *Gabriele Münter und Wassily Kandinsky*, Frankfurt am Main, 1990. A. Hoberg and H. Friedel, *Gabriele Münter, 1877-1962: Retrospektive*, 1996

로라 나이트 Laura Knight

1877년 롱이턴 출생. 1970년 런던 사망. 발레와 서커스, 초상을 그린 화가. 1889년 노팅엄 미술대학에 입학했다. 스스로 생계를 책임지면서 1894년부터 미술을 가르쳤다. 1903년 화가 해럴드 나이트와 결혼했다. 여러 예술가 공동체를 거친 이들 부부는 1914년 뉴린에 정착했다. 1903년부터 왕립미술원에서 전시를 개최했고 1929년 대영제국 훈장 여자 기사 작위를 받았다. 제2차 세계대전 기간에 공식적인 의뢰를 받아 작업했으며(제국전쟁박물관, 런던) 뉘른베르크 전쟁범죄 재판의 공식 미술가였다.

L. Knight, *Oil Paint and Grease Paint*, London, 1936. L. Knight, *The Magic of a Line*, London, 1965. D. Phillips, *Dame Laura Knight*, exh. cat. Castle Museum, Nottingham, 1970. J. Dunbar, *Laura knight*, London, 1975. C. Fox, *Dame Laura Knight*, Oxford, 1988

루이제 한 Louise Hahn
1878년 빈 출생. 1939년 사망. 화가 및 목판화가. 빈의 J. 카르거와 뮌헨의 H. 크니르의 제자였다. 미술가 발터 프랜켈과 결혼했다.

에밀 샤르미 Emilie Charmy
1878년 생테티엔 출생. 1974년 파리 사망. 풍경화, 여성 누드, 꽃을 그린 화가. 교사 교육과 개인 미술 교육을 받았다. 1902~03년 오빠와 함께 파리로 이주해 전시 활동을 시작했으며 야수파 그룹과 어울렸다. 1935년 조르주 부슈와 결혼해 1915년에 태어난 아들을 호적에 올렸다. 양차대전 사이에는 정치인들과 예술가들로부터 초상화 주문을 받았고 1927년 레지옹 도뇌르 슈발리에 훈장을 받았다. *Emilie Charmy 1878-1974*, exh. cat., Stuttgart, 1991. G. Perry, *Women Artists and the Parisian Avant-Garde*, Manchester, 1995

하를로테 베렌트코린트 Charlotte Berend-Corinth
1880년 베를린 출생. 1967년 뉴욕 사망. 초상화 및 장르화 가. 작품의 상당수가 제2차 세계대전 중 파손되었다. 풍경화가 에바 스토르트와 함께 공부했다. 1902년 로비스 코린트가 설립한 여성을 위한 미술학교에 다녔으며 이듬해 그와 결혼했다. 1906년 베를린 분리파에서 전시했다. 1925년 남편이 사망한 뒤 남편의 작품 목록을 작성했다. 나치를 피해 미국으로 이주했고, 1945년 뉴욕의 노들러 갤러리에서 개인전을 열었다. *Lovis Corinth*, exh. cat., Tate Gallery, London, 1997

이모젠 커닝엄 Imogen Cunningham
1883년 포틀랜드 출생. 1976년 샌프란시스코 사망. 초기의 회화주의적 작업 이후 1935년부터 1965년까지 초상 및 정물 사진에 주력했다. 1909~10년 드레스덴 공과대학에서 사진 화학을 공부했다. 거트루드 케제비어의 영향을 받아 1907~09년 시애틀의 사진작가에드워드 커티스의 작업실에서 일했고, 1910~16년 자신의 작업실을 운영했다. 1915년 판화가 로이 패트리지와 결혼했고(1934년 이혼했다) 샌프란시스코로 이주해 1917년 작업실을 열고 죽을 때까지 이곳에서 작업했다. f/64 그룹의 창립 멤버였다. 사망할 당시 90대 노인들의 사진을 엮은 책을 준비하고 있었다.(시애틀, 런던, 1977) J. Dater, *Imogen Cunningham: A Portrait*, Boston and London, 1979

클로드 카엉 Claude Cahun
1894년 낭트 출생. 1954년 세인트 헬리어 사망. 초현실주의와 관련 깊은 사진 미술가. 소르본 대학에서 철학을 공부했다. 본명은 뤼시 슈보브(Lucie Schwob)였으나 1917년 클로드 카엉으로 이름을 바꾸었다. 1920년대 쉬잔 말레르브(Susanna Malherbe)(마르셀무어(Marcel Moore))와 동반자 관계를 맺고 평생 동안 관계를 이어갔다. 1930년 자전적 에세이 『취소된 고백(Aveux nos avenus)』이 출판되었다. 1932년 혁명작가미술가협회에 가입했고 1934년 선전예술에 대한 격렬한 비판을 담은 『결과는 예측할 수 없다(Les Paris Sont Ouverts)』를 출간했다. 독일 점령에 대한 저항운동으로 인한 사형 집행을 간신히 피해 1937년부터 저지에서 생활했다. *Mise en Scène: Claude Cahun, Tacita Dean, Virginia Nimarkoh*, exh. cat., Institute of Contemporary Arts, London, 1994. *Claude Cahun, Photographie*, exh. cat., Musée d'Art Moderne de la Ville de Paris, 1995

글록 Gluck (해나 글룩스타인 Hannah Gluckstein)
1895년 런던 출생. 1978년 스테닝 사망. 여성의 초상화를 주로 그렸으며 초상화 및 풍경, 카바레, 꽃을 주제로 다룬 화가. 세인트 존스 우드 미술학교에서 공부했다. 1915년부터 라모나의 예술가 거주지역에서 지냈다. 1918년 자신을 '피터'로 부르며 파이프 담배를 피우고 처음으로 자신이 입을 남성복을 디자인했다. 1924년 첫 개인전이 도린 리 갤러리에서 개최되었다. 뒤이어 1926, 1932, 1937년에 런던의 파인 아트 소사이어티에서 전시를 열었다. 1973년 같은 곳에서 열린 전시를 계기로 다시 명성을 얻었다. D. Souhami, *Gluck*, London, 1988

게르마이네 크룰 Germaine Krull
1897년 빌다 출생. 1985년 베츨라어 사망. 건축, 패션 및 산업 사진작가. 뮌헨의 바이에른 주립 사진학교에서 사진을 공부했다. 1937년 네덜란드의 영화제작자 요리스 이번스와 결혼했다(1943년 이혼했다). 1920년대 유럽 미술계에서 크게 활약했으나 1945년 이전에 제작한 모든 작품이 제2차 세계대전 기간에 소실되었다. 1945년 이후 인도에서 생활했다. *Germaine Krull: Photographien 1922-1967*, exh. cat., Rheinisches Landesmuseum, Bonn, 1977

마리 로랑생 Marie Laurencin

1883년 파리 출생. 1956년 파리 사망. 초상화와 꽃을 그린 화가. 1901년 세브르에서 꽃그림 화가 마들렌 르마리와 함께 포슬린 페인팅을 배웠고, 1903~04년 욍베르 아카데미에서 공부했다. 시인 기욤 아폴리네르의 연인으로 그녀는 그와 함께 바토 라부아르 그룹의 일원으로 활동했다. 1907년부터 살롱 데 쟁데팡당에서 전시했고 1912년 첫 개인전이 파리의 바르바장주 갤러리에서 개최되었으며 1913년 뉴욕의 아모리쇼에서 전시했다. 제1차 세계대전 기간 동안 스페인에서 머문 뒤 파리로 돌아왔을 때 시집(『부채(L'Eventail)』, 파리, 1922)이 출간되었다. 1919년부터 책의 삽화를 그렸으며 1923년 처음으로 무대미술을 의뢰 받았다.(세르게이 디아길레프를 위한 「암사슴(Les Biches)」)

J. Pierre, *Marie Laurencin*, Paris, 1988. *Marie Laurencin: Artist and Muse*, exh. cat., Birmongham Museum of Art, Alabama, 1989. *Marie Laurencin: Cent Oeuvres des Collections du Musee Marie Laurencin au Japon*, Fondarion Pierre Gianadda, Martigny, 1993~4

지나이다 세레브랴코바 Zinaida Serebriakova

1884년 네스쿠치노에 출생. 1967년 파리 사망. 인물화, 풍경화, 정물화 화가. 조각가 예프게니 란세레의 딸이자 알렉상드르 브누아의 조카딸. 1901년 테니셰바 학교의 일랴 레핀 밑에서 공부했고, 1902~03년 이탈리아를 방문했으며, 1903~05년 상트페테르부르크의 오시프 브라즈의 작업실 및 1905~06년 파리의 아카데미 드 라 그랑드 쇼미에르에서 공부했다. 1910년 러시아미술가연합에서 자화상을 전시했고(이 작품은 트레차코프 미술관이 구입했다) 1911년부터 예술세계파(The World of Art society)와 관계를 맺었다. 1924년 프랑스에 정착했다.

N.A. Senkovskaya and T.B. Serebriakova, *Z. Serebriakova*, exh. cat., Tretyakov Gallery, Moscow, 1986. M.N. Yablonskaya, *Women Artists of Russia's New Age*, London, 1990. G. Doy, *Seeing and Consciousness*, Oxford, 1985

시그리드 예르텐 Sigrid Hjertén

1885년 순스발 출생. 1948년 스톡홀름 사망. 1905~08년 스톡홀름의 산업미술학교에서 직조를 전공했고, 1909~11년 파리의 아카데미 마티스에서 공부했다. 스웨덴의 화가 이사크 그뤼네발드와 결혼했다. 미래주의와 독일 표현주의의 영향을 받았고 현대 프랑스 미술을 스웨덴에 소개한 미술가중 한 명이다. 1920~30년 파리에서 살았으며, 1937년 정신병원에 입원해 그곳에서 사망했다.

E. Haglund, *Sigrid Hjertén*, Stockholm, 1985

소니아 들로네 Sonia Delaunay

1885년 오데나 출생. 1979년 파리 사망. 1903~05년 카를스루에의 루트비히 슈미트로이터 밑에서 공부하고, 1905년 파리의 아카데미 드라 팔레트에서 공부한 뒤 루돌프 그로스만에게 판화를 배웠다. 1908년 빌헬름 우데와 결혼해 파리에 머물렀으며 같은 해 남편의 화랑에서 첫 전시를 개최했다. 1910년 이혼한 뒤 로베르 들로네와 재혼했다. 1912년까지 디자이너로 활발한 활동을 펼쳤으며 1917년 마드리드의 카사 소니아와 파리의 아틀리에 시뮐타네를 통해 직물 및 인테리어 디자인 작업을 확장해나갔다. 들로네 부부는 1931년 추상 창조(Abstraction-Création) 그룹에 합류했고 1937년 파리 만국박람회를 위해 벽화를 제작했다. 1975년 레지옹 도뇌르 훈장을 받았다.

S. Delaunay, *Nous irons jusqu'au soleil*, Paris, 1978. *Sonia Delaunay: A Retrospective*, exh. cat., Albright-Knox Art Gallery, Buffalo, 1980. S. Baron, *Sonia Delaunay*, London, 1995

르네 진테니스 Renée Sintenis

1888년 글라츠 출생. 1965년 베를린 사망. 조각가. 베를린의 예술공예학교에서 레오 판 쾨니히, W. 하버캄프에게 배웠다. 판화가인 에밀 루돌프 바이스와 결혼했다. 초기의 동물 조각 이후 1920년대에는 운동선수 조각을 제작했다. 베를린 프로이센 예술 아카데미에서 최초의 여성 조각가 회원으로 선출되었다. 1948년부터 베를린의 미술학교에서 가르쳤다.

B.E. Buhlmann, *Renée Sintenis: Werkmonographie der Skulpturen*, Darmstadt, 1987

샤를레이 토롭 Charley Toorop

1891년 카트베이크 출생. 1955년 베르겐 사망. 초상, 풍경, 도시 주제를 다룬 화가. 미술가 얀 토롭의 딸이었지만 미술을 독학했으며 1909년부터 그림을 그리기 시작했다. 네덜란드와 프랑스를 거쳐 1932년 노르웨이 베르겐에 정착했다. 피트 몬드리안, 건축가 P.L. 크라머, 영화감독 요리스 이벤스를 통해 현대 예술운동과 깊은 관계를 맺었다. 본인의 삶과 예술의 연대기로서 자화상을 제작했다. *Charley Toorop 1891-1955*, exh. cat., Centraal Museum, Utrecht, 1982. *Modern Dutch Painting*, exh. cat., Athen National Gallery, 1983. J. Bremer, *Works in the Kroller-Muller Museum Collection*, Otterlo, 1995. J. Koplos, 'Family Saga', in *Art in America* (September 2002)

세실 월턴 Cecile Walton
1891년 글래스고 출생. 1956년 에든버러 사망. 화가, 조각가, 일러
스트레이터. 화가 E.A. 월턴의 딸로 에든버러와 런던, 파리, 피렌체
에서 교육 받았다. 에든버러 그룹의 회원이었다. 1914년 미술가 에
릭 로버츠슨과 결혼했다. 1923년 로버츠슨과 헤어진 뒤 타이론 건
스리와 함께 무대 디자인을 작업했다.
D. Macmillan, *Scottish Art 1460-1990*, Edinburgh, 1990

잔 에뷔테른 Jeanne Hébuterne
1898년 출생. 1920년 파리 사망. 화가. 콜라로시 아카데미와 파리
의 장식미술학교에서 공부했다. 연인 아메데오 모딜리아니가 사망
한 뒤 두 번째 아이를 임신한 채 발코니에서 스스로 몸을 던졌다.
P. Chaplin, *Into the Darkness Laughing: The Story of Modigliani's
Last Mistress Jeanne Hébuterne*, London, 1990. G. Perry, *Women
Artists and the Parisian Avant-Garde*, Manchester, 1995

타마라 드 렘피카 Tamara de Lempicka
1898년 바르샤바 출생. 1980년 쿠에르나바카 사망. 구상화, 특히
여성을 그린 화가. 1917년 남편과 함께 러시아혁명을 피해 탈출했
다. 1918년 파리의 아카데미 드 라 그랑드 쇼미에르에서 공부한 뒤
모리스 드니, 앙드레 로트에게 배웠다. 파리의 사교계를 입체주의
특유의 명확한 윤곽선으로 묘사한 작품은 이후 아르데코와 동의
어가 되었다. 1939년 미국으로 이주했다. 1992년 파리에서 회고
전이 개최되었다.
Tamara de Lempicka 1925-1935, exh. cat., Palais Luxembourg,
Paris, 1972. G. Marmori, *The Major Works of Tamara de Lempicka,
1925-1935*, London, 1978. K. Foxhall and C. Phillips, *Passion by
Design; The Art and Times of Tamara de Lempicka*, Oxford, 1987

로테 라제르슈타인 Lotte Laserstein
1898년 프로이센 출생. 1993년 칼마르 사망. 베를린 아카데미의
에리히 볼스펠트 밑에서 공부했으며 1925년 금메달을 수상했
다. 생활비를 벌고자 해부학 교과서를 위해 시신을 그렸다.
1925~35년 베를린에서 자신의 작업실을 운영했다. 1930년 베를
린의 프리츠 구를리트 갤러리에서 첫 개인전을 열었다. 유대인 혈통
으로 인해 독일에서 생활하기가 어려워지자 1937년 스톡홀름의 갤
러리 모데른에서 전시를 가진 뒤 스웨덴에 정착했다. 1987년 런던의
벨그레이브 갤러리, 1990년 앤드루 갤러리에서 전시회를 개최했다.
G. Doy, *Seeing and Consciousness*, Oxford, 1995

일제 빙 Ilse Bing
1899년 프랑크푸르트 출생. 1998년 뉴욕 사망. 보도사진, 패션 및
초상 사진작가. 1920,30년대 유럽 사진의 선봉에서 35mm 카메라
를 이용한 실험의 선구자였다. 사진을 위해 미술사 박사학위 과정을
포기했다. 1940년 나치에 부역한 괴뢰 정권 비시정부에 의해 연금되
었다가 남편인 음악가 콘라트 볼프와 함께 미국에 정착했다. 1957년
사진을 그만두고 시와 드로잉, 콜라주에 몰두했다.
N.C. Barret, *Ilse Bing: Three Decades of Photography*, exh. cat., New
Orleans Museum of Art, 1985

앨리스 닐 Alice Neel
1900년 메리온 스퀘어 출생. 1984년 뉴욕 사망. 초상화, 풍경화, 정
물화를 그리는 구상 화가. 1925년 필라델피아 여자 디자인학교를
졸업하고 미술가 카를로스 엔리케스와 결혼했다. 1930년대 딸의
죽음과 결혼의 파경 이후에 작가 활동을 시작했다. 공공미술 프로
젝트와 공공산업진흥국을 위한 작업을 진행했고 1974년 뉴욕의
휘트니 미술관에서 개최된 회고전을 통해 평단의 인정을 받았다.
E. Solomon, *Alice Neel*, exh. cat., Whitney Museum, New York,
1974. *Alice Neel: The Woman and her Work*, C. Nemser essay, exh.
cat., University of Georgia Museum of Art, Athens, 1975. H. Hope,
Alice Neel, exh. cat., Florida Museum of Art, Fort Lauderdale, 1978.
E. Munro, *Originals: American Women Artists*, New York, 1979.
P. Hills, ed., *Alice Neel*, New York, 1983. A. Sutherland Harris,
Alice Neel, exh. cat., Loyola Marymount University Art Gallery,
Los Angeles, 1983

완다 율츠 Wanda Wulz
1903년 트리에스테 출생. 1984년 사망. 사진작가. 트리에스테에
서 사진 작업실을 운영하는 집안 출신으로 아버지가 사진작가 카
를로 율츠다.
La Trieste dei Wulz: Volti d'una Storia Fotografie 1860-1980, exh.
cat., Palazzo Constanzi, Trieste, 1989

마거릿 버크화이트 Margaret Bourke-White
1904년 뉴욕 출생. 1971년 데리언 사망. 다큐멘터리 사진작가.
1927년 클리블랜드에 작업실을 열었다. 1929년 잡지 『포춘』의 첫
번째 사진기자로 채용되었고, 1934년 사진 「건조 지대(Dust Bowl)」
를 제작했다. 1936년 잡지 『라이프』 창간호의 표지 사진을 제작
했고, 1942년부터 1945년까지 이 잡지의 종군기자로 활동했다.
M. Bourke-White, *Portrait of Myself*, New York, 1963. J. Silver-
man, *For the World to See: The Life of Margaret Bourke-White*, Lon-
don and New York, 1983. V. Goldberg, *Margaret Bourke-White:
A Biography*, New York, 1986

마리루이즈 폰 모트시츠키 Marie-Louise von Motesiczky

1906년 빈 출생. 1996년 런던 사망. 구상 화가. 1924~26년 파리에서 공부한 뒤 1927년 프랑크푸르트의 막스 베크만의 마스터 클래스를 방문했다. 1939년 영국으로 이주해 1960년 런던의 보자르 갤러리에서 첫 개인전을 개최했다.
Marie-Louise von Motesiczky: Paintings Vienna 1925-London 1985, exh. cat., Goethe Institute, London, 1985. I. Schlenker, *Marie-Louise von Motesiczky: Catalogue Raisonne of the Paintings*, New York, 2009

프리다 칼로 Frida Kahlo

1907년 멕시코시티 출생. 1954년 멕시코시티 사망. 자전적인 그림을 그린 화가. 1925년 버스 사고 뒤 회복 기간 중 그림을 그리기 시작했다. 이 사고로 불구가 되어 평생 고통 속에서 살았다. 이탈리아 르네상스와 초현실주의, 멕시코 민속미술로부터 영향을 받았다. 1929년 멕시코의 미술가 디에고 리베라와 결혼했고 1939년 이혼했다가 1940년 그와 재혼했다. 1938년 첫 전시회의 소개글에서 앙드레 브르통은 칼로를 스스로 창안한 초현실주의자라고 지칭했지만, 칼로는 자신은 꿈이 아닌 현실을 그린다고 주장하며 이 평가를 그리 달가워 하지 않았다.
L. Mulvey, et al., *Frida Kahlo and Tina Modotti*, exh. cat., Whitechapel Art Gallery, London, 1982. H. Herrera, *Frida: A Biography of Frida Kahlo*, New York, 1983. M. Drucker, *Frida Kahlo: Torment and Triumph in her Life and Art*, New York, 1991. H. Herrera, *Frida Kahlo: The Paintings*, London, 1991. C. Fuentes, *The Diary of Frida Kahlo: An Intimate Self-portrait*, London, 1995. I' Alcantara and S. Egnolf, *Frida Kahlo and Diego Rivera*, London and New York, 2004. *Frida Kahlo*, exh. cat., Tate Modern, London, 2005. J. Chicago and F. Borzello, *Face to Face*, New York, 2010

도로시아 태닝 Dorothea Tanning

1910년 게일즈버그 출생. 2012년 뉴욕 사망. 화가, 조각가, 무대 디자이너. 1932년 시카고 아트 인스티튜트에서 공부했고 1936~37년 뉴욕에서 개최된 전시 〈환상의 미술, 다다, 초현실주의〉에서 영향을 받았다. 1942~46년 뉴욕으로 망명한 유럽의 초현실주의자 그룹의 일원이 되었다. 1944년 뉴욕의 줄리앙 레비 갤러리에서 첫 전시를 개최했다. 1946년 초현실주의 미술가 막스 에른스트와 결혼했다. 작품은 초현실주의의 전형적인 불안감을 자아내는 요소는 유지하면서도 점차 추상화되었다.
W. Chadwick, *Women Artists and the Surrealist Movement*, London and New York, 1985. D. Tanning, *Birthday*, Santa Monica, 1986

노라 헤이슨 Nora Heysen

1911년 한도르프 출생. 2003년 시드니 사망. 꽃, 정물화, 초상화 화가. 오스트레일리아 미술가 한스 헤이슨 경의 딸이다. 애들레이드 예술학교, 런던의 바이엄 쇼 학교에서 공부했다. 1944~46년 뉴기니 공식 전쟁화가로 활동했다. 1989년 시드니 어빈 갤러리에서 회고전이 개최되었다.
L. Klepac, *Nora Heysen*, Sydney, 1989. *A Century of Australian Women Artists*, exh. cat., Deutscher Fine Art, Melbourne, 1993

루이즈 부르주아 Louise Bourgeois

1911년 파리 출생. 2010년 뉴욕 사망. 조각가. 10대 때 가족이 운영하는 태피스트리 수선 공방을 위해 드로잉을 그렸다. 1935년 에콜 데 보자르에서 그림을 공부했고 이후 페르낭 레제, 앙드레 로트 등의 작업실에서 배웠다. 1938년 미술사학자 로버트 골드워터와 결혼해 뉴욕으로 이주했다. 아트 스튜던츠 리그에서 그림을 공부했고, 1960년대에 불안감을 자아내는 성적인 조각을 제작했다. 1992년 카셀 도쿠멘타 9, 1993년 베네치아 비엔날레에서 미국을 대표했다. 미국에서의 첫 주요 회고전이 1982년 뉴욕 현대미술관에서, 유럽에서의 첫 주요 회고전이 1989년 프랑크푸르터 쿤스트페어라인에서 개최되었다.
D. Wye, *Louise Bourgeois*, exh. cat., Museum of Modern Art, New York, 1982. P. Weiermair, et al., *Louise Bourgeois*, exh. cat., Frankfurter Kunstverein, Frankfurt, 1989. *Louise Bourgeois*, exh. cat., National Gallery of Victoria, 1995

메레트 오펜하임 Meret Oppenheim

1913년 베를린 출생. 1985년 베른 사망. 화가 및 조각가. 1929~30년 바젤 예술공예학교에서 공부한 뒤 1932년 파리로 이주해 초현실주의 전시회에 참가했다. 만 레이의 유명한 사진 연작에 누드모델로 섰다. 안을 모피로 두른 컵과 컵받침으로 이루어진 「오브제(Objet)」는 1936~37년 뉴욕의 현대미술관에서 개최된 전시 〈환상의 미술, 다다, 초현실주의〉의 관람객에 의해 초현실주의 오브제의 백미로 꼽혔다. 15년 동안 작업을 중단했다가 재개하여 죽기 전까지 작업을 지속했다. 1959년 파리에서 개최된 마지막 초현실주의 전시에서 테이블 위에 음식으로 뒤덮인 나체의 여성을 전시했다.
B. Curiger, *Meret Oppenheim*, Zurich, 1982. W. Chadwick, *Women Artists and the Surrealist Movement*, London and New York, 1985

실비아 슬레이 Sylvia Sleigh

1916년 랜디드노 출생. 2010년 뉴욕 사망. 풍경화, 정물화를 제작한 구상 화가. 브라이튼 미술학교에서 공부했다. 미술비평가 로렌스 앨러웨이와 결혼해 1961년 미국으로 이주했다. 1970년대의 작품은 미술에 대한 페미니즘 이론의 영향을 받았다. 폴 로자노의 초상화를 통해 남성 신체의 에로티시즘을 암시하는 방법을 연구했고 여신 연작에서는 친구들과 동료들을 묘사했다.
L. Tickner, 'The Body Politic: Female Sexuality and Women Artists Since 1970', in *Art History* 1:2 (1978): 240-4. *Sylvia Sleigh: Invitation to a Voyage and Other Works*, exh. cat., Wisconsin Art Museum, Milwaukee; Ball State University Art Gallery, Muncie, Indiana; Butler Institute of American Art, Youngstown, Ohio, 1990

하를로테 잘로몬 Charlotte Salomon

1917년 베를린 출생. 1943년 아우슈비츠 사망. 문화적 소양을 갖춘 독일계 유대인 가족에서 태어나 1936~39년 베를린의 자유응용연방미술학교에서 에리히 봄, 루트비히 바르트닝에게 배웠다. 나치가 득세하자 남프랑스로 이주해 자신의 짧은 삶의 연대기를 기록한 769점의 구아슈 작품을 제작했다. 1943년 5월 알렉산더 나글러와 결혼한 뒤 10월 아우슈비츠 강제수용소에 수용된 것으로 기록되었다. 임신 상태에서 수용소에서 사망했다.
M.P. Steinberg and M. Bohm-Duchen, *Reading Charlotte Salomon*, Ithaca and London, 2006. E. van Voolen, ed., *Charlotte Salomon, Leben? Oder Theatre?*, Munich, Berlin, London, New York, 2004. Judith C.E. Belinfante, et al., *Charlotte Salomon: Life? Or Theatre?*, exh. cat., Royal Academy of Arts, London, 1998

레오노라 캐링턴 Leonora Carrington

1917년 클레이턴르우즈 출생. 2011년 멕시코시티 사망. 초현실주의 화가 및 작가. 1936년 아메데 오장팡 밑에서 공부한 뒤 1937년 막스 에른스트와 프랑스로 이주했다. 제2차 세계대전 초 에른스트가 억류되자 1941년 멕시코의 시인이자 외교관인 레나토 레둑과 위장 결혼 했고 1년 뒤 이혼했다. 1946년 헝가리의 사진작가 임레 베이스와 결혼해 멕시코시티에 정착했다. 불안감을 자아내는 개인적인 신화를 작품에서 동물이 중요한 요소로 등장한다.
J. Garcia Ponce, *Leonora Carrington*, Mexico City, 1974. W. Chadwick, *Women Artists and the Surrealist Movement*, London and New York, 1985. L. Carrington, *The Seventh Horse*, London, 1989. *Leonora Carrington*, exh. cat., Serpentine Gallery, London, 1991.

마리아 라스니히 Maria Lassnig

1919년 카펠 암 크라펠트 출생. 2014년 빈 사망. 화가 및 영화제작자. 1941~44년 빈의 예술 아카데미에서 공부했다. 1961~68년 파리에서 신체 자각 수채화를 발전시켰으며 1968년부터 뉴욕에서 이를 심도 깊게 연구했다. 1970년대 페미니즘 문제를 탐구하는 영화를 제작했다. 1980년 빈의 응용미술대학에서 첫 회화 담당 교수로 임명되었으며 2013년 베네치아 비엔날레에서 황금사자상 공로상을 수상했다.
M. Lassnig, *The Pen is the Sister of the Brush-Diaries 1943-97*, Göttingen, 2009

앤 노글 Anne Noggle

1922년 에반스타운 출생. 2005년 앨버커키 사망. 초상 사진작가. 1959년 조종사에서 은퇴한 뒤 뉴멕시코 대학교에서 미술사와 사진을 공부했고 이후 이 학교에서 가르쳤다. 1970~76년 뉴멕시코 미술관에서 사진 담당 큐레이터로 일했다. 주름살 제거 이미지를 비롯해 종종 자화상을 제작했으며 어머니와 자매, 친구를 모델로 한 노화에 대한 작업을 제작했다.
A. Noggle and M. Mann, *Women of Photography: A Historical Survey*, exh. cat., San Francisco Museum of Modern Art, 1975. A. Noggle, *Silver Lining*, Albuquerque, 1983. A. Noggle, *For God, Country and the Thrill of It: Women Airforce Service Pilots in WWII*, College Station, Texas, 1990

비비언 마이어 Vivian Maier

1926년 뉴욕 출생. 2009년 시카고 사망. 프랑스에서 유년 시절을 얼마간 보낸 뒤 시카고에서 보모로 일하며 주변 세계를 집요하게 촬영한 비밀스러운 인물이다. 2007년 10만 점이 넘는 네거티브 자료가 세상에 알려지기 시작했다.
Finding Vivian Maier, DVD 2014. J. Maloof, *Vivian Maier: A Photographer Found*, New York, 2014 (비비안 마이어, 박여진 옮김, 『비비안 마이어: 나는 카메라다』, 월북, 2015)

진 쿡 Jean Cooke

1927년 런던 출생. 2008년 벌링 갭 사망. 정물화 및 초상화 화가. 센트럴스쿨오브아트, 골드스미스 대학 및 왕립미술대학의 카렌 웨이트 밑에서 공부했다. 1953년 미술가 존 브래트비와 결혼해 그의 많은 작품에 등장했다. (1975년 이혼했다.) 왕립 아카데미에서 전시한 바 있으며 런던 그룹의 일원이었다.

마리솔 Marisol

1930년 파리 출생. 파리의 에콜 데 보자르에서 화가 교육을 받았고 뉴욕의 아트 스튜던츠 리그와 한스 호프만 학교에서 공부했다. 조각을 독학했다. 1950년대 전시 활동을 시작하면서 이름에서 성을 제거했다. 초기 작품은 원시 미술 및 민속 미술의 영향을 받은 에로틱한 테라코타 조각이었다. 1950년대 말에 이르러 나무의 구조물, 발견된 오브제를 통해 자신의 모습을 주형 뜨거나 조각한 부분과 결합하기 시작했다. 팝아트 운동에도 참여했으며 앤디 워홀의 영화 「키스(The Kiss)」에서 주연을 맡았다. 1966년 작 「파티(The Party)」에서 팝아트의 세계를 패러디했다.
Marisol: New Drawings and Wall Sculptures by Marisol, exh. cat., Sidney Janis Gallery, New York, 1975. C.S. Rubenstein, *American Women Artists*, New York, 1982

오드리 플랙 Audrey Flack

1931년 뉴욕 출생. 포토리얼리즘 화가. 1951~53년 뉴욕의 쿠퍼 유니언에서 공부한 뒤 예일 대학교의 요제프 알베르스에게 배웠다. 1960~68년 뉴욕의 프랫 인스티튜트에서, 1970~74년 뉴욕의 스쿨 오브 비주얼 아츠에서 가르쳤다. 1971년 17세기 스페인의 조각가 루이사 롤단의 성모마리아상을 복제한 대형 그림을 제작했고 1974년 롤단 조각의 부드러움을 반영한 자화상을 그렸다. 1970년대에는 정물화에 집중했다. 마리아 판 오스테르베이크의 「바니타스」(1668)로부터 자극을 받아 홀로코스트를 탐구했다.
Audrey Flack on Painting, intro. L. Alloway, New York, 1981

조앤 세멜 Joan Semmel

1932년 뉴욕 출생. 화가. 뉴욕의 쿠퍼 유니언과 아트 스튜던츠 리그, 프랫 인스티튜트에서 공부했다. 1970년 이래로 신체와 성, 여성의 응시의 구조를 다루는 회화를 제작해왔다.
'Joan Semmel's Nude: The Erotic Self and the Masquerade', in *Woman's Art Journal* 16 (Fall 1995-Winter 1996)

조 스펜스 Jo Spence

1934년 사우스 우드퍼드 출생. 1992년 런던 사망. 사진을 통해 페미니즘이 제기하는 문제를 탐구한다. 상업 사진작가의 비서와 인쇄공의 조수로 평범하게 출발하여 1967년 초상사진 작업실을 열었다. 노동계층 여성으로서의 출신배경에 영향을 받아 급진적인 경향을 띠었고 테리 드네와 함께 작업하며 1974년 사진 공방을 설립하고 잡지 「카메라워크」를 창간해 사회적 박탈에 대한 작업을 제작했다. 1982년 유방암 진단을 받은 뒤 건강과 가족에 초점을 맞춘 작품을 제작했다.
J. Spence, *Putting Myself in the Picture: A Political, Personal and Photographic Autobiography*, London, 1986

파울라 레고 Paula Rego

1935년 리스본 출생. 런던을 기반으로 활동하는 화가로 동물과 인간이 등장하는 상상력 넘치는 이야기를 그린다. 작품에서 여성을 종종 사악한 능력을 발휘하는 대상으로 묘사한다. 두 살 때 조부모, 고모와 함께 남겨진 충격적인 경험이 본인 작품의 전복적인 내용에 영향을 미쳤다고 설명한 바 있다. 1952~56년 런던의 슬레이드 미술학교에서 공부했고 1등상을 공동 수상했다. 1959년 미술가 빅터 윌링(1988년 사망)과 결혼했다. 1976년 제6회 상파울루 비엔날레에서 포르투갈을 대표했고, 1985년 제17회 비엔날레에서는 영국을 대표했다. 1988년 리스본, 포르투, 런던에서 회고전이 개최되었다. 1983년부터 슬레이드 미술학교에서 강의했고, 1989년 왕립미술대학의 선임연구원으로 활동했으며, 1990년 런던 내셔널 갤러리 최초의 협력 미술가가 되었다.
Paula Rego, exh. cat., Serpentine Gallery, London, 1988. J. McEwen, *Paula Rego*, London, 1992. M. Warner, *Paula Rego: Nursery Rhymes*, London, 1994. *Paula Rego: Dancing Ostriches*, London, 1996

엘리너 앤틴 Eleanor Antin

1935년 뉴욕 출생. 비디오 및 퍼포먼스 미술가. 뉴욕 시립대학교와 타마라 다이카르하노브 연극학교에서 공부했다. 개인 퍼포먼스 및 전시로 〈엘리너 앤틴-자비의 천사(Eleanor Antin: the Angel of Mercy)〉(샌디에이고 현대미술관, 1977), 〈엘리너 앤틴-디아길레프와의 삶을 회고함(Eleanor Antin: Recollections of My Life with Diaghilev)〉(로널드 펠드먼 갤러리, 뉴욕, 1980) 등이 있다.
E. Monro, *Originals: American Women Artists*, New York, 1979

미얼 래더맨 유켈리스 Mierle Laderman Ukeles

1939년 덴버 출생. 조각가, 퍼포먼스 및 환경 미술가. 뉴욕의 프랫 인스티튜트, 뉴욕 대학교에서 공부했다. 공공미술의 문제에 관한 강의활동을 펼치고 있다. 1982년 필라델피아의 스트로베리 맨션 브리지를 위한 조각과 조명을 제작했으며 1992년 오리건주 철도 확장을 위한 디자인팀의 일원으로 활동했고, 1982~92년 뉴욕시 해상 이동시설 유지관리 및 폐기물 처리에 초점을 맞춘 인터랙티브 환경 프로젝트 「도시를 흐르듯 지나가라(Flow City)」를 진행했다.
L. Lippart, *From the Center: Feminist Essays on Woman's Art*, New York, 1976. E. Heartney, 'Skeptics in Utopia', in *Art in America* 80:7 (July 1992): 76-81. *Dispossessed Installations: Steve Barry, John Fekner, Adrian Piper, Mierle Laderman Ukeles, Bill Viola*, exh. cat., Florida State University Gallery, Tallahassee, 1992

캐롤리 슈니만 Carolee Schneemann

1939년 폭스 체이스 출생. 여성의 감수성과 성을 자신의 신체를 통해 표현하는 화가, 영화제작자 및 퍼포먼스 미술가. 소시지, 치킨, 날생선을 가지고 진행한 단체 퍼포먼스인 1964년 작「고기의 기쁨 그 이상(More than Meat Joy)」은 파리와 뉴욕에 선보였고, 런던에서는 누드로 행해졌다. 본인이 누드로 등장해 이미지이면서 동시에 이미지 제작자라는 문제를 제기한 1963년 작「눈 신체(Eye Body)」부터 자화상 사진 연작「무한 키스(Infinity Kisses) 1886~1990」에 이르기까지 자화상에 지속적인 관심을 기울였다.

C. Schneemann, *More than Meat Joy*, Kingston, New York, 1979. T. Catle, 'Carolee Schneemann: The Woman Who Uses her Body as her Art', in *Artforum* 19 (November 1980): 64-70. C. Schneemann, *Carolee Schneemann: Early and Recent Work*, Kingston, New York, 1983. *Carolee Schneemann: Up to and Including her Limits*, exh. cat., New Museum of Contemporary Art, New York, 1996

주디 시카고 Judy Chicago

1939년 시카고 출생. 여성의 경험에 관심을 기울이는 미술가. 1964년 캘리포니아 대학교 로스앤젤레스캠퍼스를 졸업한 뒤 미니멀리즘적인 조각에서 보다 개인화된 경향을 보여주었다. 1969년 전시〈패서디나 라이프세이버스(Pasadena Lifesavers)〉에서 여성의 오르가슴을 표현하기 위해 중핵 형태를 그렸고, 이름을 제로비츠(Gerowitz)에서 시카고로 바꿈으로써 남성 지배에 대한 거부를 선언했다. 1970년 캘리포니아 주립대학교에 프레스노 페미니즘 미술 프로그램을 개설했다. (1971년 미리엄 샤피로가 합류했다.) 작품으로 자신의 생리욕실을 포함한「여성의 집(Womanhouse)」(1972), 나비/질의 이미지를 통해 유명한 여성들을 강조한 설치 작품「디너 파티(The Dinner Party)」(1974~79), 거대한 바느질 설치 작품「출산 프로젝트(The Birth Project)」(1980~85)가 있다.

J. Chicago, *Through the Flower: My Struggle as a Woman Artist*, New York, 1975. J. Chicago, *The Birth Project*, New York, 1985. J. Chicago, *The Dinner Party*, London and New York, 1996. *Sexual Politics: Judy Chicago's Dinner Party in Feminist Art History*, exh. cat., Hammer Museum, University of California, Los Angeles, 1996

해나 윌크 Hannah Wilke

1940년 뉴욕 출생. 1993년 뉴욕 사망. 퍼포먼스, 혼합매체 미술가로 주로 자전적인 작품을 제작했다. 필라델피아의 타일러 예술학교에서 공부했다. 1970년대부터「별 달기 오브제 시리즈」「176개의 한 겹의 제스처 조각(176 Single-fold Gestural Sculptures)」등 여성의 질 이미지가 등장하는 작품을 다수 제작했다. 1979~83년 작「고인을 추모하며-셀마 버터(엄마)(In Memoriam: Selma Butter(Mommy))」는 여성과 질병, 노화의 문제를 살피며, 1986~88년의 연작「B.C.」는 수채화 자화상으로 이루어진 일기다.

M. Rother, *The Amazing Decade: Women and Performance Art in America 1970-1980*, Santa Monica, 1983. T. Kochheiser, ed., *Hannah Wilke: A Retrospective*, Columbia, 1989

낸시 키첼 Nancy Kitchel

1941년 페루 출생. 사진을 활용하는 미술가. 1973년 뉴욕의 쿠퍼 유니언을 졸업했다. 뉴욕의 페미니즘 및 아방가르드 예술계에서 활발한 활동을 펼쳤으며 A.I.R. 갤러리를 공동 창립했다. 1978년 프랑스로 이주했고 현재 낸시 윌슨파직(Nancy Wilson-pajic)으로 알려져 있다. 19세기 사진 공정에 바탕을 두면서 작품이 점차 형식화되었다.

L. Lippard, *From the Center: Feminist Essays on Women's Art*, New York, 1976. *Nancy Wilson Pajic: Photographies*, exh. cat., Institut Franco-Americain, Rennes, 1985

메리 켈리 Mary Kelly

1941년 앨버트리아 출생. 정신분석이론으로부터 영향을 받은 개념미술가. 1963~65년 피렌체의 피우스 VII 인스티튜트에서 공부한 뒤 1968~70년 런던의 센트럴 세인트 마틴스 예술대학에서 공부했다. 1976년 런던 인스티튜트 오브 컨템포러리 아츠의 첫 개인전에서「산후 기록」(1973~77) 6부작 중 세 점을 전시했다.「중간기」(1984~89)는 중년의 문제를 다루며「성부와 성자와 성령께 영광(Gloria Patri)」(1992)은 남성적인 이상이 빚은 사회적인 결과를 살핀다.

Mary Kelly, *Post-partum Document*, London, 1983. *Interim*, exh. cat., Fruitmarket Gallery, Edinburgh; Kettle's Yard, Cambridge; Riverside Studios, London, 1985-6. H. Foster, et al., *Mary Kelly: Interim*, New Museum of Contemporary Art, New York, 1990

주디 데이터 Judy Dater
1941년 로스앤젤레스 출생. 사람, 대게 여성의 얼굴과 신체를 촬영하는 사진작가. 1956~59년 캘리포니아 대학교 로스앤젤레스캠퍼스에서 순수미술을, 샌프란시스코 주립대학교에서 사진을 공부했다. 이모젠 커닝엄과는 1976년 그녀가 사망할 때까지 친구로 지냈다. 「여성과 다른 모습(Women and Other Visions)」은 가정을 배경으로 옷을 입고 있는 여성과 옷을 벗은 여성의 모습을 촬영하여, 여성이 선택한 역할에 대해 질문을 던진다.
J. Dater and J. Welpott, *Women and Other Visions*, New York, 1975. J. Dater, *Cycles*, Tokyo, 1992

신시아 메일맨 Cynthia Mailman
1942년 뉴욕 출생. 도시 풍경을 그리는 화가. 뉴욕의 프랫 인스티튜트와 뉴브런즈윅의 러트거스 대학교에서 공부했다. 1975년부터 단체전에 참가했으며 1976년부터 개인전을 열었다. 1979년 세계무역센터 내에 제작한 벽화는 파손되었다. 미국 전역을 돌며 상주미술가로서 강의와 활동을 병행하고 있다.
S. Swenson, *Lives and Works, Talks with Woman Artists*, Metuchen, New Jersey, 1981. J. Perrault, *The Staten Island Invitational*, exh. cat., Newhouse Center, Staten Island, 1989. N. Broude and M.D. Garrard, *The Power of Feminist Art*, 1994

욜란다 M. 로페스 Yolanda M. López
1942년 샌디에이고 출생. 작품을 정치적, 사회적 변화를 위한 도구로 생각한 화가 및 설치 미술가. 캘리포니아 대학교 샌디에이고캠퍼스에서 공부했다. 설치 작품 「멕시코인이라는 점에 대해서 내가 아들에게 결코 말하지 않은 이야기(Things I Never Told My Son About Being a Mexican)」를 비롯해 다수의 작품이 멕시코인의 이주 경험에 초점을 맞춘다. 샌프란시스코에 거주하고 있다.
N. Broude and M.D. Garrard, *The Power of Feminist Art*, New York, 1994

수전 힐러 Susan Hiller
1942년 뉴욕 출생. 화가, 사진작가, 설치 및 비디오 미술가. 인류학을 공부했다. 런던에 정착해 1973년 런던 갤러리 하우스에서 첫 전시회를 개최했다. 교사로서 영향력 있는 그녀는 자신의 작업을 관람자로 하여금 해석 활동에 참여하게 하는 '파편들을 회수해 재조합하는 것'으로 설명한다.
Susan Hiller, exh. cat., Institute of Contemporary Arts, London, 1986. *Susan Hiller*, exh. cat., Tate Gallery, Liverpool, 1996

사스키아 더 부르 Saskia de Boer
1942년 네덜란드 출생. 조각가. 암스테르담의 국립예술 아카데미에서 공부한 뒤 런던으로 이주해 극사실주의 팝 미학을 수용했다. 잉글리시 로즈부터 메릴린 먼로에 이르기까지 화려함의 상징에 관심을 가졌다. 2013년 린츠의 렌토스 현대미술관, 부다페스트 루트비히 미술관의 전시 〈벌거벗은 사람(The Naked Man)〉에 참여했다.

레베카 호른 Rebecca Horn
1944년 미헬슈타트 출생. 조각가 및 영화제작자. 1964~70년 함부르크 미술학교에서 공부하고 1974년 로스앤젤레스의 캘리포니아 아트 인스티튜트에서 교수직을 맡았다. 대다수의 작품이 오브제, 사람 또는 오브제와 사람 사이의 종종 좌절되곤 하는 접촉을 탐구하며 감각적이면서도 흥분감을 자아낸다. 자신의 퍼포먼스를 영상으로 기록하며 의사소통에 대한 관심을 연구한다.
Rebecca Horn, exh. cat., Kunsthaus, Zurich; Serpentine Gallery, London; Museum of Contemporary Art, Chicago, 1983-4. *Driving Through Buster's Bedroom*, exh. cat., Museum of Contemporary Art, Los Angeles, 1990. *Rebecca Horn*, exh. cat., Guggenheim Museum, New York; Stedel Van Abbemus, Einhoven; Tate Gallery, London, 1993-5

낸시 프리드 Nancy Fried
1945년 필라델피아 출생. 여성 문제에 관심을 쏟는 조각가. 1968년 펜실베이니아 대학교를 졸업했다.
M. Douglas, *Inside, Outside: Psychological Self-portraiture*, exh. cat., Aldrich Museum of Contemporary Art, Ridgefield, 1995. C.S. Rubenstein, *In Three Dimensions: Women Sculptors of the 90s*, exh. cat., Snug Harbour Cultural Center, New York, 1995. *Real(ist) Women*, exh. cat., Selby Gallery, Sarasota; Ringling School of Art and Design, 1997

로지 마틴 Rosy Martin
1946년 출생. 사진작가. 본래 조 스펜스와 협업한 포토테라피를 통해 일상 속에서 펼쳐지는 드라마 속에서 심리적이고 사회적인 정체성 형성의 문제를 탐구했다. 현재 자전적인 정물화와 자화상을 제작하고 있다.
'Don't Say Cheese, Say Lesbian', in J. Fraser and T. Boffin, eds, *Stolen Glances*, London, 1991. 'Looking and Reflecting: Returning the Gaze, Re-enacting Memories and Imagining the Future Through Phototheraphy', in S. Hogan, ed., *Feminist Approaches to Art Therapy*, London, 1997

로즈 제라드 Rose Gerrard

1946년 뷰들리 출생. 여성을 주제로 작업하는 조각가, 화가, 퍼포먼스 및 설치 미술가. 1966~69년 버밍엄 미술대학, 1969~70년 첼시 미술학교, 1970~71년 파리의 에콜 데 보자르에서 공부했다. 1991년 캘거리 뉴 아트 갤러리, 1992년 밴쿠버 아트 갤러리의 레지던시에 참가했으며 강의와 전시 조직에도 참여했다. 1994년 회고전 〈살아 있는 기록 보관소(Living Archives)〉가 개최되었다.
Rose Gerrard: Archiving My own History. Documentation of Works 1969-1994, Cornerhouse, Manchester; South London Art Gallery, 1994

마리나 아브라모비치 Marina Abramović

1946년 베오그라드 출생. 설치 및 퍼포먼스 미술가. 1965~72년 베오그라드 미술 아카데미에서 공부했고, 베를린 예술대학과 파리 아카데미 데 보자르의 객원교수를 역임했다. 올라이(당시 이름 찰스 아틀라스(Charles Atlas))와 함께 퍼포먼스를 펼쳤다. 주요 작품으로 「몸의 해방(Freeing the Body)」(퀸스틀러하우스 베타니엔, 베를린, 1975), 「길 위에서(Sur la Voie)」(퐁피두센터, 파리, 1990), 「배 비우기-시내 들어가기(Boat Emptying-Stream Entering)」(현대미술관, 몬트리올, 1990)가 있다.
B. Pejic, J. Sartoriusa and D. von Draten, *Abramović*, Stuttgart, 1993. M. Abramović and C. Atlas, *Biography*, Stuttgart, 1994. *Marina Abramović: Cleaning the House*, London, 1995. *Marina Abramović*, exh. cat., Museum of Modern Art, Oxford, 1995. *The Artist is Present*, Museum of Modern Art, New York, 2010

오를랑 Orlan

1947년 프랑스 출생. 영상과 사진을 활용하는 퍼포먼스 미술가. 1971년 성모마리아와 성인의 이미지를 상징하는 신화적인 인물을 암시하는 이름으로 바꾸었다. 1990년대 신화에 등장하는 여성에서 영향을 받은 성형수술을 통해 자기 변신을 꾀하는 지속적인 프로젝트를 수행했다. 이상적인 여성을 만드는 것과는 거리가 먼 그녀의 작품은 완벽성에 대한 추구에 이의를 제기한다.
R. Millard, 'Pain in the Art', in *Art Review* (May 1996). L. Anson, 'Orlan' in *Art Monthly* 197 (June 1996). *This is My Body…This is My Software*, London, 1996

아나 멘디에타 Ana Mendieta

1948년 아바나 출생. 1985년 뉴욕 사망. 여성의 경험을 다루는 퍼포먼스 미술가. 1969~77년 아이오와 대학교에서 공부했다. 1973~80년 풍경과 여성 신체 사이의 대화를 바탕으로 대략 200점에 이르는 연작 「실루엣(Silueta)」을 제작했다. 1983년 로마로 이주하여 영구적인 스튜디오 오브제를 제작하기 시작했다. 남편 칼 안드레가 살인 혐의로 기소당했으나 무죄선고를 받았다.
'Ana Mendieta 1948-1985', in *Heresies* 5:2 (1985). L. Lippard, *Overlay: Contemporary Art and the Art of Pre-History*, New York, 1983. *Ana Mendieta: A Retrospective*, exh. cat., New Museum of Contemporary Art, New York, 1987

에이드리언 파이퍼 Adrian Piper

1948년 뉴욕 출생. 인종과 젠더를 탐구하는 퍼포먼스 및 사진 미술가. 1966~69년 뉴욕의 스쿨 오브 비주얼 아트에서 공부했고 1966년 개념미술가 솔 르윗의 조수로 일했다. 1981년 하버드 대학교에서 박사학위를 취득했으며 미술가 및 철학 강사 활동을 병행하고 있다. 1978년 작 「정치적인 자화상 #2(인종)(Political Self-portrait #2(Race))」, '타자성'의 문제를 제기하기 위해 대중 앞에서 공격적으로 보이거나 행동하는 퍼포먼스 연작「촉매작용(Catalysis)」, 인종차별과 젠더, 계층의 문제와 맞서는 광고 이미지를 기반으로 한 사진-텍스트 연작「바닐라 악몽(Vanilla Nightmare)」이 잘 알려져 있다.
L. Lippard, *Get the Message? A Decade of Art for Social Change*, New York, 1984. A. Piper, 'Two Conceptions of the Self', in *Philosophical Studies* 48 (September 1985). *Adrian Piper*, exh. cat., Ikon Gallery, Birmingham, 1991

바버라 블룸 Barbara Bloom

1951년 로스앤젤레스 출생. 설치 미술가로 작업에 본인이 종종 주연으로 출현한다.
Here's Looking at Me/A Mes Beaux Yeux: Autoportraits Contemporains, exh. cat., Espace Lyonnais de l'art Contemporain, Lyons, 1993. *The Century of the Multiple*, exh. cat., Deichtorhallen, Hamburg, 1994. *Now Here*, exh. cat., Humlebaek, Denmark, 1996. *Identity Crisis: Self-portraiture at the End of the Century*, Milwaukee Art Museum, 1997

모나 하툼 Mona Hatoum

1952년 베이루트 출생. 런던을 기반으로 활동하고 있는 사진작가, 조각가, 설치. 퍼포먼스 및 비디오 미술가. 1981년 슬레이드 미술학교를 졸업했다. 1986~94년 밴쿠버의 더 웨스턴 프론트, 시애틀의 컨템포러리 아트 센터, 런던의 치슨헤일 댄스 스페이스 레지던시에 참가했다. 1991~94년 영국예술위원회의 영화 및 비디오 예술가위원회 회원으로 활동했으며, 1992~94년 마스트리흐트의 얀반에이크 아카데미에서 시간제 교수로 일했다.
Mona Hatoum, exh. cat., Arnolfini Gallery, Bristol, 1993. *Mona Hatoum*, exh. cat., Centre Georges Pompidou, Paris, 1994. E. Lajer-Burcharth, 'Real Bodies: Video in the 1990s', in *Art History* 20:2 (June 1997)

헬렌 채드윅 Helen Chadwick

1953년 런던 출생. 1996년 런던 사망. 피부 이면의 관능성을 탐구하기 위해 사진 또한 사용했던 설치미술가. 브링턴 폴리테크닉에서 공부한 뒤 1976년부터 1977년까지 첼시 미술학교에서 공부했다. 작품으로는 열두 부분으로 이루어진 「변하는 것들에 대하여(Of Mutability)」(1986), 「소변 꽃」(1991~92), 바느질로 엮은 양의 허를 청동으로 주조한 뒤, 여우 털로 만든 술을 두른 「방언(Glossolalia)」(1993), 초콜릿 분수인 「카카오(Cacao)」(1994) 등이 있다.
M. Warner, *Enfleshings: Helen Chadwick*, London, 1989. *Effuvia: Helen Chadwick*, exh. Cat., Folkwang Museum, Essen; Fundació 'la Caixa', Barcelona; Serpentine Gallery, London, 1994

캐리 메이 윔스 Carrie Mae Weems

1953년 포틀랜드 출생. 르포르타주와 자화상을 통해 흑인 문화를 나타내는 작품을 제작하는 사진작가. 캘리포니아 대학교 샌디에이고캠퍼스와 캘리포니아 대학교 버클리캠퍼스에서 공부했다. 1983~91년 대학 조교로 근무했다. 1993~95년 미국의 젠더와 인종, 계층을 다룬 회고전이 미국 전역을 순회했다. (1990년 작 「부엌 탁자 연작」과 같은) 연출된 작품과 (1992년 작 「바다 섬 연작(Sea Island Series)」과 같은) 다큐멘터리를 제작한다.
C.M. Weems, *Black Photographers 1940-1988*, Gardner Press, 1988. *Carrie Mae Weems*, exh. cat., National Museum of Women in the Arts, Washington, 1993. *Carrie Mae Weems: The Kitchen Table Series*, exh, cat., Contemporary Art Museum, Houston, 1996

나디너 타세일 Nadine Tasseel

1953년 신트니클라스 출생. 초상화 및 본인이 지어낸 조어인 '연출된 회화주의' 미술가. 1973~77년 안트베르펜의 예술 아카데미에서 회화를, 1979~82년 안트베르펜의 산업학교에서 사진을 공부했다. 첫 주요 전시인 〈활인화/정물화(Tableau Vivant/Nature Morte)〉가 1994년에 개최되었다.
Tableau Vivant/Nature Morte, exh. cat., Museum of voor Hedendaagse Kunst, Antwerp, 1994. M.C. de Zegher, *Inside the Visible: An Elliptical Traverse of Twentieth-Century Art*, Cambridge, Massachusetts, and London, 1996

마를렌 뒤마 Marlene Dumas

1953년 케이프타운 출생. 화가. 1972~75년 케이프타운 대학교 및 1976~78년 하를럼의 아틀리에 63, 1979~80년 암스테르담 대학교 심리학연구소에서 공부했다. 개인적인 기억과 다양한 미디어 이미지로부터 영향을 받아 대개 초상화라는 매체를 통해 인종, 성, 폭력, 연약함과 관계 있는 불안하고 반추상적인 이미지를 만든다.
K. Coelewij and C. Tobin, *Marlene Dumas: The Image as Burden*, London, 2014. M. Van den Berg, ed., *Sweet Nothing: Notes and Texts 1982-2014*, Cologne, 2015

신디 셔먼 Cindy Sherman

1954년 글렌리지 출생. 사진을 활용해 젠더와 포르노그래피의 문제를 탐구한다. 뉴욕주립대학교 버팔로캠퍼스에서 회화와 사진을 공부한 뒤 1977년 뉴욕으로 이주했다. 본인이 모델이자 사진작가의 역할을 겸했던 「무제 영화 스틸」(1977~80)로 즉각적인 성공을 거두었다. 이후에 제작된 연작으로 「혐오 사진(Disgust Pictures)」(1986~89), 유명한 여성 초상화의 재작업(1989), 본인을 해부학 인형으로 대체한 「섹스 사진(Sex Pictures)」(1992~)이 있다.
P. Schjeldahl, *Cindy Sherman*, New York, 1984. R. Krauss, *Cindy Sherman 1978-1993*, New York, 1993. *Cindy Sherman*, exh. cat., Museum Boijmans Van Beuningen, Rotterdam, 1996

질리언 멜링 Gillian Melling

1956년 더비셔 출생. 구상화가. 1977~81년 혼지 미술대학에서 공부했다. 1986~89년 포츠머스 미술디자인 대학에서 가르쳤다. 자신의 경험을 바탕으로 작품을 제작한다. 편모로서 세 아이를 출산한 뒤 일찍이 겪었던 거식증으로 벗어났음을 깨닫고 여성의 창조력을 종식시키는 '복도의 유모차(the pram in the hall)'에 대한 시릴 코널리의 발언을 반박했다.

칠라 쿠마리 부르만 Chila Kumari Burman

1957년 리버풀 출생. 화가, 판화제작가, 설치 및 사진 미술가. 1979년 리즈 메트로폴리탄 대학교, 1982년 런던의 슬레이드 미술학교에서 학위를 취득했다. 1995~97년 회고전 〈34년 28개의 자세(28 Positions in 34 Years)〉개최와 동시에 그녀에 대한 연구서가 출간되었다. 1994년 아바나 비엔날레와 1995년 요하네스버그 비엔날레에 참가했다.

L. Nead, *Chila Kumari Burman: Beyond Two Cultures*, London, 1995

캐서린 오피 Catherine Opie

1961년 샌더스키 출생. 도시 풍경과 젠더에 관심을 갖는 사진을 활용하는 미술가. 1980년대 샌프란시스코 아트 인스티튜트, 캘리포니아 예술학교에서 공부했다.

Feminimasculin, exh. cat., Centre Georges Pompidou, Paris, 1995. *Sunshine and Noir: Art in Los Angeles 1960-1977*, exh. cat., Louisiana Museumm Humblebaek, 1997. *Rose is a Rose is a Rrose: Gender Performance in Photography*, exh. cat., Guggenheim Museum, New York, 1997. J. Dykstra, 'Catherine Opie', in *Art in America* (December 2008)

세라 루카스 Sarah Lucas

1962년 런던 출생. 사진과 설치, 오브제, 콜라주를 활용해 젠더에 대한 고정관념을 뒤집는 작업을 선보이는 작가. 1984~87년 런던의 골드스미스 대학에서 공부했다. 동시대의 태도에 대해 언급하는 방식으로 인해 일찍부터 성공을 거두었으며 1988년 런던에서 개최된 전시 〈프리즈〉에 참가한, 뛰어난 골드스미스 졸업생들과 같은 세대에 속한다. 1993년 트레이시 에민과 함께 복수 제작이 가능한 미술품을 판매하는 상점을 운영했다.

Minky Manky, exh. cat., South London Gallery, 1995. *Brilliant! New Art from London*, Walker Art Center, Minneapolis, 1995. *Sarah Lucas*, exh. cat., Museum Boijmans Van Beuningen, Rotterdam, 1996. I. Blazwick and P. Bowers, eds, *Sarah Lucas: Situation: Absolute Beach Man Rubble*, exh. cat., Whitechapel Art Gallery, London, 2013

소냐 보이스 Sonia Boyce

1962년 런던 출생. 인종과 젠더 문제에 관심을 기울이는 구상미술가. 단체전 〈5명의 흑인 여성(5 Black Women)〉(아프리카 센터 갤러리, 런던, 1983)에 참가했고, 1987년 런던의 에어 갤러리에서 첫 개인전을 열었다.

Sonia Boyce, exh. cat., Air Gallery, London, 1987. S. Boyce, 'Talking in Tongues', in *Storms of the Heart*, ed. K. Owusu, London, 1988. M. Keen and E. Ward, *Recordings: A Select Bibliography of Contemporary African, Afro-Caribbean and Asian British Art*, London, 1996

트레이시 에민 Tracey Emin

1963년 런던 출생. 다양한 매체를 사용해 자신과 자신의 삶에 대해 이야기한다. 본인은 자신의 작품을 자기고백적이라기보다는 모두에게 공통된 내용을 말하고 있으므로 카타르시스적이라고 주장한다. 메이드스톤 예술학교와 런던 왕립미술대학에서 공부했다. 1993년 세라 루카스와 함께 복수 제작이 가능한 미술품을 판매하는 '더 숍'을 운영했다. 1994년 자신의 '정신적인 근원지'인의 자와 자신의 책 『영혼의 탐험(Exploration of the Soul)』을 휴대한 채 미국을 순회했다. 1995년 런던에 트레이시 에민 미술관을 열었다.

Minky Manky, exh. cat., South London Gallery, 1995. *Brilliant! New Art from London*, exh. cat., Walker Art Center, Minneapolis, 1995. *I Need Art Like I Need God*, London, 1997

재닌 앤토니 Janine Antoni

1964년 프리포트 출생. 조각가 및 설치 미술가. 「갉아먹기(Gnaw)」(산드라 게링 갤러리, 뉴욕, 1992), 「핥기와 비누거품 칠(Lick and Lather)」(산드라 게링 갤러리, 뉴욕, 1993), 「실언(Slip of the Tongue)」(현대미술센터, 글래스고, 1995), 「벼랑 끝의 미술(Art at the Edge)」(하이 미술관, 애틀랜타, 1996) 등의 개인전을 개최했다.

Slip of the Tongue, exh. cat., Glasgow, 1995. *Young Americans* I, exh. cat., Saatchi Gallery, London, 1996. *Rrose is a Rrose is a Rrose*, exh. cat., Guggenheim Museum, New York, 1997.

앨리슨 와트 Alison Watt

1965년 그리녹 출생. 초상화 및 인물화 화가. 1983~86년 글래스고 미술학교에서 공부했다. 1986년 런던 왕립 아카데미의 영국기관기금(British Institution Fund) 회화 부문 1등상을 수상했다. 1987년 런던의 국립초상화미술관의 존 플레이어 상, 1989년 몬트리올의 엘리자베트 그린쉴즈 재단 상을, 1993년 글래스고 시장상을 수상했다. 1990년 런던의 스코티시 갤러리, 1993년과 1995년 런던의 플라워 이스트에서 개인전을 개최했다.

John Calcut, *Alison Watt: Paintings*, exh. cat., Flower East, London, 1995

조세핀 킹 Josephine King
1965년 런던 출생. 내면의 삶을 기록하는 자화상 연작을 제작한다.
2010년 작 「지금까지의 삶(Life So Far)」은 조울증을 앓고 있는 자신
의 상황을, 2012년 작 「그에게 내가 미술가라고 말하자 그는 '요리할
줄 알아요?'라고 말했다(I Told Him I was an Artist. He Said, 'Can You
Cook?')」는 여성 미술가로서 자신의 경험을 이야기한다. 2014년 작
「여성 화가(The Paintress)」는 런던의 내셔널갤러리에 소장되어 있는
그림에 바탕을 두고 있으며 작업실에서 그림을 그리는 것과 같은
강렬함을 불러일으킨다.

레이철 루이스 Rachel Lewis
1966년 런던 출생. 1994년 엑서터 사망. 화가, 조각가 및 벽화 화가.
엑서터의 폴리테크닉 사우스 웨스트에서 공부했다.
A Degree of Emotion, exh. cat., Nicholas Treadwell Gallery, Brad-
ford, 1990

멜라니 맨초트 Melanie Manchot
1966년 비텐 출생. 사진작가. 1990~92년 런던의 왕립미술대학에
서 공부했다. 작품 중 한 갈래는 자화상과 관련 깊다. 임신과 모성,
여성성, 여성의 성의 개념을 살핀다.
Twin Sets, exh. cat., The Cut Gallery, London, 1994. *John Kobal
Photographic Portrait Award*, exh. cat., London, 1995

수 웹스터 Sue Webster
1967년 출생. 팀 노블과 함께 평범한 오브제로 보이지만 조명을
받으면 마술과 같이 그림자 초상화를 펼쳐 놓는 조각과 아상블
라주를 제작한다.
T. Noble, S. Webster, et al., eds, *British Rubbish*, New York, 2011.
A. Moszynska, *Sculpture Now*, London, 2013

제니 사빌 Jenny Saville
1970년 케임브리지 출생. 초상화 및 구상 화가. 1988~92년 글래스
고 예술학교에서 공부했다. 1990년 런던 국립초상화미술관, 1990
년 글래스고 뷰렐 컬렉션의 전시 〈반 고흐 자화상 대회(Van Gogh
Self-portrait Competition)〉, 1992년 런던 쿨링 갤러리의 전시 〈비평
가 클레어 헨리의 선택(Clare Henry's Critic's Choice)〉, 1994년 런던
사치 갤러리의 전시 〈영국의 젊은 미술가Ⅲ(Young British Artists Ⅲ)〉
에 참가했다.
S. Kent, *Young British Artists Ⅲ*, exh. cat., Saatchi Gallery, London,
1994. M. Meskimmon, 'The Monstrous and the Grotesque: on
the Politics of Excess on Women's Self-portraiture', in *Make: The
Magazine of Women's Art* (October-November 1996): 6-11

올리비아 무스 Olivia Muus
덴마크 출생. 셀피 미술관의 관장 및 큐레이터. 2008~11년 덴마
크 미디어 저널리즘 학교에서 공부했다. 2013년 코펜하겐의 국립
미술관을 방문했을 때 한 초상화 앞에서 휴대폰을 사용하며 역
사적인 셀피를 창안했다. 아래의 이메일 주소를 통해 셀피 작품
을 기증 받고 있다.
museumofselfies@gmail.com

작품 목록

4 파울라 레고,「작업실의 미술가(The Artist in her Studio)」(세부), 캔버스 위 종이에 아크릴릭, 180×130cm, 1993, 리즈 시립미술관. Photo Marlborough Fine Art, London

6 밀리 칠더스,「자화상」, 캔버스에 유채, 92×68cm, 1889, 리즈 시립미술관, Leeds Museum and Galleries/Bridgeman Images

8 루이스 한,「자화상」(세부), 1910년경. Photo AKG London

9 조반나 프라텔리니,「자화상」, 파스텔, 1720, 우피치 미술관, 피렌체. Photo akg-images/ Rabatti-Domingie

10 로즈 아델라이드 뒤크레,「하프와 함께 있는 자화상(Self-portrait with a Harp)」, 캔버스에 유채, 1791년경, 193×128.9cm, 메트로폴리탄 미술관, 뉴욕. 수전 드와이트 블리스 유증, 1966 (67.55.1)

11 아르테미시아 젠틸레스키,「'라 피투라'로서의 자화상(Self-portrait as 'La Pittura')」, 캔버스에 유채, 96.5×73.7cm, 1630~37년경, 왕실 컬렉션, 원저. © Her Majesty Queen Elizabeth Ⅱ

12 사비네 레프지우스,「자화상」, 캔버스에 유채, 84×63.5cm, 1885, 구국립미술관, 베를린. Photo akg-images

13 프리다 칼로,「원숭이와 함께 있는 자화상(Self-portrait with Monkeys)」(세부), 캔버스에 유채, 81.5×63cm, 1943, 자크와 나타샤 겔만 컬렉션, 멕시코시티. © Banco de México, Av. Cinco de Mayo No. 2, Col. Centro, 06059, México, D.F. 1998. Reproduced by permission of the Instituto Nacional de Bellas Artes y Literatura, Mexico City. Photo AKG London

14 노라 헤이슨,「초상화 연구(A Portrait Study)」, 캔버스에 유채, 86.5×66.7cm, 1933, 태즈메이니아 박물관 및 미술관, 호바트

18 샤를레이 토롭,「자화상」, 캔버스에 유채, 62×42cm, 1955, 알크마르 시립미술관. Photo akg-images/André Held. © DACS 1998

22 로살바 카리에라,「겨울로서의 자화상(Self-portrait as Winter)」, 종이에 파스텔, 46.5×34cm, 1731, 드레스덴 국립미술관 옛 거장 회화관. Photo Klut/Dresden

25 거울에 비친 모습을 보며 자화상을 그리는 마르시아의 세밀화, 조반니 보카치오의 『유명한 여성에 대하여』불어 번역본, 1402년경, 국립도서관, 파리. Ms. Fr. 12420, fol. 101 v./Bridgeman Images

26 아우구스부르크의 독일의 시편, 1200년경, 월터 아트 갤러리, 볼티모어

28 라비니아 폰타나,「작은 조각과 함께 있는 자화상(Self-portrait with Small Statues)」, 구리 위에 유채, 원형 그림, 지름 15.7cm, 1579, 우피치 미술관, 피렌체. Photo Scala, Florence – courtesy of the Ministero Beni e Art. Culturali

30 소포니스바 안귀솔라,「자화상」, 캔버스에 유채, 94×75cm, 1610년경, 고트프리트 켈러 컬렉션, 베른

32 엘리자베트루이즈 비제르브룅,「자화상」, 캔버스에 유채, 99.1×81.3cm, 1791, 익워스 하우스, Suffolk/ National Trust Photographic Library/Bridgeman Images

40 작자 미상,「데이머의 아폴론(The Damerian Apollo)」, 판화, 1789, copyright British Museum, London

42 안나 바서, 「12세의 자화상(Self-portrait, Aged Twelve)」, 캔버스에 유채, 83×68cm, 1691, 취리히 미술관

45 마리니콜 뒤몽, 결혼 전 성 베스티에(Vestier), 「작업 중인 미술가(The Artist at her Occupations)」, 캔버스에 유채, 54×44cm, 1789년경. Photo courtesy Sotheby's, London

46 질리언 멜링, 「나와 나의 아기(브루노 앨버트 멜링 1992.06.16~2011.06.27)(Me and My Baby(Bruno Albert Melling 16.06.1992~27.06.2011))」, 캔버스에 유채, 137×122cm, 1992. © Gillian Melling

50 소포니스바 안귀솔라, 「클라비코드 앞에서의 자화상(Self-portrait at the Clavichord)」(세부), 캔버스에 유채, 83×65cm, 1561, 얼 스펜서 컬렉션, 알솝

52 구다, 「머리글자 'D' 속의 자화상(Initial D with self-portrait)」, 피지, 페이지 크기 36.5×24cm, 12세기, 시립도서관, 프랑크푸르트 암 마인. Ms Barth. 42, fol. 110 v.

56 소포니스바 안귀솔라, 「나이 든 여성과 함께 있는 자화상(Self-portrait with Old Woman)」, 종이 위에 검정 초크, 30.2×40.2cm, 1545년경, 우피치 미술관 판화 드로잉 컬렉션, 피렌체. Inv. No. 13936 F. Photo The Art Achive/Mondadori Portfolio/Electa

57 소포니스바 안귀솔라, 「16세의 자화상(Self-portait, Aged Sixteen)」, 종이 위에 검정 초크, 1548, 우피치 미술관 판화 드로잉 컬렉션, 피렌체. Inv. no. 13248 F. Courtesy SBAS, Florence. Photo Donato Pineider, Florence

58 카타리나 판 헤메선, 「자화상」, 오크패널 위에 수성 도료, 광택제, 32×25cm, 1548, 바젤 미술관, Kunstmuseum. Photo Oeffentliche Kunstsammlung Basel, Martin Bühler

60 라비니아 폰타나, 「팔레트와 붓을 들고 있는 자화상(Self-portrait with Palette and Brushes)」, 캔버스에 유채, 91×66cm, 1579, 피티 궁전미술관, 피렌체. Photo Archivi Alinari, Florence

63 소포니스바 안귀솔라, 「소포니스바 안귀솔라를 그리고 있는 베르나르디노 캄피(Bernardino Campi Painting Sofonisba Anguissola)」, 캔버스에 유채, 111×110cm, 1550년경, 국립회화관, 시에나. Photo Scala, Florence-courtesy of the Ministero Beni e Art. Culturali

64 소포니스바 안귀솔라, 「성모자를 그리고 있는 자화상(Self-portrait Painting the Virgin and Child)」, 캔버스에 유채, 66×57cm, 1556, 자메 W F 란쿠치 미술관, 란슈트. Photo AKG London/Erich Lessing

66 라비니아 폰타나, 「하인과 함께 있는 클라비코드 앞에서의 자화상(Self-portrait at the Clavichord with a Servant)」, 캔버스에 유채, 27×24cm, 1577, 우피치 미술관, 피렌체. Photo Scala, Florence-courtesy of the Ministero Beni e Art. Culturali

69 이전에는 마리에타 로부스티 '라 틴토레타'의 작품으로 추정, 「자화상」, 캔버스에 유채, 93.3×81.4cm, 1580년경, 우피치 미술관, 피렌체. Photo Scala, Florence-courtesy of the Ministero Beni e Art. Culturali

70 에스더 잉글리스, 「자화상」(세부), 1600년경. Copyright British Library, London. Add. Ms. 27927, fol. 2

70 에스더 잉글리스, 「자화상」(세부), 1624. Copyright British Library, London. Royal Ms. 17. D. XVI, fol. 7

72 소포니스바 안귀솔라, 「부부의 초상화(Portrait of Husband and Wife)」, 캔버스에 유채, 72×65cm, 1570~71년경, 도리아 팜필리 미술관, 로마

74 메리 빌, 「자화상」(세부), 삼베 위에 유채, 89.5×74.3cm, 1675~80년경. 매너 하우스 미술관, 베리세인트에드먼즈. Courtesy of St Edmunds Borough Council

77 엘리사베타 시라니, 「자화상」, 패널에 유채, 15.5×12.5cm, 1660년경, 볼로냐 국립회화관. Inv. no. 368

78 엘리자베트소피 셰롱, 「악보를 들고 있는 자화상(Self-portrait Holding a Sheet of Music)」, 타원형 캔버스에 유채, 71×58cm, 17세기 후반, 마냉 미술관, 디종/Photo RMN-Grand Palais (Musée Magnin)/Stéphane Meréchalle

80 유딧 레이스터르, 「자화상」, 캔버스에 유채, 74.4×65.3cm, 1633, 국립미술관, 워싱턴 DC, 로버트 우즈 블리스 부부 기증 (1949.6.1.)

83 아르테미시아 젠틸레스키, 「회화의 알레고리(An Allegory of Painting)」, 캔버스에 유채, 93×74.5cm, 1650년경, 바르베리니 궁전 국립고전회화관, 로마. Inv. no. 1951. Reproduced by permission of Ministero per I Beni e Art. Culturali/Alinari Archives, Florence/Topfoto

86 앤 킬리그루, 「자화상」, 캔버스에 유채, 74.3×55.9cm, 1680~85년경, 버클리 Mr R.J.G. 버클리 성, 글로스터셔. Photo courtesy Berkeley Castle

88-89 클라라 페이터르스, 「성찬이 있는 정물(Still Life with Dainties)」, 캔버스에 유채, 52×73cm, 1611, 프라도 미술관, 마드리드. Inv. P01620

90 클라라 페이터르스, 「바니타스 자화상(Vanitas Self-portrait)」, 패널에 유채, 37.5×50.2cm, 1610~20년경, 개인 소장. Photo akg-images/Erich Lessing

92 루카스 푸르테나겔(Lukas Furtenagel), 「화가 한스 부르크마이어와 그의 아내 안나(The Painter Hans Burgkmair and his Wife Anna)」, 패널에 유채, 60×52cm, 1527, 미술사박물관, 빈. Photo akg-images/Erich Lessing

93 메리 빌, 「남편 찰스, 아들 바살러뮤와 함께 있는 자화상(Self-portrait with her Husband Charles and Son Bartholomew)」, 캔버스에 유채, 63.5×76.2cm, 1663~64년경, 제프리 박물관, 런던. By kind permission of the Trustees of the Geffrye Museum

95 메리 빌, 「두 아들의 초상화를 들고 있는 자화상(Self-portrait Holding Portraits of her Sons)」, 109.2×87.6cm, 1665년경, 국립초상화미술관, 런던. By courtesy of the National Portrait Gallery, London

98 로살바 카리에라, 「여동생의 초상화를 들고 있는 자화상(Self-portrait Holding a Portrait of her Sister)」(세부), 1715, 우피치 미술관, 피렌체. Photo Scala, Florence

104 안나 도로테아 테르부슈, 결혼 전 성 리시우스카(Lisiewska), 「자화상」, 캔버스에 유채, 151×115cm, 1776~77년경, 국립미술관, 베를린. Photo AKG London

108 엘리자베트루이즈 비제르브룅, 「자화상」, 캔버스에 유채, 97.8×70.5cm, 1782년 이후. Reproduced by courtesy of the Trustees, The National Gallery, London

109 페테르 파울 루벤스, 「수잔나 룬덴(?)의 초상화 '밀짚모자'(Portrait of Susanna Lunden(?) 'Le chapeau de Paille')」, 오크패널에 유채, 79×54.5cm, 1622~25년경. Reproduced by courtesy of the Trustees, The National Gallery, London

110 엘리자베트루이즈 비제르브룅, 「딸 잔 마리루이즈(1780~1819)와 함께 있는 미술가의 초상 (Portrait of the Artist with her Daughter Jeanne Marie-Louise(1780~1819))」(세부), 나무 위에 유채, 105×85cm, 1785, 루브르 박물관, 파리. © Photo RMN-Arnaudet. J. Schormans

114 앙겔리카 카우프만, 「시의 포옹을 받는 회화 형상 속의 자화상(Self-portrait in the Character of Painting Embraced by Poetry)」, 캔버스에 유채, 지름 61cm, 1782, 켄우드, 이비 유증. Photo English Heritage

115 앙겔리카 카우프만, 「트로이의 헬레네 그림을 위해 모델을 고르고 있는 제욱시스(Zeuxis Selecting Models for his Painting of Helen of Troy)」, 캔버스에 유채, 81.6×112.1cm, 1778년경, 브라운 대학교 도서관, 프로비던스.

117 앙겔리카 카우프만, 「음악과 회화 예술 사이에서 망설이는 자화상(Self-portrait: Hesitating Between the Arts of Music and Painting)」, 캔버스에 유채, 1791, 노스텔 프라이어리, 웨이크 필드 근방, 웨스트 요크셔. Reproduces by kind permission of the Winn Family of Nostell Priory

118 앙겔리카 카우프만, 「13세의 자화상(Self-portrait, Aged Thirteen)」, 캔버스에 유채, 46×33cm, 1754, 페르디난데움 티롤 박물관, 인스브루크

120 아델라이드 라비유귀아르, 「두 명의 제자 마리 가브리엘 카페(1761~1818) 양, 카로 드 로즈몽(1788년 생) 양과 함께 있는 자화상(Self-portrait with Two Pupils, Mlle Marie Gabrielle Capet(1761~1818) and Mlle Carreaux de Rosemond (d. 1788))」, 캔버스에 유채, 210.8×151.1cm, 1785, 메트로폴리탄 미술관, 뉴욕, 줄리아 A. 버윈드 기증, 1953 (53.225.5)

122 마리빅투아르 르무안, 「화가의 작업실, 비제르브룅(1755~1842) 부인과 그녀의 제자로 추정(Atelier of a Painter, probably Mme Vigée Le Brun(1755~1842), and her Pupil)」, 캔버스에 유채, 116.5×88.9cm, 1796, 메트로폴리탄 미술관, 뉴욕, 소니크로프트 라일 기증, 1957 (57.103)

124 마르게리트 제라르, 「음악가의 초상화를 그리는 미술가(Artist Painting a Portrait of a Musician)」, 캔버스에 유채, 61×51.5cm, 1800년경, 에르미타시 미술관, 상트페테르부르크. Photo Artepics/Alamy Stock Photo

125 콩스탕스 마예로 불리는 마리프랑수아즈콩스탕스 라 마르티니에르, 「아버지와 함께 있는 자화상(Self-portrait with her Father)」, 캔버스에 유채, 226×179cm, 1801년 살롱, 워드워스 학당, 하트퍼드. Photograph courtesy of P. &D. Colnaghi & Co. Ltd, London

126 마리드니즈 빌레르로 추정, 「샤를로트 뒤 발 도녜스로 불리는 젊은 여성의 초상화(Portrait of a Young Woman, called Charlotte du Val d'Ognes)」, 캔버스에 유채, 161.3×128.6cm, 1800년경, 메트로폴리탄 미술관, 뉴욕, 아이작 D. 플레처 유증, 1917, 아이작 D. 플레처 부부 컬렉션 (17.120.204)

129 대공비 마리 크리스틴, 「물레 앞에 있는 자화상(Self-portrait at the Spinning Wheel)」, 파스텔, 24×19cm, 18세기 후반, 미술사박물관, 빈

133 작자 미상, 「자화상」, 캔버스에 유채, 58×48cm, 1740~50년경, 우피치 미술관, 피렌체. Photo Scala, Florence

138 폴 샌드비, 「드로잉 책상에서 모사하고 있는 숙녀(A Lady Copying at a Drawing Table)」, 연필, 빨강 및 검정 초크, 찰필(擦筆), 18.5×15.2cm, 1770년경, 예일대학교 브리티시 아트센터, 폴 멜론 컬렉션, 뉴 헤이븐, No. B1975.4.1881

139 폴 샌드비, 「카메라오브스쿠라로 드로잉을 그리고 있는 레이디 프랜시스 스콧과 레이디 엘리어트(Lady Frances Scott Drawing from a Camera Obscura, with Lady Elliot)」, 연필 위에 수채, 12.6×12.6cm, 1770년경, 예일대학교 브리티시 아트센터, 폴 멜론 컬렉션, 뉴 헤이븐, No. B1977.14.4410

140 존 러셀풍으로 그린 메리 린우드, 「자화상」, 자수, 80.5×65.5×10cm, 1785~1822년경, 개인 소장

143 앙겔리카 카우프만, 「자화상」, 캔버스에 유채, 127.9×91.9cm, 1787, 우피치 갤러리, 피렌체. Photo Scala, Florence

147 마리아 코스웨이와 밸런타인 그린, 「팔짱을 끼고 있는 자화상(Self-portrait with Arms Folded)」, 색판화, 1787. Copyright British Museum, London

150 롤린다 샤플스, 「자화상」, 캔버스에 유채, 31.1×24.8cm, 1814년경, 브리스틀 시립박물관&
미술관 Art Gallery/Bridgeman Images

153 앙투아네트세실오르탕스 오드부르레스코, 「자화상」(세부), 캔버스에 유채, 74.3×60cm,
1825년경, 루브르 박물관, 파리. ©Photo RMN － J. L'hoir

155 롤린다 샤플스, 「어머니와 함께 있는 자화상(Self-portrait with her Mother)」, 패널에 유채,
36.8×29.2cm, 1820년경, 브리스틀 시립박물관&미술관

157 롤린다 샤플스, 「브레레턴 대령의 재판(The Trial of Colonel Brereton)」(세부), 캔버스에 유채,
101.6×147.3cm, 1834, 브리스틀 시립박물관&미술관

159 메리 엘렌 베스트, 「요크셔의 화실에 있는 미술가(The Artist in her Painting Room, York)」, 연필,
수채, 체질 안료, 25.7×35.8cm, 1837~39, 요크 시립미술관

161 메리 엘렌 베스트, 「요한 안톤 필립 사그의 초상화(Portrait of Johann Anton Phillip Sarg)」, 수채,
25.4×17.8cm, 1840년 2월, 개인 소장

162 루이자 캐서린 패리스, 「고원의 정상에서 본 골짜기에 자리 잡은 이스트본의 구시가, F.R. E와
내가 고원에서 시간을 보낸 1852년 9월 4일, 롱스 나운에서 내려다 본 풍경(The Old Town of
Eastbourne in the valley, taken from the top of the Downs, F.R. E and myself spent the day on the Downs,
4th sepr. 1852, taken from the Lonks Down)」, 수채, 23.5×33cm, 1852, 타우너 미술관&지역박물
관, 이스트본

163 베르트 모리조, 「딸 쥘리와 함께 있는 자화상(Self-portrait with her Daughter Julie)」, 캔버스에 유
채, 72×91cm, 1885, 개인 소장

169 마리 바슈키르체프, 「주름 장식과 팔레트가 있는 자화상(Self-portrait with Jabot and Palette)」,
캔버스에 유채, 92×73cm, 1880년경, 니스 미술관

171 케이트 매슈스, 「자화상」, 1900년경, 루이빌 대학교 사진 아카이브

172 테레즈 슈바르체, 「자화상」, 1888, 우피치 미술관, 피렌체. Photo Scala, Florence-courtesy
of the Ministero Beni e Art. Culturali

174 안나 빌링스카, 「앞치마와 붓이 있는 자화상(Self-portrait with Apron and Brushes)」, 캔버스에 유
채, 117×90cm, 1887, 국립미술관, 크라코우

176 카미유 클로델과 그녀의 조각 「페르세우스와 고르곤(Perseus and the Gorgon)」, 사진,
1898~1905, 로댕 미술관, 파리. Photo courtesy of Bibliothèque Marguérite Durand, Paris

177 프랜시스 벤자민 존스턴, 「자화상」, 사진, 1896년경, 의회도서관, 워싱턴 DC

178 앨리스 오스틴, 「가면과 짧은 치마를 착용한 트루드와 나, 1891년 8월 6일 오후 11시(Trude
and I Masked, Short Skirts, 11 p.m., August 6th 1891)」, 사진, 1891, 스태튼 섬 역사협회, 스태튼 섬

179 앨리스 오스틴, 「남장을 한 줄리아 마틴, 줄리아 브레트, 그리고 나(Julia Martin, Julia Bredt and
Self Dressed Up as Men, 4:40 p.m., October 15th 1891)」, 1891, 사진, 스태튼 섬 역사협회, 스태튼 섬

180 헬렌 메이블 트레버, 「모자, 작업복, 팔레트가 있는 자화상(Self-portrait with Cap, Smock and
Palette)」, 캔버스에 유채, 66×55cm, 1900, 아일랜드 국립미술관, 더블린. Photo courtesy of
the National Gallery of Ireland

184 마리안네 폰 베레프킨, 「자화상」, 판지에 유채, 51×33cm, 1908~10, 렌바흐 국립미술관, 뮌헨

187 에밀 샤르미, 「리용의 실내공간-미술가의 침실(Interior in Lyons: The Artist's Bedroom)」, 나무
판 위의 캔버스에 유채, 90×67cm, 1902, 개인 소장. Photo courtesy Kunsthaus Bühler,
Stuttgart. © ADAGP, Paris and DACS, London 2016

188 그웬 존, 「파리, 미술가의 방 한구석(A Corner of the Artist's Room in Paris)」, 캔버스에 유채, 32×26.5cm, 1907~09, 셰필드 시립미술관.

189 니나 시모노비치예피모바, 「소콜니키, 실내에서의 자화상(Self-portrait in an Interior, Sokolniki)」, 캔버스에 유채, 66×50cm, 1916~17, 예피모프 미술관, 모스크바

190 가브리엘레 뮌터, 「자화상」, 캔버스에 유채, 76.2×58.4cm, 1909년경, 개인 소장.

191 마리 로랑생, 「미술가 그룹(Group of Artists)」, 캔버스에 유채, 64.8×81cm, 1908, 볼티모어 미술관, 콘 컬렉션(클라리벨 콘 박사와 에타 콘), 볼티모어, 메릴랜드. Acc. No. 1950.215.

193 하를로테 베렌트코린트, 「모델과 함께 있는 자화상(Self-portrait with Model)」, 캔버스에 유채, 90×70.5cm, 1931, 국립미술관, 베를린. Inv. A Ⅱ 909.

194 로라 나이트, 「자화상」, 캔버스에 유채, 152.4×127.6cm, 1913, 국립초상화미술관, 런던.

196 로테 라제르슈타인, 「나의 작업실에서(In My Studio)」, 패널에 유채, 70.5×97.5cm, 1928, 개인 소장, 몬트리올.

197 로메인 브룩스, 「자화상」, 캔버스에 유채, 117.5×68.3cm, 1923, 스미소니언 미국 미술관, 작가 기증. Inv. 1966.49.1.

198 글룩, 「담배를 물고 있는 자화상(Self-portrait with Cigarette)」, 캔버스에 유채, 1925,

199 클로드 카엥, 「자화상」, 사진, 30×23.5cm, 1928년경, 낭트 미술관.

200 마거릿 버크화이트, 「카메라와 함께 있는 자화상(Self-portrait with Camera)」, 착색 젤라틴 실버프린트, 33×22.7cm, 1933년경, 로스앤젤레스 카운티 미술관, 오드리, 시드니 얼마 컬렉션.

201 게르마이네 크룰, 「담배와 카메라가 있는 자화상(Self-portrait with Cigarette and Camera)」, 사진, 1925, 폴크방 미술관, 에센.

202 지나이다 세레브랴코바, 「화장대 앞에서의 자화상(Self-portrait at the Dressing Table)」, 캔버스에 유채, 75×65cm, 1909, 트레차코프 미술관, 모스크바.

205 그웬 존, 「옷을 벗은 채 침대에 앉아 있는 자화상(Self-portrait Naked Sitting on a Bed)」, 연필, 구아슈, 25.5×16cm, 1908~09, 개인 소장.

206 르네 진테니스, 「누드 자화상 그리기(Drawing Nude Self-portrait)」, 종이에 연필, 27×20cm, 1917, 만하임 미술관.

207 일제 빙, 「지하철이 있는 자화상(Self-portrait with Metro)」, 1936.

208 이모젠 커닝엄, 「카메라와 함께 있는 자화상(Self-portrait with Camera)」, 사진, 1920년대.
© 1978 The Imogen Cunningham Trust, Berkeley

210-11 하를로테 잘로몬, 「삶? 또는 연극?(Life? or Theatre?)」(세부), 구아슈, 1941~43, 유대인역
사박물관, 암스테르담. Inv. 4351 and 4636

212 마리루이즈 폰 모트시츠키, 「양장점에서(At the Dressmaker's)」, 캔버스에 유채, 113×60.1cm,
1930, 케임브리지 대학교 피츠윌리엄 박물관. University of Cambridge/Bridgeman Images.
Courtesy the Estate of the artist

215 프리다 칼로, 「부러진 기둥(The Broken Column)」, 메이소나이트 위의 캔버스에 유채,
40×30.7cm, 1944, 돌로레스 올메도 파티뇨 재단, 멕시코시티. © Banco de México, Av.
Cinco de Mayo No. 2, Col. Centro, 06059, México, D.F. 1998. Reproduced by permission
of the Instituto Nacional de Bellas Artes y Literatura, Mexico City

216 파울라 모더존베커, 「결혼 6주년 기념일의 자화상(Self-portrait on her Sixth Wedding Anniversary)」,
패널에 유채, 101.8×70.2cm, 1906, 뵈트허스트라세 미술관, 브레멘

217 프리다 칼로, 「나의 탄생(My Birth)」 또는 「탄생(Birth)」, 금속에 유채, 30.5×35cm, 1932, 개
인 소장. © Banco de México, Av. Cinco de Mayo No. 2, Col. Centro, 06059, México, D.F.
1998. Reproduced by permission of the Instituto Nacional de Bellas Artes y Literatura,
Mexico City

220 쉬잔 발라동, 「가족 초상화-앙드레 위터, 미술가, 할머니, 모리스 위트릴로(Family Portrait:
André Utter, the Artist, Grand'mère and Maurice Utrillo)」, 캔버스에 유채, 98×73.5cm, 1912, 오르세
미술관, 파리. © Photo RMN-C. Jean/Popovitch

222 케테 콜비츠, 「손을 이마에 얹고 있는 자화상(Self-portrait with Hand to her Forehead)」, 에칭,
판 크기 15.4×13.4cm, 1925~30. Photo The Whitley Art Gallery, Enniskerry, County
Wicklow, Ireland

222 헬레네 셰르프벡, 「어느 늙은 여성 화가(An Old Woman Painter(En gammal malarinna)」, 캔버스에
유채, 32×26cm, 1945, 개인 소장. 스웨덴. Photo Central Art Archives, Helsinki

223 앨리스 닐, 「자화상, 해골(Self-portrait, Skull)」, 종이에 잉크, 29.2×21.6cm, 1958. © The
Estate of Alice Neel. Courtesy Robert Miller Gallery, New York

223 메레트 오펜하임, 「나의 두개골 엑스선 사진(X-ray of My Skull)」, 흑백사진, 25.5×20.5cm,
1964, 베른 미술관. Hermann-und-Margrit-Rupf-Stiftung. ©DACS 1998

224 앨리스 닐, 「누드 자화상(Nude Self-portrait)」, 캔버스에 유채, 137.2×101.6cm, 1980. Courtesy
Robert Miller Gallery, New York. © The Estate of Alice Neel.

226 소니아 들로네, 「자화상」, 종이에 왁스, 64×32cm, 1916, 개인 소장, 뉴욕. © Pracusa
2014067

226 알리스 바일리, 「자화상」, 캔버스에 유채, 81.2×59.6cm, 1917, 여성국립미술관, 워싱턴 DC.
월러스와 빌헬미나 홀러데이 컬렉션 대여

226 시그리드 예르텐, 「자화상」, 캔버스에 유채, 115×89cm, 1914, 말뫼 박물관, 말뫼.
Persmission courtesy of the estate of Sigrid Hjertén

226 프랜시스 호지킨, 「자화상-정물(Self-portrait: Still-life)」, 판지에 유채, 76.2×63.5cm, 1941, 오
클랜드 미술관, 오클랜드, 1963년 구매. © Estate Frances Hodgkins

227 타마라 드 렘피카, 「자화상」, 패널에 유채, 35×26cm, 1925년경, 개인 소장, 파리. © ADAGP,
Paris and DACS, London 1998

229 플로린 스테트하이머, 「수영장의 물의 요정(Natatorium Undine)」, 캔버스에 유채, 납화, 128.3×152.4cm, 1927, 프란시스 레만 로엡 아트센터, 바사르 대학, 포킵시, 뉴욕, 에티 스테트하이머 기증, 1949

231 레오노라 캐링턴, 「자화상-'새벽 말의 여인숙'(Self-portrait: 'A L'Auberge du Cheval d'Aube')」, 캔버스에 유채, 64.7×81.2cm, 1936~37년경, 개인 소장, 뉴욕. © ARS, NY and DACS, London 1998

232 도로시아 태닝, 「생일(Birthday)」, 캔버스에 유채, 102×65cm, 1942, 작가 소장. Photo courtesy Malmö Konsthall. © DACS 1998

236 루이즈 부르주아, 「토르소/자화상(Torso/Self-portrait)」, 청동(흰색), 60.3×2.2cm, 1963~64년경. © Louise Bourgeois. Courtesy Robert Miller Gallery, New York. Photo Peter Bellamy

239 조앤 세멜, 「거울 없는 나(Me Without Mirrors)」, 캔버스에 유채, 132.1×172.7cm, 1974, 그린빌 카운티 미술관, 그린빌, 사우스캐롤라이나. Courtesy of the artist

240-41 실비아 슬레이, 「기대고 누워 있는 필립 골럽(Philip Golub Reclining)」, 캔버스에 유채, 106.7×152.4cm, 1971, 작가 소장. Photo by Geoffrey Clements, New York, © 1995. © Sylvia Sleigh

242 마리솔(에스코바르), 「자화상」, 나무, 석고, 마커, 흑연, 인간의 치아, 금, 플라스틱, 110.5×115×192.1cm, 1961~62, 현대미술관, 시카고, 조셉, 조리 샤피로 기증. © Escobar

243 엘리너 앤틴, 「깎아내기-전통적인 조각(Carving: A Traditional Sculpture)」(세부), 그리드에 걸린 148장의 사진, 1972, 시카고 미술관. Courtesy of the artist

244 낸시 키첼, 「나의 얼굴 가리기(할머니의 몸짓)(Covering My Face (My Grandmother's Gestures))」, 1972년 카메라를 위한 퍼포먼스, 11장의 피그먼트 프린트, 각 12×17cm, 1972~73, 텍스트, 1984. Photo courtesy Galerie Françoise Paviot, Paris. By kind permission of the artist

246 욜란다 M. 로페스, 「과달루페 성모마리아로서의 미술가의 초상화(Portrait of the Artist as the Virgin of Guadalupe)」, 종이에 오일 파스텔, 81×61cm, 1978. Courtesy of the artist. Photo Bob Hsiang

247 신시아 메일맨, 시스터 예배당의 「신(God)」, 캔버스에 아크릴릭, 274.3×152.4cm, 1976. Courtesy of the artist. Photo Silver Sullivan

248 아나 멘디에타, 「멕시코의 실루엣 작품(Silueta Works in Mexico)」, 멕시코 오악사카의 모래 위에 꽃으로 작업한 대지/신체 작업을 기록한 컬러 사진, 이미지 크기 33.7×50.8cm, 종이 크기 40.6×50.8cm, 1973~77, 에디션 12. Courtesy of the Estate of Ana Mendieta and Galerie Lelong, New York

249 레베카 호른, 「연장된 팔(Arm Extensions)」, 천, 가변 크기, 1968, 개인 소장. Photo by Rick Molek. Courtesy of the artist.

253 마리나 아브라모비치와 울라이, 「가늠할 수 없는 것(Imponderabilia)」, 1977, 시립현대미술관(Galleria Comunale d'Arte Moderna), 볼로냐. Photo Giovanna dal Magro, courtesy Ulay, Amsterdam. © DACS 1998 and © Ulay

254 모나 하툼, 「이방인의 신체(Corps étranger)」, 원통형 나무 구조물과 비디오 설치, 비디오 프로젝터, 비디오 플레이어, 앰프, 4개의 스피커, 350×300×300cm, 1994. Photo Philippe Migeat Courtesy Centre Pompidou, Paris. © Mona Hatoum

255 헬렌 채드윅, 「소변 꽃(Piss Flowers)」, 셀룰로스 라커와 청동, 12개 요소로 구성, 각 약 70×65×65cm, 1991~92. © the Estate of Helen Chadwick. Courtesy Richard Saltoun Gallery

256 수전 힐러, 「한밤중, 유스턴(Midnight, Euston)」, 손으로 작업한 즉석 촬영사진 원본을 확대한 C-타입 사진, 60.9×52.1cm, 1983, 에디션 3. Courtesy of the artist

259 신디 셔먼, 「무제 영화 스틸, #16(Untitled Film Still, #16)」, 젤라틴 실버 프린트, 25.4×20.3cm, 1978, 에디션 10. Courtesy of the artist and Metro Pictures, New York

260 메리 켈리, 「산후 기록, 기록문서 Ⅵ(Post-partum Document, Documentation Ⅵ)」(세부), 점판암, 레진, 15개 요소로 구성, 각 35.6×27.9cm, 1978~79. Arts Council Collection, London

262 멜라니 맨초트, 「이중 초상 – 어머니와 나(Double Portrait-Mum and I)」, 캔버스에 실버젤라틴, 150×120cm, 1997. Courtesy of the artist and Zelda Cheatle Gallery, London

264 조 스펜스, 팀 쉬어드 박사와 협업, 「접시 위의 사랑-부적절한 어머니들(Love on a Plate: Unbecoming Mothers)」, 1989, 컬러 커플러 프린트. © the Estate of Jo Spence. Courtesy Richard Saltoun Gallery

265 레이철 루이스, 「나는 아직 여성인가?(Am I Still a Woman?)」, 드로잉/콜라주, 95×68cm, 1990, 니콜라스 트레드웰 컬렉션. Photo courtesy Nicholas Treadwell, London

266 낸시 프리드, 「손거울(Hand Mirror)」, 테라코타, 22.9×23.5×20.3cm, 1987. Courtesy of DC Moore Gallery, New York

266 해나 윌크, 인트라 비너스 시리즈(Intra-Venus Series) 중 「1992년 6월 15일/1993년 1월 30일: #1(June 15, 1992/January 30, 1993: #1)」, 도널드 고다드와의 퍼포먼스 자화상, 2개의 패널, 크로모제닉 수퍼글로스 프린트, 래미네이트, 181.6×120.7cm, 1992~93. Courtesy Ronald Feldman Fine Arts, New York. Photo Dennis Cowley. © The Estate of Hannah Wilke

266 해나 윌크, 「S.O.S. – 별 달기 오브제 시리즈(S.O.S. – Starification Object Series)」, 28장의 흑백 사진, 각 17.8×12.7cm, 1974, 레스 월램(Les Wollam)과의 퍼포먼스 자화상. Courtesy Ronald Feldman Fine Arts, New York. Photo Dennis Cowley. © The Estate of Hannah Wilke

268 앨리슨 와트, 「해부학 Ⅰ-Ⅲ(Anatomy Ⅰ-Ⅲ)」, 캔버스에 유채, 각 패널 183×183cm, 1995. Courtesy the artist and Flowers East, London

269 파울라 레고, 「요셉의 꿈(Joseph's Dream)」, 캔버스, 종이에 아크릴릭, 183×122cm, 1990. Courtesy Marborough Gallery, London

271 제니 사빌, 「낙인 찍힌(Branded)」, 캔버스에 유채, 213.4×182.9cm, 1992. Courtesy Saatchi Collection, London

272 조세핀 킹, 「나를 만든 조울증(Bipolar Made Me)」, 수제 종이에 세넬리에 잉크, 100×70cm, 2009. Courtesy Riflemaker London

272 조세핀 킹, 「삶을 위한 조울증(Bipolar Disorder for Life)」, 수제 종이에 세넬리에 잉크, 64×42cm, 2006. Courtesy Riflemaker London

272 조세핀 킹, 「조울병은 나의 삶을 망가뜨렸다(Manic Depression has Ruined My Life)」, 수제 종이에 세넬리에 잉크, 76×56cm, 2006. Courtesy Riflemaker London

272 조세핀 킹, 「나의 자살 시도(My Suicide Attempt)」, 수제 종이에 세넬리에 잉크, 100×70cm, 2006. Courtesy Riflemaker London

274 앤 노글, 「추억-자매와 함께 한 초상화(Reminiscence: Portrait with My sister)」, 젤라틴 실버프린트, 이미지 27.3×40.5cm, 종이 35.4×42.8cm, 1980. 뉴멕시코 대학교 미술관, 앨버커키. 미술 친구들의 기금으로 미술관 구입. Photo Anthony Richardson, courtesy of University of New Mexico Art Meseum

276 주디 데이터, 「클링프리 부인(Ms Clingfree)」, 시바크롬 사진, 58.7×48.2cm, 1982. © Judy Dater 1982. Courtesy of the artist

277 캐서린 오피, 「자화상/성도착자(Self-portrait/Pervert)」, 크로모제닉 프린트, 101.6×76.2cm, 1994, 에디션 8+2 A.P. Courtesy Regan Projects, Los Angeles. © Catherine Opie

278 로즈 제라드, 「자화상」, 유리 섬유/혼합 매체, 약 140×90cm, 1986, 니콜라스 트레드웰 컬렉션. Courtesy of the artist. Photo Nicholas Treadwell, London

281 캐리 메이 윔스, 연작 부엌 탁자(Kitchen Table) 중 「무제(Untitled)」, 실버프린트, 71.8×71.8cm, 1990. 에디션 5. Courtesy of the artist and P.P.O.W., New York

282 에이드리언 파이퍼, 「흑인의 특징을 과장한 자화상(Self-portrait Exaggerating my Negroid Features)」, 종이에 연필, 25.4×20.3cm, 1981, 에일린 해리스 노턴 컬렉션. © Adrian Piper Research Archive Foundation Berlin

284 바버라 블룸, 「나르시시즘의 지배(The Reign of Narcissism)」, 1989년 9월 뉴욕의 제니 고니 모던 아트에서 설치, 1989, 현대미술관 컬렉션, 로스앤젤레스. Photo courtesy of the artist

285 재닌 앤토니, 「핥기와 비누거품 칠(Lick and Lather)」, 초콜릿, 비누 반신상, 반신상 60.9×38×33cm, 좌대 114.3cm, 1993. Courtesy Saatchi Collection, London

287 트레이시 에민, 「나의 침대(My Bed)」, 매트리스, 리넨, 베개, 오브제, 79×211×234cm, 1998, 2000년 사치 갤러리의 전시 〈개미 소음 파트 II (Ant Noises part II)〉 설치 사진. Courtesy the artist's studio and The Saatchi Gallery. © Tracey Emin. All rights reserved, DACS 2016

288 세라 루카스, 「생선과 함께 있는 자화상(Self-portrait with Fish)」, 1996. Courtesy Sadie Coles HQ Ltd, London

292 비비언 마이어, 「자화상」, 연대 미상, 멀루프 컬렉션

295 로즈 제라드, 모델 삼면화 중 「성모마리아 폭포(Modonna Cascade)」, 케임브리지. 패널 크기 약 107×76cm, 1982~83, 뉴홀 대학, 케임브리지 대학교 머레이 에드워드 컬리지, 뉴홀 미술 컬렉션

296 나디너 타세일, 「무제(Untitled)」, 중정석에 실버프린트, 1992. Photo Kanaal Art Foundation, Kortrijk. Courtesy of the artist

301 세라 굿리지, 「드러난 아름다움(Beauty Revealed)」, 상아 위에 수채, 6.7×8cm, 1828, 메트로폴리탄 미술관, 뉴욕, 글로리나 매니 기증, 2006 (2006.235.74) / Art Resource/Scala, Florence

304 올리비아 무스, 「셀피 미술관(Museum of Selfies)」, 2014년 11월, 셀피 미술관. Photo Olivia Muus, museumofselfies.tumblr.com

306 쉬잔 발라동, 「가슴을 노출한 자화상(Self-portrait with Bare Breasts)」, 캔버스에 유채, 46×38cm, 1931, 베르나르도 컬렉션, 파리/akg-images

307 가브리엘레 뮌터, 「이젤 앞에 있는 자화상(Self-portrait at the Easel)」, 판지에 유채, 37.5×30cm, 1911년경, 개인 소장, 슈투트가르트. © DACS 1998

308 헬레네 셰르프벡, 「자화상, 검은 배경(Self-portrait, Black Background)」(세부), 캔버스에 유채, 45.4×36cm, 1915, 아테네움 미술관, 핀란드 국립미술관, 헬싱키/Bridgeman Images

309 마리루이즈 폰 모트시츠키, 「서양 배와 함께 있는 자화상(Self-portrait with Pears)」, 캔버스에 유채, 61.5×46.5cm, 1965, 린츠 시립신미술관

310 완다 율츠, 「나+고양이(Myself+Cat(Io+Gatto))」, 프라텔리 알리나리 사진역사박물관, 1932. Photo Archivi Alinari, Florence

311 해나 윌크, 「S.O.S. – 별 달기 오브제 시리즈(S.O.S-Starification Object Series)」(세부), 저작 박스 (Mastication Box)의 35장의 흑백 사진 중 하나, 17.8×12.7cm, 1974, 레스 윌램과의 퍼포먼스 자화상, Courtsey Ronald Feldman Fine Arts, New York. ⓒ The Estate of Hannah Wilke

312 마리아 라스니히, 「토끼와 함께 있는 자화상(Selbstportrait mit Hasen(Self-portrait with Rabbit))」, 캔버스에 유채, 125×100cm, 2000. Photo Jon Etter. ⓒ Maria Lassing Foundation

313 잔 에뷔테른, 「자화상」, 판지에 유채, 50×33.5cm, 1916, 프티 팔레 미술관, 제네바

314 수 웹스터, 「손가락엔 반지, 발가락엔 종…(Rings on her Fingers, Bells on her Toes…)」, 실크스크 린, 1986. Courtesy Nicholas Treadwell Collection. ⓒ Sue Webster. All rights reserved, DACS 2016

315 사스키아 더 부르, 「나(Me)」, 유리 섬유, 1981. Courtesy Nicholas Treadwell Collection

316 신디 셔먼, 「무제, #122(Untitled, #122)」, 컬러 사진, 220.9×147.3cm(액자 포함), 1983, 사치 컬 렉션, 런던. Courtesy of the artist and Metro Pictures, New York

317 마를렌 뒤마, 「악은 평범하다(Evil is Banal)」, 캔버스에 유채, 125×105cm, 1984, 반 이베 미술 관 컬렉션, 에인트호번, 네덜란드. ⓒ Marlene Dumas

318 시실리아 보, 「자화상」, 캔버스에 유채, 110×72cm, 1920년경, 우피치 미술관, 피렌체. Photo Scala, Florence – courtesy of the Ministero Beni e Art. Culturali

367 오드리 플랙(Audrey Flack), 「운명의 수레바퀴(바니타스)(Wheel of Fortune(Vanitas))」, 캔버스에 아 크릴릭, 유채, 243.8×243.8cm, 1977~78. Courtesy Louis K. Meisel Gallery, New York

색인

감사의 말　　나는 이 책의 주석에서 언급한 여성 미술가의 자화상에 대해 글을 쓴, 과거와 오늘날의 학자들에게 빚을 지고 있다. 여성의 자화상에 주목할 만한 첫 전시 중 하나로 도쿄도 사진미술관은 1991년 〈미지의 자화상 탐구—현대 여성의 자화상Exploring the Unknown Self Portraits: Self Portraits of Contemporary Women〉을 개최한 바 있다. 1996년 마샤 메스키먼Marsha Meskimmon은 그녀의 책 『반성의 미술—20세기 여성 미술가의 자화상The Art of Reflection: Women Artists' Self-portraiture in the Twentieth Century』에서 이 주제에 대한 이론적인 논의를 제공해주었다. 개정판에 반영된 이후의 연구는 수정한 주석과 새롭게 정리한 도서 목록에 표기해두었다.

초판의 얼개를 구성하는 데 도움을 준 모든 이들, 도서관 바닥에 자리 잡고 앉아 방해받지 않고 책과 저널을 파고들 수 있도록 허락해준 런던 내셔널갤러리의 엘스페스 헥터를 비롯한 직원, 런던 테이트 갤러리의 메그 도프와 그 직원에게 감사를 전한다. 런던 도서관의 직원들, 특히 서가 바닥의 그리드에 현기증을 느끼는 나를 위해 무늬 없는 바닥을 마련해준 사서는 매우 큰 도움이 되었다. 어느 날 컴퓨터 화면의 블랙홀로 사라진 글을 되살리기 위해 급하게 찾아와 준 아들의 친구 앨런 리가 없었다면 이 책은 나올 수 없었을 것이다. 앤 쿡, 제인 마누엘 J, 모이라 세르니, 에일린 펜브리지는 개인적으로 부침이 심했던 한 해 동안 놀라운 방식으로 나를 도와주었다. 마지막으로 내가 마감까지 글을 쓰는 동안 집에서 페인트를 칠해주고 내게 차를 끓여주면서 (남성 중심의) 신화를 뒤집어엎은 모스에게 감사를 표한다.

자화상은 왜 그리고 무엇을 위해 그려지는 것일까? 단순히 자신의 얼굴과 흡사한 형상을 얻고자 하는 것이 이유의 전부는 아닐 것이다. 그렇다면 자신의 얼굴을 선택하고 관찰하고 그림이나 사진, 조각 등으로 해석해 옮기는 행위의 밑바탕에는 어떤 동기가 놓여 있는 것일까? 이러한 질문을 가슴에 품고 이 책을 따라가노라면 16세기 이후 여성 미술가의 자화상의 세계가 한 편의 장대한 역사 드라마와도 같이 펼쳐진다. 저자 프랜시스 보르젤로는 여성 미술가의 자화상을 독자적인 하나의 장르로 보아야 한다고 주장한다. 이를 입증하고자 저자는 여성의 자화상을 시대와 사회문화, 미술사를 직조한 망 위에 올려놓고 멀리서 조망하는가 하면 개별 작품에 집중해 찬찬히 살핀다. 이들 자화상의 주인공들은 남성 지배적인 미술계 안에서 자신의 목소리를 담아낼 수 있는 언어를 모색해왔다는 공통점을 갖는다. 목소리를 낼 수 없던 존재에서 자신만의 목소리를 찾기까지 여성 미술가들은 지배 질서의 틈바구니 속에서 미세한 균열을 내면서 자신만의 길을 내왔다.

때로는 유쾌함을, 때로는 안쓰러움을, 때로는 미소를, 때로는 감탄을 자아내는 여성의 자화상들은 오늘날에도 여전히 빛나는 매력을 발산한다. 시선을 붙잡는 이들 작품에는 여성 미술가들의 삶과 그 삶을 둘러싼 시대상과 사회상이 반영되며 그녀들의 치열한 자기 고민이 함축되어 있다. 한 걸음 더 나아가 다분히 개인적인 자화상임에도 작품이 들려주는 이야기가 나의 이야기와 결코 다르지 않다는 공감대가 자연스럽게 형성된다. 특정한 시대적, 역사적 조건 아래에서 제약을 받을 수밖에 없는 인간의 보편적 존재 조건이 이 작품들이 시대와 성별을 뛰어 넘어 발산하는 호소력의 비밀이 아닐까 조심스레 추측해본다. 타인의 모습에서 나의 모습을 발견해 보고 타인의 이야기를 나의 이야기로 받아들이는 이와 같은 과정을 통해 인간에 대한 깊고도 따뜻한 시선과 이해를 향해 나아갈 수 있을 것이다. 저자의 안내를 받아 떠나는 이 역사의 드라마 속에서 독자들 저마다 다채로운 자화상을 덧그려 나가며 보다 많은 이야기들을 더해 나가는 기회가 되기를 기대한다.

오드리 플랙, 「운명의 수레바퀴(바니타스)」, 1977~78년

지은이 프랜시스 보르젤로 Frances Borzello
런던 대학교에서 박사학위를 취득한 뒤 미술의 사회사에 대해 지속적으로 탐구하고 있다.
지은 책으로 『누드를 벗기다』 『우리의 세계—르네상스 이후의 여성 미술가 *A World of Our Own: Women as Artists Since the Renaissance*』 『누워 있는 누드 *Reclining Nude*』 등이 있다.

옮긴이 주은정
이화여자대학교 대학원 미술사학과에서 석사학위를 받았다. 옮긴 책으로 『뒤샹 딕셔너리—예술가들의 예술가 뒤샹에 관한 208개의 단어』 『나는 왜 정육점의 고기가 아닌가?—프랜시스 베이컨과의 25년간의 인터뷰』 『다시, 그림이다—데이비드 호크니와의 대화』 『내가, 그림이 되다—루시앙 프로이드의 초상화』 등이 있다.

자화상 그리는 여자들
여성 예술가는 자신을 어떻게 보여주는가

1판 1쇄 2017년 9월 27일
1판 2쇄 2020년 6월 23일

지은이 프랜시스 보르젤로
옮긴이 주은정
펴낸이 정민영
책임편집 김소영
편집 손희경
디자인 김이정
마케팅 정민호 박보람 우상욱 안남영
제작처 영신사

펴낸곳 (주)아트북스
출판등록 2001년 5월 18일 제406-2003-057호
주소 10881 경기도 파주시 회동길 210
대표전화 031-955-8888
문의전화 031-955-7977(편집부) 031-955-8895(마케팅)
팩스 031-955-8855
전자우편 artbooks21@naver.com
트위터 @artbooks21
페이스북 www.facebook.com/artbooks.pub

ISBN 978-89-6196-300-8 03600